U0112653

国家出版基金项目
NATIONAL PUBLICATION FOUNDATION

闽 台 南 音 文 化 丛 书

闽台南音现代艺术
及其海外传播

曾宪林 著

海峡出版发行集团
THE STRAITS PUBLISHING & DISTRIBUTING GROUP | 福建教育出版社

图书在版编目（CIP）数据

闽台南音现代艺术及其海外传播/曾宪林著．—福州：福建教育出版社，2024.5
（闽台南音文化丛书）
ISBN 978-7-5334-9363-9

Ⅰ．①闽⋯ Ⅱ．①曾⋯ Ⅲ．①南音－研究－福建②南音－文化传播－研究－福建 Ⅳ．①J632.3

中国国家版本馆 CIP 数据核字（2024）第 100539 号

闽台南音文化丛书

Mintai Nanyin Xiandai Yishu Jiqi Haiwai Chuanbo

闽台南音现代艺术及其海外传播

曾宪林　著

出版发行	福建教育出版社	
	（福州市梦山路 27 号　邮编：350025　网址：www.fep.com.cn	
	编辑部电话：0591-83786905	
	发行部电话：0591-83721876　87115073　010-62024258）	
出 版 人	江金辉	
印　　刷	福州万达印刷有限公司	
	（福州市闽侯县荆溪镇徐家村 166-1 号厂房第三层　邮编：350101）	
开　　本	710 毫米×1000 毫米　1/16	
印　　张	16.25	
字　　数	231 千字	
插　　页	4	
版　　次	2024 年 5 月第 1 版　　2024 年 5 月第 1 次印刷	
书　　号	ISBN 978-7-5334-9363-9	
定　　价	65.00 元（精装）	

如发现本书印装质量问题，请向本社出版科（电话：0591-83726019）调换。

总　序

党的二十大报告指出："解决台湾问题、实现祖国完全统一，是党矢志不渝的历史任务，是全体中华儿女的共同愿望，是实现中华民族伟大复兴的必然要求。"如何解决台湾问题？"和平统一、一国两制"是实现两岸统一的最佳方式，这是因为"两岸同胞血脉相连，是血浓于水的一家人"。

福建，是台湾移民人口最多的祖地；福建传统文化，是中国传统文化链接台湾传统文化最为紧密的一部分。台湾，自古隶属于中国。一个多世纪以来，虽然因日本殖民与两岸对峙，但台湾始终作为中国领土的一部分存在着。在海内外中华儿女的心里，台湾是中国不可分割的一部分。所以，福建与台湾，虽有一水之隔，却是"地缘相近、血缘相亲、文缘相承、商缘相连、法缘相循"的，闽台两地共有的传统文化一定是传承着两岸人民的血脉相连、文化滋养与历史融合，而南音就是这种关系的具体载体之一。

南音，作为促进闽台两地人民心灵契合的中国传统文化之一，既是两岸共同保护留存的传统文化瑰宝，也是中国不可多得的千年音乐珍品。2006 年，它被国务院列入"第一批国家非物质文化遗产名录"。2009 年，它被联合国教科文组织列入"人类非物质文化遗产代表作名录"。

一

闽台南音同根同源，既是闽南文化的一支，也是中国传统音乐文化的一个品种，在闽台闽南人的音乐生活中占有重要的地位。如何让两岸人民不要因为台湾当局的各种阻挠而渐行渐远，民间交流是最好的办法与方

式，那么南音是一个非常可以凭借的手段与工具。但如何让南音永葆青春活力，则必须对它的文化生态、历史背景、各种特性、生存环境等进行全方位的深入研究，才能使南音立于学术研究成果的基础上，变得易于学习，易于了解，易于掌握，易于使用，然后让南音传播于两岸青年，这个优秀的非物质文化遗产物种才能代代传承，才会为两岸的和平统一作一份自己的奉献。

但是现在的传统音乐文化传承却呈现一种令人忧心的趋势：传统的民间音乐文化只在民间人群中流行与传播，且它的受众正在趋向于老龄化，虽然也有进校园传承，但不如意者居多。闽台南音也面临着这样的窘境。长此以往，再优秀的传统文化、音乐物质，都将归于虚无。所以，不能沉默于无声，必须趁此承前启后的阶段，做好政府的介入、学术的研究、文献的抢救、口述的补充，南音既要传承保护其固有传统，还要积极鼓励其以现代的形式积极融入现代社会生活中去，以保存自己，壮大力量。同时，让它在声势浩大的学院式教学中，在只热衷西方音乐文化，喜爱研究借鉴西方音乐的学生氛围中，能够发出自己的一些声音，以引起人们的关注与侧目。

在已有的闽台南音专著中，多为小区域性的单本类专著，多数是站在闽台各自的角度研究南音，或针对厦门，或针对泉州，或针对台湾，较少把闽台南音作为一个整体进行研究；同时，其分析也更多的只是针对某一专业角度进行，如从民俗生活等社会功能角度，从历史、仪式、形态等艺术角度，较少从文化生态学综合性的视角来看待、分析南音。比如：王耀华、刘春曙的《福建南音初探》主要是从文学、音乐形态与社会功能角度来研究南音，虽有涉及文化生态方面，但更多的是从民俗生活方面着手分析。郑长铃、王珊的《南音》虽部分涉及文化生态的内容，但更多的是站在"非遗"传承的角度来分析南音，而且范围也着重于闽南。孙星群《福建南音探究》主要是研究南音的历史和形态。陈燕婷《南音北祭》涉及的是泉州晋江安海的仪式音乐方面的南音考察，不涉及闽台。吕锤宽《南管音乐》研究的是南音馆阁文化，但并非从文化生态角度进行。吕锤宽《张

鸿明生命史》、李国俊《蔡添木生命史》与《彰化历史口述史》（第七辑）从口述史、生命史角度研究台湾代表性南音乐人，也涉及台湾南音生态与早期闽台南音文化状况，但未从专题性与整体性角度考察闽台南音发展。其他南音专著虽有涉及台湾南音文化，但均非针对闽台南音文化生态。

<div align="center">二</div>

丛书名为"闽台南音文化丛书"，共 5 册，包括：《闽台南音文化生态研究》《闽台文化生态中的南音散曲艺术传承比较》《闽台南音与南音戏关系研究》《闽台南音现代艺术及其海外传播》《闽台南音口述史》。

《闽台南音文化生态研究》立足于闽台两地的南音文化，比较研究了它的生态、历史、现状、传承、发展、传播等，然后把它们放在一个较为高层的位置进行系统的、全面的、整体的审视，希望它能为南音在闽台两地的传承、发展与研究奠定共同的基础。福建与台湾存在着"五缘"关系，两岸共有的非物质文化遗产，自然可以促进海峡两岸的交流与互动，所以，对南音的研究是链接闽台两地闽南人心灵的文化纽带。在海峡两岸关系愈加复杂的当下，本书的出版，有利于推动闽台两地人民的情感融洽与心灵契合，有利于促进闽台人民的文化认同，增强中华民族的凝聚力，为推进祖国统一与和平发展构建更为强大的文化基础，具有较高的战略意义和重要的出版价值——两岸文化整合。

《闽台文化生态中的南音散曲艺术传承比较》以流传于闽台两地的南音散曲为研究对象，并以 1950—1980 年代的闽台代表性曲唱家马香缎与蔡小月的曲唱艺术为标本，运用跨学科的理论与方法，剖析闽台文化生态中南音散曲传承的繁盛、局限、差异与根源。散曲艺术传统是南音作为古老传统音乐的表征，讨论它，有利于为南音散曲艺术传承与发展之间的矛盾解决提供启示。

《闽台南音与南音戏关系研究》以流行于闽台两岸的南音、梨园戏、高甲戏作为研究对象，运用比较学的理论原则，从历史、音乐与文学等多重角度比较南音与南音戏的关系，全方位展示它们之间的历史文化生态。

首次提出"南音戏"概念，为梳理南音系统的戏曲艺术提供了一种理论思考，有望为后续南音研究提供概念座标与工具。

《闽台南音现代艺术及其海外传播》深入地讨论了闽台南音从新南音到曲艺、乐舞艺术，从传统南音到现代南音艺术的转化，不仅改变了表演内容与形式，而且改变了声音环境，进而改变了南音作为自况的文人雅集音乐的性质，改变了南音人内心那份恬静与文雅。这既是时代给予闽台南音历史变迁的压力，也是南音为适应现代社会艺术审美需求而做出的转型。由于南音人文化自信的历史积淀，虽然南音现代艺术在舞台上的影响正在逐渐扩大，并向海外传播推广，但传统南音的艺术魅力依然受到南音局内人的推崇。然而，闽台南音现代艺术环境审美意识正在改变传统南音的声环境状态。闽台南音现代艺术的海外传播反过来也影响着传统南音的文化语境。

《闽台南音口述史》针对两岸南音人的各自特殊经历，透过两地具体的南音人口述自己的学习经历、活动情况等等来深入了解闽台南音曲唱、创作与传习方面的历史发展，从而达到比较闽台南音的差异，以利于为今后的两岸南音的融合发展奠定厚实的基础。

如今，在建设文化强国的精神鼓舞下，在推进闽台文化融合发展的形势下，当更需要对作为中国传统文化瑰宝的南音音乐文化、音乐体系、两岸传承等方面进行更加用心的研究和传承。而本丛书正是从生态模式、文化概况、现代艺术、海外传播、口述历史角度对闽台南音文化进行整理、归类、分析，以便于让它们能更好地得到发扬与延续，它不但具有文化传承价值，还将提供音乐学院学生学习传统音乐文化以蓝本；同时它还可以作为一个先驱者的角色，成为中国音乐界对中国传统音乐在文化生态学、民俗学、传播学等方面研究的试金石。

三

南音，人类非物质文化遗产之一，在闽台两地人民中间流传千年，是一个古老而又珍贵的音乐品种，从它身上延伸出来的有关民俗风情、文化

积淀、传承流播等都是丰富而绚丽的，但因为中国传统音乐所固有的口传心授的传承模式、工尺谱的记谱方法，让许多有着宏大叙述结构的南音文化逐渐湮没在历史的长河中，而无法传之长久，也无法传之深远，这是非常可惜与遗憾的。

同时，福建偏居中国东南一隅，而闽南更是偏居福建南部一隅，人民向海而生的习性也导致南音的传播路线只能与海为伴，虽然它可以传之境外，流播异域，但大海也让所有的南音传播地包括福建、台湾、海外形成了碎块化，这为它的融合与互相激荡造成一定的难度，也为那些研究南音的专家学者们能够掌握足够的资料有高度、有广度、有深度地审视南音带来了不少的阻碍。长期以来，两岸的研究人员都在做着各自的资料积累、分析研究，且更多的是做着南音历史、音乐形态与表演方面的努力，但站在学科的角度统合两岸的资料、深入两地做细致的田野调查的工作，至今尚未有深入涉及的成果。因此，可以说，以往对南音资料的挖掘还有待于深入，更遑论对它进行整体性的研究与分析了。

丛书重在从文化生态视角来思考与研究南音，以田野调查资料为基础，通过大量翔实的历史资料和文献，采用文化生态学、传播学、历史学、艺术学、音乐学、口述学等跨学科理论和研究方法对南音进行深入系统的研究；从闽台两地的视角去探讨南音的过去、现在与未来，包括两地南音的文化生态模式、概况、艺术特色、海外传播、口述历史等，还涉及闽台的传统文化、民俗结构、音乐形式、戏曲表演与现代艺术等跨学科内容，探索两地在这些方面的交流与融合。丛书涉及的许多文献和资料系笔者在福建艺术研究院工作期间，在闽台两地进行田野调查中获得的第一手资料，并首次使用，资料较为珍贵。特别是口述史，随着老一代南音人的逐渐凋零，他们身上所拥有的南音信息、南音资料、南音历史等，若不及时加以整理和记录，这些宝贵的财产也将随着他们的离世而消失，这将令人十分遗憾；而以前，这种针对南音人的口述史，虽有学者关注并整理，但均为针对某个老艺人的口述，而非专题性口述。故丛书对此单列一册，梳理了珍贵的南音口述材料，并将其作为理论研究部分的佐证材料。

丛书的出版可望为南音的研究、保护、传承提供重要的原始资料和文化积累，为化解闽台文化隔离与误识引发的南音传承局限性提供对策，为化解当下南音艺术传承与南音现代化发展之间的矛盾提供思路，以期对我国列入"非遗"项目后的各传统音乐文化保护有所启示，有一定现实意义。

四

丛书研究理念与写作具有一定开拓性，学术价值较高。丛书在南音的理论研究基础上提出了一些新概念，有望为闽台南音文化的整体性与多样性的学术研究开辟新思路，拓展闽台南音的理论研究视野。

其一，从文化生态学理论的角度思考与研究闽台南音文化生态，揭示其文化生存土壤、生态系统与运作机制，以期为闽台南音的发展提供有力的学术支持。

其二，提出"南音戏"概念，为梳理南音系统的戏曲艺术提供了一种理论思考，从历史、音乐与文学等多重角度比较闽台南音与南音戏的关系，全方位展示闽台南音与南音戏文化生态。

其三，提出"南音现代艺术"概念，分析闽台南音的创新性发展理念与模式，总结其现代化过程中的艺术手法与艺术特征，同时结合传播学理论思考南音现代艺术的当代传承与传播。

其四，以口述史的研究方法，研究闽台南音艺术的历史发展，梳理近代南音在发展过程中的艺术变迁样态，总结闽台南音的发展规律。

其五，从理论概念、理论体系的高度上去概括闽台的南音教育。随着南音列入世界"非遗"项目，两岸各地都做了一些推广式的教育，大陆有泉州师范学院设置了南音专业，天津音乐学院也进行了南音推广活动，特别中小学校的南音推广活动则更多，如北京师范大学附属中学等300多所中小学都进行了相应的南音推广举动；而台湾台北艺术大学、台湾师范大学两所大学设置了南音专业，有60多所中小学开展南音传习活动。可见，实际的南音教育行动两岸都很多，但有待于从理论高度去对它进行概括总

结，故笔者提出"南音教育体系"，也算是一种新的概念，它不但概括了南音的教育现象，也有望对两地以后的各种南音教育活动提供理论帮助与启示。

此外，丛书整体设计较为合理，学术理念贯穿始终。丛书第一册提出了"文化生态学"研究南音的学术理念，然后以此为基础，采用了文化生态学、传播学、历史学、艺术学、音乐学、口述学等跨学科理论和研究方法对"散曲""南音戏""南音现代化"方面进行了深入的分析，并以"口述史"予以佐证，相对系统地研究并揭示了南音文化生存土壤、生态系统与运作机制。五本书学术理念前后相对统一、一以贯之，这在当前闽台南音研究中也是比较少见的。

五

丛书的出版，有助于闽台两地的文化交流与互动。对于南音，除了闽南人喜爱外，台湾人更是它热情的拥趸者。在台湾，人们对南音的喜爱不亚于它的发源地闽南，因此，即使是在两岸隔绝的年代，两地的南音人也通过港澳、东南亚等地进行自发的、民间的、非公开的交流往来。到了两岸解除隔绝以后，因为南音而进行的交流则更是如火如荼地展开，有民间自发组织的小组技术切磋，也有政府参与介入的大型表演比赛；有闽台演出团体间的汇演交流，也有两岸学者间的学术研讨活动；有人因南音而互生情愫，如王心心、傅妹妹、冬娥、骆惠贤等福建南音人渡过海峡，嫁入台湾；也有人因南音而心怀大陆，如林素梅、罗纯祯、卓圣翔等台湾南音人落户厦门，推广艺术。这种交流无需鞭策，也无需敦促，只需大家怀揣着一个介质、一个理念、一个梦想——南音，就能做到彼此敦睦和谐，水乳融洽。

六

丛书系笔者近二十年来连续性课题探索和积累的成果，其中，《闽台文化生态中的南音散曲艺术传承比较》为博士论文《两岸文化生态中的南

音散曲传承比较与思考——以马香缎与蔡小月为考察对象》修改而成,《闽台南音与南音戏关系研究》系 2014 年度国家文化部文化艺术科学研究项目"闽台南音(管)与南音(管)戏关系研究"(项目批准号:14DD32),《闽台南音文化生态研究》系"2022 年度国家社会科学基金艺术学"一般项目。2018 年,丛书入选中宣部"'十三五'国家重点图书出版规划项目"。2021 年,丛书被国家出版基金规划办公室确定为"2021 年度国家出版基金资助项目"。

笔者长期从事福建省传统民间音乐研究,且长期深入闽台基层进行有关南音的田野调查,走入民间、坊间、巷里、社团、学校,甚至田间地头,常与一线的老中青南音艺术工作者们接触,了解了许多南音社团与南音艺术工作者、南音艺术教育者等真实的情况,搜集了许多可靠且忠实的第一手材料,积累下大量素材,丛书是对这些素材进行分析与研究逐渐完成的。

丛书的完成离不开博士导师福建师范大学王耀华教授、台湾师范大学民族音乐研究所吕锤宽教授的指导,离不开硕士导师福建师范大学音乐学院原院长叶松荣教授、福建省艺术研究院原院长王评章研究员对笔者赴台的扶持,离不开闽台两地众多弦友的帮助和支持,这里向他们致以诚挚的谢意!丛书是在福建教育出版社汤源生副社长的创意、指点和催促下勉为其难完成的,虽然他对本丛书期望很高,但笔者实际水平所限,难免挂一漏万,差强人意。再者,福建教育出版社江华、何焰、朱蕴茝等老师为丛书的编辑出版付出了诸多心血,这里向汤副社长与众位编辑致以崇高的敬意!

是为序!

<div align="right">曾宪林
2022 年 12 月 2 日于福州</div>

目　录

绪　论

南音与南管，是大陆与台湾对同一乐种的不同称谓。南音，古称弦管，又称御前清曲、南曲、南乐、五音、郎君乐、郎君唱等。它发源于泉州，流播于泉州、厦门、漳州、三明、潮州、台湾、香港、澳门等区域的闽南民系，流传于菲律宾、印度尼西亚、新加坡、泰国、老挝、马来西亚、缅甸、越南等东南亚的闽南话族群。南音是一座丰富的古代音乐宝库，拥有词调歌曲、宋元南戏、潮腔、昆腔、弋阳腔、民歌与佛曲等历代音乐文化堆积。

南音被冠以"中国古代音乐活化石"的殊荣，不仅如此，它还是中国传统音乐在国际上传播最为广泛而独特的代表性乐种。可以说，南音文化现象，在当代中国传统音乐文化中占据着不可替代的学术地位和研究价值。

一、研究缘起

本选题原为两岸协创中心福建师范大学两岸文化发展研究中心、音乐学院承担的 2015 年度国家社科基金艺术学重大项目"中国当代音乐的海外传播研究"（项目批准号 15ZD02）的子课题"闽台南音现代艺术及其海外传播"。2015 年以来，笔者陆陆续续撰写了系列论文，这些论文有的已发表，多数尚未发表。后来结项时未被收录，现增补内容结集出版，为 2022 年度国家社科艺术学项目"闽台南音文化生态研究"（项目号 22BD063）

的阶段性成果。

二、闽台南音现代艺术研究述要

新中国成立后，在党的"百花齐放，推陈出新"方针指导下，泉厦南音专业团体的纪经亩、庄步联、吴彦造等人响应号召开始创作新南音，但未见南音创作实践的理论研究。1970 年代，闽台学界不约而同兴起了"南音学"研究。

改革开放后，人们回归到积极认识、评价并抢救传统音乐文化遗产的潮流中。1985 年，中国音乐界老前辈赵沨在中国南音学会成立之际撰文提出创建"南音学"，在国内一批著名音乐学者的带领下，掀起了南音研究的热潮，并且持续发酵，向纵深拓展。近几年来，台湾吕锤宽提出"弦管学"概念，将南音学推向"弦管学"的尊古研究。

（一）从新南音创作到南音现代艺术创作的理论研究——大陆经验

在专业比赛艺术创新需求推动下，厦门南乐团、泉州南音乐团创作新作参加各类大赛，这个时候才有一些南音新创作的评论与研究的文章出现。其中，以纪经亩的新南音创作贡献最大，他的创作引起理论家的重视。[①] 周畅、邱曙炎与陈镜秋等分析了纪经亩先生在新南音创作中对传统南音曲牌运用与革新，在调式结构、改变旋法音程、音域、转调与转调式等方面的创作特点，总结了其南音艺术创作手法。这时期新加坡丁马成南音创作与台湾卓圣翔、林素梅的南音新编曲目受到了国内部分学者的重

① 原载福建省曲协编《曲苑·纪念纪经亩先生从事南乐艺术七十五周年专辑》，1987 年。周畅的《南乐新曲中的两株奇花》分析了《雨中岚山》《沁园春·雪》的南音曲韵运用与艺术特色；邱曙炎的《重温南曲〈蝶恋花〉有感》分析了《蝶恋花》在南音曲牌运用与调式结构布局的创作特点；陈镜秋的《妙笔生花　雅俗共赏》深入剖析了纪经亩先生在传统曲《因送哥嫂》的改编手法，即调整音程、调换音域、转调与转调式等。

视，以孙星群为代表的理论家评价并总结了他们的文学创作特点①。王丹丹从传承的角度对新南音创作予以关注。② 新南音创作实践推动了理论研究的发展。

　　传统音乐理论研究为音乐创作服务是音乐学界的一种共识。作曲家与音乐理论家通过分析南音的音乐特点，推进了用西方音乐体裁来进行南音风格与南音内容的音乐创作。吴少雄将南音比作母语素材来谈论自己的音乐创作③，李向京以他的室内乐《南音诗画》为例讨论了新南音创作④，檀革胜以郭祖荣的交响曲南音为素材进行音乐创作的理论研究⑤，这些研究对以南音为素材的交响音乐创作经验进行理论总结，为南音的现代音乐创作夯实理论基础。

　　南音舞台剧的艺术创作既有别于曲艺，也有别于南音戏，是一种南音现代艺术。南音乐舞《南音魂》与《长恨歌》的创作打开了大陆南音现代艺术的通道，也引起了学术界的争议。在学术界看来，南音乐舞既然挂名南音，就应该符合南音的传统规范。然而南音乐舞却以非舞剧、非曲艺、非戏曲、非传统音乐的面孔出现，因此受到了传统南音研究者的漠视。郑长铃从非物质文化遗产再创造的角度，比较并阐明：闽台两地南音的舞台呈现样式，是南音作为适应现代社会发展过程中的"再创造"。他并未将南音作为现代艺术。⑥ 这个阶段的南音乐舞研究也只是以经验谈与观剧感

　　① 孙星群：《福建南音继承发展的开放思维》，新加坡"新世纪弘扬南音研究研讨会"的论文；《寓唐诗宋词音乐性　赋福建南音文学性——卓圣翔、林素梅〈唐诗宋词南管唱析〉》，《中国音乐》2001 年第 3 期。

　　② 王丹丹：《从新南曲〈咏梅〉的创作谈"南音"的继承发展》，《中国音乐》2003 年第 4 期。

　　③ 吴少雄：《南音，我音乐创作的母语》，《福建省艺术研究院 2011 年度学术论文集》，内部资料。

　　④ 李向京：《似像非像的南音》，《泉州南音国际学术研讨会论文集》，厦门大学出版社 2014 年版。

　　⑤ 檀革胜：《南音的交响化研究——以郭祖荣〈第七交响曲〉为例》，《音乐研究》2012 年第 3 期。

　　⑥ 郑长铃：《两岸南音文化传承传播中的"再创造"比较研究》，《交响》2017 年第 1 期。

受为主①。最有价值的当属作曲家吴世安的创作经验谈，② 他说："但我意不在用南音来演绎凄美动人的爱情悲剧，而是想为南音的传承找一个既能很好地表现和存留南音韵味又能符合人们的审美需求的载体，说得宽泛些，即在创新中延续传统。"这个观点是非常符合现代艺术品位的。他的艺术创作观念是用新体裁来容纳传统南音韵味，他认为："南音作为地方乐种，其风格韵味主要在音乐和语言，要保留南音的'味'，就需从本剧种（应为乐种）中寻找音乐素材，在创作中融入一些其他音乐因素，也有可能会得到很好的听觉效果，但也只是取悦于一般的欣赏者……只有遵循南音传统风格的再创作，才是南音艺术生命延续的一种方式。"③ 南音曲调创新是很难的，尤其是让内行的南音局内人认可。相比之下，南音体裁创新更是挑战一般南音人的内心底线，所以，南音乐舞的创新之路也许可以获得各种大赛的奖项，但是，难以撼动坚守传统的南音人的意志。

（二）南音音乐创作与南音现代艺术创作的理论思考——台湾经验

20 世纪 70 年代初，王瑞裕在《中国乐刊》连续发表了《蕴藏丰富的民间音乐——南管》④，让台湾学界注意到南音这一古老乐种的存在。1978 年许常惠创立了中华民俗艺术基金会，于 1979 年带领一批学者与学生赴彰化鹿港进行了为期三个多月的调查，出版了《鹿港南管音乐的调查与研究》⑤，为台湾的南音及其相关艺术的研究培养了一批人才，打下了良好的

① 陈燕：《南音、梨园戏、敦煌乐舞——乐舞剧〈南音魂〉创作谈》，《舞蹈》1999 年第 1 期。

② 吴世安：《致力南音传统的延续——南音乐舞〈长恨歌〉创作引起的思考》，《福建艺术》2004 年第 1 期。

③ 吴世安：《致力南音传统的延续——南音乐舞〈长恨歌〉创作引起的思考》，《福建艺术》2004 年第 1 期。

④ 王瑞裕：《蕴藏丰富的民间音乐——南管》（上），《中国乐刊》1972 年第 10 期；《蕴藏丰富的民间音乐——南管》（中），《中国乐刊》1972 年第 12 期；《蕴藏丰富的民间音乐——南管》（下），《中国乐刊》1973 年第 1 期。

⑤ 许常惠主编：《鹿港南管音乐的调查与研究》，台湾省彰化县鹿港文物维护地方发展促进委员会，1979 年。

学术基础。

台湾南音音乐创作研究较为薄弱，仅见有个别硕士论文①总结南音音乐素材的运用经验。其根本原因是台湾南音学者绝大多数是南音文化传统的守护者，他们非常不认可南音任何形式与内容的创新。在他们看来，南音的传统曲目谁也唱不完，传承就已来不及了，哪里还需要创作。

台湾南音乐舞等南音现代艺术经历了 1990 年代的产生繁荣到 21 世纪的群雄并立，然而近年来已趋于衰落。台湾南音现代艺术创作的理论研究未见音乐学者的成果。反而因汉唐乐府与心心南管乐坊在大陆的巡演，引起了大陆学界的重视，但仅见一些评论文章②，未见音乐界学者关于台湾现代南音艺术创作的分析。

（三）国外南音表演艺术的研究经验

国外学者关于南音表演艺术的研究成果，见于国内刊物与专著的非常少，且涉及南音表演艺术的更少。目前仅见个别表述，如美国著名作曲家霍文纳斯（Alan Horhaness）在献给台湾乐坛的文章中认为："（南音）可能是全世界最伟大的一支，就是七百年前，中国唐朝的管弦乐，在当时，这种音乐不但内含了所有亚洲音乐所共有的丰富旋律资产，而且包括了非常复杂和充分发展的形式，错综的对位、多声部二重三重卡农，各自独立演奏，其中还有非节奏的韵律，参差音乐以及错综结构。这种音乐，对现代的人和西方世界，几乎完全无所得知。"③ 美国李伯曼（Lee Bermen）到

①　卓美龄：《南管音乐和东西方乐器的结合》，中国文化大学音乐学系硕士班硕士论文，2013 年。周劭颖：《南管音乐素材运用于音乐创作——以七重奏〈百鸟归巢〉为例》，台湾辅仁大学音乐研究所硕士论文，2011 年。张俪琼：《从【绵答絮】到【皂云飞】：回顾台湾筝乐作品中的南管韵响》，《艺术学报》2013 年第 10 期。

②　黄鸣奋：《若无新变　不能代雄——略论南音乐舞〈洛神赋〉的创造性》，《福建艺术》2008 年第 5 期。

③　黄祖彝：《现阶段南音之危机及振兴之道》，《第二届南音学术研讨会论文集》，油印本，1991 年。

台湾研究南音，并译成英文在美国出版。① 可惜没能获知其研究内容。

三、闽台南音传播研究述要

　　闽台南音传播研究的成果以大陆为主，至今很少见台湾南音传播的成果。1982 年，《台湾、香港及东南亚南音活动撷拾》刊登了台湾、香港地区与菲律宾、新加坡、马来西亚南音社团以及历届东南亚南音大会奏简况，记载了泉州南音在海外传承传播的珍贵资料，推开了当代泉州南音海外传播研究的大门。林凌风《"南音"在东南亚》② 指出："南音在东南亚的土壤中生根开花，是与东南亚华侨史一样，经历了漫长而曲折的历史发展过程。"他在文中梳理了南音在东南亚的传播历史变迁，介绍了近年来南音在海外活动情况。吴远鹏《南音在南洋》③ 介绍了南音在菲律宾、马来西亚、印度尼西亚、新加坡、文莱、缅甸的南音社团中传承与传播的历史与现状，海外南音社团学习南音的途径与当代南音活动状况。施舟人（K. Schipper）《"海上丝绸之路"与南音》④ 论述了唐末五代以来，泉州港作为"海上丝绸之路"的起点，与东南亚、波斯、印度、阿拉伯交流密切，提出南音很明显是中外音乐传统交流的结晶，深受波斯文化的影响。罗天全《南音在海外的传播与发展》⑤ 介绍了遍及海外的南音社团、南音在海外的区域性交流活动与理论研究成果，及其在国际上的影响，较为深入地剖析了南音在海外广泛传播与迅速发展的重要人文原因。彭兆荣从历史、社会、实践、象征等文化空间的角度涉及南音海外传播。⑥ 郭明木分

　　① 黄祖彝：《现阶段南音之危机及振兴之道》，《第二届南音学术研讨会论文集》，油印本，1991 年。
　　② 林凌风：《"南音"在东南亚》，《中国音乐》1983 年第 4 期。
　　③ 吴远鹏：《南音在南洋》，《泉州学林》2004 年第 1 期。
　　④ 施舟人：《"海上丝绸之路"与南音》，《闽南文化研究》2004 年第 2 期。
　　⑤ 罗天全：《南音在海外的传播与发展》，《音乐研究》2007 年第 2 期。
　　⑥ 彭兆荣、葛荣玲：《南音与文化空间》，《民族艺术》2007 年第 4 期。

析了南音传播的三种物质形态。① 吴鸿雅以工乂谱作为信息媒介来探讨其传播学研究。② 周晓凡讨论民国时期的南音传播。③ 陈肖利从受众的视角论述数字媒介时代的南音传播。④ 陈敏红调查印尼东方音乐基金会南音传播。⑤ 王州分析了南音的东南亚传播与欧洲传播样式，提出了定点传播与流动传播的概念⑥。在 2016 年南音国际学术研讨会上，王州与王丹丹分别结合国家"海上丝绸之路"与"一带一路"主题讨论南音的国际传播，郭小利从女性主义角度讨论南音曲目传播，郑国权与李寄萍研究传播媒介，曾宪林分析南声社的国际传播。郑长铃调研了马来西亚适耕庄福建公馆，提出了"泛家族"式传承传播模式。⑦ 陈振梅以南音慕课为例提出南音传播新路径。⑧

值得注意的是，中国南音学会第二届学术研讨会⑨上，牛龙菲辑录的《南音研究文献及其曲谱唱词索引》收集了 1935 年以来大陆与港澳台各界人士的南音专题研究、南音曲集曲谱与曲词文献。黄祖彝《现阶段南音之危机及振兴之道》客观上论述了南音在国外学术界传播情况，并引起了包

① 郭明木：《南音发展与传播中的三种物质形态》，《闽台文化研究》2009 年第 4 期。

② 吴鸿雅：《南音工乂谱作为信息媒介的传播学研究》，《北京理工大学学报（社会科学版）》2009 年第 3 期。

③ 周晓凡：《民国时期南音的传播》，《重庆科技学院学报（社会科学版）》2010 年第 19 期。

④ 陈肖利：《数字时代南音文化的创新发展路径探究——基于南音受众视角》，《学术问题研究》2014 年第 2 期。

⑤ 陈敏红：《印尼东方音乐基金会南音传播现状调查研究》，《中国音乐》2014 年第 4 期。

⑥ 王州：《泉州南音在海上丝绸之路交通中的国际传播样式探究》，《音乐研究》2016 年第 4 期。

⑦ 郑长铃：《中华文化海外"泛家族"式传承传播初探——以马来西亚适耕庄福建会馆南音复兴为例》，《交响》2019 年第 4 期。

⑧ 陈振梅：《南音慕课的实验性研究——南音海外传承的新路径》，《影视新作》2021 年第 1 期。

⑨ 1991 年 10 月，中国南音学会第二届学术研讨会在泉州召开，大会共提交了多篇涉及海外学者研究泉州南音的论文，包括牛龙菲、黄祖彝、叶祖游与叶娜等人的。

括美国著名作曲家霍文纳斯与劳·哈瑞逊（Lall Harrision）、英国牛津大学著名学者龙彼得、法国巴黎大学教授施舟人、菲律宾国立大学教授刘鸿沟、菲律宾金兰郎君社苏志祥、新加坡湘灵音乐社丁马成等人的重视。旅美学者叶祖游与美国加州大学音乐系教授叶娜带来了论文《南音曲词与宋词、南曲的关系》都显示了海外学者对泉州南音的重视，反之也可由此了解泉州南音在海外学界的传播深度。

四、南音现代艺术释义

现代艺术是源于美术的概念。人类艺术史分为原始美术、古典美术、现代艺术、后现代艺术、当代艺术等。现代艺术很难有一个准确的定义，是指 20 世纪以来，区别于传统的，带有前卫和先锋色彩的各种艺术思潮和流派的总称。[①]"现代艺术是对社会的文化表达，这个社会是由科学的理性主义和超脱的理想主义共同塑造而成的。"[②] 从"现代"的时间意义来看，历史上每一个时期都有该时期的艺术，所有该时期的艺术都可以称为现代艺术。然而，这种现代艺术指的是一种客观艺术现象，并非艺术流派所指的现代艺术。从名称来看，现代艺术特指一种艺术流派。"现代艺术（大概从 1860 年代至 1970 年代）和当代艺术（通常包括当下的艺术，但有时候也将第一次世界大战以来的所有艺术定义为当代艺术）。"[③] 现代艺术，并不是仅仅存在于实践经验上，而是对实践经验的一种理论总结，是具有反思性意义的理论定义。

所谓南音现代艺术，是指以南音传统滚门、曲牌或大韵为素材，通过重新改编或创作的方式，保留了南音曲韵的旋律形态与音乐风格，但是从

① 百度百科：现代艺术辞条。
② ［美］H. H. 阿纳森、伊丽莎白·C. 曼斯菲尔德著，钱志坚译：《现代艺术史·序言》，湖南美术出版社 2020 年版。
③ ［英］威尔·贡培兹著，王烁、王同乐译：《现代艺术 150 年》，广西师范大学出版社 2019 年版，第 11 页。

表演形式、演出样式与舞台化效果对其进行重新包装，用现代艺术哲学思维进行反思性的创作。南音现代艺术与传统南音艺术相比，不仅有着表演技术、演出样式、体裁形式的区别，而且演出空间、演出创意和演出美学都有很大的差异。

第一章 闽台南音表演艺术的历史变迁

　　所谓闽台南音表演艺术，是南音艺术家完成的直接诉诸人的视觉和听觉艺术，包括表演艺术形式和表演艺术内容。闽台南音表演艺术形式可分为传统艺术形式和现代艺术形式。传统艺术形式指在历史发展过程中逐渐形成的"上四管"与"下四管"编制的音乐形式。这两种乐器组合形式是历代南音先贤不断试验而形成的结晶，具有乐种演奏方式的独特性和乐器音响组合美学的浓缩性。现代艺术形式指与传统"上、下四管"不一样的艺术形式，具有现代舞台艺术观念的表演形式，包括各种独奏形式、齐奏形式、歌舞伴奏形式或不同排列的合奏形式，以及各种舞台创作音乐形式。闽台南音表演艺术从非定型艺术形式的前传统艺术形式到定型艺术形式的传统艺术形式，再到非定型艺术形式的现代艺术形式，好像进入了否定之否定的历史循环，从古代迈入现代。闽台南音表演艺术的内容也是不断吸收不同时代的声腔、音乐，进行融合扩容而成。

　　闽台南音表演艺术的历史变迁体现在表演艺术形式与表演艺术内容两方面。闽台南音表演艺术形式的历史生成实际上是泉州南音表演艺术形式的历史生成。闽台南音表演艺术内容的历史生成也是泉州南音音乐内容与南音曲目的历史生成。

　　闽台南音表演艺术的现代化发展与创新性发展是闽台南音文化内在存活的必然需求，也是反映闽台社会和反映时代的一面镜子。

第一节　闽台南音表演艺术形式的历史生成

　　闽台南音表演艺术形式的源头在哪里，目前尚未有定论。任何传统音乐的源头，都应有较为确凿的历史文献证据，才能将其归为可信史。口头传说与神话故事，虽也用于论证历史源流，但只能是一种推测。由此，讨论南音表演艺术形式的历史分期与历史变迁，似乎为时尚早。以往南音史学研究多侧重于某个层面的历史材料，这些成果都为闽台南音表演艺术形式的历史生成提供了思路和线索。本节拟在前人研究的基础上进一步探索。

一、闽台南音表演艺术形式溯源

　　我们今天看到的闽台南音"上、下四管"表演艺术形式被视为传统表演艺术形式。那些与"上、下四管"不一样呈现的现代舞台表演形式为现代表演艺术形式。闽台南音传统表演艺术形式原为雅集式的文人音乐，与一般民间音乐有着较大的区别。

　　（一）闽台南音"上、下四管"表演艺术形式与古代文献"上管""下管"的联系

　　从周朝等级化的礼乐制度可知，我国古代"管弦乐队有别于欧洲的一点是它具有更为深刻的意义，它不仅仅是产生音乐以及伴随而来的享受，而是同时甚至是具有政治的重要性的一种国家的设施"[①]。周代"金、石、土、革、丝、木、匏、竹"的"八音"乐器分类法说明了当时乐器的丰富性和乐队组合的多种可能性。

　　闽台南音传统艺术形式，按照现在可知的乐队编制，一般分为"上四管"和"下四管"，传统也名为"上管"与"下管"，上管演奏"谱、曲、

[①]　肖友梅著，廖辅叔译：《中国古代乐器考》，吉林出版集团有限公司 2010 年版，第 2 页。

散套"和箫指,下管演奏"指"。上四管为洞箫、琵琶、二弦、三弦、拍的乐器组合形式,下四管为小唢呐、琵琶、三弦、二弦、拍、响盏、叫锣、四宝(即四块)、木鱼、双铃的乐器组合形式。原下四管也用到的十七管笙与云锣等乐器,现已失传。

据《尚书·益稷》载:"夔曰:戛击鸣球,搏拊琴瑟,以咏。祖考来格,虞宾在位,群后德让。下管鼗鼓,合止柷敔,笙镛以间,鸟兽跄跄,《箫韶》九成,凤凰来仪。"[①]这是首见"下管"记载。唐·杜佑《通典·乐七·郊庙宫悬备舞议》载:"按今天地之乐悬,谓之上下管,与虞舜笙镛同。不言二悬,宜如故事,但设上下管而已。"[②] 又《宋史·志第八十一·乐三》载:"(元丰)四年十一月,详定所言:'搏拊琴瑟以咏',则堂上之乐,以象朝廷之治;'下管鼗鼓','合止柷、敔','笙镛以间',则堂下之乐,以象万物之治。后世有司失其传,歌者在堂,兼设钟磬;宫架在庭,兼设琴瑟,堂下匏竹,置之于床:并非其序。"[③]王爱群先生对这几条文献的认识是:"尽管历代对堂上之乐,有否中情的设置存有异议,但所谓'上管'即系堂上之乐,'下管'则系堂下之乐,看法则倒无分歧。可见南音乐器编制及其不同分工的分为上、下'管'渊源甚古矣。虽然,南音'上、下管'的乐器设置方面与历代堂上、堂下之乐有所不同,尤其是堂上之乐,历代堂上之乐,只有弦而无箫管,而南音'上管'却有尺八及笙(仅吹奏曲,谱不用)。"[④] 王先生的见解甚为中肯。"吾国古代乐队组织,向有'堂上乐'与'堂下乐'之分。前者主要成分:为歌唱,与丝弦

① 《尚书·益稷》,见《四书五经》(第三卷),中央民族出版社 2002 年版,第 22 ~23 页。

② 唐·杜佑:《通典·乐七·郊庙宫悬备舞议》,卷一百四十七,中国社会科学网 http://www.cssn.cn/sjxz/xsjdk/zgjd/sb/zsl_14314/td/201311/t20131120_850277.shtml,2020 年 7 月 5 日阅。

③ 元·脱脱等:《宋史·志第八十一·乐三》(卷一百二十八),中华书局 2011 年版,第 2014~2015 页。

④ 王爱群:《南音"品、洞、管"与"上下四管"考释》,《古曲新腔韵绕梁——王爱群先生作品纪念音乐会特刊》,2013 年,第 166 页。

乐器。后者主要成分：为敲击乐器，吹奏乐器，以及跳舞。"① 虽然民国以前闽台南音的手抄本也称为"上、下管"，但并不意味着今天的南音"上、下四管"即古代的"上、下管"，仅能说其"上、下管"编制之划分源于古代。

吕锤宽先生根据田野调查所搜集的手抄本资料以及资深南音艺术家的查访，得知南音的乐队编制本有："琵琶、洞箫、十七簧笙、二弦、三弦、拍板、云锣、双音、四块（即四宝）、叫锣、扁鼓、铜钟等。目前有几种乐器已失传，而编制已为琵琶、洞箫、二弦、三弦（合称上四管）。"② 他在乐队编制的演变上将上四管分为三个时期：③

弦管套曲所用的乐队编制，历代以来均有所改作，据云昔时曾用笙、筝、云锣等，后来由于泉州升平奏指谱集的重现，上面赫然有一张十七管笙的"七管位图"，证实了历来曾用过笙并非假，因此弦管发展过程之第一个时期的乐队编制应为：

上管：琵琶（曲项、四相、品数则不一，目前所见者为九品，乃系历史发展、音域扩展的结果，亦有十品者，乃为旋宫转调而设）、洞箫、笙（十七支管，四支无孔，实为十三支）、二弦（形制类奚琴，弓以马尾而软）、三弦、笛（俗称品箫）、玉嗳（类唢呐而小）、拍板（小拍板，以五片之檀木连缀之）。

第二时期（泛指民国以前）的乐队编制应为：

上管：琵琶、洞箫、二弦、三弦、笛、玉嗳、拍板；

下管：响盏、四块、双音（即双钟）、叫锣、木鱼、扁鼓、铜钟、云锣。

现时下管乐器的数量已少了很多，予于 1979 年曾在雅正斋看过铜钟、扁鼓外，未尝在其他馆阁看过此两件乐器，各馆阁的弦友已将上管、下管

① 王光祈：《王光祈音乐论著二种》，上海书店出版社 2011 年版，第 174 页。

② 吕锤宽撰辑：《泉州弦管（南管）指谱丛编（上）》，台湾"行政院文化建设委员会"1987 年版，第 17 页。

③ 吕锤宽撰辑：《泉州弦管（南管）指谱丛编（上）》，台湾"行政院文化建设委员会"1987 年版，第 31 页。

称为"上四管""下四管",因此,第三时期(民国以后)的乐队编制为:

上四管:琵琶、洞箫、二弦、三弦;

下四管:响盏、四块、双音、叫锣(连木鱼,由一人演奏)。除上四管、下四管外,尚有拍板,以及品箫、玉嗳。

吕锤宽并未点明第一时期的具体时间段,可见南音乐队上、下管形成历史之复杂。其中,"亦有十品者,乃为旋宫转调而设"。琵琶之十品者,乃为戏曲伴奏而增。①

(二)闽台南音乐器与泉州地区考古乐器的关系

从考古挖掘可知,中原音乐伴随着移民的迁徙而传入,至少在西周已开始。"20世纪70年代,南安水头镇大盈乡蔡盟林首次发现的一批青铜器及玉器,铜戈、匕首、戟、矛、玉横、铜铃、铜锛等,说明中原文化的影响,福建南部在周朝已和中原有所接触。"②铜铃属周代八音之金类,形状像钟,比钟小得多。泉州南音下四管乐器中有双钟,双钟的形制与铜铃相似。

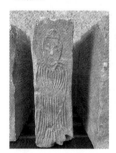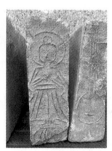

丰州墓群部分墓砖局部图片③

经考古发现,在西晋永嘉之乱中原大批移民南迁之前,中原人民便有移民闽南,如西晋太康年间,即284年的古墓,以及西晋太康年的建造寺,即现在的延福寺可以为证。④ 2006年和2007年,南安丰州一带发掘出东晋、南北朝的墓群,出土的墓砖有人物、动物、花卉、乐器等图案,其

① 2014年10月,笔者访谈高甲戏艺人陈廷全的口述资料。
② 云友:《泉州南音史略》,华星出版社2013年版,第8页。
③ 泉州市博物馆黄颖红供图。
④ http://www.kgzg.cn/thread-320802-1-1.html.

中，有些墓砖侧面有琵琶、阮咸等古乐器和歌舞伎队列的浮雕图像，包括
6 名手持不同乐器作表演状态的歌舞伎。墓砖还刻有"大康五年"、东晋
"太元三年"以及南朝梁"天监十一年"的字样。这些墓砖说明了东晋、
南北朝时期，泉州的民间已盛行琵琶、阮咸与歌舞。

　　2003 年初，永春县城建中学宿舍楼时，发现了五代时期的墓葬砖雕，
雕有乐舞伎跳舞，乐舞伎手持不同的乐器，吹弹敲拍。雕刻的风格、表演

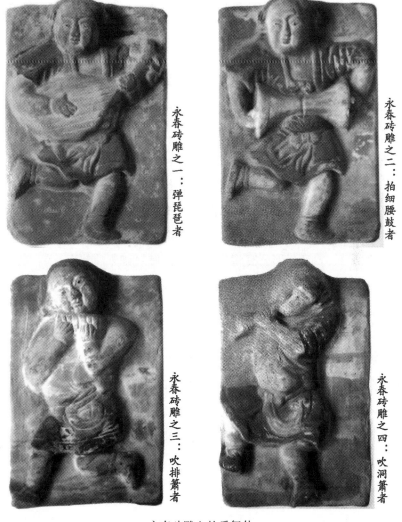

永春砖雕之一：弹琵琶者

永春砖雕之二：拍细腰鼓者

永春砖雕之三：吹排箫者

永春砖雕之四：吹洞箫者

永春砖雕上的乐舞伎

的形式、器乐的种类，如洞箫、琵琶、排箫等，都是唐、五代之物，与中原或西蜀同期的同类出土文物及敦煌壁画有相同或相似之处，这说明了当时的乐舞所用的乐队有洞箫、排箫、琵琶等。

（三）闽台南音演奏习惯与晋唐乐队的关系

上四管五种乐器组合形式最初出现于何时？据刘鸿沟《闽南音乐指谱全集》载："指、谱、曲词起落、和唱、执乐、坐位，订自王审知。"[1] 这种说法首见于刘鸿沟，不知是否为历代南音弦友口耳相传的资料，值得商榷。但南音乐队"起落、和唱、执乐"的演奏习惯可在古代文献中找到一些联系。

南音上四管乐队编制坐序呈∩型，中间为执拍者，左角琵琶、右角洞箫、左前三弦、右前二弦。演奏时，琵琶领奏，撚指起声，随后洞箫，三弦与二弦随之进入。这种琵琶先撚指领奏，其他乐器跟进的演奏方式与宋代一些文献记载的唐代"丝抹将来"演奏习惯却是相符。如宋·蔡宽夫《诗话》云："唐起乐皆以丝声，竹声次之，乐家所谓'细抹将来'者是也。故王建《宫词》云：'琵琶先抹【绿腰】头，小管叮咛【侧调】愁。'近世以管色起乐，而犹存细抹之语，盖沿袭弗悟耳。"[2] 又如宋·范正敏《遁斋闲览》云："又州郡公宴将作曲，伶人呼'细末将来'，盖御宴进乐，先以弦声发之，后以众乐和之，故号'丝抹将来'。今所在起曲，先以竹声，不惟讹其名，亦失其实矣！"[3]

人们还常将南音上四管乐队组合形式与《晋书·乐志》中的"丝竹更相和，执节者歌"相并论，认为南音的上四管所袭取的，正是此种形式。但我们无法认定"丝竹"就是现在南音的乐器组合。《晋书·卷二十三·志十三·乐下》《宋书·志·乐九》载："魏晋之世，有孙氏善弘旧曲，宋识善击节倡和，陈左善清歌，列和吹笛，郝索善弹筝，朱生善琵琶，尤发

① 刘鸿沟：《闽南音乐指谱全集》，菲律宾金兰郎君社 1953 年，第 39 页。

② 宋·蔡宽夫：《诗话》，见《宋诗话辑佚》，中华书局 1980 年版，第 27 页。

③ 宋·范正敏：《遁斋闲览》，http://www.360doc.com/content/18/0103/16/946779_718741790.shtml.

新声。"这是魏晋时期的乐队组合形式之一种，其以"节"倡和，而击节者与清歌者是两个人，与南音的击拍者与清歌者同一人的演奏形式不同。

唐代张固《幽闲鼓吹》中虽没涉及乐队组合形式，但谈到了福建乐伎琵琶演奏水平已经相当高了，竟能得到伯和与康昆仑的赏识，而且还有珍贵的《梁州》调琵琶谱。《幽闲鼓吹》载："元载子伯和，势倾中外，福州观察使寄乐妓十人，既至，半载不得送。使者窥伺门下出入频者，有琵琶康昆仑最熟，厚遣求通。即送妓，伯和一试奏，尽以遣之。先有段和尚，善琵琶，自制【西梁州】，昆仑求之，不与。至是以乐之半赠之，乃传焉。道调【梁州】是也。"① 虽然福州不是泉州，但唐代泉州已经是"上州"人口规模。可知唐代福建琵琶演奏技术高超。

二、闽台南音表演艺术形式历史生成之诗词图像考

自唐景云二年（711）泉州名实归一后，经济、文化、音乐得到了极大的发展。而泉州文风兴盛，与当地如常衮（官至宰相）、薛播、席相、姜公辅等行政长官的重视分不开。如唐德宗建中（780～783）年间，常衮任福建观察使时，极力发展文教事业，开设乡校。唐代"府县教坊"的成立，为地方官府音乐生活提供了有力的保证。"府县教坊，是明确用教坊指称地方官府音乐机构的称谓，始见于《新唐书》与《明皇杂录》。"②

（一）闽台南音与唐代诗歌中"弦管""管弦"表演艺术形式的关联

南音又名弦管。唐代欧阳詹等人诗句中的弦管反映了当时泉州仕绅贵族的音乐生活。弦管是否只见于泉州籍诗人的诗句？抑或是普遍见于当时各地诗人的诗句？今天泉州的弦管（南音）是否就是唐代的弦管？今天的弦管（南音）乐器与乐器组合形式是否沿用唐代泉州的乐器和乐器组合形式？

① 唐·张固：《幽闲鼓吹》，罗宁点校《大唐传载》（外三种），中华书局 2019 年版，第 71 页。
② 郭威：《曲子的发生学意义》，中国艺术研究院音乐研究所博士论文，2010 年，第 83 页。

1. 唐代诗句中"弦管""管弦"表演艺术形式

唐代在隋代基础上拓展，成为政治、经济、文化繁荣的大时代和民族融合的大时代。中国成为世界经贸与文化艺术的中心，外国文化输入与中国文化输出成就了唐代文化的盛世繁荣。

就音乐而言，唐代皇宫音乐吸收了西凉乐、天竺乐、高丽乐、龟兹乐、疏勒乐、安国乐、康国乐、高昌乐等外国音乐、乐器和音乐理论，并将原九部乐、十部乐分为坐部伎和立部伎。从唐代诗句中的"管弦""弦管"以及各种歌咏、乐器、乐舞等描写可知唐人丰富的音乐生活。

早在汉代，班固的《东都赋》里就有表现"管弦"乐队的"钟鼓铿锽，管弦烨煜"词句。魏晋南北朝与隋代均有"弦管"或"管弦"诗句，但留存数量较少。"弦管"，如南北朝的庾信《乌夜啼》"虽言入弦管，终是曲中啼"，《咏画屏风诗·十九》"池台临戚里，弦管入新丰"与鲍照《代白纻舞歌词》"三星参差露沾湿，弦悲管清月将入"。"弦管"的用法有两种，一是庾信诗句中合在一起的"弦管"词组形式，二是鲍照诗句中分开的"弦×管×"形式，二者虽在词组组合方式有所差异，但内涵是一致的，均指弦乐与管乐合奏的演奏形式。

"晚日催弦管，春风入绮罗。"有三种说法：一说是隋代《杂曲歌辞·思归乐》的诗句；一说是唐代张祜《思归乐二首》的诗句；一说是唐代韩偓《大酺乐》的诗句。若该句为隋代诗人所作，那么南北朝至隋代均有表现"弦管"表演艺术形式的诗句。

关于"管弦"，魏晋王粲，南北朝薛道衡、何逊，隋代郊庙歌辞、佚名，均有"管弦"合并式诗句，见下文：

管弦发徽音，曲度清且悲。合坐同所乐，但愬杯行迟。

——王粲《公燕诗》（节选）

万方皆集会，百戏尽来前。临衢车不绝，夹道阁相连。

惊鸿出洛水，翔鹤下伊信。艳质回风雪，笙歌韵管弦。

佳丽俨成行，相携入戏场。衣类何平叔，人同张子房。

高高城里髻，峨峨楼上妆。罗裙飞孔雀，绮带垂鸳鸯。

月映班姬扇，风飘韩寿香。竟夕鱼负灯，彻夜龙衔烛。

欢笑无穷已，歌咏还相续。羌笛陇头吟，胡舞龟兹曲。

假面饰金银，盛服摇珠玉。宵深戏未阑，竞为人所难。

卧驱飞玉勒，立骑转银鞍。纵横既跃剑，挥霍复跳丸。

抑扬百兽舞，盘跚五禽戏。狻猊弄斑足，巨象垂长鼻。

青羊跪复跳，白马回旋骑。忽睹罗浮起，俄看郁昌至。

峰岭既崔嵬，林丛亦青翠。麋鹿下腾倚，猴猿或蹲跂。

金徒列旧刻，玉律动新灰。甲荑垂陌柳，残花散苑梅。

繁星渐寥落，斜月尚徘徊。王孙犹劳戏，公子未归来。

——薛道衡《和许给事善心戏场转韵诗》（节选）

秋风木叶落，萧瑟管弦清。望陵歌对酒，向帐舞空城。

寂寂檐宇旷，望飘帷幔轻。曲终相顾起，日暮松柏声。

——何逊《铜雀伎》

隋代《郊庙歌辞·晋昭德成功舞歌·武功舞歌二首》的"既已囊弓矢，诚宜播管弦"与佚名《哲宗上太皇太后册宝五首》的"管弦烨煜，钟鼓喤喤"，均为"管弦"合并形式。

上述魏晋、南北朝与隋代涉"弦管"或"管弦"的诗句中，仅薛道衡涉及具体的乐器、乐舞、曲牌、乐曲风格与艺术形式，如上述诗中涉及音乐、艺术的名词有：百戏、笙歌、歌咏、羌笛、陇头吟、胡舞、龟兹曲、百兽舞、五禽戏等。其他的诗句均为音乐表演艺术形式。

笔者经过对一千多首古诗的检索，发现有"弦管"的唐代诗句近60首，有"管弦"的唐代诗句近300首。"弦管"与"管弦"较常见于唐代诗句中，意味着"弦管"与"管弦"更多进入人们的音乐生活。相比唐代、元代和明清两代，宋代"弦管"与"管弦"的诗句最多，各有数百首。元代以后，这两种术语反而比唐代更少，一方面是写诗的人大大减少，一方面"弦管"与"管弦"的术语已经被其他词汇代替。

唐代李白、白居易、杜甫、欧阳炯、韦庄、杜牧、王建、刘禹锡、张籍、卢纶、崔颢、裴度、鲍君徽、陈去疾、薛能、李邕、钱起、冯延巳、

元稹、高适、岑参、柳中庸、李益、孔德绍、贺朝、张说、郭震、王涯、沈传师、姚合、许浑、司空图、魏扶、陈标、李昌符、方干、秦韬玉、殷文圭、杨凌、司空曙、武元衡、朱庆余、齐己、刘皂、崔亘、花蕊夫人、海顺、毛文锡等数十位诗人均写有"弦管"诗句。其中，白居易最多，约有十余首诗作描绘"弦管"音乐生活，如《清明日观妓舞听客诗》"绮罗从许笑，弦管不妨吟"。

唐代李世民、白居易、李商隐、刘禹锡、徐铉、罗隐、李白、王建、张籍、宋之问、孟浩然、薛能、王维、戎昱、李约、薛曜、独孤及、顾况、刘真、张光朝、张说、武平一、殷尧藩、姚合、司空图、汤悦、孙鲂、朱长文、虞世南、阎朝隐、韩滉、羊士谔、元稹、罗邺、杜牧、卢纶、贾弇、杨巨源、郑还古、张泌、高球、吴融、国邵南、冯延巳、李煜、张若虚、和凝、皇甫松、温庭筠、李贺、戴叔伦、苏颋、崔泰之、赵嘏、沈佺期、高适、曹唐、杨凝、裴夷直、詹敦仁、贯休、刘长卿、杨乘、薛逢、钱起、胡曾等数十位诗人均留有"管弦"诗句。"管弦"词组常见于白居易（数十首）、徐铉（十余首）、刘禹锡（十余首）、李商隐等人的诗句中，不仅用于五言诗句，也用于七言诗句。以白居易五言与七言诗为例，诗句中的"管弦"，也有合并与分开两种形式。如《忆旧游·寄刘苏州》"修蛾慢脸灯下醉，急管繁弦头上催"；《池边》"醉遣收杯杓，闲听理管弦"。

合并形式在唐代诗句中最常见，而分开形式除了"×管×弦"外，还有李世民"急管韵朱弦，清歌凝白雪"的形式，王维《送神》"悲急管兮（另一版本无"兮"字）思繁弦"的形式。

自汉以来，"管弦"逐渐成为描写音乐生活的一种音乐术语，魏晋南北朝逐渐为少数诗人使用，且"管弦"不仅变成"管弦"与"弦管"两个术语，而且有合并与分开两种用法。唐代，"管弦""弦管"已经成为记录人们音乐生活的一种普通术语被诗人们广泛吸收，甚至有了相对应的词组，如"绮罗"。实际上，在唐宋元明清五代中，"管弦"与"弦管"在宋代诗词中使用最为普及。然而，唐代诗人中的"弦管"或"管弦"很少涉

及具体的乐队表演艺术形式。

2. 唐代泉州文人诗句中的"弦管"与唐代弦管表演形式的关联

唐贞元八年（792），欧阳詹与韩愈同列"龙虎榜"，成为第一个中进士的泉州人。泉州刺史席相设宴东湖送泉州贡士赴京赶考，邀请欧阳詹作陪，欧阳詹作《泉州刺史席公宴邑中赴举秀才于东湖亭序》："肴移已膳，醴出家醪，求丝桐匏竹以将之，选华轩胜境以光之，后一日遂有东湖亭之会。公削桑榆之礼，执宾主之仪，揖让升堂，从容就筵。乐遍作而性情不移，爵无算而仪行有肃。锵锵焉！济济焉！于是，老幼来窥，尽室盈跂。"① 周代"八音"中"四音"为"丝木匏竹"，桐属木。但八音中的"木"为打击乐器，如柷敔，所以，"丝桐匏竹"可以理解为像"丝木匏竹"一样的四类乐器，但具体是什么乐器，我们无法知晓。欧阳詹在他的生活中留下了不少有关当时官府音乐生活的记录，如《泉州泛东湖饯裴参和南游序》载："舟以直上，绕长河而屡回，弦管铙拍，出没花柳。"② 这是首次出现与泉州有关的"弦管"记录。从诗句中可知泉州已经有弦、管、铙、拍四类（种）乐器，这四类（种）乐器与此前的"丝桐匏竹"组合不一样，但都是四类（种）以上的乐队编制。

又《鲁山令李胃三月三日宴僚吏序》载："歌发其所自和，舞登其所自乐……课丝竹……肉既饱，酒既酣，因华育之宿洽，有歌者进，有舞蹈者作，皆诚激乎中，章乎形容，婆娑慷慨，与习而为者不类。"③ 由此序可知，唐时宴请僚吏既有歌、舞，又有"丝竹"演奏。此时的"丝竹"不知为何乐器，然琵琶与洞箫分属丝与竹。再有《律和声赋》载："咏声调兮律声遍，人心厚兮国风变。指方正始化焉，选音于无象。缀咸池之雅韵，去桑间之末响。图风普以雨周，算天长而地广。律则以宫激徵，咏则从浊扬清。善咏者声，应声者律。会高低以齐奏，谐疾徐而并出……不然者，移风之言曷谓，易俗之训则那。我所以清六管，顺赓歌。载唱载吹，匪埙

① 《全唐文》，http://wx.cclawnet.com/gudianmingjia/qtw/595.htm.

② 《全唐文》，http://wx.cclawnet.com/gudianmingjia/qtw/595.htm.

③ 《全唐文》，http://wx.cclawnet.com/gudianmingjia/qtw/595.htm.

箎之独叶；一张一驰，岂琴瑟之空和。"① 这是欧阳詹唯一为音乐调律与合奏协调而专门作的赋，其中谈到的乐器组合有埙箎、琴瑟。"会高低以齐奏，谐疾徐而并出"指乐队合奏时所应该注意的事项，即无论曲调如何高低婉转，速度张弛，乐队都应该注意到齐奏并出。"六管"是指调音律的六个管子。杜甫于唐大历元年（766）在夔州写《小至》一诗中有"吹葭六管动浮灰"之句。欧阳詹的序与赋中，数次描述了当时泉州繁盛的歌舞生活，以及乐队组合形式、"宫激徵"五度相生的调律之法等。

泉州永春进士盛均在《桃林场记》载有"度日而笙歌不辍"② 一语，也说明了唐代泉州有高度繁荣的音乐生活，歌舞、笙歌（即有乐器伴奏的演唱）等音乐形式盛行于泉州的官方。

唐末，王延彬为泉州刺史，重视宴享乐、祭典乐，特意建云台、凤凰、凉风三座别馆，为会文聚友、歌舞游宴之所，蓄养乐伎。诗人徐夤的《贺清源太守王延彬》（之一）云："蕊珠宫里谪神仙，八载温陵万户闲。心地阔于云梦泽，官资高却太行山。姜牙兆寄熊罴内，陶侃文成掌握间。应笑清溪旧门吏，年年扶病掩柴关。"由于王延彬礼贤下士，为隐居泉州的文人雅士创造了雅致浪漫的歌舞休闲生活，士人在这里纵歌欢唱。王延彬在南安云台山下建"清歌里"，作为歌舞游乐之雅居，写有《春日寓感》："两衙前后讼堂清，软锦被袍拥鼻行。雨后绿苔侵履迹，春深红杏锁莺声。因携久酝松醪酒，自煮新抽竹笋羹。"当时韩偓被贬，依附王审知，后隐居泉州，得到王延彬赏识，其拥"酒酣歌入破"，可知当时的泉州已有大曲的演奏。王延彬统治泉州前后二十六年（904～930），其"宅中声伎皆北人"③（《十国春秋》卷94引《五国故事》）还说明了南北乐伎之间的交流频繁。

五代南唐时，清源军节度使留从效向诗人詹敦仁示招贤之意，詹敦仁作《余迁泉山城，留侯招游郡圃诗》云："当年巧匠制茅亭，台馆翚飞匝

① 《全唐文》，http://wx.cclawnet.com/gudianmingjia/qtw/595.htm.
② 《全唐文》卷763，http://ds.eywedu.com/quantangwen/763.htm.
③ 清·吴任臣：《十国春秋》（三），中华书局2017年版，第1364页。

郓城。万灶貔猇戈甲散，千家罗绮管弦鸣。柳腰舞罢香风度，花脸妆匀酒
晕生。试问亭前花与柳，几番衰谢几番荣。"其中也提到了"管弦"乐器
与歌舞生活。清代《仙游县志·摭遗志》载："陈洪进据泉漳二州，有沙
门云行者，谓人曰'陈氏当有王侯之象，去此五年，戎马千万众，前歌后
舞入此城。……王师入城作筲鼓为乐，悉如其言'。"① 因此说，陈洪进带
来了"筲鼓"。

从泉籍诗人的"弦管"与"管弦"诗句到唐代各地诗人的"弦管"与
"管弦"诗句可知，② "弦管"或"管弦"是唐代诗人用来描述他们看到的
乐器形制与乐队演奏形式，或者反映当时人们的音乐生活，或者形容类似
于音乐中抒发的情绪情感，或者成为渲染诗词意境的一种术语。由此可
见，"弦管"或"管弦"并非特指乐队组合形式或某些乐器组合形式，而
是有着广义与狭义之分。"弦管""管弦"广义包括乐器形制、乐队演奏形
式、音乐生活、情绪情感、意境等；狭义指乐器形制与乐队演奏形式。

泉州"弦管""管弦"与全国各地"弦管""管弦"的乐器形制、乐队
演奏形式是否有联系？魏晋以来，"乐籍制度"实施、全国官员流动任职
制度为唐代全国"弦管"与"管弦"音乐形式的交流和统一奠定了政治基
础。官府固定化的仪式性用乐、官员个性化的娱乐性用乐为唐代泉州"弦
管""管弦"乐器使用、音乐形式的稳定性与变易性提供了双轨渠道。一
方面，官府仪式性用乐贯通了各地用乐的统一性；另一方面各地官员娱乐
性用乐带入了家乡音乐，与从政地音乐产生了交流，进而影响了从政地的
音乐文化。由此，泉州"弦管""管弦"乐器使用、音乐形式保留了全国
性特征，也有着个性化的特质。乐籍制度下，娱乐性用乐也存在着全国同
一性的可能，泉州"弦管""管弦"也带有全国普遍性音乐形式的特征。

明万历年间刊本《新刊弦管时尚摘要集》，亦称《百花赛锦》，收录了

① 清·王椿修，叶和侃纂：《仙游县志·摭遗志》，台北成文出版有限公司 1975
年版，第 1109 页。

② 由于本节主要讨论"弦管"或"管弦"的音乐形式，因此并未全面举实例论
述下述的各种内涵，拟今后另撰专文。

约 60 首南音"曲",包括倍双、双类曲目,以及与唐代曲牌名相同的【水底月】【山坡羊】【相思引】【玉楼春】【青纳袄】等,这也说明了泉州弦管与唐代弦管之关联。

(二) 闽台南音与唐宋图画雕像中乐队组合形式的关系

《新唐书》的"乐志"部分记载着唐代宫廷音乐的乐队组合形式,而民间音乐生活大量存留在诗人的诗歌中,但具体是什么样的乐队组合形式,缺少资料。现存的隋唐壁画可以补充这方面的遗憾。根据《中国音乐史图鉴》①,隋唐时期的音乐生活的图像相当丰富,如敦煌莫高窟第 390 窟"隋仪仗乐队壁画摹本"(第 102 页)与第 220 窟"唐乐舞壁画"(第 106 页)均有琵琶、洞箫和拍等乐器;第 156 窟"张仪潮夫妇出行图"(第 111 页)有琵琶、横笛、拍、笙、鼓等乐器;陕西西安市郊唐苏思勖墓乐舞壁画(第 119 页)有琵琶、笙、横笛、拍等乐器。宋元时期散乐、杂技音乐生活丰富,如河南许昌白沙宋墓散乐壁画(第 154 页)、辽张世卿墓散乐壁画(第 155 页)均有琵琶、拍、横笛、觱篥、笙、排箫、鼓等乐器;辽张匡正墓散乐壁画(第 156 页)辽张世古墓散乐壁画、辽张文藻墓散乐壁画、张氏墓散乐壁画(第 157 页)的乐队均有琵琶、拍板、横笛、觱篥、笙、鼓等乐器;陇西宋墓杂剧雕砖(第 158 页)有竖笛、横笛、大锣、拍板、笙、竖箜篌等乐器。

然而,这些壁画更多的是反映佛教仪式音乐与北方贵族的音乐生活,虽有闽台南音的乐器,但其表演艺术形式与闽台南音相差较大。各种乐队编制的共同点是均有拍板,"如以泉州弦管为核心的考察,所有乐队都尚无奚琴,当然,更不论琵琶、洞箫、奚琴、三弦与拍板的编制组合"②。奚琴的图像虽最早出现于陈旸(1064~1128)的《乐书》,然而"奚琴"名称更早出现于欧阳修(1007~1072)诗句中,欧阳修曾有诗作说明奚琴的由来:

① 刘东升执笔,袁荃猷编撰:《中国音乐史图鉴》,人民音乐出版社 2008 年版。
② 吕锤宽:《泉州弦管所见海上丝绸之路遗迹》,《第三届两岸文化发展论坛论文集》(上),待出版,第 233 页。

奚琴本出奚人乐，奚虏弹之双泪落。

抱琴置酒试一弹，曲罢依然不能作。

黄河之水向东流，凫飞雁下白云秋。

岸上行人舟上客，朝来暮去无今昔。

哀弦一奏池上风，忽闻如在河舟中。

弦声千古听不改，可怜纤手今何在。

谁知著意弄新音，断我樽前今日心。

当时应有曾闻者，若使重听须泪下。

——欧阳修《试院闻奚琴作》

奚人，原为库莫奚人。《魏书》云："库莫奚国之先，东部宇文之别种也。初为慕容元真所破，遗落者窜匿松漠之间。其民不洁净，而善射猎，好为寇钞。登国三年（368），太祖亲自出讨，至洛水南，大破之。"① 北魏太祖拓跋珪将奚人纳入统治。欧阳修是宋初之人，说明至少宋初奚琴已传入中原，然而从隋唐至宋辽金的壁画、砖雕、图画中有关散乐、杂剧的内容，均未见奚琴的踪迹。宋元杂剧的乐队未见琵琶和奚琴的踪迹。然而，宋代吴自牧《梦粱录·妓乐》载："大凡动细乐，比之大乐，则不用大鼓、杖鼓、羯鼓、头管、琵琶等，每只以箫、笙、筚篥、嵇琴、方响，其音韵清且美也。若合动小乐器，只三二人合动尤佳，如双韵合阮咸，嵇琴合箫管。"② 记录了宋代的器乐形式分为大乐与细乐，大乐包括大鼓、杖鼓、羯鼓、头管、琵琶、箫、笙、筚篥、嵇琴、方响等，细乐仅用箫、笙、筚篥、嵇琴、方响等；细乐又可分为二三人的小乐器编制，如"嵇琴合箫管"等。嵇琴即奚琴，与后来的南音二弦形制相同。

南音器乐组合琵琶、洞箫、二弦、三弦、拍。宋代时虽然没有见到这样编制的文献，但是据《梦粱录》可知"嵇琴合箫管"的配合出现于宋代。南音有所谓的"箫弦法"，指的就是洞箫的"引腔伴字"（即润腔）与

① 《魏书·库莫奚传》，中华书局 2011 年版，第 1503 页。

② 宋·吴自牧：《梦粱录》，孟元老等著《东京梦华录都城纪胜西湖老人繁胜录梦粱录武林旧事》，中国商业出版社 1982 年版，第 177 页。

二弦的"引腔伴字"弓法叠加的总称。

下面通过唐代以来与闽台南音有关联的图像中的表演艺术形式，来讨论闽台南音表演艺术的历史生成。

1. 闽台南音与唐代琵琶面板图画中乐队组合形式的关系

闽台南音的琵琶，现为曲项四弦、四柱、十一品、梨形音箱的形制，与唐代琵琶有着较为密切的联系，至今保存了晋唐以来的横抱演奏法。

2016～2017 年，笔者在日本冲绳县立艺术大学访学，在图书馆查阅资料时，看到了介绍日本乐器及其制作的专著《图说日本的乐器》①，该书专门介绍了唐代从中国传过去的，至今保存完好的，藏于日本正仓院的木画紫檀琵琶。该乐器 4 轸 4 弦 4 品曲项梨形形制，"长 100 厘米、最大腹宽41.7 厘米。背面用象牙嵌莲花纹，配以鸳鸯衔花，点缀十余只飞翔的小

木画紫檀琵琶正面

木画紫檀琵琶上的《狩猎宴乐图》

① ［日］小岛美子、藤井知昭等编辑：《图说日本的乐器》，东京书籍株式会社1992 年版。

鸟。面板装有捍拨，红地，上绘《狩猎宴乐图》"①。图中上部与下部均绘
制唐人狩猎的场景，中部的左边是五个人的宴乐图，右边是两位仆人送酒
与美食。五个人的宴乐图中，其座位与相对应的乐器为左后打击乐（模
糊）、中间歌者（模糊）、右后弹琵琶（明显）、左前洞箫（较清晰）、右前
不详（模糊），详情参见下图。

《狩猎宴乐图》局部

歌者			执拍	
打击乐	琵琶		琵琶	洞箫
洞箫	不详		三弦	二弦
《狩猎宴乐图》方位图			南音上四管方位图	

从乐器图示分析可知，唐代宴乐方位图与闽台南音上四管方位图相

① 刘东升执笔，袁荃猷编撰：《中国音乐史图鉴》，人民音乐出版社 2008 年版，
第 147 页。

似，均为五人编制。安溪县的国家级传承人陈练记忆中的南音上四管方位图与当下各地流行的方位图不同，他平时在等闲阁演奏时，均采用该方位图，如下：

<div align="center">

拍

洞箫　　　琵琶

二弦　　　　　三弦

</div>

倘若该方位图为闽台南音更久远的规矩，那么与《狩猎宴乐图》的方位图就吻合。

"现在我国民间使用的琵琶，古称曲项琵琶或龟兹琵琶，约在三国魏晋之际，从西域龟兹（今新疆库车）传入内地。它有两种形制：曲项、四弦、四柱、音箱较大呈梨形的称曲项琵琶；五弦、四柱、音箱较小的称五弦琵琶。曲项琵琶音色雄浑有力，隋代时已'大盛于间闬'，受到人们的喜爱。约在晚唐时，它开始有'品'（音位的标志）。五代以后，琵琶的品不断增加，从七品、九品发展到十品。"[1] 木画紫檀琵琶有四品，由此可推测为晚唐形制，进而可推出南音乐队组合形式、方位图，与晚唐有一定联系。

2. 闽台南音与《韩熙载夜宴图》中乐队组合形式的关系

《韩熙载夜宴图》为五代南唐顾闳中所绘。顾闳中受南唐后主李煜派遣，监视韩熙载生活，他观察韩熙载夜宴后绘制了此图。全画卷纵 28.7 厘米，横 335.5 厘米，分五段，其中与乐舞活动有关共三段。第一段为欣赏琵琶独奏。韩熙载与宾客们聚精会神地倾听教坊副使李嘉明的妹妹琵琶独奏。第二段为管乐合奏。五名女伎演奏，其中两人吹横笛，三人吹觱篥，另一人击拍板。第三段击鼓舞《六幺》。韩熙载为家妓王屋山表演《六幺》击鼓伴奏。一人击拍，两人拍掌击节。如下图：

① 吴钊编：《中国古代乐器》，文物出版社 1983 年版，第 36～37 页。

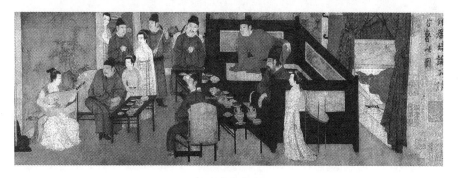

《韩熙载夜宴图》

945 年 9 月，泉州归属南唐，留从效被南唐封为晋江王。在当时贵族奢靡音乐生活风气影响下，《韩熙载夜宴图》描绘的南唐贵族奢华音乐生活场景也出现于泉州节度使留从效或其后继者陈洪进的家宴中，其音乐表演艺术形式也出现于泉州官宦仕绅家宴中。①

诚然，闽台南音现存的表演艺术形式以"上、下四管"音乐形式闻名于世，是否有其他表演艺术形式的存在。其一，器乐独奏形式。从《韩熙载夜宴图》琵琶独奏表演可知，器乐独奏形式曾盛行于五代。当下南音琵琶独奏形式的源头可追溯至五代。其二，管乐与单拍合奏形式。据南音省

① 《韩熙载夜宴图》的内容整理自刘东升执笔，袁荃猷编撰的《中国音乐史图鉴》，人民音乐出版社 2008 年版，第 126 页。将其《六么》改为《六幺》。

级传承人王大浩所言，他曾听闻老一辈南音先生聊起"单箫独弦"与"单箫独拍"两种南音表演艺术形式，但未见社团展示过。他在2019年音乐会上尝试恢复这两种表演艺术形式。虽然《韩熙载夜宴图》中为多种管乐与拍合奏，但可以推测闽台南音"单箫独拍"演奏形式与其有一定联系。其三，《六幺》乐舞表演艺术形式在泉州已失传。

3. 闽台南音与泉州开元寺妙音鸟乐队组合的关系

建于唐垂拱二年（686）的泉州开元寺，经宋元至明代。明崇祯十年（1637）最后一次重建至今，保存了唐代的风格。其大雄宝殿五方佛石柱上，有两排相向的妙音鸟，每尊妙音鸟手中执有一样文房四宝、吉祥物或乐器。乐器有琵琶、洞箫、二弦、拍、双钟、南嗳等。妙音鸟盛行于宋代，宋代泉州大兴佛教，妙音鸟手持乐器图片如下[1]：

琵琶

洞箫

二弦

拍

[1] 图片引自：http://sdqdzshj. popo. blog. 163. com/blog/static/9190387200842 811 2011746/.

双钟　　　　　　　　　　　　　　南嘀

建于宋天禧三年（1019）的泉州开元寺甘露戒坛，位于大雄宝殿之后，其于南宋建炎二年（1128）由僧人敦照依道宣律师《南山戒坛图经》改建为五级戒坛，元顺帝至正十七年（1357）、明洪武年间（1368～1398）、明万历二十二年（1595）至清代多次毁坏重建，现存为清康熙五年（1666）建筑。甘露戒坛也有手持乐器的妙音鸟斗拱，包括琵琶、三弦、二弦、南嘀、拍、四宝、单皮鼓、响盏等。乐器图如下①：

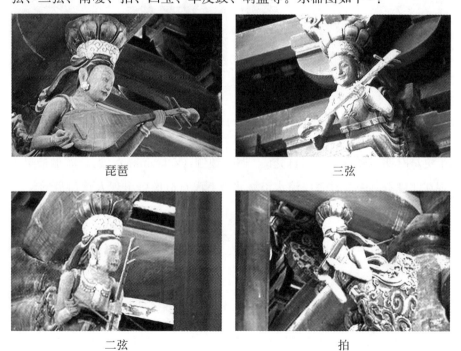

琵琶　　　　　　　　　　　　　　三弦

二弦　　　　　　　　　　　　　　拍

① 图片引自：http://blog. sina. com. cn/s/blog_452e85070102er9u. html.

南嗳

响盏

四宝

单皮鼓

现存开元寺的大雄宝殿与甘露戒坛虽分别重建于明清，但其妙音鸟塑形源于更早时期。妙音鸟，出自梵语①迦陵频伽（kalavinka），迦陵频伽最早出现在北魏石刻中。甘肃庄浪水洛城北魏卜氏石造像塔出现人首鸟身形象。②北周安伽墓石门有持琵琶的天人。"圣坛之右上侧有弹拨箜篌的天人，左上侧有手持琵琶的天人，天人身侧祥云缭绕，飘带飞扬。"③

① 迦陵频伽，为印度仙鸟，名妙音鸟。参考自日本田边尚雄著，陈清泉译的《中国音乐史》，台湾商务印书馆股份有限公司 2000 年版，第 170 页。

② 孙武军、张佳：《敦煌壁画迦陵频伽图像的起源与演变》，《中国历史文物》2018 年第 4 期。

③ 佟洵、王云松主编：《国家宝藏》（下），四川人民出版社 2020 年版，第 288 页。

北魏人首鸟身形象

安伽墓石门上的浮雕

敦煌石窟唐朝时期的壁画和铜镜多见有类似人首鸟身图。北宋河南开封佑国寺塔嵌有 104 尊迦陵频伽。北宋李诫《营造法式》①（编于 1068～1077 年，成书于 1100 年）有"嫔伽"（即迦陵频伽）持花送宝的图像。

① 宋·李诫撰，方木鱼译注：《营造法式》，重庆图书出版集团 2019 年版，第328～329 页。

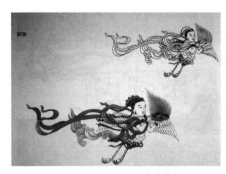
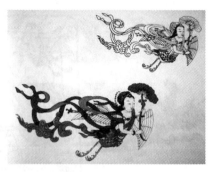

《营造法式》中的"嫔伽"图像

宋代，福建莆田、泉州、漳州三地的寺庙佛塔、露台均有飞天雕刻。建于宋乾道元年（1166）的莆田广化寺释迦文佛塔的外壁与迭涩间有双头羽人、飞天伎乐等精美图案。

莆田广化寺佛塔上的飞天伎乐

莆田广化寺佛塔上的双头羽人

漳州龙海白礁慈济宫，"中殿正中石阶下筑有石彻而成的祭坛献台，台前腰部饰浮雕飞天仙女，造型生动而古朴，此乃南宋建宫时的原物。"①

龙海白礁慈济宫献台上的飞天仙女

"近年惠安东湖《鑑湖张氏族谱》的出现明确了泉州开元寺大雄宝殿24 尊'飞天'都源自宋代工匠之手。"② 我们至少可以推断宋代迦陵频伽文化传入泉州，并作为大雄宝殿的装饰。至于当时妙音鸟手持什么乐器不可知。但至少明朝时已经有南音乐器的琵琶、二弦、三弦、洞箫、拍、南嗳等组合，清康熙年间则用了琵琶、三弦、二弦、单皮鼓、双清、响盏、四宝、南嗳等组合。

明崇祯年间（1628～1644），晋江深沪已出现南音馆阁御宾社，德化人陈维氏所用的琵琶、三弦等乐器保存至今。《明刊戏曲弦管选集》影印收录的《明刊闽南戏曲弦管选本三种》（简称《明刊三种》，下同）之《钰妍丽锦》的封面图中，中间女子横抱琵琶，其左边女子吹洞箫，右边女子拉二弦，竟然无拍板与三弦。此三人编制也许是构图所限，但也有可能存在三人乐队组合形式。③

① 雷阵、吴诗池：《青、白礁慈济宫》，《南方文物》1999 年第 2 期。

② 陈玥芃：《从泉州开元寺看"飞天"的多元文化内涵》，《剑南文学》2012 年第 6 期。

③ 龙彼得辑录著文，泉州地方戏曲研究社编：《明刊戏曲弦管选集·明刊闽南戏曲弦管选本三种》，中国戏剧出版社 2003 年版。

4. 南音与 16 世纪波斯图画中乐队组合、座序的关联

2014 年，笔者在台湾访学期间，曾向吕锤宽教授请教南音上四管编制形成年代的问题。2015 年，吕锤宽教授参加"第三届两岸文化发展论坛"，并带来了与南音上四管音乐体制关联的新材料——16 世纪中叶的波斯《皇家接待宾客图》，还提交了《泉州弦管所见海上丝绸之路遗迹》论文。他认为南音上四管编制形成与十五六世纪阿拉伯皇太子宴客音乐体制、座序有关联，如下图：

《皇家接待宾客图》（吕锤宽供图）

《皇家接待宾客图》局部

　　上图中，波斯皇太子宴客音乐演出的乐器形制、乐队座序与闽台南音上四管极为相似。首先，乐器与闽台南音上四管乐器相对应。箛管（ney）（中国古代音乐文献多译为胡笳），其构造形制功能像南音洞箫；卡曼切（kamantché），其构造形制功能像二弦；塞他尔（setâr），其构造形制功能像三弦；巴尔巴特（barbat），其构造形制功能像琵琶；达伊蕾（daïré）或达甫（daf），即铃鼓，五对铃耳形制，与五片拍的形制功能一样，节奏型乐器。

　　其次，乐队的座序与南音上四管的座序一样，我们从"一、二、三、四、五"的数字顺序可见一斑。如下座序图：

　　　　达甫（五）　　　　　　　　　　　　　　拍（五）

巴尔巴特（四）　　箛管（一）　　　　　琵琶（四）　　　洞箫（一）

塞他尔（三）　　　　卡曼切（二）　　三弦（三）　　　　　二弦（二）

　《皇家接待宾客图》乐队座序　　　　　　南音上四管座序

吕教授推测："弦管文化圈是否在波斯五人乐队的参照下，形成五件乐器的组合，而原本六片形制的拍，接触了达伊蕾明显的五个耳的特征，乃从原来的六片，演变为五片，以形成座序的五行关系。总而言之，上述波斯于十五六世纪的音乐现象，能提供作为弦管扩散交流的研究资料。"①他虽然未明确指出南音座序与拍由六块形制变成五块形制是受到波斯音乐的影响，只是阐明这是泉州在海上丝绸之路留下与波斯交流的无形文化遗迹；但论文的论证指向南音受到波斯音乐文化影响的可能性。

宋元以来，海上丝绸之路使泉州成为世界第一大港口，泉州与波斯贸易往来频繁，如意大利犹太商人雅各·德安科纳《光明之城》所描述：②

在上帝的保佑下，我们来到了中国（Sinim）的领土，到达了刺桐城。这个地区，当地的人把它叫做泉州。······就在我们抵达的那天，江面上至少有 15 000 艘船，有的来自阿拉伯，有的来自大印度，有的来自锡兰（Sailan），有的来自小爪哇（Java the Less），还有的来自北方很远的国家，如北方的鞑靼（Tartary），以及来自我们的国家和来自法兰克其他王国的船只。······在刺桐，人们可以见到来自阿拉贡（Aragon），或威尼斯、亚历山大里亚（Alessandria）、佛兰芒的布鲁格（Bruge）等地的商人，还有黑人商人和英国商人。

从唐代木画紫檀琵琶《狩猎宴乐图》至波斯《皇家接待宾客图》，我们可以推测，南音在唐代有过五件乐器组合的形式，在与波斯音乐文化交流过程中，逐渐调整乐器，并生成上四管的座序。

第二节 闽台南音表演艺术的历史分期与艺术特色

闽台南音表演艺术难以追溯其源头，对其历史分期与艺术特色也带有

① 吕锤宽：《泉州弦管所见海上丝绸之路遗迹》，《第三届两岸文化发展论坛论文集》（上），待出版。

② ［意］雅各·德安科纳：《光明之城》，上海人民出版社 1999 年版，第 150～154 页。

揣测成分。正因如此，本节的历史分期不是按照孕育期、形成期、成熟期
与发展期的逻辑进行，而是从历史的理论存在与现实的艺术特色入手，结
合历史事件将其分为宫廷音乐、郎君乐、郎君乐与御前清曲的文人音乐并
存、民间音乐、"非遗"乐种、现代艺术六个阶段，这些阶段根据历史事
件作为划分依据，并非历史分离关系，而是历史叠加关系，进而通过不同
名称背后的文化意蕴来论述闽台南音表演艺术的历史变迁。

一、宫廷音乐

闽台南音是否是宫廷音乐，又如何成为宫廷音乐？这里根据南音曲目
来推测其作为宫廷音乐的可能。

（一）从【兜勒声】与【舞霓裳】看闽台南音作为宫廷音乐之可能

闽台南音曲牌【兜勒声】【舞霓裳】与唐代宫廷音乐的《摩诃兜勒》
《霓裳羽衣曲》在名称上似乎有一定的关联，这也是闽台南音作为宫廷音
乐可能的论据。

1. 《摩诃兜勒》与【兜勒声】的关联

对《摩诃兜勒》，学界已有众多研究成果。① 仅音乐学界对《摩诃兜
勒》就形成多种观点：

一是《摩诃兜勒》与南音【兜勒声】的关联。王耀华认为南音的【兜
勒声】为汉朝张骞从西域传回的同名曲牌。

二是佛曲说。何昌林认为《摩诃兜勒》又名《普庵咒》及《南海观音
赞》，《普庵咒》是根据敦煌文献，由唐代嵩山会善寺沙门定慧自梵经译
出。《南海观音赞》出现于佛教中观音崇拜大盛的唐宋期间。② 田青就《佛
说义足经》中《兜勒梵志经》兜勒改变信仰皈依佛法故事，赞同《摩诃兜
勒》为佛曲。他转引谢立新《佛教音乐之初创》观点"而张骞带回的这首

① 孙星群：《中国少数民族音乐史稿》（上），人民出版社 2020 年版，第 134～
138 页。

② 何昌林：《南音发展史研究工作漫议》，《福建民间音乐研究》（四），第 3 页。

《摩诃兜勒》，却系佛曲无疑"①。钱伯泉亦认为《摩诃兜勒》必为源于印度的佛曲。②

三是印度"塔拉"节拍说。③

四是大曲说，持这种说法的有田青④与关也维⑤。

五是马其顿音乐说⑥。

六是琐罗亚斯德教音乐说⑦。

七是匈奴音乐说。⑧

田青还认为"早在佛教传入中原之前，佛教音乐就已经进入汉廷，并被中国宫廷音乐家改造成中国最早的军乐了"⑨。田青先生是以《摩诃兜勒》传入来论述这一观点的。他的说法也可说明《摩诃兜勒》传入后成为汉朝的宫廷音乐。孙星群的《中国少数民族音乐史稿》也提到《摩诃兜勒》为宫廷音乐的说法："不仅仅指一个乐曲，是指历代宫廷所用的所有宫廷曲乐，以元人陶宗仪《辍耕录》记载的张宪《玉笥集》卷三《白翎雀歌》，此歌诗句共 30 句，'摩诃不作兜勒声'是其中一句，它唱道：'真人一统开正朔，马上鞬鞍手亲作。教坊国手硕德闾，传得开基太平乐。……摩诃不作兜勒声，听奏筵前《白翎雀》……'这说明到了元代，一切历代

① 田青：《浅论佛教与中国音乐》，《音乐研究》1987 年第 4 期。

② 钱伯泉：《最早内传的西域乐曲〈摩诃兜勒〉研究》，《新疆社会科学论坛》1991 年第 1 期。

③ 阴法鲁：《中国古代音乐史料杂记三则》，《音乐研究》1988 年第 1 期。

④ 田青：《"丝绸之路"传来的佛教音乐——以〈摩诃兜勒〉为例》，《法音》2018 年第 12 期。

⑤ 关也维：《木卡姆音乐的形成、发展及其相关问题》，《新疆艺术学院学报》2006 年第 4 期。

⑥ 杨共乐：《早期丝绸之路探微》，北京师范大学出版社 2011 年版，第 63～78 页。

⑦ 沈福伟：《中国与西亚非洲文化交流志》，上海人民出版社 1998 年版，第 140～141 页。

⑧ 乌兰杰：《关于古曲〈摩诃兜勒〉的读音问题》，《内蒙古艺术学院学报》2019 年第 1 期。

⑨ 田青：《浅论佛教与中国音乐》，《音乐研究》1987 年第 4 期。

宫廷胡乐，均为蒙古人自制的宫廷乐曲所代替了。"①

之所以将《摩诃兜勒》视为宫廷音乐，还有其他文献解读的原图。如对《晋书》乐志部分的解读，其云："张博望入西域，传其法于西京，唯得《摩诃兜勒》一曲。李延年因胡曲更造新声二十八解，乘舆以为武乐。"② 张骞将《摩诃兜勒》带回汉廷后，由宫廷乐工李延年改造新声，以为武乐。《摩诃兜勒》经改造后成为宫廷音乐。

"九年，班超遣掾甘英穷临西海而还。皆前世所不至，山经所未详，莫不备其风土，传其珍怪焉。于是远国蒙奇、兜勒皆来归服。"③ 正如《摩诃兜勒》与古代兜勒国联系在于"兜勒"二字。闽台南音亦是因【兜勒声】缘故与《摩诃兜勒》相联系。闽台南音中，并非【摩诃兜勒】原名，而是【照山泉　兜勒声】，因推测"兜勒"之名源于【摩诃兜勒】，故将二者等同。【照山泉　兜勒声】为南音指套《南海观音赞》曲牌名，早在清咸丰年间刻本《文焕堂指谱》就有该曲，如下图：

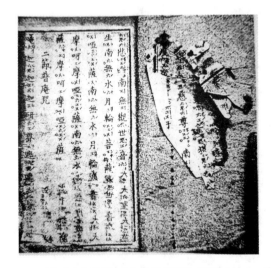
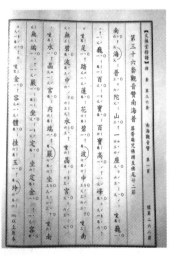

清咸丰年间的《文焕堂指谱》影印本　　清咸丰年间的《文焕堂指谱》整理版

① 孙星群：《中国少数民族音乐史稿》（上），人民出版社 2020 年版，第 137 页。
② 《晋书·志第十三·乐下》，中华书局 2011 年版，第 461 页。
③ 《后汉书·西域传第七十八》，中华书局 2011 年版，第 1968 页。

也有将其列为南音指套《普庵咒》中的一曲，如刘鸿沟的《闽南音乐指谱全集》。

刘鸿沟《闽南音乐指谱全集》书影

若《摩诃兜勒》作为闽台南音的最早曲目，那么闽台南音则含有宫廷音乐遗响之可能。

2.《霓裳羽衣曲》与【舞霓裳】的关联

闽台南音源于盛唐的原因，也是闽台南音作为宫廷音乐的原因。三十六套传统"指"中，有一些曲牌与唐代《教坊记》的曲名相同，如【舞霓裳】【后庭花】等，若将其与闽台南音乐神为后蜀孟昶的信息连接一起，则可以推测闽台南音源于宫廷音乐。

"玄宗既知音律，又酷爱法曲，选坐部伎子弟三百教于梨园，声有误者，帝必觉而正之，号'黄帝梨园弟子'。宫女数百，亦为梨园弟子，居宜春北院。梨园法部，更置小部音声三十余人。……唐之盛时，凡乐人、音声人、太常杂户子弟隶太常及鼓吹署，皆番上，总号音声人，至数万人。"[1] 唐玄宗在宫廷中豢养了各色乐工，数量达到数万人。这些宫廷乐工所演绎的音乐，既有大曲与法曲，也有俗乐与胡乐，岸边成雄将教坊与梨园的设置称为"宫廷音乐之最高潮"[2]。

"河西节度使杨敬忠献《霓裳羽衣曲》十二遍，凡曲终必遽，唯《霓裳羽衣曲》将毕，引声益缓。"[3] 开元年间，印度传入的《婆罗门》经唐玄宗润色改编成法曲《霓裳羽衣曲》。[4] 白居易曾于元和年间在宫廷里见到该曲的表演，并写下了《霓裳羽衣》一诗，全诗如下：

我昔元和侍宪皇，曾陪内宴宴昭阳。

千歌万舞不可数，就中最爱霓裳舞。

舞时寒食春风天，玉钩栏下香案前。

案前舞者颜如玉，不著人间俗衣服。

虹裳霞帔步摇冠，钿璎累累佩珊珊。

娉婷似不任罗绮，顾听乐悬行复止。

① 《新唐书·志第十二·礼乐十二》，中华书局 2011 年版，第 315 页。

② 岸边成雄：《唐代音乐史的研究》（上），台湾中华书局 1973 年版，第 36 页。

③ 《新唐书·志第十二·礼乐十二》，中华书局 2011 年版，第 316 页。

④ 岸边成雄：《唐代音乐史的研究》（上），台湾中华书局 1973 年版，第 47 页。

磬箫筝笛递相挽，击抶弹吹声逦迤。
散序六奏未动衣，阳台宿云慵不飞。
中序擘騞初入拍，秋竹竿裂春冰坼。
飘然转旋回雪轻，嫣然纵送游龙惊。
小垂手后柳无力，斜曳裾时云欲生。
烟蛾敛略不胜态，风袖低昂如有情。
上元点鬟招萼绿，王母挥袂别飞琼。
繁音急节十二遍，跳珠撼玉何铿铮！
翔鸾舞了却收翅，唳鹤曲终长引声。
当时乍见惊心目，凝视谛听殊未足。
一落人间八九年，耳冷不曾闻此曲。
溢城但听山魈语，巴峡唯闻杜鹃哭。
移领钱塘第二年，始有心情问丝竹。
玲珑箜篌谢好筝，陈宠觱篥沈平笙。
清弦脆管纤纤手，教得霓裳一曲成。
虚白亭前湖水畔，前后只应三度按。
便除庶子抛却来，闻道如今各星散。
今年五月至苏州，朝钟暮角催白头。
贪看案牍常侵夜，不听笙歌直到秋。
秋来无事多闲闷，忽忆霓裳无处问。
闻君部内多乐徒，问有霓裳舞者无？
答云七县十万户，无人知有霓裳舞。
唯寄长歌与我来，题作霓裳羽衣谱。
四幅花笺碧间红，霓裳实录在其中。
千姿万状分明见，恰与昭阳舞者同。
眼前仿佛睹形质，昔日今朝想如一。
疑从魂梦呼召来，似著丹青图写出。
我爱霓裳君合知，发于歌咏形于诗。

君不见，我歌云，惊破霓裳羽衣曲。

又不见，我诗云，曲爱霓裳未拍时。

由来能事皆有主，杨氏创声君造谱。

君言此舞难得人，须是倾城可怜女。

吴妖小玉飞作烟，越艳西施化为土。

娇花巧笑久寂寥，娃馆苎萝空处所。

如君所言诚有是，君试从容听我语。

若求国色始翻传，但恐人间废此舞。

妍媸优劣宁相远，大都只在人抬举。

李娟张态君莫嫌，亦拟随宜且教取。

根据白居易的诗可知，"杨氏创声君造谱"点明了该曲由杨贵妃与唐玄宗合作而成。诗中提到"散序六奏""中序（多遍）""十二遍（破）"，可知该曲由这三部分组成，因唐大曲最后常为快速的"破"，故将"繁音急节十二遍"取名为"破"。

虽然白居易在其他地方未听过该曲，但该曲在皇宫依然流传下来。"大和九年（835）八月，冯定做太常少卿。文宗（李昂）日常听音乐，鄙弃俗乐的音调，诏令太常的乐工练习开元年间的《霓裳羽衣舞》，用'云韶乐'和它一起演奏。舞曲练成以后，冯定带领着乐工在庭前表演。"[1]到后晋天福五年（940）时，石敬瑭还演出《霓裳法曲》。"每个案子有装饰着羽葆流苏的鼓一个，大鼓一个，镈于一个，唱歌的、吹箫的、吹笛的各两人。王公们敬酒，皇帝举杯，奏《玄同》这个乐曲，三次举杯，雅乐歌曲演唱《文同》，开始吃时，文舞跳《昭德》，武舞跳《成功》的乐舞……然而礼乐废弃了很久，制作又简陋，还接着演奏龟兹部的《霓裳法曲》，把雅乐搞乱了。那些乐工舞人，大多是教坊的艺人、工匠商贩、各处州县逃避劳役的人，而且并没有老师傅熟练的乐工教他人练习。明年的元旦，再一次在朝廷上演奏，雅乐的歌唱声音悲切烦怨，就像送葬的挽歌，舞人

[1]　吉联抗辑译：《隋唐五代音乐史料》，上海文艺出版社 1986 年版，第 46 页。

的行列和进退都合不上节奏，看到听到的人都感到悲愤。"①

安史之乱后，唐玄宗逃难四川，带去了许多乐工，这些乐工留在蜀地，将盛唐音乐艺术也带到了蜀地。唐末880年，黄巢攻破长安，僖宗与少数宗室亲王逃至成都，885年才返回长安。皇室两度入蜀，大批官宦、文人及宫廷乐工到蜀，对蜀地音乐亦具深刻影响。"前蜀王建登基次月，即下诏改'堂宇厅馆为宫殿'，改'乐营为教坊'。教坊者，唐制也。后蜀沿前蜀旧制，仍设置教坊。可见在唐末至五代的战乱中，蜀宫仍然较完整地保存着唐代音乐的原貌。"② 后蜀灭国后，孟昶精心培养的乐工，被遴选了139人进入宋初建立的教坊，占教坊人员的三分之一（占实际到位的乐师85%），成为传承盛唐和五代音乐的骨干。孟昶作为南音始祖，传承的是唐代的宫廷音乐。

闽台南音【舞霓裳】曲牌名与唐大曲《霓裳羽衣曲》的曲名中均有"霓裳"，二者可能有着内在的联系。田青认为南音《舞霓裳》实际上是唐

《满天春》书影

《文焕堂指谱》书影

① 吉联抗辑译：《隋唐五代音乐史料》，上海文艺出版社1986年版，第50页。

② 罗天全：《前后蜀是唐宋音乐传承的纽带》，见《巴蜀音乐》，四川美术出版社2009年版，第94页。

《教坊记》中提到的《拂霓裳》的谐音，二者同曲名。[①]【舞霓裳】是南音指套《趁赏花灯》中的第二支曲《舞霓裳·娘仔有心》的曲牌名，选自《郭华买胭脂》。明万历甲辰年间（1604）李碧峰、陈我含梓，瀚海书林出版的刊本《满天春》[②] 中收录的《娘仔有心》与清咸丰年间刊本《文焕堂指谱》收录的《舞霓裳》的曲词基本相同，见上图。

　　《满天春》：娘仔有心相管待，秀才因乜不醒来。实无采悉人苦切流目滓。

　　《文焕堂指谱》：娘仔有心相意爱，秀才伊因乜不醒来。实无采悉人暗切流目滓。

　　从明代梨园戏刊本到清代南音指套刊本，《舞霓裳》留存下来。由此可推测，宫廷音乐《霓裳羽衣曲》自宋元后，被保存在南音和梨园戏中，并被以《霓裳羽衣曲》与【舞霓裳】曲牌的形成留存下来。

　　3. 梨园戏【兜勒声】与【舞霓裳】的宫廷音乐背景

　　《南海观音赞》不仅遗存于南音中，在梨园戏、闽南十音中也有该曲。《南海观音赞》在梨园戏音乐中属于【寡北·摩诃兜勒】曲牌，是上路戏《蔡伯喈·弥陀寺》中的一首佛曲。赵真女入弥陀寺，要求长老为她的翁姑做功德，长老在做功德时唱了这首佛曲。《蔡伯喈》是宋元南戏的一出名剧，讲述赵真女与蔡伯喈的故事。这应该是【摩诃兜勒】进入梨园戏音乐系统的最早见证。据泉州开元寺法师介绍："摩诃是'大'的意思，兜勒佛其实是弥勒佛，因为住在兜率天宫，所以，也有称兜勒佛。兜勒佛与观音菩萨不相同，'南海观音赞'是观世音菩萨的赞歌，而不是兜勒佛的赞歌，与兜勒佛并无关系。"[③]

　　在现有梨园戏音乐曲牌中，【舞霓裳】还保存在宋元南戏《王十朋》的曲牌中，如下图。

　　① 田青：《明刊戏曲弦管选集·序三》，中国戏剧出版社 2003 年版，第 7 页。

　　② 《满天春》，《明刊戏曲弦管选集》，中国戏剧出版社 2003 年版。

　　③ 汪照安、汪洋编著：《中国戏曲唱腔曲谱选·梨园戏卷》，中国文联出版社 2015 年版，第 182 页。

梨园戏【舞霓裳】

泉州市文管会收藏的宋南外宗正司皇族《天源赵氏族谱》系宋朝赵氏皇族谱牒，于 1481 年续谱。其《家范》载有："家庭中不得夜饮妆戏、提傀儡娱宾，甚非大体。亦不得教子孙童仆习学歌唱戏舞诸色轻浮之态。"从南宋时期居泉州的南外宗正司皇族演戏歌舞奢靡音乐生活可知，宫廷音乐中也有梨园戏早期形态的曲牌。

（二）王审知带入闽——闽台南音作为宫廷音乐可能之二

"唐玄宗统治时期，音乐人才集中，发展了一种规模宏大、曲式严整的音乐形式'大曲'，随着贵族、官宦和地主的纷纷南移，'大曲'也被带入福建，据传其中贡献较大者要推王审知兄弟。……王潮、王审知兄弟率军入闽，相继为泉州刺史，继而统治全闽。王审知为闽国王时对帝王之家的宴庆、祭祀的各项礼乐都很讲究，而福建的民间音乐不可能满足他的要求，因此便吸取了唐'大曲'中的'遍'和'破'的一部分在王府里演

奏，使原来只为帝王所享受的宫廷乐流传至民间，后来经过大众的演唱和创作，使外来的各种音乐和当地的民间音乐逐渐融合起来，而形成一种具有浓厚地方色彩的音乐，奠定了南音的基础。"①苏志祥的观点显然受到刘鸿沟的影响。

刘鸿沟在《闽南音乐指谱全集》云："清音雅调始自唐明皇，指谱、曲词、起落、和唱、执乐、坐位，订自王审知。"② 1907 年 2 月，刘鸿沟出生于泉州城东，自幼喜爱音乐，特别钟爱南音。福建省第十一中学毕业后，他在小学任教。当时周遭社团门槛极高，尚无社团传授南音。他一开始无处拜师求学，只得教学之余，听南音唱片，通过简谱记录翻译曲子以自娱。他记录数百首南音曲目后，觉得南音曲词雅致，旋律极为迷人。此时他已有一定修养，于是托人介绍加入泉州知名南音社团，与多位名师研习，他擅长唱曲与琵琶弹奏。1938 年，他受聘到菲律宾，任马尼拉普贤中学文科教师，并加入菲律宾金兰郎君社为基本社员，后任该社音乐主任多年。在泉州与菲律宾两地，他一方面以弦友的身份与南音先贤们切磋南音技艺，一方面以学者的身份，向南音先贤们请教南音典故。他的说法，应该是南音先贤们内部口传的历史记忆。

1978 年，许常惠到鹿港调研南音后，亦持南音原为宫廷音乐的观点。他认为："南管原是宫廷古乐，因此规矩礼仪极为严谨。"③ 他应该是从鹿港南音先贤口中采访得出此结论。

何昌林从五代《花间集》作为唯一传世的燕乐歌词集入手，论述西蜀和南唐作为盛唐文化南迁的两个中心，南唐清源郡公李仲寓将燕乐带入泉州的可能，其依据有王审知侄儿"招宝侍郎"王延彬与稍后的留从效治理下的泉州经济、文化发展盛况等。何昌林认为："自唐代确立宫、官、营、家四种伎乐制度以后，唐五代以来，达官贵人都有家伎。福建南音形成之

① 苏志祥：《南音的沿革与危机》，《民俗曲艺》1982 年第 13 期。

② 刘鸿沟：《闽南音乐指谱全集》，菲律宾金兰郎君社 1953 年，第 39 页。

③ 许常惠主编：《鹿港南管音乐之调查与研究》，彰化县鹿港文物维护地方发展促进委员会，1979 年，第 4 页。

初期——燕乐歌曲时期，伎乐制度的存在，也起了一定作用。"①

综上，闽台南音作为宫廷音乐可能的论据并不止以上所列的几种，期待未来能有更多更深入的成果出现。

二、郎君乐②

关于郎君信仰研究，已有何昌林、彭松涛、许永忠、林艳、郑长铃、李寄萍、郑国权、陈燕婷等人的成果。这里在此基础上拟从郎君信仰发生学的角度阐述闽台南音从宫廷音乐变为郎君乐的过程，兼述其特征。

（一）闽台南音何时从宫廷音乐变为郎君乐

这要从孟昶如何被称为郎君，孟昶何时成为闽台南音人共同崇拜的乐神谈起。

据何昌林研究："对于五代两宋的泉州文士而言，南音者，'蕊珠宫里谪神仙'所唱之'洞仙歌'也，而《洞仙歌》'冰肌玉骨'词原为孟昶所作，故孟昶乃得称为南音之始祖。然此词分明已经苏东坡之改作，其先后有《玉楼春》《洞仙歌》《木兰花》三个词牌名，且体式不一，故南音尊孟昶为始祖，不会早于苏东坡的时代。"③ 他将郎君信仰确立的时期定于宋代。

南宋蔡绦《铁围山丛谈》载：

花蕊夫人，蜀王建妾也，后号"小徐妃"者。大徐妃生王衍，而小徐妃其女弟。在王衍时，二徐坐游燕淫乱亡其国。庄宗平蜀后，二徐随王衍归中国，半途遭害焉。及孟氏再有蜀，传至其子昶，则又有一花蕊夫人，作宫词者是也。国朝降下西蜀，而花蕊夫人又随昶归中国。昶至且十日，则召花蕊夫人入宫中，而昶遂死。昌陵后亦惑之。尝进毒，不能禁。太宗

① 何昌林：《福建南音源流试探》，见《泉州南音艺术》，海峡文艺出版社 1988 年版，第 14～26 页。

② 关于郎君的论述，详见本丛书之《闽台南音文化生态研究》的第七章《闽台南音人之文化身份认同的历史变迁》。

③ 何昌林：《福建南音源流试探》，见《泉州南音艺术》，海峡文艺出版社 1988 年版，第 21 页。

在晋邸时，数数谏昌陵，而未果去。一日兄弟相与猎苑中，花蕊夫人在侧，晋邸方调弓矢引满，政拟射走兽，忽回射花蕊夫人，一箭而死。始所传多伪，不知蜀有两花蕊夫人，皆亡国，且杀其身。①

蔡绦讲述了蜀有两位花蕊夫人，孟昶的花蕊夫人是写宫词的那位，但并未谈及孟昶被赐郎君春秋祭的事。花蕊夫人的一首宫词（十一）："御制新翻曲子成，六宫才唱未知名。尽将鼍篴来抄谱，先按君王玉笛声。"② 其中"御制新翻"当为后蜀主孟昶创作的曲子，所以六宫都不知道所唱曲子的名称。"抄谱"之意可知，当时已有曲谱。该曲谱当与唐德宗年间（785～804）福州观察使赠半部道调【梁州】给琵琶高手康昆仑的曲谱一样③。果真如此，这曲谱为孟昶作为泉州南音的始祖增添了新的证据。

南宋仙游县人欧阳直卿撰的《温叟词话》载：

蜀主孟昶，尝纳徐匡章女，拜贵妃，别号花蕊夫人，复名慧妃……迨蜀亡，花蕊夫人随昶行至葭萌驿，题壁曰："初离蜀道心将碎，离恨绵绵。春日如年，马上时时闻杜鹃。"书未毕，为军骑促行，只止二十二字耳。太祖闻花蕊名，命别将护送到京。即见，诵其亡国诗曰："君王城上竖降旗，妾在深宫那得知。十四万人齐解甲，竟无一个是男儿。"由是以思，真令须眉愧杀。旋召入宫，纳之。因（孟）昶美丰仪，喜猎，善弹（弓），好属文，尤工声曲。夫人心尝忆昶，悒悒不敢言，私绘像以祠。复佯言于众曰："奉此神者，多子。"适宋祖见而问之，曰："此何神耶？"夫人亦托前言，讳其姓曰"张仙"以对。帝闻之，即焚香拜祝，传闻后果生子。乃敕封为"郎君大仙"，特赐春秋二祭。自是求子者多祀之，迄今不改。……老泉有赞："人但知花蕊将昶像假托其名，殊不知真有张仙者。"④

① 宋·蔡绦：《铁围山丛谈》，中华书局 1983 年版，第 108～109 页。
② 苏泓月：《宣华录：花蕊夫人宫词中的晚唐五代》，北京联合出版公司 2019 年版，第 453 页。
③ 唐·张固：《幽闲鼓吹》，罗宁点校《大唐传载》（外三种），中华书局 2019 年版，第 71 页。
④ 宋·欧阳直卿：《温叟词话》，转引自林霁秋《泉南指谱重编》，上海文瑞楼书庄 1921 年版，第 1 页。

欧阳直卿，字温叟，南宋仙游人，欧阳詹之后。这条文献亦说明南宋时已有孟昶被视为"赐子"郎君的记载，其事被后来明朝的陆深《金台纪闻》收录，但故事情节略有缩减，主要少了赐春秋二祭，其载：

世所传张仙者，乃蜀王孟昶挟弹图也。初花蕊夫人入宋宫，念其故主，偶携此图，遂悬于壁，且祀之谨。一日太祖幸而见之，致诘焉。夫人跪而答之曰，"此我蜀中张仙神也，祀之能令人有子，非实有所谓张仙也。蜀人刘希召秋官向余如此说，苏老泉时去孟蜀近，不应不知其事也。①

郎瑛《七修类稿》亦收录了"张仙"条目，与陆深《金台纪闻》比较接近，与《温叟词话》相比，也是略有缩减，并无特赐春秋二祭之说，如下：

近世无子者多祀张仙以望嗣，然不知其故也。蜀主孟昶美丰仪，喜猎，善弹弓，乾德三年蜀亡，掖庭花蕊夫人随辇入宋宫，夫人心尝忆昶，悒悒不敢言，因自画昶像以祀，复佯言于众曰："祀此神者多有子。"一日宋祖见而问之，夫人亦托前言，诘其姓，遂假张仙。蜀人历言其成仙后之神处，故宫中多因奉以求子者，遂蔓延民间。翌日，宋祖命夫人作蜀亡诗，盖因有疑于张仙，夫人则答曰："君王城上树降旗，妾在深宫那得知。十四万人皆解甲，并无一个是男儿。"因亦自见其情也。呜呼！假神祀昶，诗不惧祸，花蕊亦可谓钟情义者。张仙名远宵，五代时游青城山成道，老泉有赞，《谭纂》只知假托，又不知真有张仙也。②

吴任臣《十国春秋》（卷三）载：

慧妃徐氏，青城人，幼有才色，父国璋纳于后主，后主嬖之，拜贵妃，别号花蕊夫人，又升号慧妃……

徐氏长于诗咏，居恒仿王建作宫辞百首，时人多称许之。国亡入宋，宋太祖召使长陈诗，诵亡国之由，其诗有"十四万人齐解甲，可无一个是男儿"之句，太祖大悦。徐氏心未忘蜀，每悬后主像以祀，诡言宜子之神。张仙挟弹图，即后主也，童子为太子元喆，武士为赵廷隐。一云墓在

① 明·陆深：《金台纪闻及其他三种》，中华书局1985年版，第1页。
② 明·郎瑛：《七修类稿》，上海书店出版社2015年版，第279～280页。

闽崇安。

论曰：逸史载张太华事至奇，殆汉李夫人之类邪？若花蕊夫人者，有言宋平蜀，别将护夫人入汴京，中道作败节语，后竟为晋邸射死；又言以蜀俘输织室，终得罪，赐自尽，惧非也。前后蜀有两花蕊夫人，王蜀则导江费氏，孟蜀则徐国璋女。又有南唐宫人雅能诗，归宋后目为小花蕊，其称名皆同云。①

吴任臣（？～1689），明末清初莆田人士，其所撰《十国春秋》完成于清康熙八年（1669）。他特意辨别两位花蕊夫人的身份，指出"孟蜀则徐国璋女"。他所说"张仙挟弹图"，笔者在闽台两地调研过程中，见过郎君画像与郎君雕像众多，除了晋江深沪御宾社，几乎未见到吴任臣所讲的三人组合。晋江深沪御宾社的郎君三人组合画像，非常像《十国春秋》中所描述。中间坐的当为孟昶，左边童子似为元喆，后面站的或似武士赵廷隐。但吴任臣亦未谈及赐春秋二祭之事。

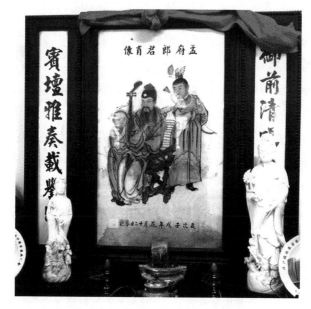

晋江深沪御宾社郎君像

① 清·吴任臣：《十国春秋》（二），中华书局 2017 年版，第 748 页。

此外，此故事还被清·褚人获《坚瓠三集》、林霁秋《泉南指谱重编》①、林祥玉《南音指谱》②、刘鸿沟《闽南音乐指谱全集》等收录。"《古今图书集成·神异典》卷四六引《贤奕》云：'二郎神衣黄挟弹射拥猎犬，实蜀汉王孟昶像也。宋艺祖平蜀，得花蕊夫人，奉昶小像于宫中。宋艺祖怪问，对曰："此灌口二郎神也，乞灵辄应。"因命传于京师令供奉，盖不忘昶，以报之也。人以二郎挟弹者张仙，误也，二郎乃诡词。张仙乃苏老泉所梦仙挟二弹，以为诞子之兆，因奉。果得轼、辙二子。'见集中。"③ 可见，孟昶被视为郎君大仙自宋至今，在文人与南音人中得到了的传承。

孟昶在宋代即作为郎君大仙被赐予春秋二祭，如何昌林所言："估计南音拜祭孟昶之举，不会早于宋代。"④

（二）郎君乐的特征

闽台郎君乐的主要特征是郎君信仰。郎君信仰主要通过庙、神像、郎君会组织、春秋祭仪式、专门的曲目和信仰功能等来呈现。

孟昶作为南音乐神始于南宋，而郎君庙、神与郎君会组织的年代却直到清代才有所实证。

首先，始建于清乾隆二十七年（1762）的漳州东山县御乐轩的古曲与郎君信仰是目前所见最早的、与郎君乐相关的实体。东山原有御乐轩、御乐居和郎君府（亦称老爷宫）。郎君府也是现存最早的郎君庙，应不早于1762 年。漳州平和也有郎君庙，可惜已毁。而泉州的郎君庙则位于泉州市安溪县郊区，始建于1946 年，因河边容易发大水，1980 年代迁至现址。

闽台两岸的南音社团组织，原先均依附于各地寺庙，至今台湾多数活

① 林霁秋：《泉南指谱重编》，上海文瑞楼书庄 1912 年版。
② 林祥玉：《南音指谱》，民俗文化基金会 1914 年版。
③ 林胜利：《泉州南音郎君崇拜——从孟昶、张仙的融合谈起》，见中国道教协会道教文化研究所等编《道教思想与中国社会发展进步研讨会第二次会议论文集》，2003 年。
④ 何昌林：《福建南音源流试探》，见《泉州南音艺术》，海峡文艺出版社 1988 年版，第 21 页。

跃的社团仍依附于寺庙。澎湖人组织的振云堂附安于高雄"文武圣殿"内，其供奉的郎君爷，可能是台湾本岛历史最早的神像。台南南声社多次搬迁，均寄居于寺庙，现寄居于台南南厂水门宫。台中清雅乐府坐落于紫云岩的厢房。台中和合艺苑寄身于台中沙鹿保安宫。鹿港聚英社位于龙山寺内。高雄右昌光安社寄附于高雄元帅庙。台北和鸣乐府安身于台北法主公庙楼上。大陆南音社，1949 年以前也主要依附于寺庙，1949 年后还有部分寄在寺庙内活动，如安溪南音研究会寄附于安溪县城隍庙内，等等。

其次，郎君会组织。自清康熙以来，闽台两地，甚至菲律宾等地的郎君会组织被延续至今。黄叔璥是最早记录台湾郎君会活动的，他在《赤崁笔谈》（约成于 1723～1724 年）卷二"祠庙"条曰："求子者为郎君会，祀张仙，设酒馔果饵，吹竹弹丝，两偶对立，操土音以悦神。"① 成立于清乾隆五十八年（1793）的台南郎君爷会，既是南音社团，也是宗教组织机构，即现台南振声社的前身。成立于 1820 年的菲律宾金兰郎君社也是以郎君社作为南音组织的名称。1921 年《台湾风俗志》载："各地都有成为某社、某会的郎君乐团，每当祭日和其他喜庆之日，郎君乐团设有台坛，在台上演奏某种乐曲，这种乐队都是由绅士和缙商组成，是台湾音乐中很高尚的一派。"② 1922 年，永春县五里街各乡村也成立民间南音组织"郎君社"。

再次，郎君仪式。除了每年郎君春秋祭外，"新成员通常用经过拜郎君乐神与拜师的仪式，才被视为组织的正式成员。组织内部成员的关系是架构在中国亲属关系的概念上，乐社被乐人视为共同的祖先；老师和学生的关系如同父子；乐人之间则以师兄、师弟互称"③。

馆阁都会供奉郎君爷或挂郎君爷像。馆员到馆后一般先给郎君爷上

① 黄叔璥：《台海使槎录·卷二·赤崁笔谈》，王云五主编《丛书集成初编》，商务印书馆 1936 年版，第 42 页。
② 片冈岩著，陈金田、冯作民译：《台湾风俗志》，台湾大立出版社 1921 年版，第 6～7 页。
③ 周倩而：《从士绅到国家的音乐：台湾南管的传统与变迁》，台湾南天书局有限公司 2006 年版，第 137 页。

香,然后才开始活动交流。

此外,据已故的丁世彬先生讲,祭郎君时,唱的都是曲《金炉宝篆》,此后才演奏嗳仔指。

三、郎君乐与"御前清曲"的文人音乐并存

"御前清曲"与"御前清客"是南音作为文人音乐的象征。闽台南音传承至清代,就由郎君乐进入了与御前清曲并存的文人音乐阶段。

(一)"御前清曲"由来

林霁秋在《泉南指谱重编·御前清客考》云:"案此事书籍未见,闻故老云:前清康熙五十二年,癸巳,六旬万寿祝典,普天同庆,四方庆歌毕集。旨大学士安溪李文贞(光地)公,以南乐沈静优雅,驰书征求故里知音妙手,得晋江吴志、陈宁,南安傅廷,惠安洪松,安溪李义五人,晋京,合奏于御苑。管弦条畅,声调谐和。帝大悦,除其官弗受,乃赐予纶音,曰'御前清客、五少芳贤'并赐彩伞宫灯出属,归焉。"[1] 如上,至少直到1912年以前,林霁秋才对"御前清客"来源进行考证。

另,根据晋江深沪御宾社抄写于1963年的《沪江御宾社先人弦友姓名生卒年纪谱书》,内有短文介绍"御前清客、五少芳贤"由来:

清初年间,自先贤毕至,当日咸集汉阳港,盛兴隆隆,热闹异常。夫以深沪巨形商船停泊该港,其余出入各澳头船艘尚不计算。关于下南大形商船,自福州海滨、永宁祥芝、深沪港边一带,帆船行商,船巨人多。每艘商船船上船员整弦娱乐,船中有五虎头目人,一者曰舵工,主任海里针方行使;一曰亚斑,专工桅尾工程;一者曰故缭,船帆牵引指导顺水行舟;一者曰出海,撑握货物贸易主盘或居奇;一者曰亲丁,协理船伙工程和其负理船中当用各项器具。船中全数人员四十余人,货舱载量四十余万斤,船行驶南至广东、海南岛、广西、潮州、汕头、南洋群岛、星嘉坡、暹罗、槟榔屿,北到山东省、天津、牛庄、烟台、江苏、上海、浙江、宁波诸海港。门窃维船中一舱,船员工暇之余,性好音乐,经常在船中整

[1]　林霁秋:《泉南指谱重编》,上海文瑞楼书庄1912年版。

弦，聊解消遣助兴。提起箫弦和音，清晰静幽，琵琶声律一贯，同音曲唱声嘹亮。时值中秋佳节，中宵并奏。康熙圣驾，遨游江中，御耳触闻，弦音清晰，注意收音，称朕心意，至乐可知。自御驾回朝之后，出旨宣邀五位弦客，偕诸位，倍客群群，授领钦命，设备五座木凳，授命五贤各立一木凳，凳尚放空发音，声音增倍嘹亮，住立金銮殿，五贤合唱御前。钦赐"御前清客"，屈曲凉伞，排列灯彩，遂成"深沪御宾社"。时值公元一九五六年成立，解为"晋江县深沪民间南音研究组"。

<div style="text-align:right">

深沪研究小组组员陈取云拜撰

公元一九六三年癸卯闰四月陈而丁敬书①

</div>

原文如下图：

《沪江御宾社先人弦友姓名生卒年纪谱书》书影

① 短文断句参照郑长铃、王珊《在历史与现实之间寻问——访晋江深沪沪江御宾社》，《福建艺术》2004 年第 4 期。

显然，深沪版本道明了李光地召集五位先贤的因由，但与林霁秋却有出入。虽如此，两个版本亦显露民间流传版本背后的厉害之争。然而官方正史、清康熙起居志、李光地文集等均未记载这条信息，清代泉籍文人笔记也未有此条文献，但流传于南音文化圈的这条口述资料并不一定是伪造的。其一，可能是康熙大寿那一年发生的事，而非庆典当天发生的事。其二，可能是李光地与康熙之间发生的私会家宴行为，对于一位廉政勤政的皇帝来说，这种事情并不能入史册与起居志。对李光地而言，也不能有所记录。对深沪而言，亦只能靠口耳相传。但对南音先贤而言，这是最重大的事件。于是南音先贤就开始以"御前清客"自居，以文人音乐品格的"御前清曲"来获得文化自信。

诚然，正史均查无御前清客相关的信息，但清道光十年（1830）周学曾修纂的《晋江县志》却有记载当时习南音的人们已有"御前清客"的称谓。该县志卷七十二"风俗志·歌谣"："盖闻共歌为歌，徒歌为谣，歌谣之流传，旧矣。晋人之习于风骚者不少，其发于情性者复多，咏叹浮浃洗，不必如震木遏云也，不必如阳春白雪也。苟叶律谐声，即足倾听入耳。有习洞箫、琵琶而节以拍者，盖得天地中声，前人不以为乐，操土音而以为御前清客，今俗所传弦管调是也。"① 这也说明，至少在道光十年以前，南音先贤已经以御前清客自居了。在封建朝代，尤其是满族治理天下的清代，一般人若未得过皇帝封赏，县志又怎敢如此撰写？

（二）御前清曲与郎君乐并存的表征

南音作为御前清曲与郎君乐并存的特征主要体现如下：

一是馆阁名称。最早标识御前清客、御前清曲身份的是成立于1632年、康熙年间更名为晋江深沪御宾社的社团。所谓御宾，既是皇帝的宾客之意。此后是清乾隆二十七年（1762）的东山"御乐轩"。②

二是郎君曲与南音（南管）作为乐种名称共存。据台湾《安平县杂记》载："春秋祭孔子，用六佾歌诗。送字纸，用十三咒（所唱凌云词、

① 清·周学曾修纂：《晋江县志》（道光版），福建人民出版社 1990 年版。
② 《中国曲艺志·福建卷》，中国 ISBN 中 2006 年版，第 28 页。

普庵咒之调）。迎神用十次、八管、四平军、太平歌、郎君曲、青锣鼓、小儿乐鼓乐。喜事用三通鼓吹八音。"① 安平县设立于清光绪十三年（1887），作为台南府的一个辖区。《安平县杂记》不知何人所抄，抄写时间约为清光绪二十一年（1895）左右的日据时期。郎君曲被当成一个乐种。

1921年2月，台湾日日新报社出版的片冈彦编撰的《台湾风俗志》第四集第一章"台湾音乐"载："分为圣乐、十三腔、郎君乐、南管乐、北管乐、祝庆乐、丧葬乐、后场乐、福州团的音乐等九种，每种加以说明。"② 其将郎君乐与南管乐视为两个乐种，说明当时台湾有些县市称郎君乐，有些县市称南管乐，实质均为南音。据吕锤宽先生观察，郎君乐之名是调查者恰好在祀郎君时调研所得，郎君乐是特定名称，南音祭祀郎君的乐，是乐种之名。

三是馆阁社团内部供奉郎君像，悬挂御前清客匾额，或拥有绣有御前清客、御前清曲的凉伞、宫灯。闽台南音社团内，大都挂郎君画像或在神龛内供奉郎君像，以此来标志南音作为郎君乐的身份。同时，还必须有绣有"御前清曲"的凉伞和绣有"御前清客"的黄色匾联，以标明南音作为御前清曲的文人音乐。最直接的如台南振声社供桌上奉有郎君雕像，背后则是绣有"御前清客"的黄色匾联。

四是祀郎君与祀先贤的春秋祭仪。闽台南音社团，不仅供奉郎君图或郎君像，而且供奉五少芳贤与本社团已故先贤名讳。每年都会举行春秋祭仪。春秋祭仪式都会先祀郎君，再祀先贤。

五是抄本封面为"御前清客"，内页为郎君像。清光绪三十一年（1905）抄本《御前清客》中的《郎君像赞》，是最鲜明的外御前清曲、内郎君乐的体现。

六是标榜御前清客身份，日常行郎君信仰礼仪等。1949年以前，闽台南音传统馆阁的弦友往往以御前清客的身份自居，往往自诩为上九流，弦

① 《安平县杂记·风俗现况》（清光绪十三年），台湾省台北图书馆。
② 曾永义：《台湾歌仔戏的变迁与发展》，台湾出版社2008年版，第9页。

台南振声社的郎君像与御前清客匾联

管先生与教学的秀才一样称先生。但是他们日常进社团都要行恭敬郎君的礼仪，甚至现在的南音弦友进社团，也要先去礼敬郎君。

从打出御前清客名号算起至 1949 年，可以说这一阶段是闽台两岸郎君乐与御前清曲的文人音乐并存的阶段。

四、民间音乐

所谓民间音乐，"是当今世界各国、各民族传统音乐文化中存见的一部分既古老又现代的音乐文化类型，是创始于人民大众又供人民大众在日常社会生活中通过口传心承方式来共同操纵、共同享用、共同演绎和共同传承的一种非专业创作的社会音乐文化产品"①。1945 年以后，随着封建制度被打破，女权主义崛起，女人社会地位提升，闽台两岸良家妇女进入南音社团。南音从郎君乐与御前清曲迈向普通民众，成为闽台民间音乐的一种。

① 伍国栋：《中国民间音乐》，浙江教育出版社 1995 年版，第 5 页。

（一）作为民间音乐的南音在中国台湾发掘复兴

1945 年，国民党光复中国台湾后，强化政治统治。1949 年，国民党退守台湾，在台湾实施白色统治。这一阶段的南音状况，一方面，作为南音先生仍然保持着较为高贵的文化身份，难以面向大众；另一方面，因为南音艺术水平较高，较难学习推广，受众逐渐萎缩。

1960 年代，台湾重心转向发展经济，经济逐渐腾飞带动了对传统文化的重视。1970 年代，实施全面复兴传统文化和推广普通话的政策，以许常惠为代表的的音乐前辈们开始了文化"寻根运动"，发现了原先遗存在台湾的闽南传统音乐，尤其是南音这一瑰宝，1970 年代末他们开始带领学生进行挖掘抢救，这时期，南音在台湾进入了被视为民间音乐的阶段。一批学者涌入台湾各地，进行调查与学术研究，取得了一些成果，造就了一批学术人才。

（二）作为民间音乐的南音在大陆的发展

1949 年以后，中国大陆开始社会主义新中国的文化建设。1953 年 10 月，漳州市举办首届民间音乐会演。1955 年 4 月，福建省民间音乐调演（南方片）在漳州举行，南音作为其中一个乐种，与锦歌、答嘴鼓、南词等参加调演。南音作为民间音乐的一种开始了在中国大陆的发展。1957 年 1 月，厦门的南音曲目《梅花操》《八骏马》《公主别》《北国风光》《迎龙小唱》等获得"福建省民间音乐舞蹈观摩演出大会"的奖项。同年 3 月，南音小组唱的《沁园春·雪》与《迎龙小唱》被评为"第一届全国民间音乐舞蹈会演"优秀节目，南音小组还在中南海演出时得到毛泽东、刘少奇、朱德、周恩来等国家领导人的接见。

自 1950 年代始，闽台南音进入了作为民间音乐的阶段。

五、"非遗"乐种

闽台两地对南音保护传承是在交流互动中逐渐发展起来的。南音作为"非遗"乐种在闽台两岸的认同也是近十几年来才有的。这种共识直到 2009 年南音被列入"人类口头与非物质文化遗产保护名录"时，达到一个

新的阶段。

（一）南音作为传统文化遗产在闽台的保护探索

1980 年代，在许常惠、曾永义、吕锤宽等人的倡导下，学术研究反哺于传统音乐文化保护，推动台当局相关部门出台举措，促进了南音从民间音乐向"非遗"音乐的转化。1985 年，台当局"教育部"设置薪传奖，获奖的南音艺师在"文建会"主持的"民间艺术保存传习计划"中进行传习。1995 年，台湾传统艺术中心成立后，开始实施传统音乐的保存计划。

1981 年，泉州举办首届南音国际大会唱后，南音得到了中国音协的支持，赵沨担任首届中国南音学会会长。泉州市政府与地方人士开始南音传承保护探索。1989 年，由泉州市文化局与教育局牵头组织编写中小学南音教材，在闽台两地率先推动南音进校园的传承。

（二）南音作为人类口头与非物质文化遗产名录的乐种

2003 年，联合国教科文组织公布了《保护非物质文化遗产公约》，这是第一份以"非物质文化遗产"为保护对象的国际公约。2006 年，该公约正式生效。所谓非物质文化遗产，指"各社区、群体或个人视为文化遗产组成部分的各种社会实践、观念表述、表现形式、知识、技能，以及相关的工具、实物、手工艺品与文化空间"[①]。同年，中国启动了非物质文化遗产申报工作，南音列入首批中国非物质文化遗产，产生了第一批国家级传承人。2009 年，南音列入"人类口头与非物质文化遗产名录"，闽台两岸乃至世界各地南音人都更加自豪，大家更为踊跃传承，同时也乐于申请各级传承人，以获得南音传承人为荣。2020 年，福建省非物质文化遗产保护中心推出了台籍南音人可以申请福建省非物质文化遗产传承人的政策。2020 年，卓圣翔成为第一批台籍的南音市级代表性传承人；2021 年"福建省第五批省级非物质文化遗产代表性传承人名单"（共182 人）中，卓圣翔、罗纯祯、林素梅成为第一批台籍的南音省级代表性传承人。

① 黄贞燕：《日韩无形的文化财保护制度·序》，台湾传统艺术总处筹备处 2008 年版，第 3 页。

福建省第五批省级非物质文化遗产代表性传承人名单（部分）

序号	项目类别	项目名称	传承人	性别	出生年月	申报单位或工作单位
1	1 民间文学 （1人）	福州方言 八音	施文铃	男	1960.07	福州市鼓楼区社会科学界联合会
2		南音	林素梅	女	1968.11	厦门市南乐团
3		南音	罗纯祯	女	1968.11	厦门市南乐团
4		闽派古琴 （厦门）	陈雯	女	1961.03	厦门市龙人古琴文化有限公司
5		十番音乐 （连江）	倪春发	男	1947.02	连江县文化馆
6		十番音乐 （茶亭十番音乐）	张鸿雁	男	1962.06	福州市台江区文化馆
7		南音	卓圣翔	男	1945.06	厦门市南乐团

2006年以来，南音作为"非遗"乐种已然得到了闽台两地的南音弦友的文化认同。

六、现代艺术

以往闽台南音的研究范畴仅限于传统南音表演艺术。本文之所以提出闽台南音现代艺术概念，是由于时代的发展，已经模糊了南音作为一个乐种与南音作为艺术的一个元素之间的边界。南音作为传统表演艺术的边界仍然局限于南音文化圈所言的"四菜一汤"表演艺术形式（即上四管），但随着现代舞台艺术表演形式的影响，越来越多的南音局外人也认可了将南音作为现代舞台表演艺术的一个品种，进而模糊了传统南音表演艺术形式与南音现代表演艺术形式的边界。

1990年，由厦门歌舞剧院与厦门南乐团合力创作的南音乐舞剧《南音魂》确立了大陆探索南音现代艺术的跨界舞台艺术形式道路；1995年，汉唐乐府创作的歌、乐、舞、剧的南音乐舞《艳歌行》开启了台湾地区南音

现代艺术的跨界创作，自此，闽台两地的南音创作确立了现代艺术品格。

然而，对于闽台南音民间社团，这种现代艺术并不被认可。在他们心里，这是对祖宗文化的破坏。绝大多数闽台南音社团与弦友非常反感这种所谓的创新与现代艺术形式，他们认为，历史上留下来的南音曲目已经学不完了，根本不需要所谓的创新。应该说，现代艺术只是停留于将南音作为创作元素的艺术家观念中，尚未在南音民间社团与弦友中产生共鸣。但随着闽台专业院团的推广，自媒体的传播，以及主流媒体的宣扬，南音耆老的离世，闽台南音民间社团的传统信仰与观念出现了松动。

南音从源于宫廷音乐可能，到郎君乐、郎君乐和御前清曲并存、民间音乐、"非遗"乐种、现代艺术，其名称的历史叠加，反映了南音表演艺术形式经历了泛形式到定形式再到多形式共存的历程。千百年来，南音表演艺术传统也随着名称的变化而不断更新，甚至不断创造和发明传统。我们不好肯定清代以前哪一种传统是可信的，历史文献提供的证据是否可靠值得推敲，但南音在历史推进中逐渐形成传统，沉淀传统。

第三节　闽台南音表演艺术的现代化发展

闽台南音表演艺术形式经历了传统南音、新南音、南音曲艺、南音剧、南音乐舞与乐舞剧、"南音＋"等舞台化呈现，这些表演形式的舞台从社团、庙宇到剧场，到广场，到音乐厅，有不一样的表演空间，也带来了不一样的艺术审美，进而影响了闽台传统南音的舞台化呈现，推进了闽台南音表演艺术形式的多样化舞台呈现与现代化发展。

一、闽台南音表演艺术形式的舞台化呈现演进

闽台南音表演艺术形式的舞台化呈现经历了传统南音向现代南音的转化，从南音传统表演艺术形式向南音现代表演艺术形式的演进。台湾地区一直保留着传统的上四管与下四管表演艺术形式，直到 1995 年汉唐乐府创

作南音乐舞，才出现南音现代艺术表演形式的探索，属于突变式的演进。大陆地区从传统南音的内容更新，到表演艺术形式的舞台化，到曲艺、乐舞剧、"南音＋"等表演艺术形式创新，属于渐进式的演进。

（一）传统南音的舞台化

闽台两地传统南音的舞台化呈现有着不同特点。1949 年以前，南音在闽台两地有着互通往来，均以民间社团拍馆、搭锦棚、春秋祭以及弦友的生老病死等仪式与活动场所为主要表演场合，有着相同的表演艺术形式，但抗战时期，闽南地区出现南音宣传抗日的题材。1949 年以后，两岸隔离，开始了不同的舞台表演艺术形式进程。下面主要叙述大陆地区传统南音的舞台化。

其一，在"文艺为工农兵服务和'百花齐放、推陈出新'的文艺方针指引下"，传统南音以"旧瓶装新酒"（泉州做法）、"新瓶装新酒"（纪经亩语）的创作理念，表现新生活，反映新社会，服务时代，服务人民。它主要是用传统表演艺术形式演绎新题材，如 1950 年 12 月，厦门集安堂南乐研究分会参加厦门市广播电台演唱活动，演唱以"抗美援朝"为内容的南音曲目。这是南音题材内容的新突破，当时在纪经亩的带领下，陈江渠、林利、陈美谷、白丽华、江来好、林玉燕、杨薇等人参与空中录音直播，采用的是上四管的传统南音表演艺术形式。

其二，传统表演艺术形式演绎传统曲目，表现时代新意涵，如 1953年，纪经亩等人演奏的"谱"《梅花操》《走马》参加华东民间文艺观摩调演。这是厦泉两地专业艺术团体的重要表演艺术形式之一，也是闽台民间社团的主要表演艺术形式。

其三，传统南音下四管演奏形式的革新，适应舞台化呈现。南音下四管，共十件乐器，与十番、十音的乐队编制关系密切，至今尚未有关于下四管座序排列的历史研究。这里仅从闽台两地所见与现存图片来阐述其时代革新。

1979 年，许常惠《鹿港南管音乐之调查与研究》课题组的张舜华、何懿玲共同撰写的《鹿港南管沧桑史》一文中，附有一张大约清代的南音下

四管的相片，其呈现出的乐队座序与当下闽台两地的均不同，这是所见最早出现的南音下四管乐队编制与座序的画面：中间为响盏与拍，左边由响盏而外为琵琶、三弦、双钟、四宝，右边由拍而外为玉嗳、洞箫、二弦、叫锣，其座序尤为特别，显露出响盏与拍的双核心地位。笔者在台湾地区所见的下四管乐队编制与座序一般为中间拍与玉嗳，左边自拍而外为琵琶、三弦、双钟、响盏，右边自拍而外为洞箫、二弦、叫锣、四宝，玉嗳是面对拍，有的社团与洞箫等面向一样，显露出拍的核心地位；有的社团玉嗳与拍同面向，属于双核心地位。如下图所示：

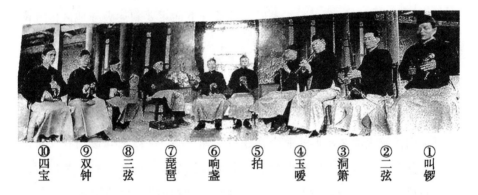

⑩四宝　⑨双钟　⑧三弦　⑦琵琶　⑥响盏　⑤拍　④玉嗳　③洞箫　②二弦　①叫锣

《鹿港南管沧桑史》中所附的下四管座序图（见《民俗曲艺》1980 年第 1 期）

2014 年台中和合艺苑整弦大会时的下四管座序图

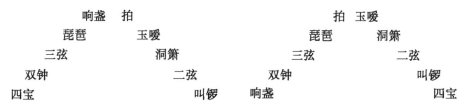

响盏　拍		拍　玉嗳
琵琶　　　　玉嗳		琵琶　　　洞箫
三弦　　　　　洞箫		三弦　　　　二弦
双钟　　　　　　二弦		双钟　　　　　叫锣
四宝　　　　　　　叫锣		响盏　　　　　　四宝

清代南音下四管座序示意图（鹿港）　　　　现代南音下四管座序示意图（台中）

　　1981 年，"首届泉州南音国际大会唱"（即泉州元宵南音会唱）上，海内外弦友汇聚一堂，共同演奏"指套"。其下四管的乐队编制与座序完全突破了传统表演艺术形式。究其原因，大致如下：其一，由于参加社团多，人数多，尤其是为了照顾海外华侨社团与弦友，主办方选择了这种多人上台演奏同一乐器的表演形式。其二，由于 1980 年代泉州尚未有现代意义的剧院，大会唱是在礼堂举行，舞台横长而纵浅，摆成纵深八字的深度不够，且太狭窄不好看。其三，凸显玉嗳与上四管乐器，彰显与古代坐部伎与立部伎的联系，打击乐立在上四管乐器后面。其四，受到闽南十音座序的影响。比如同样的下四管，左边为多位演奏琵琶与多位弹三弦，右边四位吹洞箫与多位拉二弦，中间一个吹玉嗳，其他持拍、响盏、叫锣、四宝、双钟等打击乐器的弦友站后排。如下图示：

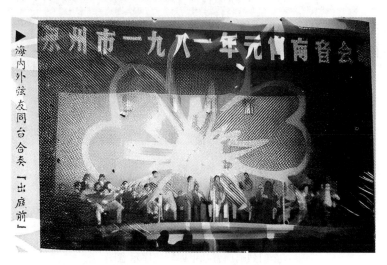

泉州市 1981 年元宵南音会唱下四管座序图

大钹　小钹　双钟　铜鼓　白鼓　小叫铎　小锣　大锣

笛　北嗳

箫　　　箫

二胡　　　　京弦

飘弦　　　　　　四胡

北琴　　　　　　　　北琶

双清　　　　　　　　　　三弦

闽南十音座序示意图

2016 年 3 月 11 日，笔者拜访金门烈屿南音社，该社近年聘请泉州吴淑珍去传授。吴淑珍把泉州地区下四管乐队编制与座序也带去了，使得金门的下四管采用泉厦表演艺术形式，与台湾本岛不一样。如下图：

2016 年的金门烈屿南音社下四管座序图

双钟　四宝　拍　响盏　叫锣

玉嗳

琵琶　　　　　　洞箫

三弦　　　　　　　　二弦

金门烈屿南音社下四管座序示意图

同年 9 月 3 日，笔者到厦门调研，恰好遇到厦门南乐团的周末免费对外公演，其下四管的乐队编制和座序图与泉州相近，只是多了品箫，如下图所示：

2016 年 9 月 3 日，厦门南乐团下四管演出图

叫锣　双钟　拍　四宝　响盏

品箫　玉嗳

琵琶　　　　　洞箫

三弦　　　　　　　　二弦

厦门南乐团下四管座序示意图

2019 年 9 月 30 日，由泉州市南音艺术家协会主办"泉州市整弦排场弦管古乐会"在晋江举办，由于参加的社团多，每个社团都派一位上台，这就让起手"指"下四管的座序不得不重新按照舞台条件进行调整：正中央为拍，左边品箫，右边玉嗳，品箫左第一排一律为琵琶，第二排一律为三弦，玉嗳右边第一排一律为洞箫，第二排一律为二弦，拍后面一排四位从左至右依序为双钟、四宝、响盏、叫锣，如下图：

2019 年 9 月 30 日，"泉州市整弦排场弦管古乐会"下四管演奏现场

双钟　　四宝　　响盏　　叫锣

品箫　拍　玉嗳

三弦　琵琶　　　　　　洞箫　二弦

古乐会下四管座序示意图

综上，南音下四管从清末鹿港版本以打击乐器响盏和拍为核心，发展为现代台湾地区以拍和玉嗳为核心、大陆以玉嗳为核心。从座序图来看，清末以前下四管座序是否如鹿港那样尚未可知，但至少在台湾两种座序中，打击乐受到重视，大陆应是参照闽南十音座序而发展成管弦坐前、打击乐站立后排的表演艺术形式。当下办整弦大会，为照顾到各个社团，不得不采用一排琵琶、一排三弦，一排洞箫、一排二弦的座序，其效果也喧闹异常。由此也说明了近百年来，南音下四管座序为适应时代发展、权衡各方权益而进行变化调整，逐渐形成新的表演艺术形式。

（二）舞台化的新南音

舞台化的新南音，是指用新表演艺术形式演绎新南音题材内容。最早探索舞台化新南音的当属纪经亩先生，1957 年 3 月，"南音小组唱《沁园春·雪》《迎龙小唱》参加'第一届全国民间音乐舞蹈会演'，被评为优秀节目"[1]。《沁园春·雪》不仅采用小组唱，还用下四管打击乐器四宝伴奏。

① 《中国曲艺志·福建卷》，中国 ISBN 中心 2006 年版，第 36 页。

"纪老在新南曲中安排过门,是对传统的突破,有的作品还加进了'下四管',这就使演唱效果更臻完美,音乐色彩更加华丽。"①

　　舞台化新南音真正意义上的影响是,1981年首届泉州南音国际大会唱展示了自弹自唱;座序位置排列有着较大变化,采用伴奏坐一旁的南音表演唱形式、对唱形式;扩大上四管乐队编制,增加大提琴,甚至增加扬琴、高胡、中胡等乐器的合奏形式,多人集体弹唱形式等多种表演艺术形式。如下图所示:

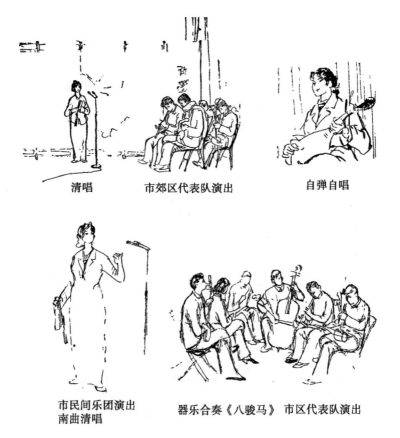

<div align="center">

清唱　　　市郊区代表队演出　　　　自弹自唱

市民间乐团演出　　　　器乐合奏《八骏马》 市区代表队演出
南曲清唱

首届泉州南音国际大会唱上的各种表演形式的插画(林剑仆速写)

</div>

　　① 厦门市文化局编:《纪经亩南乐艺术》,厦门大学出版社2000年版,第4页。

　　首届泉州南音国际大会唱是第一次在泉州举办的南音国际大会唱，首先是来自新加坡、菲律宾、马来西亚等东南亚国家与香港地区的南音代表团人数众多；其次是受到中国音乐家协会、中国曲艺家协会的关注，故影响力极大。泉州市民间艺术馆、泉州市民间乐团组建的市郊区代表队、市区代表队的新南音艺术表演在民间产生了不同的反响，虽遭到闽台民间社团的批评，但引领了此后南音舞台表演艺术创作的潮流。

　　（三）南音曲艺

　　南音曲艺，即南音说唱形式。1951年，中央人民政府政务院出台《关于戏曲改革工作的指示》。1952年，南音艺人参加福建省文化局在泉州举办的第二期戏曲研究讲习班。1953年，福建省戏曲改革委员会成立，着手戏曲与曲艺的改革。1954年，福建省文联成立，设立曲艺组，纪经亩被选为副组长。南音正式归属曲艺类。1960年以来，泉州民间乐团与厦门南乐研究会开始了曲艺音乐创作。在1958年，陈天波就创作了曲艺节目《侨眷蒋淑端》，并参加1961年第二届全国曲艺调演。1965年，

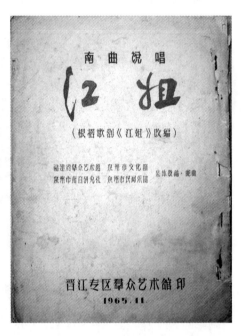

1965年的南音曲艺《江姐》书影

福建省群众艺术馆、泉州市文化馆、泉州南音研究社、泉州市民间乐团等单位根据歌剧《江姐》改编创作了曲艺节目《江姐》，并参加福建省曲艺调演。

　　此后，南音曲艺表演艺术形式的创作与表演不断突破发展，成为泉厦专业团体的主要创作追求之一，并于21世纪逐渐影响了民间社团的创作与表演。在专业团体曲艺表演艺术形式创新的影响下，民间社团的南音表演

艺术形式也吸收了曲艺表演形式，从最初的单一的坐唱增加了对唱形式，后来还有了如《班头爷》《靠大人》等曲目有双重角色的区分，并在各种南音大会唱中展示。台湾地区民间社团一直保留南音传统表演艺术形式，2016 年，闽南乐府组团参加"泉州南音元宵国际大会唱"，尝试南音对唱表演形式，带有曲艺的雏形。

（四）南音剧

南音剧是从南音曲艺发展而来的，最早的探索应该是泉州民间乐团样板戏《江姐》《阿庆嫂》与传统戏《陈三五娘》《钗头凤》的改编。此时的南音剧与其说是剧的形式，不如说是曲艺形式。其特点有二，一是采用折子戏艺术形式，二是演出时间比较短。2015 年，泉州师院与泉州南音乐团合作打造了"南音古典歌剧"①——《凤求凰》，一改此前采用样板戏、传统南音曲目或梨园戏剧目进行改编的方式，邀约了全国著名舞美设计、导演、服装设计、灯光音响设计团队，以及南音著名作曲家吴世安、吴璟瑜进行创作、配器，全剧采用歌唱与舞蹈、舞蹈与乐队的现代表演艺术形式，全新的跨界表演观念，为该剧获得了多项荣誉，并在全国巡演。

1954 年，台南南声社招聘一批女学员，如蔡小月、吴瑞云与郭阿莲等，聘请梨园戏名师徐祥来传授，开始了梨园戏折子戏演出。台湾地区南音社团表演的梨园折子戏剧目主要是《益春留伞》《陈三跳墙》等。又如，陈美娥汉唐乐府也编排过《留伞》（1987）与《精神顿》（1988）折子戏。由于受到传统音乐观念影响，闽台地区民间社团并无能力创作与演出南音剧。

（五）南音乐舞与乐舞剧

闽台南音乐舞与乐舞剧是一种融合了歌、乐、剧、舞四种元素，有别于戏曲、戏剧、舞剧等艺术形式的现代艺术。由厦门市文化局主办，厦门台湾艺术研究所、厦门歌舞剧院、厦门南乐团共同打造的南音乐舞剧《南音魂》，1989 年着手创作，1990 年参加"第十八届福建省戏剧汇演"，获得了八个奖项，开启了闽台两地南音乐舞剧创作的先河。该剧由专业作曲

①　著名作曲家吴少雄在 2015 年评审会议上提出的概念。

家以南音素材进行创作，首次融入现代乐舞艺术、梨园戏、敦煌乐舞等现代艺术手段和灯光、舞美、音响等现代舞台技术手段，从南音与戏曲、歌剧、舞剧中探寻一条现代艺术的创作之路。

1993 年，陈美娥创立了台湾地区汉唐乐府，整合了著名现代舞编导、舞美服装设计、灯光音响设计以及南音创作表演艺术团队，创作出具有跨界现代艺术意义的创团经典之作南音乐舞《艳歌行》。这部作品确立了台湾地区南音现代艺术的跨界融合风格特色，指引了此后江之翠剧场与心心南管乐坊的创作道路，为台湾地区南音现代艺术创作开辟了一条通天大道。

（六）"南音＋"的舞台化呈现

"南音＋"即南音与 X。南音与 X 的舞台化呈现包含各种南音现代艺术形式，如南音交响、南音与交响乐队、南音与钢琴、南音与其他表演艺术形式。

大陆作曲家参与南音现代艺术创作的特点有二：一是根据传统曲牌音乐进行交响乐队配器，综合了戏曲表演与交响乐队、合唱等综合舞台艺术呈现，如南音交响《陈三五娘》（2013），由卓圣翔选南音曲牌，何占豪配器，厦门歌舞剧院厦门乐团、厦门市金莲升高甲剧团、厦门市南乐团、厦门歌舞剧院合唱团以及厦门星海合唱团联袂献演，将戏曲演员的剧情表演、合唱、歌唱与交响乐队结合，试图为南音现代化发展探索一条新路。二是根据南音曲牌音乐的风格进行创作，包括旋律写作与交响乐队配器，如吴世安创作的南音与交响《晋水向东流》（2018），该剧按照《草庵之火》《安平明月》《深沪帆影》《围头湾婚礼》《五店市弦歌》《少年追梦》和《大江奔流》的剧情，重新创作曲调，结合歌唱、伴唱、交响乐、南音上四管、歌舞表演等，亦是主题贯穿剧情的现代舞台剧形式。

台湾地区"南音＋"的舞台化呈现以汉唐乐府、江之翠剧场、心心南管乐坊的南音现代艺术探索为特征，三个表演艺术团体的创作历程从模仿到求异发展，具体见第五、六、七章所述。

二、闽台南音作为现代艺术的舞台呈现与边界突破

闽台南音表演艺术创新性发展是闽台南音文化内在存活的必然需求，也是南音反映社会反映时代的一面镜子。南音的创新性发展包括音乐内容创新与音乐形式创新。

（一）闽台南音作为现代艺术的创新品格与边界突破

从诗、词、曲、南戏、弋阳腔、昆腔、潮腔，南音音乐内容的丰富体现了其与不同时代声腔结合的印迹，展示了南音作为现代艺术的创新品格，不断突破了其原有的音乐边界。

1. 南音曲牌的创新性发展与边界突破

20 世纪 80 年代，许多大陆学者开始研究南音曲牌的历史渊源，主要是通过比照曲牌名字与历代文献出现过的曲牌、曲词与曲目故事来确定其历史。而南音风格实际上是随着曲牌种类拓展与曲目创新衍化而逐渐进行边界突破的。

最早的曲牌要数【兜勒声】，如前文所述，其与汉朝张骞出使西域带回的同名曲牌【摩诃兜勒】联系密切。

南音的曲牌【子夜歌】为晋曲，南北朝的吴歌有"初歌【子夜】曲，改调促鸣筝"之句①。

南音曲牌名与唐代崔令钦《教坊记》中曲牌名相同的有：【折柳吟】【后庭花】【霓裳咏】【鹊踏枝】【长相思】【渔父引】【倾杯】【风入松】【朝天子】【风流子】【二郎神】【西江月】【杜韦娘】【阳关曲】【望远行】【红罗袄】【麻婆子】等，其他如【太子游四门】为唐代佛曲，而【三台令】为唐代词牌。关于曲牌【长相思】，《唐音癸签》卷十三说："长相思，古曲，梁张率首创，以长相思三字为句发端。"可能与唐宋大曲有关的乐曲名有【序滚】【薄媚】【后庭花】等。

南音曲牌名与宋代词牌名相同的有：【醉花阴】【千秋岁】【清平调】【集贤宾】【忆秦娥】【汉宫秋】【锦缠道】【玉楼春】【一枝花】【柳摇金】

① 曹道衡选注：《乐府诗选》，人民文学出版社 2016 年版，第 270 页。

【玉交枝】【八宝妆】【霜天晓角】【醉公子】【风入松】【古轮台】【八声甘州】【相思引】【双灘鹈】。

与宋元戏文曲牌名相同的有：【滚绣球】【四朝元】【驻马听】【点绛唇】，此四个与北曲同；【二郎神】【缕缕金】【解三醒】【皂罗袍】，此四个与南曲同。

宋代时兴的还有诸宫调。"诸宫调，本京师孔三传编撰传奇、灵怪，入曲说唱"①，"孔三传，耍秀才，诸宫调"②。南音的【混江龙】【麻婆子】【鹧打兔】与诸宫调同名。南音中具有诸宫调之"诸宫"特征的曲目相当多，如南音《我一身》由五空四仪管与五空管组成；《忍下得》由上段五空管、下段倍思管和倍思管组成；《为人情》是五空四仪管转四空管、四空管与五空四仪管组成。这些都具有诸宫调的特点。

南音取自元曲曲牌名的有【节节高】【端正好】【快活三】【叨叨令】【醉扶归】【绵答絮】【步步娇】等。如南音散曲《山坡羊·月照芙蓉》管门下方注明取材自元散曲【月照芙蓉】，曲词如下："月照（于）芙蓉色（于）淡，风吹许梧桐声惨。情人一（于）去，绣帏内清清，（于）那阮（于）独自。西风萧萧，怨煞长暝，孤灯渺渺，照阮看君影（不汝）都不见。"

南音取自潮调的曲牌不少，已经建构了一套相对完整的潮调滚门系统，如【长潮阳春】【潮阳春】【潮阳叠】【三脚潮】等。

南音取自青阳腔的曲牌名，如指套《见你来》《春今卜返》《情人去》中的【北青阳】。南音散曲【寡北】类的曲目，系取自昆腔，如《寡北·满空飞》《寡北·到只处》等，其中，《寡北·满空飞》词句原封不动取自《绣襦记》的【莲花落】，吸收昆曲曲调。此外还有北调曲牌不知是源自何处。

2. 南音曲词与故事的创新性发展与边界突破

① 宋·灌圃耐得翁：《都城纪胜》，见宋代不著撰人《都城纪胜》，上海古籍出版社 1993 年版，第 8 页。

② 宋·孟元老：《东京梦华录》，中国画报出版社 2016 年版，第 120 页。

南音曲词与曲目本事可追溯至汉代，随着唐宋元明的历史发展，不断吸收历代元素进行创新性发展，进而获得内容与本事的突破。

（1）曲词创新

南音的曲词，有相当部分来自宋词词汇，如铁马，陆游诗句"铁马冰河入梦来"。又如《恨冤家》中的"冤家、思想、秦楼、楚馆、薄情、了却、侥倖、罪过、畏人"为宋代常用曲词。

南音曲词取材于元杂剧也相当多，如指套《妾身受禁》《出汉关》《嗽奏龙颜》，散曲《山险峻》《心头恨》《听说当初时》《心头伤悲》《一心只望》《毛延寿》《别离汉君王》《冷宫寂闷》《出汉关》《画仪容》等，皆取材于马致远的《汉宫秋》；指套《五更暝长》，散曲《望明月》《羡君瑞》《回想当日》《听见风声》，取材于王实甫的《西厢记》。宋元南戏中的《荆钗记》《白兔记》《拜月亭》《杀狗记》《琵琶记》均为南音的重要题材。南音指套《照见形容》，散曲《见只书》《恨哥嫂》《从伊去》《因赶白兔》《追勒阮身》《恨薄情》取材《白兔记》；《亲郎去远》《飒飒西风》《因为欢喜·第二出》《玉箫声和》《背真容》《小姐听说》《看只真容》取材《琵琶记》；《非是阮》取材《拜月亭》；《记当初》《娴随官人》《你停这》取材宋元南戏《祝英台》等。

南音直接摘取戏文为唱词的例子，最多的是明传奇《荔镜记》（即《陈三五娘》），如南音套曲中的《纱窗外》【越护引】、《园内花开》【望吾乡】、《共君断约》【柳摇金】，散曲中《绣成孤鸾》【望吾乡】、《人声共鸟声》【望吾乡】、《三更鼓》【越护引】等与嘉靖刊比对，无论牌名、内容，几无出入。

（2）南音指套曲目本事创新与边界突破

刘鸿沟《闽南音乐指谱全集》所收录的48指套曲目的本事，虽然年代故事发生久远，但剧目见于宋元南戏与明传奇。笔者先根据故事年代，再按宋元南戏与明传奇出处以表格形式进行梳理。从表格的梳理中可以看出，南音指套曲目的本事创新是随着时代的发展而不断吸收发展的。表格如下：

单一故事来源

故事朝代	指套名称	出次	本事出处	故事人物
秦代	一纸相思	全部	尹弘义（南戏）	尹弘义与李寒冰
汉代	轻轻行	全部	司马相如（南戏）	司马相如与卓文君
汉代	妾身受禁 嗷奏龙颜 出汉关	全部	王昭君（南戏）	王昭君
东汉	亏伊历山	全部		刘晨与阮肇遇仙女
唐代	孤栖闷	全部	杜牧（南戏）	杜牧
唐代	为君去	全部		南楚材与薛媛
唐代	绣阁罗帏	全部		杨玉环
唐代	五更段	全部	西厢记（明传奇）	崔莺莺与张君瑞
五代	照见我	全部	刘智远（南戏）	刘智远与李三娘
宋代	见你来 心肝拨悴 叹想玉郎 举起金杯	全部	朱弁（南戏）	朱弁与雪花公主
宋代	清早起 爹妈听 良缘未遂 忍下得	全部	吕蒙正（南戏）	吕蒙正与刘月娥
宋代	我一身	全部	青楼记	聂胜琼与李之问
宋代	对菱花	全部	王魁（南戏）	王魁与佘桂英
宋代	为人情	全部	焚香记	苏盼奴与赵不敏
宋代	记相逢	全部	玉簪记	陈妙常与潘必正
南宋	锁寒窗 所见可浅 金井梧桐 怛梳妆 共君断约 听见杜鹃 花园外边	全部	荔镜记（明传奇）	陈三与五娘

续表

故事朝代	指套名称	出次	本事出处	故事人物
元代	趁赏花灯	全部	郭华（南戏）	郭华与王月英
元代	想君去 亲人去远 飒飒西风 玉箫声和	全部	蔡伯喈（南戏）	蔡伯喈
明代	拙时无意			王娇鸾与周廷章
明代	父母望子		高文举 （或珍珠记）	高文举
明代	一路行			刘珪与云英
明代	春今卜返		商辂（或三元 记，或雪梅教 子）	商辂与秦雪梅

两个故事来源

故事朝代	指套名称	出次	本事出处	故事人物
宋	自来生我	一出	真凤儿	真凤儿
宋		二出	荔镜记	陈三与五娘
汉代	只心长	一出	汉宫秋	王昭君
宋代		二出	荔镜记	五娘与益春
宋代	情人去	一出	朱弁	朱弁妻
宋代		二出	荔镜记	陈三与五娘 意娘与李生
明代	因为欢喜	一出	云英行	云英
五代		二出	刘智远（或白兔记）	刘智远与李三娘
五代	飒飒西风	一出	刘智远（或白兔记）	刘智远与李三娘
宋代		二出	荔镜记	陈三与五娘

三个故事来源

故事朝代	指套名称	出次	本事出处	故事人物
明	汝因势	一、二出	三元记	商辂
明		三、四出	朱寿昌	朱寿昌
唐		五出	姜孟道	姜孟道
唐	小姐听	一出	西厢记	张君瑞与崔莺莺
唐		二出	姜孟道	姜孟道与陆贞懿
秦		三出	尹弘义	尹弘义与李寒冰

南音取自两个以上本事的指套与唐宋大曲常以不同的故事题材编为一套曲子的做法一致，元代之后采用排列式，即联缀体。

以上的指套本事剧目中，若以剧中主人公为名的通常是宋元南戏，若以《××记》为名的，则是明传奇，但是有些本事既有宋元南戏的遗迹，也有明传奇的印迹，采用梨园戏剧目相同的名记，如梨园戏宋元剧目《吕蒙正》，明传奇改为《破窑记》，应标宋元南戏名《吕蒙正》；梨园戏宋元剧目《刘智远》，明传奇为《白兔记》，应标宋元南戏名《刘智远》。但有些梨园戏剧目虽然以剧中主人公为名，实际上是明代剧目，应该是梨园戏依据宋元而取名的，如梨园戏剧目《商辂》，后来明传奇称为《三元记》，清代称为《雪梅教子》；又如梨园戏剧目《高文举》，明传奇称《珍珠记》。

南音散曲曲目本事来源于明代徐渭《南词叙录宋元旧篇》：散曲《恨王魁》《来到阴山》《珠泪垂》《对菱花》出自《王魁》；散曲《见许万里》《冬天寒》《一间草厝》《秋天梧桐》《拜告将军》《云山万叠》《远看见长亭》《保庇杞郎》《为着君寒》《阮只处思忆》《路途千里》等，都源于《孟姜女》；散曲《恳明台》《告大人》《辗转乱方寸》《荼蘼架》《念月英》《思忆当初》《细思量》《暗想暗猜》等，取于《苏秦》；散曲《劝爹爹》《马上挺身》《秀才先行》《无处栖止》《娇养深闺》《困守寒窗》，脱于《吕蒙正》。此外，还有些宋元梨园戏剧目，在南音中仅剩有曲无白的佚曲，如《王魁负桂英》《孟姜女送寒衣》《王月英月下留鞋》《祝英台》等。

南音散曲来自明传奇本事的也不少，如散曲《听钟鼓》《三更时》《对高山》《心内懒闷》《寺内孤栖》《记得秋江》取于《玉簪记》；散曲《冷房

中》《不良心意》《夫为功名》《点点催更》《只冤苦》《对镜梳妆》《记得当初》《岭路欹斜》《为着人情》《劝恁莫得》取于《珍珠记》（即《高文举》）；散曲《鹅毛雪满空飞》《追想当日》取自《绣襦记》，其中《鹅毛雪满空飞》与《绣襦记》第三十一出《襦护郎寒》的【沽美酒】的戏文如出一辙。

源于道曲的有《弟子坛前》，道教请神咒，未知曲目本事；有《北绣阁罗帏》，或言后周梁意娘与李生故事，或言王魁与佘桂英故事。

总之，南音的曲目曲牌可追溯至汉代，在历史发展过程中不断吸收唐宋曲牌、诸宫调曲牌、元散曲曲牌、潮腔、青阳腔、弋阳腔与昆腔等。曲目本事的主要部分来自梨园戏的宋元南戏剧目与明传奇剧目。沈冬认为，虽然南音的曲牌名与汉代、唐代的曲牌名一样，但实质曲调不等于就是汉代、唐代的曲调。她说："只取牌名而不采其实，犯调之频仍出现，甚至一调而不一韵到底，皆显示了地方音乐格律不严而变化灵动、生机蓬勃的特质。研究南管乐之曲牌，若虑不及此，应以牌名之归类而判别其音乐内涵，则不免易于沦失其可贵的地方音乐风貌与特征，有沧海遗珠之憾。"[1]笔者深有同感。其实，我们在讨论南音的音乐源流时，常常遇到这样的困境，虽然很多迹象有古代痕迹，但我们缺乏相关的文献对比，因而不能直指古代，只能当成一种考量。

（二）闽台南音现代艺术的呈现与边界特征

闽台南音现代艺术的呈现与边界突破始于 1990 年代。1990 年，厦门歌舞剧院与厦门南乐团携手创作南音乐舞剧《南音魂》；1995 年末至 1996 年初，台湾汉唐乐府推出南音现代乐舞《艳歌行》，为不断创新闽台南音现代艺术的舞台呈现开启了一扇大门。

1. 乐舞剧的舞台呈现与边界突破

闽台南音乐舞剧的舞台呈现与边界突破主要体现在五个专业艺术团体的创作与探索上。首先，是乐舞的舞台呈现。厦门歌舞剧院南音乐舞《南音魂》与台湾汉唐乐府南音乐舞《艳歌行》在闽台两地的呈现，推动了南

[1] 沈冬：《南管音乐体制及历史初探》，《台湾大学文史丛刊》，1982 年，第 71 页。

音乐舞不断深化发展，夯实了南音乐舞作为南音创作体裁的艺术边界，其后出现了一批新作，如汉唐乐府创作的南音乐舞《丽人行》（1997）；江之翠剧场现代南音乐舞《南管游赏》；心心南管乐坊的南音乐舞《葬花吟》（2005）等。其次，是乐舞与剧的概念融合，突破了单纯乐舞体裁的边界，将概念升格为乐舞剧。出现了古典歌舞戏《荔镜奇缘》（1998），大型梨园乐舞戏《韩熙载夜宴图》（2002），跨界乐舞《洛神赋》（2006）、《盘之古》（2010）、《殷商王后——武丁与妇好》（2011）等，厦门南乐团的南音乐舞剧《长恨歌》（2002），南音清唱剧《黄五娘》（2014）、《鼓浪曲》《金石吟》《文姬归汉》（2021）、《白露赋》，泉州南音传承保护中心的《阔阔真》（2021），心心南管乐坊的《马可·波罗神游之旅》（2008）等。

2. "南音＋"舞台艺术的突破

闽台两地不断探索南音现代艺术，通过南音与其他艺术的结合来获得边界突破，渐渐使南音成为现代艺术创作的一个元素，而不是传统南音在历代吸收不同曲牌、声腔与音乐元素那种做法，重在丰富南音内容与南音曲调形态的创新与突破，而不是表演艺术形式的创新与突破。如果南音的传统创新是内涵的不断发展，只是令听觉丰富；那么南音现代艺术创新与突破，则是突出形式，弱化内涵，不断强化视觉效果和现代听觉审美，弱化传统听觉模式，以视听双觉的创新来替换传统听觉艺术。

无论是泉厦南音专业院团的南音与交响乐、乐舞、剧的舞台艺术创新方式，还是台湾地区南音与跨乐种、跨界艺术、跨界理念的舞台艺术创新方式，都是用强化视听双觉的审美来替代传统听觉审美，使得南音不再是纯粹的听觉音乐艺术，而是充满着中西融合的时代美感的视听艺术。南音作为传统音乐的边界已悄然变化。

3. 南音艺术形式创新反映闽台社会的时代变迁

闽台经济发展推动了南音现代艺术创作模式的发展与观剧场所的转变。反之，闽台南音现代艺术创作模式的焕然一新，反映了闽台社会经济发展下专业院团艺术创作的时代转型轨迹。

大陆南音现代艺术创作主要由具有国营性质的南音专业艺术团体承

担，所有的艺术创作经费均由政府提供，创作出来的作品主要用途丰富：一是参与各级政府主办的艺术评奖；二是服务于各类文化交流与观摩性演出；三是服务于社会公益性演出；四是丰富个人艺术创作或演出的成就与履历；最为重要的是通过南音反映社会主义新社会、新生活、新面貌来促进传统的传承与对时代的适应能力，等等。21 世纪以前，南音专业团体的艺术创作与演出基本上由本团创作演出队伍完成即可。

21 世纪以来，由于经济发展与时代进步太快，极大推动了南音现代艺术创作的转型。其一，是全国通用性艺术创作人才的大量涌现；其二，是地方乐种、剧种人才队伍断层，专业院团艺术创作水平整体下降；其三，是全国舞台艺术制作水平提升；其四，是科学技术融入剧院舞台艺术创作，整体提升了舞台制作能力；其五，是国际交流更加频繁，国际委约创作制度极大刺激了国内艺术创作市场的繁荣；其六，是国内各项评审制度倒逼南音专业团体不得不增加创作经费投入；其七，是文艺评论的理论总结、提升并推进了南音艺术创作水平。最为重要的是各地方政府有经济实力并愿意投入艺术创作，确保实现南音现代艺术创作的可能，等等。正是经济、科技、审美、制度、人才、评论等方面的合力，催生了崭新艺术创作生产模式。来自不同省份、不同创作领域的创作人才共同商讨、打磨一部作品；不同院团的演出队伍也融在一起，共同演绎作品。比如，由于本团创作与演出队伍的不足，为完成每三年或每两年一度创作一台舞台艺术剧目的目的，不得不委约来自全国各地的导演、舞台美术设计、道具设计、服装化妆设计、灯光音响设计、剧本创作、音乐创作、音乐配器、音效制作等组成创作队伍，邀请本地区的兄弟院团来合力排练演出，以保证作品能按时参与比赛，完成创作演出任务。

台湾地区专业院团均为私营，他们的南音现代艺术创作与创新需要有人投资，有人买单，要有商业市场。所以，他们作为商品的南音现代艺术创作主要着眼于艺术创新，必须经过市场检验才能继续生存。台湾当局每年有规划文化创作的专项费用，这项费用是根据各个艺术创作的作品市场售票的营业额来给予补助的，市场营业额与卖座率越高，给予的经费也就

越多。由此，市场是检验南音现代艺术成功与否的主要标准之一。为了赢得观众口碑，台湾三个南音专业团队创作的每一个作品，都必须着眼于观众市场，迎合观众审美，甚至引领时代艺术潮流。从汉唐乐府南音乐舞《艳歌行》开始，台湾专业艺术团体走上跨界艺术创新之路，聘请具有世界影响力的导演、舞蹈编导、舞美道具设计、时装化妆设计、音响设计等，甚至送学员到大陆学习梨园乐舞，聘请大陆梨园戏师傅、南音高手赴台训练培养学员，以期获得更纯正的艺术品格。

2002年，台湾省民营基金会创办了"台新艺术奖"，旨在遴选出每年各界创作的跨界、跨领域现代艺术作品，并推向世界。近年来，"台新艺术奖"为台湾地区南音现代艺术创作提供了评价平台，促进了南音现代艺术创作走向跨界艺术创新。

2020疫情三年来，线上直播方式的拓展大大提升了南音专业院团的影响力，线上观众源的人流量极大促进了线下商业演出市场的票房。以泉州南音传承保护中心为例，2019年以前，基本上商业演出很少群众，2022年以来，每次商业演出场场爆满。2023年央视春晚中南音节目《百鸟归巢》的出现，进一步提升了南音的影响力、知名度和商业演出市场票房。

结　　语

闽台南音从最初不满足于传统表演艺术形式，渐渐适应政治与市场需要，创新曲目内容，进而更新表演艺术形式；从曲艺表演向乐舞与乐舞剧探索，进而向"南音＋"的跨界现代艺术推进，越来越脱离南音作为乐种的表演艺术形式。从保护传统、传承传统的角度出发，这种南音现代艺术创作是对南音传统的一种破坏。从传统的创新性发展与创造性转换的角度出发，这是一种时代的需求，也是南音适应时代潮流的一种趋势。综上，现代舞台艺术创新需求诱发专业艺术团体创新意识，谋求南音艺术形式与音乐内容的创新，甚至用各种跨界艺术的观念来经营南音。

第二章　闽台南音的历史传播路线

南音作为闽南文化生态群落的一个乐种，它的生存不可避免地受到外部经济环境、社会政治环境的影响。历史上，南音是沿着三条路线传播的：一是两岸港口经济发展路线，二是移民路线，三是社会阶层路线。

第一节　闽台港口经济发展历史中的南音传播路线

闽台两岸一水之隔，地缘相近，台湾及其附属岛屿，都是中国大陆架的自然延伸部分，属于中华古陆整体。两岸的自然环境均靠山临海。土壤、地貌、动物、植被相同。

但随着经济发展方式的不同，两岸对自然环境的利用也有所不同。厦门是岛屿城市，主要发展工业、旅游、商贸和港口，原本的小渔村环境变成了现代国际大都市，农业人口转为工业人口，自然环境变成了人工环境。泉州地方大，不同的县市发展不同的产业，产业定位打破了原先的自然环境格局，以产业发展为主的经济生产方式的转换改变了自然环境。漳州地处九龙江平原，土壤肥沃，是闽南三角地区唯一以传统农业、渔业与旅游业为主要生产方式的地区，由于种植业与养殖业的发展，也在一定程度上破坏了原有的自然环境。新时代以来，党和政府重视生态环境保护与修复，大大提升了闽南地区的自然生态环境。

台湾由于岛屿面积不大，且重视传统文化，各地政府与民众对自然环境和自然资源的保护意识浓厚，近年来更是加大了对自然生态的保护。

两岸在经济发展的过程中，对自然环境保护意识存在着较大的不同，而这种不同也对两岸传统文化乃至南音的保护观念有着相应的影响。台湾当局与南音人将南音作为一种祖先文化资源进行保护传承，希望尽可能维持文化资源的原貌。厦漳泉则出于经济发展的需要，将南音作为一种可以再生产的文化资源，试图通过南音的当代生产创造出更多的经济价值和社会效益，具有很大的功利性。

一、闽南地区的南音历史传播路线

闽南地区的厦门、漳州、泉州，自改革开放以来，由于地缘环境的特殊性，国家对其政策扶持的力度也不相同，加上地方政府政策导向的不同，使得三个地方的经济环境有较大的区别，进而影响对南音的保护发展政策。

南音，孕育生成于古代的泉州。宋元时期，泉州是海上丝绸之路的一个起点，当时的刺桐港被称为"东方第一大港"。城市发展，瓦舍勾栏的娱乐场所促进了市民音乐生活的繁荣。宋元南戏的泉腔——梨园戏逐渐发展起来，成为泉州标志性的音乐艺术品种。南宋建炎年间，南外宗正司迁置泉州，至绍定五年（1232），其人口发展到"内外三千余口"，这些人口中包括他们豢养的家班。据《南外天源赵氏族谱》载，明成化十二年（1476），赵古愚所撰《家范》五三条，告诫其子孙："家庭中不得夜饮妆戏，提傀儡娱宾，甚非大体。亦不得教子孙童仆习学歌唱、戏舞诸色轻浮之态。"①《家范》反映了南宋覆灭时，在泉州的皇族宗室被蒲寿庚斩尽杀绝的惨痛教训，也反映了南外宗正司在泉州的一百多年的穷奢极欲和豢养童伶家伎的史实。

明代，漳州月港替代了泉州港，成为国际贸易港口。经济发展，时调的兴起、印刷业的普及，使得漳州月港成为南音向海外传播的基地，其标志为明万历年间，海澄人李碧峰、陈我含用闽南方言刊行的《新刻增补戏

① 泉州赵宋南外宗正司研究会编：《南外天源赵氏族谱》，泉州赵宋南外宗正司研究会，内部资料，1994年。

队锦曲大全满天春》、霞漳人洪秩衡用闽南方言刊行的《新刻时尚雅调百花赛锦新刊弦管时尚摘要集三卷》、书林景寰氏的《精选新曲钰妍丽锦》等《明刊三种》的刊行，为南音与梨园戏时尚曲牌的传播铺平了道路。

清代，厦门港兴起，漳州月港没落。厦门成为南音的又一传播圣地，清咸丰年间《文焕堂指谱》刊本等以文献形式记载了南音的历史发展。民国初年，坊间刊刻的有《御前清曲》、厦门林霁秋编的《泉南指谱重编》、台湾林祥玉编的《南音指谱》等等，都足以说明宋元的泉州、明代的漳州与清代的厦门的港口经济环境的发展变化路线，也是南音文化中心的传播变化路线。

二、台湾地区的南音历史传播路线

台湾地区是亚洲四小龙之一，其经济腾飞比大陆早，经济的发展有助于其更珍视南音等传统文化的保护。

南音何时传入台湾，历史文献没有确切的年代记载。台湾俗语中素有"一府二鹿三艋舺"，"一府"指台南，"二鹿"指鹿港，"三艋舺"指台北。这条俗语是对台湾经济开发史的简要记载。然而，台湾南音馆阁的出现顺序，从目前可知的文献推测，依次为鹿港的雅正斋、台南的振声社，然后才是台北艋舺聚贤堂。

鹿港原名鹿仔港，或名漉仔港，或名洛津。南明永历十五年（1662），郑成功驱逐荷兰人离台，永历十九年（1666），郑经设北路安抚司于半线（即今之彰化），开始了彰化的汉人开垦史。鹿港作为清初离福建漳泉最近的天然港，成为福建移民的登陆港。乾隆四十九年（1784），清政府允许鹿港与泉州蚶江直航。乾隆中叶时，鹿港已有数千户，贸易发达，漳、泉、厦富豪移民为多，偷渡的也多，成为清代台郡第二大都市。[①] 清乾隆、嘉庆、道光年间，漳、泉、厦各地商人与渔民不定期往来鹿港与大陆。"据黄根柏先生所言，285 年前即有陈佛赐者至鹿港开馆，按此推算，当是

① 刘淑玲：《鹿港雅正斋之唱腔研究》，台湾师范大学音乐研究所硕士论文，1987 年。

清康熙年间，但此种说法并无证据支持，只好姑且存疑"①。但据《中国音乐文化大观》载，"鹿港的雅正斋，开馆于康熙三十四年（1695）"②。1920～1930 年代，鹿港港运通畅、帆樯林立，与大陆交往十分频繁，船员多识南音，每当帆船靠岸，便纷纷寻找弦友一起箫弦合乐游玩。倘若遇风浪耽搁行程，更是日日醉心于弦管声中。船到鹿港卸货需要几天时间，他们夜间休闲时先在船上演奏南音，音乐声传至岸上，已经定居鹿港的移民听久了就邀请船上的南音人上岸教授，于是鹿港的南音逐渐兴旺。③ 据苏统谋先生回忆，"民国以前，晋江深沪一带的富裕弦友，常常赚了钱后搭乘渔民的捕鱼船赴台湾玩南音，常常把钱花完了才回来"④。此时正是鹿港雅正斋、聚英社、遏云斋、崇声社、雅颂声五大馆辉煌之际。"七七事变"后，鹿港与大陆交易停止，与泉州南音交流中断。1945 年光复后，因港口自然淤塞而无法通航，南音随之没落。

台南作为郑成功定都台湾的首府"东都明京"，实施军队战时归队，平时开荒种田，保证军队给养。清军驻台后，海禁解除，闽粤两省沿海人民（其中以福建的漳泉地区为主流）纷至沓来，成为开发台湾、发展台湾经济生产的主力军。台南至迟在 18 世纪初已见南音活动。1722 年，黄叔璥为台湾首任巡察御史，赴台期间写有《台海使槎录》，八卷，内容包括两部分，其一为《赤崁笔谈》，搜罗整理出关于台湾历史、地理、海洋、气候、交通、物产、财税、武备、风俗、宗教、商贩等文献，以供施政参考。其二载："求子者为郎君会，祀张仙，设酒馔、果饵，吹竹弹丝，两偶对立，操土音以悦神。"⑤ 可知当时已有南音祀郎君活动。据收藏于"中央研究院民族学研究所"与台湾史典宗教藏之资料，1920 年台南宗教调

① 许常惠主编：《鹿港南管音乐之调查与研究》，彰化县鹿港文物维护地方发展促进委员会，1979 年。

② 蒋菁、管建华、钱茸主编：《中国音乐文化大观》，北京大学出版社 2001 年版。

③ 2014 年，笔者采访鹿港雅正斋黄承祧笔录。

④ 2017 年 4 月 1 日，笔者再次采访苏统谋。

⑤ 黄叔璥：《台海使槎录·赤崁笔谈》，王云五主编《丛书集成初编》，商务印书馆 1936 年版，第 42 页。

查，台南郎君爷会（振声社）成立于清乾隆五十八年（1793）八月。振声社于 1980 年曾一度散馆。

19 世纪中叶，台南府城邻近的安平港，因 1823 年大雨造成港湾内淤滞，难以出入，大陆往来的海船改往港口条件不好的四草湖港与国赛港，然后再由接驳工具转运到府城，交通极为不便。而台北淡水河及其支流，当时内河航运方便，大陆海船逐渐往淡水港集散，台北艋舺逐渐替代台南，成为经济发展中心。

台北市经济的繁荣，使得士绅阶级的南音人聚集在一起，成立了台北最早的馆阁聚贤社，后改为聚贤堂。从林国芳（1820～1862）于道光二十年（1840）左右加入聚贤堂，可知聚贤堂当于 1840 年之前成立。① 但蔡添木认为聚贤堂至今已有二百多年历史，"聚贤堂有两百年的历史，和彰化鹿港雅正斋同期"。

从"一府二鹿三艋舺"的经济环境发展与南音社在台湾省的简要发展的关系可知，南音文化的传播与经济环境发展变迁息息相关，也是沿着港口经济发展路线迁徙的。

第二节　移民历史中的南音传播路线

南音，随着泉州人的移民足迹向闽南地区的厦门、漳州迁徙，向台湾迁徙，甚至向东南亚各个国家迁徙，形成了独特的闽南文化生态圈，南音是其中最为重要的要素之一。

一、闽南地区水库移民与职业迁徙中的南音传播

1949 年以后，大陆地区着手经济建设。1966 年开始，南安县因山美水库的建设而促使多次移民。"第一次是 1966 年社会主义教育运动后，为

① 李国俊、洪琼芳：《玉箫声和——南管耆宿蔡添木生命史》，台湾传统艺术总处筹备处 2011 年版，第 15 页。

响应政府号召，九都人移民山区，支援山区建设，此次共有 540 户 2817 人
移居泰宁县。第二次是 1972 年山美水库建成后，大部分九都人放弃祖辈生
活的家园，移居南安的洪濑、康美、东田、码头等地及省内的长泰、同
安、三明、平和、南靖、漳浦等九县一市 20 个公社。这次迁移涉及逾
80% 的人口，共计 4264 户 23347 人，最后九都仅剩下 6000 多人就地迁高
重建。到了 1996 年，因山美水库扩蓄，又动迁 1428 人。"[1] 这些水库移民
分别迁入漳州的漳浦、华安、长泰、南靖、龙海，成为当地的新村，保存
了南音文化，奠定了当下漳州南音馆阁分布的基础。

1960 年代至 1980 年代初，漳州平原因其有力的水土资源，是全国著
名的花果之乡，发挥了农业经济优势，在国家经济困难的年代，吸引了众
多泉州人迁入漳州谋生或者工作，这也营造了漳州今日南音能够存活的
土壤。

三明位于福建的腹地，矿产丰富，是福建作为前线地区唯一有钢铁厂
的地区，由于钢铁发展的需要，大批泉州工人迁入三明，奠定了今日三明
南音社的基础。

二、台湾地区移民史与南音传播

早在秦汉时期，就有中国先民在澎湖活动，如《台湾通史》云："而
澎湖之有居人，尤远在秦汉之际。或曰，楚灭越，越之子孙迁于闽，流落
海上，或居于澎湖，是澎湖之与中国通也已久；而其见于载籍者，则始于
隋代尔。"[2] 唐代，未与台湾交涉，直至五代南宋，方因战争缘故，漳泉边
民渐入台湾，在北港聚居。[3] 宋孝宗乾道七年（1171），正式将澎湖群岛归
属福建路晋江县管辖，并驻兵把守。1225 年，赵汝适《诸蕃志》载："泉
有海岛，曰澎湖群岛，隶晋江县。"元世祖至元十八年（1281），首次设官

① 南安市九都镇志编撰委员会编：《九都镇志·移民篇》，南安市九都镇志编撰
委员会内部资料，2015 年。
② 连横：《台湾通史》，台湾幼师文化实业公司 1977 年版，第 2 页。
③ 连横：《台湾通史》，台湾幼师文化实业公司 1977 年版，第 4 页。

署澎湖巡检司，隶属福建泉州府。明代依循旧例设澎湖巡检司。

1622年，荷兰东印度公司占领澎湖。1624年，明朝福建巡抚南居益收复澎湖列岛。1661年，郑成功收复台湾，与其子孙开始了23年的统治。清康熙二十二年（1683），施琅攻取台湾，清政府设台湾府，隶属于福建省，实现了对台湾212年的统治。雍正、乾隆期间，大批漳州人、泉州人、客家人赴台开垦。自此，漳泉之间、闽粤之间、客闽之间因族群与土地纷争不断，形成了彼此间的文化、生活、语言与地域对立。1885年，台湾从福建分离，升为台湾省，由刘铭传任台湾首任巡抚。

清光绪二十年（1894），中日甲午战争，清朝战败，一纸《马关条约》把台湾与澎湖主权割让日本，台湾人则建立"台湾民主国"抵抗日本，最终失败。至1945年日本战败，台湾光复，日本人统治了台湾50年。这50年使得台湾的中国传统文化受到日本文化的遏制与影响。"二战期间，日本政府按家中男生人数、年龄，调派去当军夫。我家除了哥哥被调至南洋当军夫外，弟弟也自愿到大陆，不过我不知道他去了哪里。"[1] 可见，日本将殖民地的民众当成对外扩张侵略的军夫与炮灰。

清末民初，台湾馆阁林立，两岸南音人往来频频，许多厦门、泉州南音名家受聘赴台传艺，或赴台谋生，进入当地南音社。泉州与鹿港、泉州与北港、厦门与台南之间航运贸易，也促进了两岸南音人的交流。许多大陆南音先辈遍布台北、桃园、新竹、台中、彰化、台南、高雄、澎湖等地授艺，南音活动相当活跃。1945年台湾光复后，大量厦门、泉州的南音人或随军、或谋生、或做生意、或逃难，纷纷迁居台湾，为台湾的南音薪传注入了持续发展的动力。这股动力一直延续至今。1949年后，两岸隔绝，相当多的南音人滞留台湾，为台湾的南音薪传奉献了心力。

在台湾的百余位知名的南音人中，影响力较大的大致如下[2]：晋江人

① 李国俊、洪琼芳：《玉箫声和——南管耆宿蔡添木生命史》，台湾传统艺术总处筹备处2011年版，第9页。

② 刘美枝主编：《台北市南管田野调查报告》，台北市政府文化局2002年版，第38～160页。陈瑞柳：《台湾光复六十周年先后逝世的南管名师弦友记述》，复印本，未出版，2014年，笔者在台湾调查时，作者赠予笔者此材料。

江吉四、吴彦点、蒋以煌、许孙坪、陈启东、李拔峰，厦门人沈梦熊、廖坤明、许金池、施振华、欧阳启泰、骆再兴、许宝贵、张鸿明，泉州人曾省、张再兴、蔡元、曾高来，惠安人周水杜、骆佛成、郭廷杰、郭水龙、江氏兄弟、杨世汉，永春人郑叔简、尤奇芬、刘赞格，南安人潘训、陈瑞柳，安溪人林永赐等。其中，鹿港的王成功、台南的江吉四、林长伦、张鸿明，闽南乐府的吴彦点、曾省、欧阳启泰、张再兴，新竹的沈梦熊、台北的潘训等，为台湾各地的南音传承作出了巨大的贡献，不仅为台北乃至台湾培养了诸多名家，如吴昆仁、蔡添木、潘荣枝等，还带来了乐器制造技术和各种南音指谱曲抄本，奠定了台湾当下南音馆阁格局，延续了清末以来的散曲艺术传统。

第三节　南音在社会阶层的身份衍化中传播

自古以来，南音散曲艺术传统主要在男性社会中的士绅阶层中流传。女性社会的歌女、歌伎、艺姐阶层，平民阶层的家庭妇女也传唱南音散曲，但她们的传唱是不被男性社会认可的，不能在公开场合活动的。她们的传唱客观上却影响了南音的传承。这是南音在社会阶层传播的两条不同路线和形式。随着历史的发展、女性地位的提升，以及南音的大众化发展，南音从作为御前清曲的士大夫音乐转化为市民音乐，从被视为闽南地区士绅阶层男性社会的主要音乐，转化为当下社会的以女性为主，男性为次的音乐。

一、在男性社会的士绅阶层中的传播

南音最初流行于士大夫阶层，后来随着社会商业的发展，在上九流的士绅阶层中普及，这是一种显性存在的现象。它采用真声，要求丹田发力，且与女性声腔一样的高八度演唱。两岸传统曲唱家，多会武艺，文武双全，许多南音先生既能传授南音，也能传授武术。南音界流传一句俗语

"烧酒、拳头、曲"，"烧酒"象征着"一定经济实力和江湖义气"，"拳头"则意味着"武术和健康"，"曲"放在最后，是"娱乐情怀与艺术细胞"。说明玩南音的人必须具备这三个条件。这也是清末民初间人们所知道的南音馆阁为清一色男性的一种说法。此外，据台北南音名家吴昆仁言："早期的南管馆阁，里面都有一间鸦片间和麻将间。因为有这两样东西，大家才会常到馆里走一走。大家聚在一起，有人'玩'南管，有人打麻将等。"① 这恐怕也是传统馆阁维续的一个基本情况，至今，有些南音馆阁还提供麻将桌，供大家赌博娱乐用，至于鸦片已经被香烟替代了。而馆阁间弦友初次登门拜馆，主人一般会设宴款待客人，这也是弦友彼此珍视对方的一种礼仪形式。

二、在女性社会的歌女、歌伎、艺妲中的传播

自古以来，南音女性曲唱盛行于歌女、歌伎、艺妲的卖艺生涯中，这是一种隐性存在的现象。但由于人们用"御前清客""御前清曲"来美化南音人的文化身份，以至于流传于歌女、艺伎、艺妲中的南音曲唱艺术被男性曲唱所覆盖，产生了人们对南音曲唱艺术只流行于士绅阶层的误识。从《明刊三种·钰妍丽锦》插画中的中间女子横抱琵琶，左边女子吹洞箫，右边女子拉二弦，可知，早在明代，南音就已流行于歌女、艺伎之间。

清末至 1949 年间，两岸都存在着艺妲。1949 年以前，许多台湾的艺妲到厦门谋生，她们都是从小学习南音，她们的曲唱与男性曲唱有着不同的韵味。1945 年以后，有些艺妲还从事南音教学。据吴昆仁回忆："艺妲在日本时代才有，光复后就不见。'集弦堂'曾请艺妲唱，艺妲只能坐下面，不能和一般人平起平坐，艺妲拿拍不能拿正的，要拿倒的。艺妲相当高尚，如果遇到客人听完歌、吃完菜、喝完酒，拍拍屁股就走，她也不会说'客人，你怎么没付钱'，因为她知道敢这样做的人，一定有格调，之

① 刘美枝主编：《台北市南管田野调查报告》，台北市政府文化局 2002 年版，第 66 页。

后会再来，把钱付清。艺妲学南音，也学北管，但台北市的艺妲多学北管，学南音的较少。以前的艺妲间是艺妲租一间房间，用一个托盘里面放十支烟和一杯茶，并把所学的曲子写在扇子上面，随客人点，这叫'点烟盘'，一元能听三支曲子。艺妲自己弹琵琶自己唱。艺妲间大部分在二楼，也有在一楼的。全省出名的艺妲间是台北的江山楼、蓬莱阁，和台南的宝月楼。艺妲中，锦桂很会唱，她是蕴山伯的学生。心爱唱得普通。宝贵唱得不错，只是声音粗了一点，她是白仔木教的。老菊（蔡菊）会弹琵琶。罔饲的曲子多。鹿港的阿楼唱得很好，她曾去厦门学南音，喜欢我帮她弹琵琶，有一次在基隆唱《趁赏花灯》全套。来好（鹿港人）唱得比阿楼还好，她是点先（泉州南音名师吴彦点）的太太，曾到厦门学。雪卿、宝治唱得普通，宝治是王福景的学生，雪卿是沈梦熊的学生。金枝是厦门最有名的艺妲，很会唱，她也是蕴山伯的学生。教过艺妲的'艺妲先'有红先、潘训、连子先、沈梦熊、蕴山伯等。"① 可见，当时的艺妲与南音先生是互有往来的，有些南音先生还与艺妲结为夫妇。陈瑞柳整理的《台湾南音名师录》② 所列的艺妲有：

蔡菊，艺妲出身，曾到过厦门当艺妲，唱曲极佳，1962 年应邀到台北当私人教师。

余亚赤，艺妲，日据时代学习唱曲，曾远渡新加坡等地，受到侨胞赞赏，返台后加入闽南乐府。

蔡明燕，艺妲，日据时期到厦门学南音，厦门当红艺妲，唱曲闻名，1945 年返台，成为厦门南音名师欧阳启泰夫人。

胡罔饲，艺妲，自幼学南音，能弹能唱，擅长琵琶，曾任馆先生。

1928 年，鹿港大冶吟社有一首竹枝词："袅袅歌声漠漠尘，后车路上

① 刘美枝主编：《台北市南管田野调查报告》，台北市政府文化局 2002 年版，第 64~65 页。

② 陈瑞柳：《台湾光复六十周年先后逝世的南管名师弦友记述》，复印本，未出版，2014 年。

不声春。南腔谁唱相思引，只有阿楼是旧人。"① 其中的阿楼名为"施碟"。大陆称艺妲为"烟花女"，原泉州市南音乐团的苏来好就属于"烟花女"。

三、在女性社会的家庭妇女中的传播

1949 年以前，南音在泉州、晋江的渔民家庭妇女中广为流传。闽南的传统民居中，红砖大厝有三开间或五开间，两进式或三进式的建筑格局，为女性学习南音提供了便利的环境。红砖大厝一般前落是门厅，后落是主屋，两旁是护厝或廊庑，中间是天井，形成了一个类似于北京四合院的向心结构。在这个大厝中，往往是一起生活的同宗族大家庭。当男主人在房间内弹唱练习南音时，女性亲属在大厝中一边忙忙碌碌地做家务，一边则倾听默记男主人的曲韵，在潜移默化中学会了南音曲。当男人不在家时，宗族的女人亦聚在一起相互学习。当然，她们的学唱是不让男人知道的，在男人面前是不显露的。在闽南海边，男人出海打渔往往要一个月或三个月，有的可能一辈子回不来。孤独寂寞的女人就只能靠着吟唱南音《孤栖闷》《恨冤家》《夫为功名》等南音曲目来度过漫漫的长夜。据苏统谋先生回忆，她的祖母、母亲以及深沪渔村的老一辈妇女们都会唱南音，她们平时也会彼此传授，但她们的学习与传唱，并不在男人面前显露。他从小就是听她祖母与母亲唱南音长大的。② 可见在闽南渔村，渔民家庭妇女学唱南音是一种客观存在，而由于传统社会对妇女的束缚，以至于她们虽然会唱，但是并没有得到男性的认同。而作为学者，不应该忽视这种客观存在，也必须予以澄清。自古以来，南音的传承与传播是有着广泛的社会基础的，学唱南音不仅是男性社会阶层身份认同的一种标识，也是女性社会调剂心理的一剂良药。

① 严淑惠：《鹿港南管的文化空间与乐社之研究》，南华大学美学与艺术管理研究所硕士论文，2004 年，第 73～74 页。

② 2017 年 4 月 1 日采访苏统谋笔记。

四、在当下女性社会中的传播

南音乐人历来注重自身的身份、地位和人格，禁止馆员参与演剧活动，禁止女性参与，具有严格的历史传统。

1949 年后，中国大陆开展破除迷信，行业平等，取缔妓女、歌女的存在的行动，让她们转行拥有正当的职业。1960 年，泉州市民间乐团成立，招收了第一批女团员，她们可以称为大陆地区第一代女性南音人。

1945 年，台湾光复后，工商业社会的兴起、教育的普及、传统社会的女性地位得到解放，妇女开始独立并扩大选择的机会。她们不仅经济上慢慢独自发展，情感上也趋于独立。妇女运动人士也不断地为妇女的自由权、教育权、参政权奔波。[①] 1951 年，台湾发起保护养女运动。[②] 原先禁止女性入馆的规矩被 1945 年纷纷逃离厦门返台的艺妲们所打破。她们返台后，艺妲这个职业遭到取缔。[③] 返台后的艺妲成为良家妇女，他们的身份转换后逐渐受到南音馆阁的认同。如施阿楼、李来好、许宝贵、苏宝治、叶秀卿、蔡菊、胡罔饲、爱玉、锦桂、金枝、花月云、徐心爱、许雪卿、蔡明燕等，她们的演唱为传统纯粹男性排场场面带来了不一样的气氛，受到了馆阁的欢迎。他们多色艺双绝，而且女性声音的美感和演唱能力更胜于男性，因为男性鲜有唱功精湛者。

一般家庭女性加入学习南音的，可推及 1953 年的陈梅，她父亲陈流喜爱南音，受到余承尧、邱水木等的鼓励，打破了传统，让陈梅跟林藩塘学习南音，带动了台北地区女性业余学习南音的行为。台南，则始于南声社。1954 年，兴南社招募蔡小月、吴瑞云、郭阿莲等一批十多岁的女学

① 郑毓铮：《探讨 1945～1960 年间台湾女性的角色与地位之研究——以台语流行歌曲中的爱情歌为例》，台北师范学院社会科学教育系 92 级历史组专题研究论文，第 16 页。

② 曾慧佳：《从流行歌曲看台湾社会》，桂冠图书股份有限公司 1998 年版，第 275 页。

③ 艺妲，或作艺旦，系指自清末同治年间到台湾光复前后一段时间里，在风月场所中用戏曲、音乐侑觞、取悦宾客的歌伎。参考邱旭伶《台湾艺妲戏》，台湾艺术学院戏剧系第七届学士毕业论文，1993 年。

员，聘请出身著名戏班"金宝兴"的七子戏名师徐祥（人称狗祥，擅扮小旦）来教授七子戏。因当时徐祥双耳已背，便请南声社支援教习七子戏唱段。吴道宏受当时"先生不能教戏子"传统之限制，又碍于与兴南社同处保安宫的情面，只好先将剧中所用曲目传授给邱松荣、陈令允等人，再由他们转授蔡小月等饰演者。后来该子弟班在台北艋舺登台演出，获得观众好评。于是，蔡小月等人开始到南声社学习南音，这也首开南声社吸收女性学员的先例。此后，林邱秀、张玉治、江陈雪、朱吴宝、何丽卿、陈嬿朱、邱琼慧、李淑惠、苏庆花、黄美美等纷纷加入南声社，但她们多以唱曲为主，少习乐器。

结　　语

1949 年以前，两岸虽然分处两个政治环境，但民众传统社会生活方式相同。1949 年以后，两岸社会政治环境不同，逐渐拉大了两岸对南音传统文化保护的实质认知，加深了彼此的差异性。改革开放后，两岸政治破冰，恢复正常往来，亦影响了彼此对南音文化传统保护的认知。

第三章　福建当代的南音国际传播及其文化扩散

南音作为中国古代音乐遗存的代表性乐种之一，深受海内外闽南民系的喜爱，在当代仍然有着强劲的存续力、传播力与影响力。当代，福建在南音的国际传播上有着深厚的社会历史基础。1980 年代以来，福建才恢复南音国际传播，其多样化的传播方式与传播力反映了国际南音弦友不同的诉求与海内外弦友之间的互动机制，反映了中国对外交流的文化需求与维系亚洲乃至世界华侨文化认同的文化政策。随着国家一带一路政策的实施与手机互联网的普及，南音在国际的影响力越来越大，其正从南音文化圈向外进行文化扩散，从原有传承与传播基地——福建省、港澳台地区、东南亚诸国华人社会向欧美等世界各地进行国际性的扩散。

第一节　福建的南音国际传播及其社会历史基础

自古以来，源于福建的南音随着历代南音乐人外出谋生、迁徙、经商、传习的足迹，沿着"海上丝绸之路"流播至台、港、澳地区与新加坡、菲律宾、马来西亚、印度尼西亚等东南亚诸国。[①] "据史料记载，早在郑和第五次从泉州出发下西洋时，就曾带有泉州乐师随同出国。有诗描写郑和在泉州九日山，为出海举行'祈风'仪式时的情景：'九日出头风动

① 台湾师范大学民族音乐研究所吕锤宽教授认为，南音艺术家应与国外钢琴演奏家、歌唱家一样，被同等对待，不能对南音艺人带有身份歧视。笔者赞同并采用他的观点。

处，繁弦急管展云旗。'"① 这体现了大陆当代南音的海外传播有着深厚的社会历史基础。

一、福建的南音繁盛为其国际传播提供了强有力的保障

福建作为世界南音的输出地，南音的存续力影响着其在海外的传播力。当代福建的南音繁盛为其海外传播提供了强有力的保障。

（一）政府、社会、学校共同营造了良好的南音生态环境

1949 年后，国家开始着手制定各项政治、经济与文化政策，为南音的生存发展营造了良好的生态环境。首先，成立南音专业团体进行传承发展。1950 年代后，福建先后成立了厦门南乐团与泉州民间乐团，并逐渐发展成"继承创新并重"的南音专业团体。1954 年，纪经亩、白厚、任清水、白丽华等人在金凤南乐团的基础上成立了厦门南乐团。1956 年，厦门南乐团参加"全国首届音乐周"，被选入中南海为党和国家领导人演奏了《阳关曲》。1960 年，在王今生市长的倡导下，林文淑、吴萍水、何天赐、邱志竹、吴敬水、庄咏沂、庄步联、苏来好、王有福、森木、林孙雄等人重组升平奏、回风阁，成立了泉州民间南音乐团。"文革"后，1978 年，两个南音专业团体恢复，并开拓了新局面。1980 年以来，随着国家对外开放与对外文化交流的扩大，两个专业团体也启动了泉州南音的对外交流与海外传播，推动了海内外南音社团与南音弦友之间的往来互动，并将新南音的文化理念向海外扩散。其次，推动南音教育的发展。1960 年代，为培养南音专业人才，福建省艺术学校先后招收了几批南音专业的学生。1980年代后半期，泉厦两地开启了南音进中小学校园的实践运动。1990 年泉州市教育局通过制定相关政策，编订教材，致力于推进南音进中小学校园。此后，厦门也出台政策，鼓励南音进中小学校园。2001 年，漳州师院南音学会成立，举办三期培训班，聘请泉厦南音先生教学。2003 年，泉州师院招收第一批南音专业本科生。2004 年，漳州师院成人教育学院创办南音教

① 林凌风：《"南音"在东南亚》，《中国音乐》1983 年第 4 期。

育函授专科班（师范艺术类），招了三届。2012 年招收南音专业硕士生，为闽南地区南音进校园培养了师资。其三，启动"非遗"与闽南文化生态保护区，推进南音的社会与社区传承。2006 年，南音列入第一批国家非物质文化遗产名录。2007 年，全国第一个文化生态保护区——闽南文化生态保护区成立，为南音的传承发展注入了新的活力。2009 年，南音列入联合国教科文组织的人类非物质文化遗产代表作名录，进一步激活了当地政府、社会、企业、个人对南音保护、传承与发展的文化自觉。良好的南音文化生态为南音的国际传播与文化扩散奠定了坚实的社会基础。

（二）活跃的南音活动为海内外弦友创造了常态化的艺术交流平台

1981 年以来，以泉州市为主，厦门市为辅，每年或每几年便举办一场大型的国际南音大会唱活动。大会唱最初目的是以国际大赛的形式推出新作品，选拔推出南音新秀，推进南音艺术的现代化发展。同时，国际南音大会唱也为海内外南音弦友创造了高规格的艺术交流平台，并藉此为纽带，推动大陆传统南音、新南音及其艺术形式的海内外传播。第一届国际南音大会唱，推出了林文淑作曲的《迎嘉宾》与吴造作曲的《元宵十五》，第二届推出了《咏春曲》《愿指日共奏一曲庆团圆》《迎宾曲》《水是故乡情》《侨乡新歌》等曲目，同时也将南音表演唱、南音曲艺、南音独奏、南音小乐队等艺术形式进行传播推广。历届国际南音大会唱中，台湾、香港、澳门地区，菲律宾、新加坡、马来西亚、印度尼西亚等东南亚国家都组队参加，日本、美国也偶有组团参加。21 世纪后，国际南音大会唱虽逐渐演化成为政治、经济、文化交流的一部分，但依然是海内外弦友艺术交流的重要平台。

此外，大量南音社团包括日常拍馆、春秋祭等活动，是南音繁荣的表征，也是南音海外传播的常态化艺术准备。

二、海外闽南民系是南音国际传播的人脉基础

据维基百科有关闽南民系资料显示，全球共有 1 亿多的闽南民系。他们主要分布如下表：

国家	省份	分布或数量	国家	分布或数量
中国	福建	泉州、厦门、漳州、三明	美国	少数华人
	广东	潮州、汕头	菲律宾	多数华人
	浙江	苍南、平阳	马来西亚	多数华人
	海南	少数	印度尼西亚	多数华人
	北京	少数	新加坡	多数华人
	天津	少数	缅甸	多数华人
	台湾	多数县市	文莱	多数华人
	香港	少数	越南	少数华人
	澳门	少数	泰国	少数华人①
			欧洲	少数华人

在这些国家、地区中，仅东南亚、欧美等的闽南人就有四千多万人。其中，马来西亚、印度尼西亚、菲律宾与新加坡的闽南华侨不仅经济实力雄厚，资产在该国中占有相当的比重，而且有些人位高权重，占据着政府、企业的高层。2017 年，菲律宾新诞生的一位副总统是福建晋江籍移民后代，此消息一经微信群传播，振奋了广大南音弦友的自豪感。

在东南亚国家中，闽南族裔一直守护着南音，传承着南音，他们有着高度的文化自觉，刻意让自己的子孙后代务必传承南音，维系与祖国、与家乡、与宗族、与南音界之间的亲缘关系。海外南音弦友们不仅保留着闽南乡音乡俗，而且与祖国家乡亲朋好友保持着热络的联系。他们经常往来于两地，参与各种民俗文化节、艺术节活动。

三、海外社团是南音国际传播的重要基地

南音作为闽南音乐文化的代表性乐种，号称"御前清曲"，备受闽南族裔上流社会的喜爱。因此在东南亚国家中，除了有相当多历史悠久的南音社，新的南音社也不断涌现。

① 据笔者 2017 年 8 月 11 日在澳门采访泰国华裔学者吴云龙的记录，他说泰国也有南音活动。

　　据不完全统计，全世界目前共有 600 多个南音社团，东南亚国家中，新旧共有数十个，仅菲律宾就约有 28 个之多。

　　据笔者了解，目前，东南亚国家的南音社团主要分布于菲律宾、马来西亚、印度尼西亚和新加坡，其他如缅甸、文莱、越南、泰国等国并不多。大致情况如下表：

国家	社团数量	最早时间	社团名称
菲律宾	约 28	1820	长和郎君社、南乐崇德社、国风郎君社、华侨四联乐府（1950 年成立）、金兰郎君社、东棉省艺群郎君社、西江艺群和鸣郎君社、亚虞山菲华艺声音乐社、南哥打巴托南声郎君社、独鲁万江轩郎君社、科任天山郎君社、礼智菲华万江轩郎君社、菲华志义音乐社、三宝颜菲华友谊联艺社、北甘马粦省和鸣郎君社、西内格罗斯省华艺社、西内格罗斯省菲华艺联郎君社、打拉省华艺音乐社、拉牛板华侨音乐社、宿务同乐郎君社、洒乙艺群和鸣郎君社、菲律宾中国洪门协和竞业总社南音组、洪门协和竞业总社中北吕宋支社南音组、菲律宾丝竹尚义总社、桑林阳春总社（1923 年成立）、菲律宾丝竹桑林各团体联合会（九联）、纳卯菲华桃园音乐社、菲律宾乐和郎君社（1951 年成立）
马来西亚	约 16	1887	霹雳太平仁和公所、马六甲同安金厦会馆、霹雳太平仁爱音乐社、吉兰丹仁和南音社、沁兰阁、云林阁、马来西亚渔业公会音乐组、太平锦和轩、安顺福顺宫、新文龙永春会馆、马六甲桃源俱乐部、雪兰莪适耕庄云箫音乐社、巴生雪兰莪同安会馆南管音乐组、巴生螺阳音乐社、巴生浯声协进社、瓜雪暨沙白县福建会馆

<div align="right">续表</div>

国家	社团数量	最早时间	社团名称
印度尼西亚	11 以上	约 19 世纪	先达锦风阁南音社、三宝垄云林阁、泗水寄傲圣道社、雅加达的蕉岭同乡会、印度尼西亚东方音乐社（后更名为印度尼西亚东方音乐基金会）、印度尼西亚佳龄南音社、泗水东爪哇南乐队、玛琅永安宫南音社、万亚罗华侨音乐社、望加锡群星南音社、印度尼西亚泉属会馆南音部
新加坡	约 10	19 世纪末	横云阁、同德书报社、惠安公会华乐组、云庐音乐社（即今湘灵音乐社）、张氏总会康乐组、青年促进会南音组、浯江公会音乐组、福建同乡会晋江会馆南音组、安溪会馆南音组、传统南音社
缅甸	约 4	1946	仰光群国乐研究社、仰光锦华南乐社、曼德勒市成立闽南文娱社、缅甸晋江公会
文莱	约 1	1958	婆罗乃群声音乐社
越南	1	约 1732	西贡二府会馆（后改称为"福建古乐社"）
泰国	约 1	不详	有南音活动

菲律宾的南音社团最多，而印尼由于闽南族裔最多，故其社员反而最多。在这些社团中，参评理事长、理事、名誉理事长、顾问、名誉顾问等职位者必须具有一定经济实力，有相当多数是各行各业的企业老总。许多海外南音乐人与企业主也是泉厦南音社团的名誉理事长或顾问等，他们不仅为了南音在海外保护传承出钱出力，也为家乡南音的保护传承捐钱献策。南音社团维系闽南族裔文化认同，保存南音文化的精髓，推进了南音文化在东南亚诸国与港、澳、台地区的文化适应。庞大的海外社团是南音国际传播的重要基地。

四、文化身份认同是南音国际传播的精神纽带

海内外南音文化圈盛传的"御前清客""御前清曲"传说，虽然版本各异，但都是海内外南音弦友文化身份认同的象征。海内外南音弦友有着同样的乐神信仰与祀奉先贤的春秋祭仪式，有着相同的上、下四管演出样

式，有着共通的流行曲目，有着共同的艺术审美价值。

民间至今流传着这样一种惯俗：南音弦友到东南亚若一时寻觅不到亲友，可到当地南音社团求助，即可得到无偿帮助，如果能够唱一支南音曲，立刻可以享受贵宾礼遇，免费吃住行。南音社团不仅是闽南族裔企业家的会馆，而且是传播南音，维系乡情亲情的场所驿站。由此，南音的文化身份认同是南音海外传播的精神纽带。

第二节　当代南音海外传播的特征

当代南音海外传播的特征表现为以文化传承为目的的传播宗旨，以搭建具有联谊和竞技功能的传播平台来激活海内外弦友的心脉，以政府与民间双轨的文化交流为媒介的传播路径，通过创新艺术的导向来推进传播，最终形成在地化的文化扎根式传播方法。

一、以文化传承为目的的传播宗旨

自古以来，南音就随着弦友的迁徙代代相承而传播至海外。文化传承是南音文化传播的原动力和宗旨。南音乐人透过文化传承，建立传承基地，延续文化传统，进而通过传承基地进行海外传播。南音的文化传承方式分为乐人赴海外传习与海外南音人赴泉州、厦门学习南音两种途径。

（一）当代南音乐人赴海外传习的传播印迹

泉州南音乐人赴海外传习传播的历史久远，自海外南音社团如越南西贡二府会创办于清朝雍正十年（1732），菲律宾长和郎君社创办于嘉庆二十五年（1820）后，东南亚国家纷纷成立南音社团，如：1887年，马来西亚创立第一个南音社团霹雳太平仁和公所；19世纪末，新加坡成立了最早南音社横云阁。可见，自1732年起，南音乐人便开启了赴东南亚各国的传习之路。然而，因文献所限，早期赴海外传习的南音先贤的姓名未能知晓。现只能根据所闻所见资料阐述南音乐人赴海外传习之人与事。

　　1982 年，福建南音代表团赴香港演出，受到前来参加活动的东南亚华侨的热烈欢迎。由于海内外弦友往来中断了近30 年，海外华侨弦友急需延续南音血脉。他们纷纷以高薪聘请大陆南音高手去传习。同年，马香缎受聘赴菲律宾驻馆教学，此后数年，在菲律宾、马来西亚、印度尼西亚、新加坡开展南音艺术交流与传习技艺。马香缎成为改革开放后赴海外传习的第一人。

　　自马香缎后，泉州、厦门两地南音乐人纷纷受到海外南音社团礼聘，去传习南音。有些在海外馆阁长期驻扎，最长的有26 年，最短的也一个多月。笔者将所知的赴台湾、东南亚传习者进行列表如下：

传习者	时间	国家/地区/馆阁
马香缎	1982～1987	菲律宾、马来西亚、印度尼西亚、新加坡
夏永西	1984～2000	菲律宾崇德社
吴淑珍	1990～	印度尼西亚东方音乐社
	2000 至今	台湾地区金门县、澎湖县
苏诗咏	1992～2005	菲律宾国风郎君社
	2005～2014	印度尼西亚东方音乐社
丁世彬	1995	台湾地区
丁信坤	1996～2013	菲律宾南乐崇德社、金兰郎君社等
曾家阳	1998.10～1999.1	台湾艺术学院中国音乐学系、台北汉唐乐府
蔡雅艺	1999～2003	新加坡湘灵音乐社
王小珠	2001	印度尼西亚
吴世安	2006	新加坡湘灵音乐社
泉州南音乐团	2009.7	台湾地区台南大天后宫
骆惠贤	2007～2008 寒暑假	新加坡
李真棉	2010	马来西亚瓜雪暨沙白县福建会馆
李白燕	2012.6	印度尼西亚东方音乐基金会
	2012.12	台湾地区台南大天后宫
蔡卷志、梁英贤	2012.10～2013.1	越南福建古乐社

　　东南亚各国的南音弦友有许多是改革开放时去海外的闽南新侨，他们

对南音的喜爱，推动了泉厦南音高手与南音乐人赴海外传习。有些南音乐人也被海外社团聘为顾问，如苏统谋与丁水清等。值得一提的是，1990 年代后，大陆南音新娘赴台定居与传习，如王心心、傅妹妹、骆惠贤等优秀的南音乐人，促进了现代南音艺术理念的海外传播。

此外，泉州南音乐团与厦门南乐团作为国营专业团体，其创团者均为泉厦两地南音界最著名的南音先生，两个团体的专业艺术水平与艺术创作能力得到海内外弦友的认可。两个团体通过主场传习的方式，为海外弦友创造了良好的学习机会。如 1988 年，印度尼西亚泉属会馆南音部及泗水寄傲圣道社派人来泉州南音乐团学习。

（二）学校教育传承下的海外传播

学校教育是南音当代传习的新方式。学校作为南音的传习基地，也加入了当代南音海内外主客场传播的阵营，成为南音赴海外传播的人才培养基地。1990 年，泉州文体局与教育局推动"南音进课堂"，并编印中小学校本教材《南音》，推广南音教学。2005 年，泉州培元中学开始招收"南音艺术特长生"。2002 年，泉州师院招收南音专业的大学本科生，此后成立南音学院，并于 2012 年招收南音专业的硕士生，逐渐建构起南音从小学、中学、中专、大专、大学、硕士的教育体系，为传承和传播南音打下了坚实的人才培养基础。

近年来，泉州师范学院与泉州艺术学校、泉州培元中学、泉州七中等中小学的师生个人与群体加入了海外传播的队伍，为推动南音海外推广与学术传播提供了崭新的力量。他们通过参加南音大会唱、会唱期间的文化交流，以及学术研讨会的方式进行海外传播。

"南音国际学术研讨会"是南音海外推广学术传播的主要方式。2008 年以来，福建师范大学与泉州师范学院联合主办了 4 届南音国际学术研讨会，会议邀请了日本、韩国、新加坡等国与台湾地区的学者参加。在澳门主办的"首届世界南音联谊会大会唱"活动中，也召开了学术研讨会。

二、具有联谊和竞技等功能的传播平台

为了维系原乡文化传统，增进彼此友谊，巩固传播基地，提升艺术水

平，海内外南音弦友往往通过日常互访与南音大会唱的形式进行艺术交流。日常互访与南音大会唱是具有联谊与竞技等功能的主要传播平台，也是主要的传播路径。

（一）日常互访的传播方式

日常互访原指南音社团与南音弦友之间的相互拜馆、拍馆，交流技艺。1980 年以来，随着国家对外开放，南音得到学界与社会的持续关注，许多社会与政界人士纷纷来了解和认识南音，南音也成为一种地方政府文化接待的主要项目。接待性演出成了日常互访的组成部分，成了南音在海内外社会人士中传播的一种路径。

泉州南音乐团与厦门南乐团作为南音海外推广的主要窗口，泉州、厦门的不同文化地理位置为二者的主场传播提供了许多优势。泉州南音乐团以常态化节日接待性演出为主，辅以每晚文庙民间社团半商业化的定时定点观光演出，塑造了泉州作为南音发源地的文化形象。厦门南乐团每周免费对外公演，使得南音成为厦门对外传播的文化名片之一。泉州与厦门两地的定点接待性演出吸引了大量国际游客与南音爱好者来聆赏，甚至访问交流。

泉州与厦门两地的南音民间社团也常在当地接待海外南音社团与弦友，如晋江陈埭民族南音社、晋江东石南音社、安海雅颂社、深沪御宾社、石狮狮城南音社、厦门锦华阁、厦门集安堂、同安银安堂等，每次南音国际大会唱后，海外南音社团都会趁机到关系较为密切的馆阁拜馆交流，或者这些馆阁重要春秋祭、周年庆等活动，也会邀请海外南音社团前来参与并增进彼此间的交流。值得一提的是，2016 年，晋江艺术团接待了中东欧 16 个国家文化学者组成的观摩团。

（二）南音大会唱的传播方式

南音大会唱分为南音国际大会唱与节庆文艺晚会的南音大会唱，二者均为海内外南音弦友联络情感、展示竞技的交流场所，也是南音海外传播的主要平台之一。大会唱场域一般划分演出区、观摩区与交流区三个空间，三个空间分别具有三种功能，演出展示区是弦友登台表演展示场域，

具有竞技功能；观摩区是弦友观赏品鉴场域，具有愉悦功能；联谊交流区是弦友见面联络情感场域，具有联谊功能。如下所示：

| 演出区 | 观摩区 | 交流区 |
| 舞台 | 台下 | 休息处 |

南音大会唱为弦友提供了学习品鉴、提升技艺、切磋艺术的空间，是弦友新朋相识、故友重逢的场域，也是传播南音文化的主要平台。

其一，自 1981 年以来，泉州与厦门主办多次南音国际大会唱，使泉州南音乐团与厦门南乐团成为南音海外推广的两大主体。大会唱从原先竞技与联谊的南音文化圈行为逐渐扩展为以招商引资为目的，逐渐为东南亚南音社团的联谊提供了相对稳定的交流场所，也提升了大陆南音艺术向海外推广的影响力，成为南音文化从局内向局外、向社会大众传播推广，甚至向海外输出的主要平台。

其二，泉厦两南音专业团体每年还筹办包括元宵、中秋、国庆等庆典活动的文艺晚会，以及重大事件的文艺晚会，如迎香港回归文艺晚会等。这些文艺晚会有的是小型的南音大会唱，有的是多个社团参与的南音节目，许多海内外社团或个人常常应邀而来。有些重大文艺晚会涉及面广、影响力大。例如，2017 年 9 月，为参加第九次金砖国家会议的中国（主办国）、俄罗斯、印度、巴西、南非五个金砖国家，新兴市场国家，发展中国家的十位元首专门创作了南音与交响乐《南音随想》，该节目在《扬帆未来》文艺晚会上推出。这也是厦门南乐团首次以南音与交响乐对话的形式推出的新演出作品。这场演出是南音主场传播与海外传播相结合的典范，也是南音海外传播史上的重要事件，势必成为南音海外传播的新起点。这场演出已经深深地影响了海外内的南音文化生态圈，成为南音的当代创新性发展的典范。

三、以文化交流为媒介的传播路径

南音作为中国古代传统音乐文化的一个重要品种，其独特的演绎样式、艺术特征与历史价值使其成为中国古老文明国家的文化乃至文明象征

之一。因此，南音常常成为地方政府乃至国家文化部门、国家领导人对外进行文化交流的媒介和文化形象。文化交流作为传播南音的一种路径，主要体现于出访演出与出席各种艺术节、文化节演出上。

泉厦两地南音专业团应国家领导人出访需要，或政府相关部门指派，或驻外文化部门、文化交流协会，或应外国政要、文化节、艺术节邀请，以赴海外访问演出与文化交流的路径进行传播。

自 1985 年以来，泉厦两南音专业团体通过出访演出与文化交流的传播路径，不仅涉及台、港、澳地区，还涉及菲律宾、日本、新加坡、印度尼西亚、法国、马来西亚、巴西、巴拉圭、泰国、捷克、新西兰等国家，文化交流项目包括各种艺术节、艺术交流、音乐会、访问演出、慰问演出、文化年、华乐节、音乐节等。

在国际推广方面，历年泉厦两南音专业团体出访交流近 30 次，具体时间、地点与活动项目，如下表：

单位	时间	国家/地区	活动项目	节目
泉厦	1985 年 3 月	菲律宾马尼拉、宿务、丹达	访问演出，并为总统科·阿基诺演出	《刑罚》等南音节目
泉厦	1985 年 9 月	日本东京	亚洲民族艺术节	
泉	1988 年	新加坡	新加坡国际艺术节	南音新作
泉	1990 年	菲律宾	为总统科·阿基诺演出	
厦	1991 年 9 月	日本	日本石垣市三弦艺术节	
泉	1992 年 9 月	日本	"中国泉州艺术友好代表团"访问演出	《南音颂》《泉州——冲绳情谊深似海》
泉	1992 年	日本	亚洲艺术节	
泉	1995 年	菲律宾南乐社	艺术交流	
泉	1996 年	菲律宾国风郎君社、新加坡传统南音社	艺术交流	
泉	1997 年 3 月	菲律宾	慰问侨胞演出	

单位	时间	国家/地区	活动项目	节目
泉	1997 年 4 月	印度尼西亚	慰问侨胞演出	
厦	2002 年 3 月	马来西亚	二十一世纪国际华乐节	
厦	2003 年 11 月	法国巴黎和塔尔波斯	中国文化年	
泉	2003 年	法国巴黎	南音申报"世遗"晚会节目	南音打击乐合奏《打击乐与旦科》
厦	2004 年 2 月	法国	中法文化年	
厦	2004 年 9 月	捷克	"布拉格之秋"国际音乐节	音乐舞剧《长恨歌》
泉	2004 年 9 月	法国巴黎	南音申报"世遗"专场晚会	
泉	2005 年 10 月	菲律宾、印度尼西亚与泰国	慰问华侨演出	
厦	2006 年	新加坡	第十三届"春城洋溢华夏情"文化、艺术、旅游展活动	
泉	2007 年 4 月	日本	随温家宝总理出访演出	
泉	2007 年 4 月	法国联合国教科文组织总部	中国非物质文化遗产专场晚会"守望家园"	
泉	2007 年 11 月	法国波尔多	第二届中法地方政府合作高层论坛开幕式演出	
泉	2009 年 5 月	巴西、巴拉圭	访问演出	
厦	2013 年	法国巴黎	"福建文化展示月"演出活动	
厦	2016 年	新西兰惠灵顿	欢乐中国年	
厦	2016 年	马来西亚	（马六甲）世界闽南文化节	《出画堂》《百花图》

续表

单位	时间	国家/地区	活动项目	节目
厦	2017 年	泰国	第一届东南亚中国图书巡回展	
泉	2017	葡萄牙	"烛光下的文化市场"大型文化活动	《感谢公主》《梅花操》《走马》
厦	2018 年	菲律宾、马来西亚	"海丝路·闽南情"文化之旅	

1980 年代以来，泉厦两地南音专业团体以访问演出与文化交流的方式对外传播南音文化，福建与台、港、澳之间的南音交流更是频繁，尤其是民间南音社团、乐人的往来互动。民间南音社团、个人往往与泉州南音乐团、厦门南音乐团一起，以民间交流途径参加海外南音社团庆典活动或南音大会唱。近年来，这种情况有所变化。在民间社团方面，2017 年，泉州风雅斋（成立于 2005 年）与东山御乐轩受邀代表中国南音，联合参加在韩国全州举行的名为中日蒙"三国三色"，主题为"亚洲风韵——人类无形文化遗产招待演出"的活动，如下图：

2017 年，参加中日蒙"三国三色"活动的演出照（图片引自福建南音网）

在个人方面，南音传承人蔡雅艺逐渐探索出一条传播路径，她依靠个人的南音艺术魅力进行海外推广，足迹遍及美国、英国、瑞士、意大利、日本、马来西亚、印尼、泰国等国家。近两年，泉厦两地加强各县、区的对外交流，厦门翔安区为扩大南音对外的影响，依托南音协会，开展民间交流活动，先后应邀赴马来西亚、新加坡、印度尼西亚等国家和香港、台湾等地区进行文化交流。

四、以创新为导向的传播驱动力

南音历来是随着时代的发展而不断创新的，它曾吸收了明代昆腔、弋阳腔、潮调等音乐，并内化为乐种曲牌，这是众所周知的。1949 年新中国成立以来，泉厦两地南音社团、乐人纷纷投入南音创作、表演形式的创新中，其中，以厦门南乐团、泉州南音团的创新最为突出，其形成了对海外南音社团的影响与观念的更新，如纪经亩南音创作对新加坡丁马成创新观念的影响。泉厦两地的南音表演唱、曲艺唱、歌舞形式、独奏、器乐合奏样式的创新，逐渐成为一种风气，影响着海内外南音社团，例如，1998 年 6 月，泉州南音乐团应新加坡华乐团与湘灵社邀请参加新加坡艺术节之"汉唐古乐赋新声"音乐会演出；2000 年 5 月，参加新加坡湘灵社举办的"钢琴伴奏唱南音"在新加坡、北京两场演出；2002 年 7 月，吴世安在新加坡举办传统南音个人独奏专场音乐会；2004 年 11 月，前往北京与中国音乐学院合作演出，之后又随团到香港参加"南音与十番"的专场演出。

近年来，泉州作为南音的发源地，促使泉州的南音人在与海外艺术团体进行跨界融合上，通过创新性的艺术创作去引导海内外南音社团进行观念创新，并为发掘、开拓海外南音演绎市场方面作出了初步的尝试，例如，2017 年，蔡雅艺与中国国家交响乐团、奥地利维也纳大学合唱团、中国国家交响乐团合唱团、奥地利男高音丹尼尔·斯托克、中国鼓演奏家范妮、古筝演奏家吉炜和李寒联袂合作，在奥地利维也纳金色大厅演出由印度裔奥地利指挥家、作曲家维杰·乌帕德亚雅创作的大型交响乐《长安门》，蔡雅艺担任第三乐章《出汉关》的南音曲唱。这次演出，在海内外

南音弦友中激起了很大反响，是南音乐人参与现代音乐的又一成功范例，进一步推动南音在海外的传播与影响。

五、以在地化为方式的文化传播

"泉州南音不但在海外华人社会中扎下根来，还扩展到当地社区中，从 17 世纪开始，巴达维亚（今雅加达）就出现了把各国、各民族的音乐融合为一的民间音乐，甘邦克罗蒙音乐就是受泉州南音、潮乐等中国音乐的影响而形成的，地道的甘邦克罗蒙音乐演奏几十首属于'唐山阿叔调'的器乐曲，并且还演唱华文抒情诗……2002 年 1 月，在圣尼格拉女校支持协助之下开展校园南音教育，促进泉州南音艺术与当地文化的交流和融合。"① 1990 年，吴淑珍被印度尼西亚东方音乐社聘为常任南音教授，为了解决华人子女学习南音遇到不懂汉语和闽南话的语言障碍，将南音唱词翻译成印尼方言，为南音融入当地音乐生活打下了基础。② 在马来西亚，南音成为当地华人人生礼仪与神诞节庆的主要用乐。当地民众为了谋生，甚至不分种族，将学习南音作为当乐师谋生的一种手段。因为华人学习南音并非为了谋生，而是作为一种消遣娱乐和维系故土情谊、连接华侨情感与文化认同的艺术。③ 因此，南音经过在地化，成为当地音乐形式和内容的一种，有效地反馈于当地华人社会。

第三节　新媒体传播视域下的文化扩散

随着互联网、智能手机与大数据的一体化，智能手机的普及，各种社交软件开发与运用，自媒体的发展，我们真正进入了即时对接、资源共享、城乡无差别的智能手机虚拟社会与新媒体蓬勃发展传播的时代。

① 吴远鹏：《南音在南洋》，《泉州学林》2004 年第 1 期。
② 吴远鹏：《南音在南洋》，《泉州学林》2004 年第 1 期。
③ 2015 年元旦于台中采访台湾林素梅的记录。

一、新媒体传播渠道及其特征

本节的新媒体传播指依托于智能手机互联网的各种 APP 媒体平台。

1992 年，世界第一部智能手机 IBM Simon 诞生；2001 年，爱立信、诺基亚、摩托罗拉也相继推出了第一款智能手机。中国最大品牌智能手机华为起步于 2003 年。2007 年，苹果推出第一代 Iphone，智能手机才真正走向我们的生活。2010 年后，智能手机逐渐走入人民大众。

据研究显示，截止至 2014 年，我国智能手机用户约为 9 亿，智能手机已经成为最主要的上网终端。国产智能手机研发能力的不断提升、各种社交软件的开发，数码通讯技术也从原先的 2G、3G 发展为现在的 4G，而中国已经在全球率先制定了 5G 技术标准，并开始研究 6G 技术，相信在不久的未来，在国内将可完全实现 5G 模式，甚至进入 6G 时代。

（一）全媒体平台传播渠道

21 世纪以来，新媒体技术的不断更新，原先不同媒体平台承担着不同的功能，如报纸用来阅读；收音机用来听广播；电视机用来看视频，听 CD，看 VCD、DVD；电脑用来上网。如今智能手机的出现，打破了所有传统媒体各具功能的方式，集众媒体于一身，打造出全媒体平台。人们不仅可以在手机上阅读电子书、当日报纸，还可以下载各种软件，听广播、音乐，看电影、连续剧，上网，购物等。

智能手机各种功能的出现，开启了新媒体传播时代。其中，社交媒体已经成为人们日常交流和联系的主要方式，微信等软件已经成为人们不可或缺的社交媒体。而微信群、朋友圈、公众号已经成为各种信息的主要传播渠道。同时，各种音乐播放 APP，如网易云、蜻蜓 FM、喜马拉雅、酷我音乐盒、酷狗音乐、天天动听、虾米音乐、QQ 音乐等，也成为音乐爱好者的新宠。而同时微信作为国内最盛行的社交媒体，在东南亚的华人中也占有一定比例。即时通讯、短视频如抖音、快手等直播软件的普及，不仅缩短了共同爱好者彼此的距离，而且具有现场交流、回播浏览、普及率高、传播及时的功能。

（二）新媒体传播渠道的特征

新媒体传播渠道主要是各种 APP 平台，具有可视性、即时性、交互性、资源性等特征。

微信作为社交媒体的功能，其传播能力从最初的可录音传递消息，发展为即时通话，乃至兼容即时可视性通话，已经逐步取代了传统电话功能。

微信用户在群、朋友圈、公众号等平台上发布消息、图片、小视频，具有即时性的传播能力。

微信用户通过群可以进行多人交互性聊天，甚至可视性即时聊天，在不同的场所畅谈某一话题，交流不同的见解，也可以在朋友圈上进行留言交流，还可以在公众号下发表不同的言论。

微信的群、朋友圈与公众号便成为南音弦友传播南音文化、分享南音文化资源的渠道。公众号的创立，可以在里面开微店，销售具有闽南文化特色的产品。同时还可以与其他公众号兼容，扩大彼此的影响力。通过功能跳转，可以转到直播平台、视频平台，以及未来的 VR 平台。

对于其他音频 APP，主要通过提供比较全面的南音内容，来服务于喜欢南音文化的海内外听众。音频 APP 的主要传播特征为资源性。

直播（live），原本指"广播电视节目的后期合成、播出同时进行的播出方式"。① 而现在手机互联网直播比电视直播更便捷，不用制作合成，而是具有原始性、原生性、真实性，所拍摄的场景是什么即是什么，不需要经过任何美化修饰加工。因为手机互联网直播具有原生真实的状态，所以才备受青少年喜欢。

二、新媒体作为传播原点的南音文化扩散

1999 年 2 月，腾讯集团在 Internet 基础上研发出 QQ 网络通信工具，为人们交流提供了新媒体平台。2005 年，QQ 软件开发了 QQ 群功能，此功能的出现，为南音爱好者交流提供了极好平台。爱好南音的弦友们纷纷

① 广播电视词典定义，引自搜狗百科，2018 年 7 月 30 日晚阅。

组织、加入南音群。同年，台湾省台北市成立两岸南管音乐推广协会，该协会理事长林素梅于 2006 年发起创办"福建南音网"，为海内外南音爱好者搭建起学习、交流与互动的平台。2011 年，腾讯集团正式推出微信（WeChat）APP，成为中国社交媒体的领头羊。原先各种 QQ 群也转为微信群。2014 年，马来西亚陈秀珍创建"四海弦友一家亲""泉州市曲艺家协会"微信群。2016 年，泉州市曲艺家协会创建微信群。

（一）"全球南音电台"与"769 闽南文化"成为南音文化传播的公众平台

2015 年 3 月，泉州南安人李志城正式加盟蜻蜓 FM 全球电台，并创建了"全球南音电台"手机 FM 栏目，上传他收集到的南音 MP3 音频，让想了解南音、喜欢南音和学南音的人都能听到不同版本的、不同年龄人演唱的南音，其中有 80 多支马香缎版的曲目和 20 多支蔡小月版的曲目。还有南音界当红的名家以及不出名的南音爱好者的曲目。同年 7 月，他赴安溪联系陈练，抢救录音了古曲《正是春天》，目的是作为一种师承版本保存下来。2016 年 3 月，他发起网上众筹，募集了 769 元，他将该项目取名为"769 众筹南音行动"，用众筹款作为录制陈练版《中倍内外对》16 曲的劳务费。陈练曾经跟永春南音名家林庶烟唱念过其中的部分曲目，这些有师承的曲目肯定纯正，对于那些没跟过名师的曲目，他根据南音指骨规律与经验进行复原，效果也相当好。

2016 年 7 月，李志城在取得媒体、笔者的帮忙下，顺利通过了苹果手机 APP 平台、腾讯公司的验证，创立了"769 闽南文化"平台，这是个公众的平台，它打通了 FM、微信、QQ 的发布功能，南音作品只要在微信公众号一发布，多个媒体平台都能共享。在这个平台上，他设置了弦管、打擂台、弦友交流等栏目，还有 FM 直播（微赞论坛直播、YY 直播、喜马拉雅 FM 南音、伴奏带 FM 南音）、游戏视频（猜南音曲中大奖、769 论坛直播、闽南歌欣赏——视频、南音超级点歌、南音视频教学）、769 精选等功能。还建了多个微信群，并根据群友的身份，分为国际南音群、国内南音群、厦门南音群、泉州南音群、视频群、文字群、学术群等。短短的

两年，平台便上传了 1000 多支不同版本的指、曲、谱。而且在李志城的无私奉献精神感召下，华人世界的弦友们也纷纷将手里的音像资料邮寄给他。他的 APP 平台上，每天都有新增加的粉丝，光 2017 年 3 月 15 日一天，就新增了 214 人。目前，仅关注南音的就已经突破了 9335 人，播放量超过了 211.34 万。这是南音传承与传播的新渠道，它不仅对南音文化进行了保护性的挖掘，也增进了各地区闽南文化的交流，扩大了文化认同，有利于民心相通，并且助力于一带一路建设。

2018 年 7 月，李志诚在手机微信上开通了直播平台，并寻找了几个南音社团，教他们免费安装直播装置，在他们口常拍馆或重要活动时可以在"769 闽南文化"公众号进行全球直播，通过直播吸引了大量海内外南音弦友关注。如 2018 年 7 月，"大美晋江南音文化演唱节"的直播，引来海内外弦友的点赞；又如，2018 年 10 月 6 日，为 91 岁高龄的陈燠贤先生贺寿南音祝寿曲的点击量就达到了 1 万多次。769 直播平台已成为闽台南音海外传播的新渠道。

（二）"泉州南音网"已成为闽台南音文化传播的网络源头之一

"泉州南音网"于第十二届泉州国际南音大会唱期间启动，它既能传播南音文化，上传丰富的音频视频，又能为南音资源数据库源源不断地积累资料。"泉州南音网"设置了智能曲谱、即点即唱、弦管唱唐宋诗词、网友点曲、大事记、留住记忆、学术园地、演出预告等十多个栏目。电子文本类的曲谱，已先上传的有《泉州弦管指谱大全》和《泉州南音基础教程》全本，其后将有大量曲目的电子版曲谱和明清古刊本书影及其点校本陆续上传。网站启动以来，已受到海内外弦友的关注与欢迎，上网人数、次数与日俱增。仅 2018 年 3 月 8 日一天，上网次数便有 7000 多人次，除本地及省内各地外，还有北京、青岛、兰州、榆林、上海、杭州、深圳、广州、东莞、黔南等，又有港、澳、台的网友，以及美国、日本、菲律宾、荷兰等地的网友访问。这缘于人们能快捷地用手机从网上下载南音，随时随地地听到久违的乡音，以解乡愁，其中也不排除国外音乐界人士和研究者的关注。

（三）直播平台上个人与社团创建的账号开启了南音传播新时代

近年来，抖音、快手、小红书、腾讯等短视频、直播功能的发展，不仅带来商业、社交、娱乐等方面的便捷，而且推动了南音的国际文化扩散。闽台两岸的南音弦友、南音社团纷纷利用这些平台，传播个人与社团的即时演绎。一方面，优秀的南音演绎得到了推广，人们可以即时欣赏这些个人与社团的表演；另一方面，南音的线上教学也逐渐成为新的传承与传播方式。南音进入了更为迅猛的文化扩散新时代。

结　　语

南音是人类非物质文化遗产代表作，也是中华文化的一部分。当代南音的海外传播有着坚实的社会历史基础。南音文化在东南亚国家华侨社区中占有重要地位，海外南音爱好者为了维系与家乡、家族、宗族的血脉关系，为了与海外同胞精神、经济交流，以薪传南音文化为纽带，建立与各方的亲密联系。当代南音海外传播的特征是：以文化传承为目的的传播宗旨，以创新艺术为导向的传播驱动力，构筑联谊、竞技等功能的传播平台，以文化交流为媒介的传播渠道，推进南音的文化认同，进而在文化认同的滋养下实现逐渐在地化，将南音文化融入当地文化传统中，最终，创建南音社团作为传播基地进行文化扩散，形成了一种文化扎根式的传播模式。由此，南音的海外传播形成了文化传承—文化传播—文化认同—文化涵化的生态链。在新媒体时代，南音将以更大的拓张力进行文化扩散，将从台、港、澳向外推广，从闽南族裔的东南亚、东亚向欧洲、大洋洲、南美洲推广，逐渐扩大其海外辐射圈。泉厦地区南音的繁荣与海外推广使其继续引领世界南音传承与发展，成为世界南音传承传统与现代化发展的主要驱动力。研究利用闽南华侨与南音文化的优势，拓展新媒体传播平台，也将为南音的海外传播与文化扩散增拓动力。

第四章　台南南声社南音艺术的当代海外传播与启示

台南南声社诞生于清末，在众多馆阁走向没落时崛起，历经几代人的薪传后，在林长伦社长任上发扬光大。林长伦先进的企业运营理念使得南声社在当代的薪传中既保留了较为古朴传统的南音艺术，又迈向国际，向东南亚与欧洲推广。其海外传播的经验为中国当代音乐文化的国际传播作出了贡献。

第一节　台南南声社之崛起

清末，台湾的南音人多为士绅阶层，他们自视清高，往来弦友多属上九流，不与下九流混杂。馆阁馆东对馆员的要求也很高，有很多规定。譬如馆员不能教艺妲，不能到戏班教学，不能担任戏班后台。如果馆员不遵守这一规则，将被馆东与其他馆员鄙视，甚至会被开除出馆。因此，馆员若非迫不得已，不敢违反这一规则。

作为"一府二鹿三艋舺"之首的台南市，在明清之间经济最为繁荣，南音音乐活动较为活跃，南音社团也相对较多。南声社作为后起之秀，一鸣惊人，其发展迅猛，至今仍是台湾南部南音界的领头羊。

一、南声社创办人江吉四

江吉四（1877～1928），又称吉四先，出生于泉州府，祖籍惠安县霞

埯乡安云埔二十四都。他自幼学习南音，其师承已无可考。16 岁时赴台谋生，从基隆上岸投靠乡亲，后独自一人南下至台南，巧遇专门修理眼镜的台南南厂（今保安宫周围）人、外号"眼镜"的林渊，从此便帮忙林渊背负眼镜箱，当他的学徒，随他四处兜揽生意，并在台南南厂落户。

林渊见年少的江吉四乖巧而有责任心，不久便将他介绍到妻舅开设在南厂区（今大勇街附近）的米店当长工。"他在米店的时候，在厝脚洗粽叶，边洗就边哼哼唉唉在唱曲，别人听到了就说这人嘴齿（即牙齿）在疼，整天没停的……"① 据张鸿明先生回忆吴道宏的话说："当时他去做长工，一个月三块钱，过半年，他跟老板说想出去卖鱼，老板娘就问他有多少本钱，他就说他存了十八块；他吃、住都在那，剃头都是老板娘给他剃，连剃头的钱都没有开，全部省下来了，老板娘见他老实又勤俭，刚好他们有亲戚在鱼行，就帮他把那批鱼贩出来菜市场卖。"②

自此，江吉四从事卖鱼的行业，但仍租房住。随着生意的日趋稳定，生活也较为安定。于是，便有闲暇进行南音活动。由于他生性节俭，将卖鱼所得除去生活所需，剩下的贷给台南风化区的艺姐，收取利息，加速财富积累。可见，他经常因为生意与擅长南音缘故，常常出现在艺姐的南音生活中。后来，江吉四还于闲暇时前往三郊振声社去玩南音。但大部分时间仍是在南厂地区组织南音活动。他曾多次往返大陆购置南音乐器，与街坊邻居们一起弹弹唱唱。久而久之，附近居民都知道当地有位南音先生，便前来学习和参与南音活动，人也渐渐多起来，在他身边俨然聚集成了以他为中心的南音小团体。这时候的江吉四实际上已经非正式地开始了南音教学生涯，他日常生活习惯是：早上到市场卖鱼，晚上玩南音，活动地点主要在他的宅第，偶尔也移至其他成员家。这样的生活一直持续了数年之久。

① 游慧文：《南管馆阁南声社研究》，台北艺术学院音乐系硕士班硕士论文，1997 年。

② 游慧文：《南管馆阁南声社研究》，台北艺术学院音乐系硕士班硕士论文，1997 年。

江吉四因妻子许返未能生育，领养了一子一女，女儿江燕（1904～1997），长大后嫁给他的学生张古树；儿子江主（1905～1997），退休后曾随南声社吴道宏学习南音，擅长演奏三弦，娶妻林扁，生一子一女，儿子江顺兴（生于1913，早逝）；女儿江顾（生于1915年，自小即过继与人，亦逝）。

二、南声社创立之始末

1915年春，台南市天后宫大张旗鼓地欢迎妈祖活动，出现了三年来的迎接天后盛况。"台南市诸绅商，以市况近来不振，协议向北港朝天宫恭请天后莅南，以图恢复。果如既报于去二十七日驾临台南市矣。是日自午前八时起，市内红男绿女，即陆续赴小北门外，柴头岗庙前待驾，香车宝马，相属于途。而台南厅下附近各乡村之善男信女，亦络绎而来，无虑数万人。各庙宇之董事炉主等，均舁神舆出迎，以旌旗鼓乐为前导，警务课保安系长以人多拥挤，恐惹事端，特命东西两区长及各保正为之监督。天后圣驾于午后一时，乃至小北门外，遂即入城，由大铳街绕新路而至台南驿前。旋由西竹围街沿各街而入大妈祖宫。沿途人民捧香随驾，跬接互数街之长。香烟袅袅，散遍市上。是日商况为之大振，香楮店之畅销，固不待言，而杂货店亦应接不暇，洵一时之盛况也。"① 闽南社会大凡迎神赛会都会搬演戏曲，台南与闽南社会习俗相同，尤其是重新迎接妈祖盛会，更是隆重异常。这时期盛行七脚戏（即小梨园），其音乐与南音一样。台湾搬演七脚戏，南音人常常要求演员唱南音原大曲，不能唱改编过的戏曲唱段，如果戏旦无法唱南音大曲，戏班往往在费用上受到责难，而且会被当地群众唾骂。但是南音人虽然喜欢听戏班唱南音大曲，但是又不屑于与之为伍。可见，南音人的内心对南音的喜欢是有着双重标准的。由于当时一名后台伴奏人员生病无法登台，这人与江吉四素来交好，刚好演出的戏出又有很多南音大曲。他就拜托江吉四帮他替该戏班著名戏旦家仔（音名，

① 游慧文：《南管馆阁南声社研究》，台北艺术学院音乐系硕士班硕士论文，1997年。

本名不详）伴奏。这件事被当时振声社馆长与馆员知晓，他们从此将江吉四拒之门外，不让他接拍唱曲。江吉四受到这样的羞辱后，回到南厂地区，召集街坊邻居与学生们，于1915年春共同成立南声社。据江吉四儿子江主言，开馆之时，地方报纸《台南新报》曾有报道，内容语带讥讽，颇有看不起江吉四为戏旦伴奏之意。

江吉四亲自担任南声社首任馆先生，创馆成员包括王粪扫、辛盘、陈涂松、陈石古、吴陈涂、蔡荫等，以及江吉四的学生曾老荫、曾月德、陈旺、许梦熊、吴道宏、张古树、林老顾、吴再全等。

创馆几年之后，江吉四聘其学生担任南声社助教，曾辅导张古树、林老顾等人。1928年江吉四过世，吴道宏接任馆先生一职。1930年，为了让馆员们更好地提升艺术水平，吴道宏将江吉四与许启章共同修撰的《南乐指谱重集》六册正式出版。而江吉四生前让江主誊抄的散曲，也经整装成册，至今仍作为馆藏之珍。

南声社馆址最初设在江吉四的新宅，每日傍晚以后拍馆活动，每年举行春秋二祭，平时还出席馆员婚丧喜庆，以及角头庙保安宫神诞节庆的业务。吴道宏接任馆先生后，将馆址迁至吴宅三年多，同时，张古树也在家授徒。此后馆址又迁至馆员张相家，还聘王雨宽为师。1938年再度迁馆至南厂代天府保安宫庙内。抗战后期一度停止活动。

三、南声社的分离

1945年，台湾光复后，吴道宏于保安宫内重新开馆并担任馆先生。他那些原先师兄弟，如曾老荫、王粪扫、许梦熊、张古树、吴再全等都回南声社活动，其中由于个性难以相融，吴再全离开南声社往高雄旗津清平阁、三凤亭竹声社等教学，在南部各馆阁活动，不再回南声社参加馆阁活动。1952年，张古树也因乐器、响盏等，尤其是社团归属问题，与吴道宏有所争论，发生冲突，带着数名馆员在神农街金华府内另开新馆，取名金声社，自行担任馆先生。吴再全与张古树的离开对南声社造成了一定的打击，产生了一些不良影响。自此，台南的振声社、南声社与金声社三足鼎

立，彼此之间互不往来。这种情况一直持续到 1950 年代末期同声社成立后，三馆才彼此化解分歧，相互往来。

南声社分离后不但没倒馆，反而逐渐壮大，不断吸收发展新的成员，并取代振声社，成为台南第一大馆阁。

四、南声社的发展

1945 年以后，吴道宏吸取教训，更加注意与有艺术能力的师兄弟，以及新馆员之间的相处。南声社更新观念，广泛吸收馆员，拓展与南北馆阁之间的联系，打破原先馆阁只招收男学员，不接纳女学员的传统。

（一）吸收其他馆阁成员

原先南音馆阁之间的关系要求非常严苛，馆员不能同时加入两个馆，馆阁也不能随便吸纳其他馆阁的馆员。南声社更新观念，广泛吸收来自不同馆阁的馆员。1945 年后，加入南声社的群鸣社馆员有：陈富，擅长唱曲，能演奏二弦；陈石岩，能演奏三弦；陈新发，擅长唱曲、琵琶、三弦；陈江清，有名的曲脚；林乌头，擅长吹箫；苏荣发，群鸣社馆东苏加再的儿子，擅长唱曲、吹箫、拉弦；陈珍，擅长唱曲，曲韵铿锵；陈进财，擅长唱曲、吹箫；陈秋旭，群鸣社主要琵琶手陈石通的儿子；林万福，原陈新发学生；翁秀塘，曾任教群鸣社等多个馆阁。来自清平社（吴道宏学生成立的）的有翁应麟、尚福来、苏添寿等弦友；来自和声社的有负责人黄添福、黄太郎，还有来自同声社的温俊秀等。

（二）吸收众多从大陆来的人士

南声社逐渐成为大陆南音弦友移居台南后的聚居地。晋江安海的林长伦，1924 年出生，1949 年定居台南，为东南航运公司高级职员；安海的谢永钦，1926 年生，17 岁学南音，先后师从黄守万、高铭网，1949 年入台后师从吴彦点，以唱曲、洞箫、二弦闻名；泉州的黄玉昆，与曾省同为德水先的学生，能唱曲；南安石井的伍约翰，擅长唱曲；同安的张鸿明，1920 年生，六岁随父、叔学南音，后曾师从高铭网 11 年，入台后以琵琶闻名台湾南音界。他们的加入，扩充壮大了南声社的士气。

（三）吸收女性馆员

南声社打破了原先只吸收清一色男性馆员的清规戒律，开始吸收女性馆员。原先在台南南厂保安宫内，修习南管的南声社与教歌仔戏的兴南社分处左右室。台湾戏曲界对七脚戏、高甲戏、歌仔戏的关系，常用一句俗语来形容："七脚戏为高甲戏之母，高甲戏为歌仔戏之母。"兴南社于1954年招募了蔡小月、吴瑞云、郭阿莲等女学员，并聘请出身于著名戏班"金宝兴"的七脚戏名师徐祥教授七脚戏。后因徐祥已老，便请南声社支援教授七脚戏唱段。因当时有"先生不能教戏子"传统之限制，但又碍于同处保安宫的情面，吴道宏不得不想出办法来解决这一难题：他先将剧中所用曲目传授给邱松荣、陈令允等人，再由他们转授给蔡小月等人。该子弟班在台北艋舺登台演出后，获得观众好评。此后，蔡小月等人也开始到南声社学习南音，这是首开南声社吸收女性学员的先例。蔡小月不喜演戏，且能专心研习南音，便成为南声社的一分子。此后，林邱秀、张玉治、江陈雪、朱吴宝、何丽卿、陈嬿朱、邱琼慧、李淑惠、苏庆花、黄美美等纷纷加入南声社。

南声社的这些做法不仅扩大了南声社的交际范围，还活跃了南声社的南音活动，传播了南声社的声名，促进南声社走向海外传播与影响。

第二节　台南南声社南音艺术的当代海外传播

台南南声社的海外传播具有浓厚的传奇色彩，它的成功，与其具有深厚的南音传统积淀、整体高水准的南音音乐艺术性表现力及代表性人物分不开。

一、南声社传播推手林长伦

林长伦（1924～1993），父母早逝，由同房堂兄姐抚养成人，因家境贫寒，少年时代在港口从事运轮行业工作。1945～1946年，开始随商船往

来台湾、厦门两地"跑单帮"。1949 年，携妻、子以及堂姐林玉瓶母子五人赴台定居。初期任职于东南航运公司，后自己组建贸易公司，走香港——台湾的贸易线路。入台后，他主要居住在台南市运河附近，南声社弦友称他的家宅为"运河"。

林长伦少年时期在故乡曾学过南音，入台后数年曾师从吴彦点。约1940 年末，林长伦与数位同乡就往来于台南振声社、南声社与金声社，参加南音活动。1945 年后，经鹿港雅正斋黄根柏牵线，林长伦加入南声社。台湾南音界有一句话，即"南管难管，北管别管"，说明南音人喜欢议论他人是非。但林长伦沉默寡言，不议论他人的是非，做事认真，很快获得馆员们的信任。经过大家推选与认可，吴道宏将南声社的管理与经营传给了林长伦。1955 年，林长伦正式出任南声社的馆东，对南声社进行改革，采用理事制。传统南音馆阁如南声社，属于业余性质的团体，弦友们以音乐学习和演奏为参与馆阁活动的核心，很少有人参与馆阁行政事务。林长伦将企业运营模式引入南声社，使馆员们玩南音的同时，也参与馆阁事务与南音活动的推展。林长伦一面以保守审慎的态度维系南音的传统，一面加强与其他馆阁名家的艺术交流，提升本馆馆员的艺术能力和艺术水平，努力拓展南声社的影响。林长伦上任后的第一件大事就是于 1956 年通过亚洲唱片行录制馆员蔡小月演唱的南音曲，发行两张专辑唱片，吴道宏、翁秀塘、陈令允、张相参与录制。这种利用新媒介来扩大南声社知名度的前瞻性做法确实取得了很好的效果，为未来的海外推广奠定了基础。

二、初露锋芒于东南亚

1950 年代的菲律宾经济发展迅速，华侨推崇家乡的戏曲与音乐，而当时大陆又是与外界隔绝，海外闽南人只能往台湾寻找乡音——戏曲与音乐资源。以菲律宾侨界名人施维熊为代表的华人获知台湾南音、七脚戏、歌仔戏保护相当好，而且菲律宾南音界也极为推崇这些艺术。在这种背景下，1956 年，施维熊在台北寻找传统艺术的时候，购买到了南声社演绎的两张专辑，他被蔡小月的声音韵味所吸引，便在台湾各地馆阁寻找蔡小

月，当获知蔡小月是台南南声社的馆员时，就只身前往南声社，与南声社建立了联系。此后，施维熊多次带领菲律宾华侨访问南声社，与理事长林长伦愈加交好。

1961 年，施维熊与林长伦商议组团前往菲律宾有偿演出，最主要是满足菲律宾南音馆阁华侨们的艺术需求。于是，由林长伦担任团长，组织了南声社吴道宏、陈令允、谢永钦、蔡小月、伍约翰、何秀英，鹿港雅正斋黄根柏，台北闽南乐府曾省、钟伯龄、陈富美、陈丽倍、廖琼枝、阿美娜，"新锦珠"高甲戏班陈秀凤、周金蕊等南音、高甲戏、歌仔戏人士，在台南施氏祠堂集训数月后，于 1961 年 12 月赴菲律宾演出。此次菲律宾之旅，整整公演了一个月，也让大家结识了菲律宾四联乐府、国风郎君社等当地馆阁，搭建起台湾与菲律宾南音界之间的联络桥梁。从此，台湾与菲律宾之间的南音交流活动更趋频繁。1963 年，南声社为纪念菲律宾演出，制作了一套四张的唱片，进一步扩大南声社的影响。1965 年，南声社与台北闽南乐府再度组团前往菲律宾演出，内容以梨园戏为主。

此后，南声社与东南亚诸国的南音社团往来密切，互动频繁。1967年，菲律宾国风郎君社来南声社拜馆，开启了南声社与菲律宾南音馆阁间的交流。1969 年，菲律宾南乐崇德社来南声社拜馆，南声社举办"踩街"活动，到台南火车站迎接，一路鞭炮直至下榻旅馆，欢迎场面之热烈令菲律宾兄弟馆阁乐道。1971 年，菲律宾四联乐府来南声社拜馆，也受到南声社的热烈欢迎。1977 年，"亚细安南乐大会奏"由新加坡创办，为南音的国际交流与弦友往来创建了平台。1979 年，由菲律宾接棒主办。1981 年，由马来西亚主办。1982 年，新加坡南音界赴台访问演出，为南声社次年举办大会作了铺垫。1983 年，南声社主持承办了国际性交流大会，进一步加深与菲律宾、马来西亚、印度尼西亚、新加坡、泰国等东南亚地区的南音界的联系，扩大了南声社在东南亚的名望与影响。

1995 年，菲律宾国风郎君社为成立 60 周年举办郎君春祭，邀请了东南亚各国馆阁共同庆贺。南声社也受邀前往，张鸿明、蔡小月、蔡胜满、苏荣发、黄太郎、陈珍、谢素云、叶丽凤、苏庆花、林怡君、游慧文等参

加演出。

三、盛名享誉亚欧大陆

1978 年 12 月，许常惠教授以"民族音乐中心"原有的筹备委员会为基础，另邀请蓝荫鼎、洪建全、丑辉英等人，成立"中华民俗艺术基金会"，进行出版书谱与有声资料、组织演出、调查研究与规划、举办学术研讨会等工作。1979 年初，以许常惠为代表的"中华民俗艺术基金会"接受鹿港文物维护地方发展促进委员会的委托，带领一批学者赴鹿港进行南音的调查与研究，在调查中结识了南声社。1979 年，"第六届亚洲作曲家联盟大会"的韩国主办方致函台湾教育行政部门，希望能邀请一个南音团体前往参加"亚洲传统音乐之夜"演出，教育行政部门则委托许常惠遴选组团赴韩演出。虽然许常惠最初希望从鹿港各个馆阁中抽选艺术水平精湛的南音乐人代表台湾南音界参加"亚洲传统音乐之夜"演出，但是鹿港各个馆阁都希望只用自己的人，而不愿意与其他馆合作，且态度不是很配合，这让许常惠教授很是为难。① 在吕锤宽先生的建议下，1979 年 7 月 25 日，许常惠带领辜伟甫、黄根柏、吕锤宽组成考察小组前往台南市，实地了解南声社馆员的演奏、演唱水平。考察组一行得到了社长林长伦的大力支持。林长伦不仅不需要费用，而且立刻组织馆员排演，配合许常惠的挑选。经过挑选，许常惠认为南声社的蔡小月演唱技艺尤为出色，决定推荐南声社作为前往韩国的代表团。鹿港雅正斋的黄根柏先生则认为，南声社包括洞箫、二弦与下四管等家俬脚仍须磨炼。因此，教育行政部门乃聘请黄根柏先生为南声社的艺术指导，对馆员进行为期两个多月的密集式训练。此后，教育行政部门再委请学者专家，在台北市的洪健全视听图书馆举行成果验收。后经吕锤宽先生的再次提议，组成了以林长伦为团长，张鸿明、黄根柏、陈允、谢永钦、温俊秀、张相、苏荣发、黄太郎、蔡胜

① 2014 年 11 月，笔者在台中朱永胜家采访"新锦珠"高甲戏传人陈廷全，此为陈廷全的口述。陈廷全与许常惠是好朋友，两人经常在一起喝酒，许常惠曾建议并表示支持陈廷全恢复"新锦珠"高甲戏团。

满、蔡小月、吴昆仁等人为团员的南音团体赴演。韩国"亚洲传统音乐之夜"的节目共有日本琉球的传统鼓乐、香港雅风集的苏州弹词以及台湾南声社的南音参与演出。南声社演出了"指"《长滚·春今卜返》、"曲"《双闺·荼蘼架》、"谱"《四不应》。其中，蔡小月的演唱一结束，现场音乐家立刻站起身来热烈鼓掌，他们被蔡小月的演唱艺术所感动，以至于接下来的苏州弹词节目，因作曲家纷纷离席到后台与蔡小月聊南音艺术，争着帮蔡小月拿大衣与包，几乎没人聆听演出了。可见，蔡小月的演唱艺术魅力让作曲家们无比兴奋。[①]

以台南南声社为代表的南音艺术在韩国引起了轰动，受到了与会音乐家的热捧和高度评价。大会结束之后，南声社被韩国广播电台与造船厂邀请去各演出一场。经许常惠教授安排，日本代表邀请南声社赴日本大阪艺术大学演出。此次参与亚洲作曲家联盟的演出，令南声社一夕之间声名大噪，不但使与会的各国认识了来自台湾的中国传统音乐——南音，也使得南音因此迈上了国际音乐舞台，成为作曲家与音乐学者关注的焦点，也使台湾南声社再度被台湾南音界推向领潮人的位置。

1982 年 10 月 15 日至 11 月 15 日，在荷兰汉学者施舟人的安排下，应法国文化部、国家广播电台、巴黎大学高级社会科学院的策划与邀请，南声社以"古老音乐的保存者"作为宣传标语，分别在法国、德国、比利时、瑞士、荷兰五国巡回表演，在欧洲掀起了一阵南音热潮。林长伦担任团长，张鸿明、翁秀塘、陈允、苏荣发、谢永钦、蔡胜满、蔡小月、陈美娥、陈新发、黄太郎、吴昆仁一行人同往，自 10 月 19 日至 11 月 8 日，共演出了 12 场。具体情况如下：

10 月 19 日在法国杜尔市，10 月 22 日晚至 23 日凌晨在巴黎国家广播电台，10 月 24 日下午在法国巴黎东方音乐中心，10 月 25 日下午在法国民族学博物馆音乐研究所，10 月 27 日晚在比利时安特卫普市德恩克剧场，10 月 28 日在荷兰老城古堡，10 月 30 日晚在德国科隆市，10 月 31 日晚在比利时布鲁塞尔国家广播电台，11 月 3 日晚在瑞士日内瓦，11 月 5 日晚在

① 2015 年 7 月，笔者与吕锤宽教授夫妇赴杭州乌镇之旅中，吕教授口述。

法国里尔市，11 月 7 日下午在法国克里特市，11 月 8 日晚在法国里昂市，等等。其中，以 22 日晚在法国国家广播电台通宵演出的那场最为瞩目。音乐会从晚上 10 点至第二天上午 6 点长达八小时，座无虚席并由法国国家广播公司现场实况转播。其次，25 日举办的"南管研究会"现场采访与示范演出，吸引了一百多位音乐家与音乐学者，他们提出了许多问题，如蔡小月演唱技巧、乐器配置、乐曲结构、音乐风格等，蔡胜满详细地解说回应，让法国音乐界进一步了解南音音乐的艺术魅力。此次巡回演出，由法国国家广播电台录制，上扬唱片公司代理进口 CD 版的第一张唱片向全球发行。一个多月后，法国派驻台湾的在台协会主任戴文治（Michael Deverge）返回台湾，将南音在欧洲的成功巡演，以及 22 日当晚透过法国国家广播电台收听者计有三百万人次的消息传开，这才引起台湾媒体的关注，并掀起报导热潮。

此后，1984 年 11 月至 1995 年 7 月，台南南声社每隔几年就赴海外演出，1984 年 11 月赴新西兰惠灵顿参加当地举办的"亚洲太平洋节及作曲家会议"演出。

1987 年 7 月 7 日至 15 日，应英国国家广播公司（BBC Radio）邀请，参加在伦敦伊丽莎白皇后厅举行的"宫廷音乐季"，与来自 Rajasthan 音乐团体同台演出。林长伦带领蔡小月、张鸿明、陈允、翁秀塘、苏荣发、谢永钦、蔡胜满、林怡君等人，演出了"南管之夜"，包括"指"《中倍·锁寒窗》、"曲"《双闺·荼蘼架》《短相思·因送哥嫂》《倍工·杯酒劝君》、"谱"《四时景》。1989 年 6 月，南声社组团赴德国参加 6 月 10 日至 7 月 2 日在柏林举行的"地平线艺术节"。1995 年 7 月，南声社赴法国参加 St. Florence le Vieil 7 月 1 日举行的"舞蹈音乐节"（Festival Musique，danse Asie，Occident）演出。

尤其重要的是两度应法国国家广播公司邀请录制了 6 片 CD 向全球发行。1979 年 7 月 17～24 日赴巴黎录制了一片含四曲南管音乐的 CD。返程时应印度尼西亚"东方音乐社"邀请，前往演奏数场。

1991 年 9 月至 10 月，应法国国家广播公司的再度邀请，南声社用了

一个月的时间，将知名演唱家蔡小月的所有南音曲录制成 5 片 CD。法国国家广播公司将两次录制的 6 片 CD 共 39 曲向全球发行。

2000 年，第一影音公司出版了"台湾民俗音乐专辑"CD，其中第一张为南声社南音音乐，系由 20 年前（1980 年）出版的唱片翻制。

2016 年 9 月，应日本台湾艺术文化交流协会之约，南声社再度赴日本东京，参加台日音乐交流演出。9 月 10 日在东京文化中心免费演出，12 日在东京银座会馆商业演出，门票提前预售 3000 日元（约人民币 200 元），当日出售 3500 日元（约人民币 230 元），共有 200 多位观众。演出曲目有：十音会奏《听见机房》，指套《纱窗外》，曲《看伊行宜》《念月英》《出画堂》《共君断约》《荼蘼架》，谱《梅花操》。这是南声社近年来再次赴日的交流演出。

2016 年，南声社参加赴日演出人员合影

自 1979 年以来，台南南声社跨出中国国门，在亚洲、欧洲所卷起的传统南音旋风持续了近二十年，蔡小月演唱的南音音乐深入人心，法国国家广播公司录制了她演唱的全部曲目，为南音音乐国际化传播奠定了重要的基础。台南南声社孵化出陈美娥的汉唐乐府，为此后的现代南音创意之国际巡演打开了一条通道。

第三节　台南南声社南音艺术当代海外传播的启示

台南南声社海外传播的经验对传统音乐的推广既有着普遍性的启迪意义，也有个性化的发展特征。首先，南音作为上层建筑的艺术品种之一，它的国际化推广与台湾的经济发展有着密切的联系。台湾经济发展的大环境是南声社国际化的基础。其次，地方政府推动与文化界觉醒是南音走向国际化的重要保证。再者，南音作为士绅阶层的音乐，它的国际化推广离不开商人与富人的商会活动。最后，南音馆阁社长的经营理念与管理意识是南音艺术推向国际的重要保障。

一、台湾经济发展的大环境是南声社海外传播的基础

1950 年代，台湾实施"土地改革"来促进农业发展，大大提升了农业生产力，为经济发展奠定了基础。1960 年后，着手发展轻工业，推动中小私营企业发展，扩大就业，工业产品以轻纺、家电等加工品种的出口扩张替代进口，提高国民收入，至 1964 年，国民收入突破 200 美元，GDP 实现了两位数的增长。[①] 台湾工业从进口型向出口型的转变，客观上带动了文化艺术的对外交流，为台南南声社的东南亚交流创造了良好的经济环境。1970 年代，台湾的经济迈向多元化，推动了政治制度转型，到 1980 年代已经成为"亚洲四小龙"之一。台湾经济的崛起使得政府有更多的力量关注本土文化，另一方面，由于台湾在国际上政治环境的不断萎缩，迫使其不得不从政治对外交流转为文化对外交流，这直接推动了南声社的海外传播。

① 林丰德、林俊文、李金龙：《中国台湾地区经济发展的历史回顾与前景展望》，《经济研究导刊》2009 年第 15 期。

二、台当局推动与文化界觉醒是南音走向海外传播的重要保证

1950 年以来，为了促进经济发展，台湾派出了一批批留学生，包括经济、文化、艺术界的。音乐界许常惠于 1954～1959 年赴法国留学，1960 年回台任教，正好遇上了台湾经济转型，他引入西方音乐教育观念，逐步建构中国音乐教育体系和中国音乐研究体系，培育各方面的音乐人才。许常惠不断创作中国化的现代音乐作品，还编写各种音乐教材，撰写民族音乐论文。1959 年 7 月就在日本《音乐艺术》上刊发论文《中国民族音乐之路》。此后，还组织从德国回来的史惟亮等作曲家，赴台湾少数民族地区采风、调研民族音乐，以及收集音乐素材等，撰写音乐论著。①

1978 年以后，蒋经国执政时期，实施改革，重视台湾本土人才培养，重用台湾省籍的官员，推行系列"本土化"政策。同时也重用"专业化"人才，定期主动咨询专业人士的行业政见。许常惠作为音乐界的领军人物，得到重视，于 1978 年组建"中华民俗艺术基金会"，并于 1979 年赴鹿港进行南音调查与研究，为南音的保存作出了重要的贡献，从源头上竖立了台湾南音的薪传与保护观念。另一方面，在各种可能的场合下，将南声社打造成为台湾南音艺术的代表而向海外推广。正是在许常惠与吕锤宽师徒的坚守下，以及台湾学界的共同支持下，台湾南音艺术的传统得到了较好的保存。②

1985 年，南声社获得由许常惠与吕锤宽倡议并主导的第一届"台湾民族艺术薪传奖"。1995 年，张鸿明与蔡小月受聘到台北艺术学院（今台北艺术大学）传统音乐学系，担任南音音乐教授与艺术教师。1997 年，南声社成立以中小学学生为主要对象的南音传习班，执行台湾传统艺术中心委托的"南声社南管古乐传习计划"。2010 年，台湾"文建会"文化资产管理处审议南声社为"重要传统艺术保存团体"，同年张鸿明被文化主管机构指定为"重要传统艺术南管音乐保存者"。2015 年，南声社举办创社 100

① 苏育代：《许常惠年谱》，彰化县文化中心编印，1997 年。
② 2014 年笔者赴台湾师范大学访学期间，多次从吕锤宽教授口述中获悉。

周年庆，来自海内外的弦友欢聚一堂。

三、馆阁的堂会功能为它的海外传播创造了良好的条件

传统南音是上九流人士尤其是士绅阶层茶余饭后玩的艺术，作为士绅阶层的音乐，它具有高贵身份的象征。参与南音活动的人多为商人、政府官员、部队军官、白领职员等。传统的南音馆阁成员，必须有一定的经济实力、闲暇时间，每位参会者必须缴纳一定的费用。从东南亚南音馆阁功能来看，这是各国华侨商人聚会的场所，也是同乡会性质的联络处。他们有着共同的郎君信仰，参加春秋二祭，用共同的方言（泉腔）和腔调演唱同一种音乐。俗话说，"乐如其人"。一个人在演绎音乐中的艺术真诚既是此人性格的外化。台湾南音界有这么一个说法，"拳头、烧酒、曲"。"拳头"象征健康与武力；"烧酒"既象征友情也象征经济实力，弦友往来一定要有足以尽兴的美酒接待，而能够提供足够美酒的馆阁一定是有相当雄厚的经济基础；"曲"排最后，说明"唱曲"只是堂会活动，为生意往来起着桥梁和润滑剂的作用。早先赴海外谋生的闽南人不仅修习南音，还学习武术，他们不仅要用乡音来调试心情，调解人际关系，还要用武术保护自己辛辛苦苦创造的身家财产。因此，很多曲馆也常常是武馆。而具有堂会功能的南音馆阁遍布东南亚各地，为南声社的海外传播提供了便利条件。至今东南亚国家的南音社团彼此之间依然联系紧密，交流广泛。

四、馆阁社长的经营理念与推广意识是南音推向海外的重要保障

南声社成立馆阁初，曾经发生因技艺高超的馆员与社长理念不合而分家，为此产生不良的影响。社长吴道宏并未因此而丧失信心，而是通过更新理念，改革拓展，培育人才，广结善缘，从而提升了南声社馆员的集体艺术水平，扩大了南声社在南北馆阁中的影响。继任者林长伦，用现代企业的管理模式改革南声社的组织结构，以理事制替代传统的松散业余组织模式，引导馆员在重视技艺提升的同时，也注重馆阁名誉。他不仅主动出去与其他馆阁进行交流，而且还通过录制专辑唱片，来推广南声社的艺

术，把传统的艺术制作成文化产品、文化商品进行销售推广。这种做法既增加馆阁的经济收入，促进了馆员学习南音艺术的积极性，无形中又推广了南声社的声名。正是因为有了南音唱片出现，才为后来他结识施维熊创造了机会。

当时，南音馆阁的老先生都是很清高的，而且彼此之间可能还因为艺术观念的不同，相互鄙视。当许常惠最初到鹿港找南音馆阁合作，代表台湾南音出席国际文化活动时，鹿港的南音馆阁并不怎么理会他，主要是因为不同馆阁之间的门户成见，他们不愿意合作，而是希望一家馆阁独自承担。但事实上，一个馆阁中，馆员的南音艺术水平参差不齐，很难胜任。所以当许先生到南声社联系林长伦时，不仅深受南声社的集体欢迎，而且林长伦还明确表态所有的训练费用由南声社承担，且愿意与其他馆阁合作。

历任社长的优秀经营理念和推广意识，为南声社的国际传播创造了良好的机会。

五、传统南音艺术保存是核心魅力

南声社从创立开始，就着力于培养馆员的南音艺术能力，使得馆员不至于因水平参差不齐而产生不和谐。同时，由于馆员整体艺术水平高，也能吸引一些其他馆阁的高手前来执教，如张鸿明曾经执馆数十年。南声社历代馆员一直维持着比较均衡的艺术水平，至今如此。

南声社俨然成为台湾对外文化交流的一面传统艺术的旗帜，其核心就是传统南音艺术的保存。从张鸿明、蔡小月开始，其南音艺术一直处于台湾的最高水平。至今，台湾虽然有六十多个馆阁，但是就传统南音艺术的演绎的整体实力而言，南声社依然是首屈一指，是台湾南音传统艺术保存的翘楚。

结　　语

　　台南南声社经过几代人的努力，尤其是林长伦社长的经营，国际汉学家的推介，音乐学者的参与，台湾地方政府的扶植，通过学术推广与艺术展演齐头并进，现场演绎与音像制品的传播并行，原样地保存了中国古代音乐的传统韵味，引起了国际音乐界（作曲家和音乐学家）的注意、认可。国际音乐界也被南音这古老音乐艺术的魅力所感染，从而认识到中国古代音乐的价值。从这个层面来看，台南南声社的海外传播是中国古代音乐艺术魅力所使然的，同时它也为中华古老音乐文化的当代海外传播作出了有益的探索与贡献。

第五章 "汉唐乐府"南音现代艺术及其海外传播

南音，因为其古老性以及文化圈生态的广泛性及特殊性，使得它能够延续着数百年来的文化传统。但在现代社会中，南音是否还能沿着其古老的根脉继续跳动呢？古老的南音又将以什么样的艺术形式在当代各种新艺术挤压的土壤中继续存活并保持本质呢？这些问题，与其他传统音乐艺术所遭遇的一样，引人深思。因此，学术界的思考讨论、地方政府的政策影响与南音乐人的自发抗争交集在一起，形成了南音当下命运的一种复杂境地。抗战后，闽南地区南音爱国人士萌发用南音抗日救国，自编抗日曲词，组织街头演唱，为抗日救国宣传作出一定贡献，也推动了南音为政治宣传服务的发展。1949 年以后，大陆政府延续以往南音服务于政治的社会功能与生存状态，进行了创新性路线的设计，使得南音与其他音乐一样，成为能够效用于政治主旋律的一种工具，许多南音新作品都有这种倾向。直至 1990 年代，才有南音艺术性创作的探索。在海外，以丁马成为首的华人曾经为南音服务于当代社会与民众生活做出了创新性的探索。这些探索都推动了南音的时代化发展，也为台湾南音创新发展提供了参照。

台湾南音界一直以守护传统为己任，反对任何一种创新，不仅守护原来的社团传统，还守护音乐演绎的传统形式，至今如此。这不仅有学术界的支撑，还有南音人传统观念的支撑。但是，1980 年代以来，以陈美娥及其创立的汉唐乐府为代表的台湾新南音工作者，从南音旧传统的"原生态传承"走向南音现代乐舞①的"创新性发展"，汉唐乐府以新的思维与视野

① 对此，陈美娥认为是新古典南音乐舞，但本文还是按照笔者的思考，名为南音现代乐舞。

让古韵焕发新姿，将南音现代乐舞美学推向世界，轰动了国际艺术舞台，得到了各界人士的认可，其影响力从南音文化圈引发，又诱发了传统音乐与传统艺术的无限创新意识，乃至与其他艺术的跨界融合。

第一节　陈美娥创立汉唐乐府始末

　　南音现代乐舞美学的创立始于陈美娥及其1983年创办的汉唐乐府。陈美娥初始秉持的是重建南音古乐于中国音乐史学术定位之宗旨，培训南音研究、演奏及演唱人才，期盼为当时日益式微、薪传不易的南音界注入新血活力。创团前十年，一路高举华夏正声大旗遍访欧洲、亚洲、美国数十所高等学府。为加大南音弘扬力度，于第二个十年开始，尝试突破，汲取同源于南音的梨园科步、打击乐器、传统武术、历史故事等精华作为创作的主要元素，添加现代剧场的灯光、舞美、服装、造型、道具等为辅助手段，丰富了古老文雅的南音，建构了独树一帜的南音现代乐舞，从而也带动了泉州南音乐团的创作动力，乃至厦门南乐团、台湾江之翠剧团、新加坡湘灵音乐社，及后来的心心南管乐坊等也开始走向与其他艺术的跨界融合，发展出另外的南音表演新形式。

　　一、陈美娥创立汉唐乐府的缘起

　　陈美娥[①]，1954年出生于台湾光复后的一个戏曲家庭，自幼就受到传统戏曲的熏陶，与传统文化有着某种天然的联系与割不断的情缘，1970年（16岁）开始，担任广播电台的主持人。陈美娥应听众要求而接触南音古乐，从此走上了奉献于南音的道路。

　　（一）陈美娥的南音学习与能量储备

　　少女时期的陈美娥，从事电台"台湾民谣"的广播工作。1972年的某

　　①　陈美娥简介参考游慧文《南管馆阁南声社研究》，台北艺术学院音乐系硕士班硕士论文，1997年。

一天，她接到听众来信说，希望电台广播有南音的歌曲演唱。她一开始只是出于节目制作的需要，出于服务好忠实听众的需要，并未想过将身心奉献给南音事业，只是就事论事般地了解和学习南音。她先到台南振声社跟随胡罔饲、吴再全学南音散曲，后来正式加入南声社承吴素霞女士启蒙，并拜张鸿明先生为师潜心学习。经与民间各社团南音耆老实际访谈与对南音的亲近理解后，她感觉"像是遇到隔世知己，非要探个情缘究竟"①。在她看来，这些前辈虽然在南音方面的修为很高，却无法回答南音的历史渊源。这让她产生了探求南音历史的念头。1975 年春，在获得哥哥陈守俊的许可与经济支持后，陈美娥毅然辞去广播电台的工作，投身于南音学习与调查。偶然之间听到南音前辈谈起南洋地区民间保存的南音资源相当丰富齐全，活动也很活跃。这一信息让她很激动，她希望有朝一日能亲自下南洋去调查。1977 年，陈美娥参与台湾梨园戏子弟班，应菲律宾华侨组织之邀，赴马尼拉公演六个月。1978 到 1982 年间，陈美娥每年有三分之一时间飘洋渡海赴东南亚深入南音社团考察学习。她执弟子礼拜师菲律宾、新加坡、印度尼西亚、马来西亚各地郎君社耆老，研习南音传统指谱大曲、

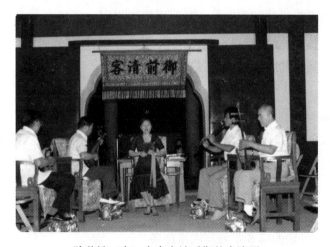

陈美娥（中）在南声社时期的表演照

① 台湾传统艺术中心：《陈美娥与汉唐乐府》，《中国时报》系时广企业有限公司生活美学馆 2003 年版，第 16 页。

琵琶弹奏及乐曲歌唱，并深入华人社会，调研南音流布海外之人文生态。后来，在两岸尚未通航前，她甘冒"戒严"的风险赴大陆拜访厦门、泉州硕果仅存的南音耆宿，了解原乡南音保存的现况与生态，这更加坚定了她"人能弘道，非道弘人"守护南音文化的决心，并视之为终身修行的使命。

陈美娥（右二）1977 年赴菲律宾公演留影

（二）欧洲巡演点燃陈美娥的弘扬南音希望之火

1982 年，由法国文化部、法国国家广播电台、巴黎大学高级社会科学院主办，施舟人策划，邀请台南南声社赴欧洲法国、德国、比利时、荷兰、瑞士五国进行巡演活动，南声社由林长伦带队，张鸿明、翁秀塘、陈允、苏荣发、谢永钦、蔡胜满、蔡小月、陈美娥、陈新发、黄太郎、吴坤仁参加了这次活动。由于事先策划与宣传到位，引起法国各界尤其是学术界和文化界的重视与兴趣，每一场演出均受到了热烈的欢迎。其中，又以 10 月 22 日至 23 日在法国国家广播电台的现场实况跨夜演出最为轰动，号称为当时"世界最长音乐会"。从当夜 10 点半至隔天清晨 6 点。节目如下：①

———————————

① 游慧文：《南管馆阁南声社研究》，台北艺术学院音乐系硕士班硕士论文，1997 年，第 111 页。

10 月 22 日　22:20—23:30，第一部分演奏

23:50—00:40，第二部分演奏

10 月 23 日　01:00—01:40，蔡小月演唱

01:40—02:40，录音播放

02:40—03:20，苏荣发、陈美娥演唱

03:20—05:00，录音播放

05:00—06:00，蔡小月演唱

1982 年，南声社欧洲巡回演出的海报

　　法国国家广播电台 24 小时播放他们演出的音乐。有的听众驱车百里亲临演出现场。这是中国台湾南音第一次在欧洲主流社会的亮相，并获得了极大的成功。当时的表演形态非常传统、朴素，对欧洲人来说，这是一次近乎原生态的演出，音乐产生的意境相当的古老。当时主办单位还特别安排了一场座谈会，对南音的历史、乐器、演奏、演唱都提出了相当多的问题。许多大学的民族音乐学者加入了讨论。陈美娥作为这次上台演出的成

员之一，担任指谱大曲的琵琶演奏及演唱，参与了整个活动过程，座谈会的许多问题也是她一直以来所思考的。欧洲巡回演出让陈美娥了解欧洲主流社会对中国传统文化的态度，认识到传统南音艺术对于国际民族音乐学界的研究价值，及其在今后世界传播的可能性。这种认知更加坚定了陈美娥保护南音文化的信念。欧洲主流社会对传统南音艺术的推崇点燃了陈美娥复兴南音之路的梦想，也为创办汉唐乐府，奠定南音在中国音乐史上的文化地位指引了方向。这次活动，陈美娥接触了欧洲主流社会的学术界与文化界，也积累了一定的人脉和社会关系。

二、陈美娥创立汉唐乐府

欧洲巡演回台后，陈美娥立刻行动起来，为如何定位南音历史，如何发展南音，如何推广南音进行了一番谋划。

（一）汉唐乐府的创立动机

早在接触南音之初，陈美娥就为南音的历史厚重感所吸引，但她也感受到南音艺术正在被边缘化。所以，为了促进南音的当代存活与发展，她对南音的历史进行定位，她不仅尝试从文化发展的因素去思考，而且还着手于实践。她将多年田野调查的一些经验以及对南音专业的认知综合起来，经过一番思索，在得到众多前辈友人、学者的支持推动下，决定创立汉唐乐府。多年后，在谈到她创立汉唐乐府动机时，她说："所以，我成立汉唐乐府的原始动机，就是要促进南管的活化，突破传统社团的封闭性，扩大与社会人群的接触。我们有明确的目标及理想，深厚的传统文化使命，一方面从古籍着手，确立南管的历史地位，另一边也积极在国内外巡回演出，执行研习计划，培育南管新人。"①

她希望借助于台湾当局的重视与扶持，但要获得当局扶持就必须有个活动实体和具体项目。因此，她创立汉唐乐府，通过汉唐乐府去取得当局文化推广的管道，通过具体剧目的创作和演出来推动她的艺术理念。多年

① 台湾传统艺术中心：《陈美娥与汉唐乐府》，《中国时报》系时广企业有限公司生活美学馆2003年版，第12页。

后，她在总结汉唐乐府经验时，曾以日本文化产业发展来作为例子，她说："拿日本文化产业的发展进程来说，整个大环境由政府规划推行，民间的力量集中于人才智慧的发挥，两者合作无间，共同教育社会，让艺术文化不仅是国家文化的象征，也有一定社会地位与经济价值，所以日本传统文化如歌舞伎、能剧等，不仅让观光客趋之若鹜，本国人也极其爱护它。"①

（二）汉唐乐府之创立

陈美娥继承了耆老余承尧先生的南音历史的研究理论，将南音起源定位于先秦礼乐，将演出团体取名"汉唐乐府"，其理论依据是："南音"的历史可述及汉代宫廷音乐"相和歌""清商三调"，南音歌者"手执拍而歌"是相和大曲"丝竹更相和，执节者歌"的遗存。"梨园"原是唐代宫廷乐舞机构；"乐府"是中国古代政府音乐机构，自秦有之，囊括文学诗歌、音乐舞蹈等领域。

她希望以明确的学术目标、深邃的文化精神、民族的音乐特质、古典的艺术内涵、淬炼的唱奏演技，来成就汉唐乐府沉蕴优雅的清新风格，以致力于南音音乐的推广与发扬。

1983 年 5 月 10 日，陈美娥在台北成立"汉唐乐府南管古乐团"。1984 年，她率领汉唐乐府以南音乐种的身份参加法国巴黎国际民族音乐比赛，在 30 多个国家和地区选手中荣获第三名。汉唐乐府成立之初，以台湾南音界最资深耆老谢自南、蔡添木、陈忠、林新南为核心，加上陈焜晋、叶圭安、潘润梅、江谟坚、林为桢、杨韵慧等经过十年传统南音演奏洗练的中生代，走遍欧、美、亚洲四十余所高等学府。1993 年，联合了陈焜晋、吴世安、王大浩、王心心、王秀怡、丁世彬、黄荷、陈伦颉等台湾、泉州、厦门两岸最优秀南音演奏家，在她为琵琶主奏的引领下，共同完成了中国千年古乐南音"六十四套指谱大曲"的录制保存，携手共建南音美好传统。

① 台湾传统艺术中心：《陈美娥与汉唐乐府》，《中国时报》系时广企业有限公司生活美学馆 2003 年版，第 12 页。

1994 年，汉唐乐府开始走上"立足传统，再造传统"的创新之路，在吸收、培训新成员的基础上，进行了南音现代艺术作品的编创，也推进了南音乐舞的美学建立。

第二节 汉唐乐府南音现代艺术的发展脉络

汉唐乐府成立以来，从继承传统开始，探寻如何改造传统，在传统的基础上进行艺术形式与艺术体裁的创新。从创作内容与艺术样式的历史发展来看，汉唐乐府可分为传统南音的继承阶段、传统南音的蜕变阶段、现代南音乐舞创造阶段。

一、传统南音的继承阶段

汉唐乐府创立初期，是以南音古乐的乐团形制存在的。这阶段的主要特点是继承传统南音的音乐体制，训练、精研和演出传统指、谱、曲的曲目。乐团在继承传统南音样式的基础上进行舞台表演的精致化，包括演出队伍与演出服装的美化。陈美娥认为："我很清楚南管急需全新的推广方式，如果要等到社会觉醒，开始注意南管的式微是多么可惜，那时候南管的精华早就消失殆尽了。"这阶段最大的突破是"把南管从民俗音乐演奏层次提升到现代艺术展演的层次，从乡间庙宇与庭院演奏带到都市音乐殿堂的阶段"[①]。汉唐乐府成立之初，受到南音界与台湾学术界的各种批判。虽然它最初是以继承南音传统、培养南音人才与听众、重振南音作为追求民族音乐尊严的主要目标；但是在做法上，如陈美娥所说："从学术与创作同步进行。"[②] 陈美娥通过把学术界的研究成果与自己的田野调查经验结

① 李亦园：《〈绝代风华——汉唐乐府 20 周年回顾专辑〉序：汉唐乐府廿年有成》，汉唐乐府，2001 年 12 月。

② 台湾传统艺术中心：《陈美娥与汉唐乐府》，《中国时报》系时广企业有限公司生活美学馆 2003 年版，第 16 页。

合起来，积累起自己的南音话语权。

从 1983 年 5 月至 1987 年 12 月，汉唐乐府应各种文化活动邀请，通过举办音乐会或讲座的方式进行南音推广与宣传。从近 5 年的演出实践与学术讲座中，可以看出汉唐乐府都在固守和宣扬南音的传统。然而，5 年来，国际上的巡回与艺术见识，让汉唐乐府也在考虑如何吸引更多的观众，进一步与时代、与国际接轨。

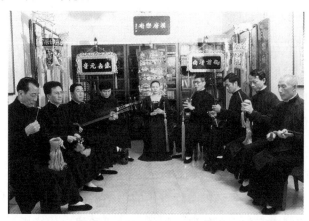

汉唐乐府初创期的队伍情况

1986 年，汉唐乐府在日本天理大学交流访问

二、传统南音的蜕变阶段

1987 年 12 月，一场不同于传统四管编制的演出，标志着汉唐乐府从继承阶段进入了传统的蜕变阶段。首先是不再仅依靠传统南音馆阁的前辈、业余弦管人维持南音活动，而是有薪专聘大学艺术科系毕业生进入汉唐乐府，从头培训南音、梨园课程，使台湾南音迈出传统业余生态，注入年轻清新的活水，坚守南音传统"德成而上，艺成而下"自敬自重的尊贵精神。汉唐乐府应"'教育部'薪传奖筹备委员会"之邀，参加"薪传奖颁奖典礼"，首次尝试传统梨园科步与南音上、下四管大合奏乐舞结合，抽离戏曲铺设，邀请现代舞者，重新诠释梨园戏经典乐舞段"益春留伞"，结果观众反应甚好，佳评不断。《益春留伞》是梨园戏的传统剧目《陈三五娘》中的一折，在闽南话文化圈深受欢迎。台南南声社与鹿港聚英社、清雅乐府都有排演过这折戏，但都是按戏曲的规格来扮演。汉唐乐府排演的乐舞《益春留伞》根据梨园戏《益春留伞》一折进行改编，但是以南音指曲与肢体表演为主，从音乐形式上予以更新，这次创新获得大家一致的赞美与肯定。从此，汉唐乐府在保持传统演出样式的基础上，寻求更多表演范式，以引领观众的视听美感。但无论演出样式如何变化，汉唐乐府所

1988 年，在英国牛津大学访问时举办的音乐会

用的音乐始终遵循传统。汉唐乐府尝试着用复古阵容显示宫廷礼乐舞的气派，来演绎传统南音的大曲。比如，1988 年 12 月，汉唐乐府自欧洲 12 所大学巡回访问归来后，在台湾省内首次巡回演出，参加"文建会"主办的 1988"文艺季"在台北市、台中县、台南市与高雄市文化中心举行四场音乐会，首次以南音上下四管乐队编制，结合琴、瑟、笙等古乐器，编排成坐部乐形式，压轴演出梨园乐舞《精神顿》。新演出样式获得了很大的成功，受到了观众的喜爱。

1988 年，在文艺季"古韵新姿"音乐会上的演出

　　经过近 10 年的演出实践，陈美娥与汉唐乐府期待能够突破既有的传统演绎模式，展现南音"华夏正声"的尊贵文化面貌。

　　早在 1980 年代，两岸尚未通航之前，陈美娥就已经赴泉州、厦门，与当地南音界结识，并深受梨园老戏科步身段的古典美所感动。1983 年元宵，陈美娥"在泉州观赏到'梨园戏实验剧团'的折子老戏《摘花》《冷温亭》《玉贞行》《士久弄》，我几乎是在珠泪潸然下看完三小时的动情演出，那细腻婉约的袅娜科步，顾盼生情的典雅风华，把我的心柔碎了！我明白就是这般'勾魂摄魄'的精致艺术魅力，才会流传千古历久弥新。我为传统不朽的真善美而喜泣，为民族坚韧的执着力而感动"①。她探访了泉州、厦门南音专业乐团，感慨于地方政府的扶持用心，与团体的艺术追求。当时她就留心泉、厦南音乐团的人才，希望汉唐乐府能够成为两岸南音交流相辅相成的先行者。两岸通航后，陈美娥与陈守俊就多次前往泉州、厦门交流，结识了泉州南音乐团的优秀女乐手、泉州艺校出身的南音新秀王阿心。1990 年，汉唐乐府行政总监陈守俊先生情定王阿心，成为了当时两岸南音交流的一段美事佳话。

　　1991 年，坐落在台北 101 大楼附近的"汉唐乐府艺术文化中心"启动筹备，也是台湾第一家私属定点、定目的演艺场所，同年汉唐乐府荣获"文建会"遴选为"国际扶植团队"，于是汉唐乐府全力转型，成为固定人事编制，拥有全职演出、行政人员，从南音人才培养、学术研究、面向社会、推广传播积蓄力量。1992 年，汉唐乐府获"教育部"颁发民族音乐薪传奖（团体）。同年，陈守俊依政府规定携王阿心母子返台定居。1993 春，汉唐乐府艺术文化中心正式揭幕。为了强化南音的学术地位，促进两岸民族音乐界的文化认同，汉唐乐府邀请中国艺术研究院古代音乐史权威黄翔鹏教授赴台举办讲座，并将其讲座内容《中国古代音乐史——分期研究及有关新材料、新问题》正式出版。1993 年，陈美娥将其著作《中原古乐史草稿（上篇）》，向黄翔鹏教授请序，向著名作曲家吕远请跋，由北京海潮出版社出版发行。

①　陈美娥：《古乐今舞话从头》，1996 年《艳歌行》首演节目册序文，第 8 页。

汉唐乐府不仅从学术上去追溯南音的历史，还尝试从学术上去证明传统南音在文化、创意、产业、发展上的无限可能。1993 至 2000 年间，汉唐乐府不断得到学术界的肯定及当局的扶持。1995 年"立足传统、再造传统"南音梨园乐舞的创发，更博得了国际主流表演艺术单位的青睐，汉唐乐府采取学术研究、艺术创作、文化交流与人文讲座并举，传统保存与古典创新相辅相成的模式，进行传承、演出和推广，逐渐开辟了汉唐乐府走向世界的文化版图。

三、南音乐舞阶段

感动于梨园的优雅风华，陈美娥在 1987 年《留伞》及 1988 年《精神顿》的编排中小试了身手，为梨园与南音的乐舞融合写下未来转型的伏笔。汉唐乐府艺术文化中心的成立，它肩负着艺术教育及文化传播的重任，除了定期举办南音音乐会及研习课程外，酝酿多年的乐舞新编也取得了重大的落实与推进。从 1993 年起，汉唐乐府每年都获选为"文建会"的"国际演艺扶植团队"。1995 年 6 月，汉唐乐府征选台北艺术大学舞蹈系应届毕业生魏秀蓉、林蔓菁等五人，派赴泉州跟随梨园名师潘爱治学习传统科步、身段，为期三个月。9 月初，五名舞者学成返台，假汉唐乐府艺术文化中心集训排练梨园舞坊创团经典之作《艳歌行》，并于 12 月隆重首演，创台湾表演艺术定点、定幕、定期推广，连演三个月之首例，并接受"文建会"的"重要国际演艺扶植团队"的年度补助及审核。同在 1995 年推出新作《南管游赏》的江之翠剧团，其团长周逸昌，曾于 1992 年随汉唐乐府组织的"台湾教授访问团"赴泉州观摩"天下第一团"演出，回台后第二年创团，称首开风气将传统梨园戏结合现代剧场艺术。相较两团，风格迥然不同，江之翠以学习南音曲与含唱做念基本内容的梨园折子戏段为主；汉唐乐府则是彻底抽离戏剧情节，纯粹以戏剧的科步、身段来构成舞蹈肢体语汇，并结合南音指谱大曲而形成乐舞戏。

1995 年，"汉唐乐府·梨园舞坊"成立，标志着汉唐乐府进入了开创新古典南音乐舞艺术的新阶段。陈美娥决定将原先的"古乐团"转型为

"乐舞团",她大胆地加入了大量的梨园舞蹈成分,省略了戏曲固有的唱念和口白,由舞蹈科班演员表演。这样将南音与梨园舞蹈结合起来并搬上舞台的方式,催化她把"梨园舞蹈"从梨园戏中剥离了出来,形成了古典舞的别样风格。汉唐乐府艺术文化中心以花梨木为材料重金设计打造舞台剧场,是台湾首创高贵的古典勾栏,试图复活唐、宋宫廷风格的表演空间,以显南音浓郁的"古士君子之风"的贵族气息。

汉唐乐府·梨园舞坊的创立,升华了以往专注于南音古乐的学术精神,赋予南音乐舞成为重建中国传统乐舞的文化依托的身份,将南音与梨园有机结合,创造出细腻婉约的新古典乐舞美学。

1995年末至1996年初,汉唐乐府·梨园舞坊跨年推出汲取传统南音大曲与梨园科步融合而新编的古典乐舞——《艳歌行》,艳惊四座。《艳歌行》撷取南音的歌、乐、舞、剧,且编创团队采用跨界合作的模式:邀请现代剧场精英密切配合,聘请"云门"出身的吴素君为舞蹈总监,舞美灯光林克华为技术总监,及后来奥斯卡金像奖得主叶锦添为服装造型设计总监。此后,汉唐乐府不断地进行传统与现代、古典与前卫对话的南音艺术创作与推广,从纯传统音乐迈向古典乐舞。继《艳歌行》之后,接续的是以南音名曲编创而成的唯美的《丽人行》(1997);改编自梨园经典剧目《荔镜记》的古典歌舞戏《荔镜奇缘》(1998);接受阿姆斯特丹国家剧院之国际大型剧院创作委托,根据五代画家顾闳中同名名画打造的大型梨园乐舞戏《韩熙载夜宴图》(2002);与法国著名歌剧导演鲁卡斯合作的中法德跨国共制《洛神赋》,于巴黎市立剧院首演,创亚洲舞团首登法国指标性剧院演出首例(2006);《盘之古》(2010);以及《殷商王后——武丁与妇好》(2011)等。同时还迈向跨文化融合合作,如首次跨越国度进行中法合作的古典浪漫乐舞剧《梨园幽梦》(1999);与法国甜蜜回忆古乐团进行中法再度合作共制,以西方景教(基督教)首次传入中国之唐朝为时代背景,阐述宫廷十部伎,中西文化艺术交流之礼乐盛况的《教坊记》(2009);将南音与法国古老的宗教音乐组织起来,作为这两部作品的主题旋律。

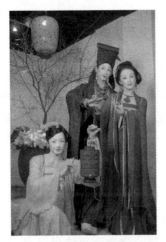

《荔镜奇缘》剧照

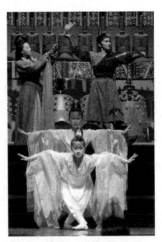

《盘之古》剧照

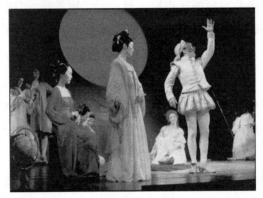

《梨园幽梦》剧照

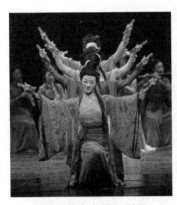

《韩熙载夜宴图》剧照

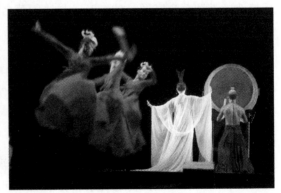

《洛神赋》剧照

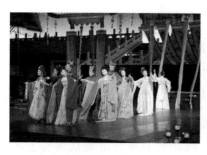
《教坊记》剧照

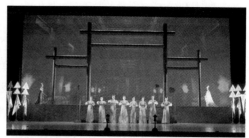
《殷商王后——武丁与妇好》剧照

2019 年，陈美娥担任总导演与乐舞戏编导的南音古典乐舞戏《百世大儒陆九渊》在江西上演，这是汉唐乐府与大陆地方政府合作打造南音乐舞剧的新做法。该剧共六幕："陆家坊"——神童之问·天地曷极；"龙虎山"——弱冠之志·还我河山；"鹅湖寺"——鹅湖之辩·心即宇宙；"象山书院"——伉俪之情·知音知心；"荆门"——荆门之治·巩我金城；"百世大儒"——大成之庭·孔庙配祀。

第三节　汉唐乐府南音现代艺术的模式转化

汉唐乐府新古典南音乐舞艺术奠基于 1983 至 1994 年，1995 年创作的标志性剧目是《艳歌行》。汉唐乐府创立的新古典南音乐舞艺术并非限于一种模式，而是适应不同时期的审美，探索多样化的演出模式，它经历了从古典音乐向现代乐舞的模式转化，从中国审美向中西合璧的审美转化，从现场表演艺术向新媒介呈现的三次模式转化。这三种模式转化也体现了汉唐乐府的艺术创作特点的转化。

一、从古典音乐向现代乐舞的转化

汉唐乐府创立的前十年，主要是继承南音古典音乐。《艳歌行》的创作成功，确立了汉唐乐府从纯粹的南音古典型的音乐向现代乐舞的模式转化。汉唐乐府创立的古典乐舞模式是以传统南音为音乐底色基调，梨园戏

的"十八步科目"程序为乐舞的基本动作，通过南音曲牌音乐结合梨园戏科步程序来重塑古典乐舞，体现出汉唐乐舞"立足传统、再造传统"的文化理想，将两种古典艺术融于一体，创造出既不同于传统南音高正文雅的音乐模式，也不同于梨园戏唱念做打的戏剧模式。而是吸取南音的缓慢而典雅幽静的音乐空间与梨园戏科步细腻婉约的曼妙身段，摒弃唱与念白，通过梨园身段科步与南音曲调来淬炼出雅致而前卫非凡的现代南音艺术美学。

《艳歌行》是汉唐乐府·梨园舞坊于 1995 年编创的第一个新古典南音艺术作品。该作品由《序曲——西江月引》《艳歌行》《簪花记》《夜未央》（后改名《相思吟》）《满堂春》五个不相联系的折子组成。

《序曲——西江月引》为上四管演奏排场，演奏了包括《西江月引》的纯器乐曲与新编曲《关雎》，《关雎》曲词取自《诗经》。

《艳歌行》是用《八展舞》的《夜游》《夜赏》《夜乐》《夜鸣》结合传统梨园戏小旦婀娜娇俏的科步身段来塑造秀丽佳人踏青嬉春的万种风情。

《簪花记》分两部分，第一部分由人声清唱《暗想暗猜》引入，舞者坐在场中，用梨园戏大旦的身段展露靓丽女子春锁深闺的落寞凄清；第二部分在大谱《梅花操》的《点水流香》《联珠破萼》《万花竞放》的伴奏下，两名仕女用梨园戏大旦文雅端庄身段科步与肢体语言，强调了女子思春的幽怨。

《相思吟》以"独上歌，不以管弦乱入声"登歌独奏古典形式，在南音曲牌【短相思】《岭路斜崎》弹唱声中，表现"声依永，律和声"精湛之南音传统唱念歌艺，融合梨园十八科步雨伞科之曼妙舞蹈，表现梨园乐舞沉歛古雅的科步典范。

《满堂春》分两部分，音乐曲牌为【满堂春】《霏霏飒飒》、【南柯子】《且去禅房》与大曲《记相逢》，第一部分用下四管中打击乐器——四块，结合梨园科步，衍化出一套纯打击乐的《四块舞》；第二部分续以传统南音"上、下四管"大合奏之排场，用合乐形态表现谦恭和谐之礼乐精神。

《艳歌行》在音乐表现形式上也做了改良，如器乐合奏、纯人声清唱、

自弹自唱、纯打击乐与大合奏等，用的是传统南音曲牌，且为演出需要而撷采古诗词歌赋，这种音乐创新结合梨园传统科步、身段与手姿，以及传统而新鲜的唐代仕女服饰与妆扮造型，加上古意盎然的仿勾栏的舞台、调度，真的是美轮美奂，从听觉到视觉都让人回想起汉唐时期的古典乐舞。《艳歌行》的首演获得了极大的成功，扭转了一部分学者对汉唐乐府的态度。同时，这出剧目也为汉唐乐府现代南音艺术打开了一扇古典美的编创道路。此后，《丽人行》也是沿着这一模式运行的。

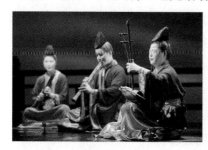 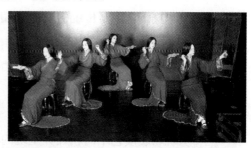

《满堂春》剧照

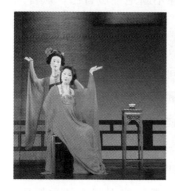 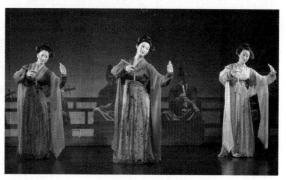

《簪花记》剧照　　　　　　　　　　　《艳歌行》剧照

二、从中国审美向中西合璧审美的模式转化

如果说《艳歌行》《丽人行》《荔镜奇缘》属于中国审美范式，那么《梨园幽梦》的出现，则是中西合璧审美范式的体现。《梨园幽梦》是汉唐乐府与法国小艇歌剧院合作的跨国艺术作品。在这部作品里，陈美娥糅合了法国宫廷音乐与南音音乐，在梨园科步身段与手势对应法国宫廷舞蹈规

范性的舞步与手势，汉唐演员的浓妆对应意大利喜剧里的面具，中法戏剧表演形态与技巧上，进行嫁接对比，从总体构思上作了很大的突破。再加上汉唐乐府与小艇歌剧院团员同台演出，利用巴洛克乐剧和南音梨园戏都是采用段落式的结构特点，在每一个乐段之间，用演员说故事的方式来串场。双方歌舞的穿插、衔接，造成中西文化相互冲击，产生了丰富的对话美。

《梨园幽梦》实际上是将两种古老的音乐文化、戏剧文化进行融合，虽然从艺术本身而言都是传统的，但是编创手法与表现手段都是非常前卫大胆的。这种跨文化对话的模式将汉唐乐府的现代南音乐舞艺术推向了另一种样式。当然，也造成了极大的冲击力，引发了艺术创作观念的激荡与探讨。

三、从现场表演艺术向新媒介呈现的模式转化

汉唐乐府的现代南音乐舞艺术创作，总是在不断地突破自己，从音乐样式向乐舞样式转型，从乐舞又向乐舞剧转型。不仅如此，还运用了当代的空间表演艺术理论，营造不一样的演出空间将作品放置于特定的演出氛围，而不拘泥于室内舞台。从剧院剧场表演空间向露天表演空间转化，为汉唐乐府的视觉艺术呈现树起了新的范式。从重视现场艺术表演到强调现场表演画面，把乐舞变成一种渐渐展开的流动画卷。《韩熙载夜宴图》就是典型的范式。

（一）《韩熙载夜宴图》的创意表演艺术空间

2002 年，汉唐乐府在成立 20 周年之际，着手创编大制作的歌舞剧。当时系为因应荷兰国家歌剧院的隆重邀演，而制作了这出以五代顾闳中的名画为本的六幕大型歌舞剧《韩熙载夜宴图》。该作品在 2003 年的"台新艺术奖"评选时，评委作出如下评价："1. 在现代剧场导演的统合下，南管与梨园乐舞的创作基材，加上点到为止的戏剧情境，使歌舞演员淡淡地出入角色，成为流动画卷式的布局，成功地将静态的画作鲜活于舞台上。2. 厚重的木质舞台以及色彩繁复的服装，呈现偏重风格化的视觉表现与层

次变化，在传统南管之外开创整体剧场演出的新风貌。"① 该剧实现表演艺术空间突破表现在 2007 年在北京故宫的那一场奢华呈现。借用《韩熙载夜宴图》导演蒋维国的话说："这不是一个'戏'，在我面前的是一幅名画《韩熙载夜宴图》；一种传统艺术——南音、梨园戏。两者都是瑰宝。把南音的乐与舞，依《韩熙载夜宴图》的场景和人物，组合成一个完整的演出：这就是我们的工程。"

2007 年 9 月，汉唐乐府在北京故宫的皇极殿上演《韩熙载夜宴图》。表演空间从紫禁城的金水河开始，另一厢，乾隆花园里的流觞渠，汲入城西的生气绘出流动的曲线，在文人雅士的杯斛之间蜿蜒。从金水河与流觞渠的流动场域，一条步道装饰出天上银河、地上金水的新元素，分别由星河、琉光、水月形塑而成，闪烁的星河流转在红墙之间，隐约的琉光反射

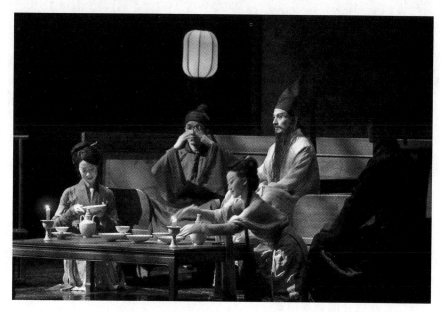

《韩熙载夜宴图》之 "歇息"

① 《台新艺术奖文献》，http://artsawardarchive. taishinart. org. tw/work/id/40。2016 年 11 月 1 日阅。

着月光，天上的月光又与地上的水月相映成趣，引领着嘉宾们入席，揭开皇极殿广场宴席的序幕。为了让宾客们能够感如画中人，演出过程中，百位茶师由皇极殿长廊缓缓步入宾客席，精心安排茶道、香道、花道，他们穿梭在宾客间，让与会嘉宾体验着剧中的生活，台上台下融合为一。嘉宾除了可用"眼"欣赏汉唐乐府的《韩熙载夜宴图》，还亲"身"感受并参与营造《韩熙载夜宴图》所呈现的诗、歌、乐、舞、画、食、花、香、茶等创意空间。

《韩熙载夜宴图》之"清吹"

《韩熙载夜宴图》开创了汉唐乐府的如诗画卷的表演风格，将原本为室内艺术的南音乐舞，拓展为环境剧场式的室外露天的表演艺术，将观众纳入剧目中，形成了别致的表演创意。

（二）新媒介的呈现模式

2013 年，故宫博物院"数字故宫"系列，精选了院内珍藏的五代顾闳中《韩熙载夜宴图》作为展示对象，结合非物质文化遗产"南音"、汉唐乐府乐舞演绎、中央美院制作成 APP 电子书模式，将平面的古画卷与南音乐舞进行立体、虚实结合呈现，在电子载体中去演绎。

汉唐乐府从创作、制作到传播渠道的创新开拓,为其创作的现代南音乐舞美学的传播开辟了一条新媒介道路。

第四节 南音现代艺术的海外传播轨迹

汉唐乐府自 1983 年创建以来,从早期的传统南音,到南音乐舞,从小剧场到大舞台,再到露天表演艺术空间,其打造的现代南音乐舞美学在国际上掀起了一股汉唐乐舞风,其国际传播轨迹遍及亚欧主要国家。

一、传播途径

汉唐乐府通过学术讲座与论文发表、访问演出、艺术节与音乐节、实况录播、商业演出等途径来传播新古典南音乐舞美学。

(一)学术讲座与论文发表

汉唐乐府初期,在海内外高等学府出访演出,往往会带着对南音历史的认识(如南音与清商三调)、南音演奏形式与美学特点等学术成果,通过现场音乐会的解说或赏析介绍、音乐会后的座谈、专题学术讲座、参与论文性质的学术发表等方式来推广宣传南音艺术。这种做法可以说贯穿汉唐乐府的整个创作演出与推广过程,在早期的国外传播中起着非常大的作用,尤其是与国际汉学学者、学术界交流,极大地提升了汉唐乐府知名度。在汉唐乐府国际推广初期,美国与欧洲是主要区域,因为有美国、欧洲主流社会的认可,汉唐乐府才能更快地推向世界。

自 1985 年来,汉唐乐府曾在海内外多所大学和学术场所举行讲座,在刊物上发表学术论文,例如:1985 年 12 月,在台湾政治大学举行南音示范讲座;1986 年 3 月 23 日,在美国芝加哥"中国演唱文艺研究学会"(Conference on Chinese Oral and Performing Literature,简称 CHIN OPERL)年会中表演南音与进行学术演讲;1986 年 3 月 29 日,在美国宾州普林斯顿大学作学术讲座;1987 年 12 月,在香港中文大学访问,举行

三场南音学术讲座；1988年，首次赴英国、法国、荷兰、比利时、瑞士、德国、奥地利进行40天20场的学术座谈与访问演出；1995年9月14日，在荷兰"第二届国际磬学会东亚之音学术研讨会"上发表论文；2000年10月23日，在乌克兰基辅大学举办示范讲座。

（二）访问演出

访问演出是汉唐乐府在受邀请演出期间，在当地汉学家、学术界或行政官员的推介下，通过主动访问演出的途径进行文化交流，推广汉唐乐府的新古典南音乐舞。这种模式促使汉唐乐府能够主动接触国际主流社会，迅速融入国际现代艺术创作的大家庭并确立自己的创作定位，为30年的国际巡演提供了可持续的资源。

汉唐乐府应美国中国演唱文艺研究会之邀，于1986年3月22日在芝加哥犹太文化学院首次举办国际南音音乐会，揭开了汉唐乐府30多年的国际传播序幕。

30多年间，汉唐乐府数十次在美国、英国、法国、荷兰、比利时、德国、意大利、奥地利、丹麦、韩国、以色列、乌克兰、韩国、日本、马来西亚、新加坡、印度尼西亚、澳大利亚等美洲、欧洲、亚洲国家的多所大学、博物馆、文化中心，以及中国大陆多个省市进行访问演出。

（三）艺术节与音乐节

艺术节与音乐节是提升汉唐乐府在国际上声誉、扩大国际影响的一种传播途径。作为专业演艺团体，能够在世界上的主要艺术节与音乐节频频亮相、登台演出，说明了该团体的艺术水平得到认可，同时也推广了其所演出的艺术。

汉唐乐府成立后，其对海内外传播的另一个途径就是应不同国家各种艺术节与音乐节邀请，在不同平台上演出，主要如下：

在海外，汉唐乐府应各国文化部门邀请，参加各种艺术节、音乐节、音乐会等。例如：1988年4月，参加日本"第二届亚细亚传统音乐会"；2001年6月30日，参加日本"国际打击乐节"；1995年9月，参加荷兰的"法兰德斯艺术节"；1995年9月11日，参加"鹿特丹世界音乐艺术节"；

1996 年 9 月 3 日，参加"乌垂克古老艺术节"；1996 年 12 月 11 日，参加"以色列民族文化艺术节"；1996 年 12 月 14 日，参加泰国"第三届亚太民族音乐学会年会"；1996 年，参加泰京"庆贺泰王蒲美蓬登基五十周年庆"；1997 年 10 月 8 日，参加韩国济州"第四十二届亚太影展"；1998 年 7 月 27～31 日，参加法国"亚维侬艺术节"；1999 年 8 月 25 日，参加"萨布雷艺术节"；1999 年 9 月 11 日，参加"大巴黎区艺术节"；2000 年 9 月 8～19 日，参加"第九届里昂双年舞蹈节"；1999 年 9 月 18 日，参加捷克"欧洲磬学会第五届年会"；2000 年 3 月 5～6 日，参加澳大利亚"阿德雷得艺术节"；2000 年 5 月 11～13 日，参加乌克兰"基辅市国际剧团艺术节"；2001 年 7 月 15 日，参加西班牙"希戎古乐节"；2003 年 8 月 21 日，参加美国林肯中心户外艺术节；2005 年 7 月 15～17 日，参加俄罗斯国际契诃夫艺术节等。

在国内，汉唐乐府参加过泉州"南音国际大会唱"（1989.9.18）、香港"首届中国音乐节"（1993.10.29～30）、"1995 中秋厦门南音大会唱"（1995.9.5）、"石狮市黄金海岸艺术节"（1995.9.24）。

（四）实况采访

随着汉唐乐府在国际上的知名度的提升，一些希望在本国推广汉唐乐府古典南音乐舞的国家电视台或广播电台，纷纷通过对陈美娥实况采访来传播汉唐乐府的新古典南音乐舞，无疑进一步扩大了汉唐乐府的国际影响力。历年来陈美娥曾接受过东京朝日放送 ABC 电台、瑞士日内瓦广播电台、德国国立 NDR 电视台、荷兰奈梅根广播电视台、澳大利亚阿德雷得 ABC 国际广播公司的访问实况，向这些国家及其民众介绍和推广汉唐乐府与南音。

二、传播场域

汉唐乐府在海内外的传播，主要以高等学府为重点场域，多数是欧美著名大学的汉学院、东亚学院、亚非学院、音乐学院等，以此来推广南音及汉唐乐府的南音艺术。

（一）高等学府

30 多年来，汉唐乐府在高等学府的传播轨迹如下：

国内部分：北京大学、中国音乐学院、西安音乐学院、厦门大学、杭州师范学院、香港中文大学、台湾大学、台湾师范大学、台北艺术学院、台湾政治大学、淡江大学、新竹清华大学、台南成功大学。

海外部分：美国的西雅图华盛顿大学音乐学院民族音乐研究系、洛杉矶加州大学音乐学院、马里兰汤森州立大学亚洲艺术中心。

欧洲的英国牛津大学、伦敦大学亚非学院；法国高等社会科学研究院；荷兰莱顿大学汉学研究院；奥地利国立维也纳大学音乐暨表演学院、国立维也纳音乐学院、萨尔茨堡国立莫扎特音乐学院；德国汉堡大学；比利时皇家音乐学院、鲁汶天主教大学；捷克查理士大学；拉脱维亚国立利帕亚音乐学院；乌克兰基辅大学。

澳大利亚的昆士兰大学、葛里菲斯大学、麦克里大学。

亚洲的日本天理大学、爱知大学、冲绳县立艺术大学；韩国汉城大学音乐学院、汉阳大学音乐大学、延世大学；马来西亚艺术学院；菲律宾大学音乐学院等。

（二）文化中心及其音乐厅

在各地文化中心及其音乐厅等场域的传播如下：美国夏威夷文化中心；日本大阪市国际交流文化中心音乐厅、东京国立奥林匹克纪念综合中心；比利时布鲁日市文化中心、安特卫普世界文化中心；中国香港文化中心、泉州市艺术文化中心、台中市立文化中心、台南市立文化中心、高雄市立文化中心；丹麦奥登市文化表演中心；法国世界文化之家、亚眠文化之家、里昂舞蹈之家、萨布雷市文化中心、布鲁日市文化中心；以色列台拉维夫市依那夫文化中心、赫隆市文化中心；菲律宾马尼拉国家文化中心；荷兰乌垂克市文化交流中心、海牙科索剧场；西班牙维哥市文化中心等。

（三）图书馆或博物馆

在西方国家，图书馆与博物馆都是重要的研究机构与学术交流中心。

汉唐乐府不仅在各国的大学、文化中心进行传播南音，还以图书馆与博物馆为传播基地，进行宣传推广。主要有：美国哈佛大学燕京图书馆、纽约市立图书馆表演艺术分馆；法国国家图书馆、巴黎郭安博物馆、巴黎基美东方艺术博物馆、亚维依市卡尔维博物馆、尼斯亚洲艺术博物馆；荷兰莱顿市民族博物馆、阿姆斯特丹皇家热带博物馆、海牙市非特斯博特博物馆；德国国立汉堡工艺博物馆；挪威卑尔根特洛豪根葛利格博物馆；新加坡国家历史博物馆；中国台湾台北中央图书馆、历史博物馆。

（四）电视台或广播电台

电视台与广播电台也是传播阵地的一种，主要有日本朝日放送 NHK 广播电台、法国国家广播电台、瑞士日内瓦广播电台、德国国立 NDR 电视台、荷兰奈梅根广播电视台、澳大利亚阿德雷得 ABC 国际广播公司等。

（五）歌（舞）剧院、剧场或音乐厅

歌剧院、剧院、歌舞剧院、剧场或音乐厅是汉唐乐府演出的主要场域，也是其现代南音乐舞艺术的主要传播场域。

中国：北京故宫、北京太庙、北京国家大剧院、北京音乐厅、北京保利剧场、北京梅兰芳大剧院、北京海淀剧院、上海天蟾逸夫剧院、厦门新华影剧院、厦门鼓浪屿音乐厅、福建大剧院、台北故宫、台北戏剧院、台北音乐厅、台北中山堂、高雄卫武营艺术文化中心。

美洲：美国纽约现代舞圣殿——乔伊斯舞蹈剧院、纽约洛克菲勒文化中心台北剧场、华盛顿乔治城大学盖斯顿剧场、波士顿约翰·汉考克演艺厅，萨尔瓦多总统剧院，尼加拉瓜鲁本·达里奥国家剧院，哥斯达黎加国家剧院。

欧洲：法国巴黎夏佑宫剧院、巴黎喜歌剧院、巴黎市立剧院、依弗立市剧院、默市卢森堡剧院、纳伊市纳伊戏剧院、里昂歌剧院、艾克斯市网球剧场、杜尔大剧院、香槟沙龙剧院、布尔日文化中心、奥尔良剧院、格勒诺布尔市梅蓝剧场、马西市马西歌剧院、圣路易市圆顶剧院；西班牙马德里希古洛剧院、希戈市霍韦亚诺斯剧院；荷兰国家剧院、阿姆斯特丹大会堂音乐厅、奈梅根市维利尼根剧院、乌垂克市立剧院；捷克布拉格阿柯

剧院；英国郝利维亚音乐厅；德国汉诺威歌剧院、吕内堡市文化论坛剧场；俄罗斯普希金剧院；拉脱维亚里加市达利剧场；乌克兰基辅市青年剧院、国家歌剧院。

亚洲：日本冲绳县立乡土剧场；新加坡海湾大剧院。

（六）其他场域

汉唐乐府还在政府部门、酒店、修道院、教堂、寺庙、古堡、机场、景区、书院、社团活动场域、电视台等地方演出，与各地进行交流的同时，也作为传播的辅助窗口。如中国的陕西黄帝陵轩辕庙、工人文化宫，北京首都机场，上海世界博览会，湖南卫视，厦门人民剧场、厦门鼓浪屿菽庄花园，台北孔庙、台北圆山饭店，香港晋江同乡会；马来西亚吉隆坡陈氏书院、美华酒店；新加坡中峇鲁联络所；印度尼西亚东方音乐基金会；韩国汉城大田世界博览会；英国伦敦市会议中心；德国海德堡市市政厅；意大利罗马天主教修道院；瑞士布莱塔古堡演奏厅；挪威卑尔根市哈孔城堡；荷兰根特市圣巴菲斯教堂；拉脱维亚利帕亚市文化馆；澳大利亚阿德雷得市政府。

30多年来，汉唐乐府在文化界与学术界支持下，通过学术讲座、学术交流性质的音乐会、访问演出等传播方式，取得了国际传播的初步效果，获得了学术机构、地方政府机构、博物馆、图书馆等单位举办的艺术节、音乐节活动的邀请，从文化交流式的演出，转向与歌剧院、剧场、文化中心等合作的演出，进一步推动了汉唐乐府的现代南音乐舞艺术创作，而跨国合作演出也给汉唐乐府带来了更多交流的机会和艺术提升的机会，反过来也改变了台湾当局对汉唐乐府的认可与支持，使得汉唐乐府在30多年的国际交流中奠定了良好的国际声誉。

第五节　汉唐乐府南音现代艺术的海外传播策略

汉唐乐府新古典南音乐舞艺术的国际化传播一直被作为南音专业团体

的成功典范,其之所以能够在国际艺术演出市场占有一席之地,能够为当代南音的国际推广与传播积累下丰富的经验,是与其多层次的传播策略分不开的。

一、学术化宣传

1982 年,陈美娥在欧洲巡演期间,已经与学术界有了初步的接触,她敏锐地意识到南音艺术的发展必须借助学术界的力量,而在国际上的推广,更是需要西方汉学家与音乐界的助力。在成立初期,汉唐乐府从学术研究、学者扶持与高校访问演出等方面进行有意识的学术化宣传,初步建立汉唐乐府在国际上的学术基础。

（一）学术研究

陈美娥根据自己多年的南音调查材料,深入分析南音古乐的曲式、调式结构,遵循南音研究启蒙导师余承尧老先生的历史探索、黄翔鹏教授的音律研究脉络,检验南音的古老基因,确立南音在中国古代音乐史的地位,通过一次次论文发表、讲座、音乐会解说、学术发言与专著出版,不断地扩大影响,同时也印证了汉唐乐府不仅仅是一般的演出团队,还是一个具有学术理论思维的演出团队,由此披上了学术光环。

（二）学者扶持

汉唐乐府往美国、欧洲巡演期间,主要通过如龙彼得、王秋桂、梁其姿、徐小虎等国际权威学者的带领,在巡演当地聘请当地大学的知名学者主持,以此来扩大汉唐乐府的学术影响。在汉唐乐府的海外演出时主持过的著名学者有:

美国:哈佛大学音乐系教授赵如兰博士、费城宾州大学东亚学系教授梅维桓博士、宾州匹兹堡大学音乐系教授荣鸿曾博士、康州耶鲁大学东亚学系主任傅思汉博士、西雅图华盛顿大学音乐学院民族音乐研究系主任 Heiromi Lorraine Sakata 博士、洛杉矶加州大学音乐学院院长葛雷博士、马里兰汤森州立大学亚洲艺术中心主任曾夙惠教授。

欧洲:伦敦大学亚非学院音乐研究中心主任莱特博士;法国高等社会

科学研究院东亚语文研究所所长贝罗贝博士；荷兰莱顿大学汉学研究院院长 Erik Zürcher 博士、莱顿大学中国语文文化系主任 WL. Idema 博士；比利时鲁汶天主教大学东方学系 U. Libbrecht 博士；德国汉堡大学中文研究所所长 Hans Stum Peeldt 博士；瑞士日内瓦大学汉学系教授郭茂基博士；奥地利国立维也纳大学音乐暨表演学院教授 Deutsch 博士。

大洋洲：澳大利亚昆士兰大学音乐系荣誉教授尼克松博士、葛里菲斯大学亚洲暨国际研究院马克林博士、麦克里大学校长叶黛安博士。

亚洲：韩国汉城大学音乐学院金正吉、汉阳大学音乐学院音乐系权五圣教授、延世大学音乐系罗仁容教授等。

（三）高校访问演出

汉唐乐府最初选择演出推广的场所也是以各国的大学、研究机构为主，通过借助与世界著名大学及汉文化研究专家的交流和互动、学术界的影响力来推动确立汉唐乐府在国际上的学术地位，进而扩大其作品的影响力。

（四）学术宣传

汉唐乐府为了让其创作的作品获得更大的社会效益，在创作前期就进行了有目的的宣传。譬如 2005～2006 年创作《洛神赋》时，进行了为期 5个多月的学术宣传，通过多次讲座来达到宣传的目的。

2005 年 12 月 21 日，《洛神赋》系列讲座 1："秋涛欲涨西陵渡——《洛神赋》文学特点及其对后世影响"；

2006 年 1 月 11 日，《洛神赋》系列讲座 2："青青自是风流主——攀登《洛神赋》的美学成就"；

2006 年 2 月 15 日，《洛神赋》系列讲座 3："谪来潭府话夤缘——《洛神赋》的衍生艺术与影像魅力"；

2006 年 3 月 15 日，《洛神赋》系列讲座 4："月魄冰魂凝结就——陶醉于《洛神赋》的书法与绘画"；

2006 年 4 月 12 日，《洛神赋》系列讲座 5："罗袜轻尘花笑语——曹植与洛神永恒的爱情故事"；

2006 年 4 月 29 日，《洛神赋》系列讲座 6："翩若惊鸿·洛神梦——南音、文学与时尚对谈"；

2006 年 5 月 7 日，《洛神赋》系列讲座 7：人神相恋《洛神赋》；

2006 年 5 月 19～21 日，中、法、德跨国歌舞戏《洛神赋》在台北戏剧院首演。

二、专业化训练

汉唐乐府第一次出访美国时，全团都是相当资深的非职业南音前辈，平均年龄为 65 岁。返台后，汉唐乐府着手进行高学历、年轻化、专业化的人才培养，通过招收大学在校生、毕业生、研究生进行义务教学，提供扎实的传统南音训练。同时，汉唐乐府通过送出去、请进来、打造演出平台等方式来对团员进行"接地气"的传统训练。而获得大众认可的则是汉唐乐府既国际又本土的专业水平。

（一）送出去

汉唐乐府将学员送往南音发源地泉州进行培养，其目的是促进两岸南音、梨园的密切交融，增进乡情亲情，加深弦友感情。音乐也好，舞蹈也好，到泉州接受当地名师指导，都是为了教育台湾年轻一代，应抱持饮水思源、两岸一家亲的民族文化情怀。

（二）请进来

泉州梨园名师"戏状元"吴明森和旦科全才潘爱治，两位是新中国成立后的第一代梨园科班子弟，尽得"老师傅"的传统真传，擅长教学，尤其吴明森，精通各色行当。两人退休后，汉唐乐府将其奉为教席，二十年来与汉唐乐府道义相交，合作无间，培养了梨园舞蹈人才无数。

（三）打造演出平台

汉唐乐府不仅自费培养南音人才，还专门为学员打造各种表演平台，包括各种海内外演出活动，通过实战性的艺术表演，迅速提升学员的表演心理素质、表演水平以及艺术眼界。

（四）当局认可

汉唐乐府经过近10年的经营，终于取得了许多成就，获得了当局的认可。1990年策划录制的"中国千年古乐——南管"，获最佳唱片、最佳演奏及最佳制作人三项金鼎奖；1991年应"总统府"之邀，赴"总统府"介寿堂参加"总统府"音乐会；1992年获"教育部"颁发民族音乐"薪传奖"；1993年获"文建会"选为"杰出国际演艺扶植团队"。这些荣誉足以证明汉唐乐府的专业能力。

三、职业化管理

汉唐乐府的研习营开办了几届后，虽然培养了一批学员，但是学员各有就业、升学、婚嫁的考量，流动性很大，也快，阻碍了汉唐乐府的专业化发展。1993年，汉唐乐府开始转型为专业乐团，成立梨园舞坊，吸收大学本科训练后的音乐舞蹈人才，通过反复的扎实训练，以及职业化的管理，建立起一支相对稳定的兼具专业化与职业化的演出队伍。

四、专业化运作

经过十多年演绎与推广传统南音音乐，汉唐乐府在国际上已经确立了具有精湛高超南音本体艺术演绎能力的专业艺术团体的声誉。它创作的新作品也就比较容易被国际认可，再加上与各国歌舞剧院的导演与相关艺术家的合作，更是推动了汉唐乐府的现代南音乐舞艺术作品在国际上的影响。在专业表演市场运作过程中，需要对观众需求与节目内容进行定位，并不断地调整演出。

汉唐乐府在国际上的推广之所以能够成功，除了十多年的学术化宣传推广外，还与其专业化的艺术运作分不开。1995年后，汉唐乐府每一次的艺术创作，都建立起一支长期合作而相对稳定的创作团队。创作团队都是各行业最知名的艺术家之一，如导演香港演艺学院蒋维国、舞台灯光设计林克华、美术服装设计叶锦添、国际名建筑师林洲民，均为亚洲最负盛名的艺术家；享誉欧洲剧坛的德裔法籍导演卢卡斯·汉柏（Lukas Hemleb）与陈美娥联手执导《洛神赋》，且由卢卡斯担任舞台及灯光设计，并力邀

张叔平担任服装设计与美术指导,张曾参与获得世界影展金奖的电影《2046》《花样年华》等的服装设计,跨国的合作为南音注入新时代的艺术风貌。

为了赢得肯定,汉唐乐府在传统观念与美学的基础上再创新,追求最佳呈现品质,吸收现代舞台艺术理念,呈现南音艺术复古与现代兼容并蓄的风格。在音乐、服装、道具、化妆、动作、布景、灯光、摄影等方面均聘请专业人士安排、设计,重视与编剧、导演、设计师、评论家、学术界等专业人士沟通,并向他们学习。面向群众的演艺市场,其最大优势主要是艺术创作,有作品,有思想,有创意,有格调才能得到观众的认可。而作为专业演出团体,其生存的途径也是创作。只有创作才有生命力。

1995年后,汉唐乐府以每年一部作品的创作频率走上国际主流艺坛。而有的作品历经了二十年海内外的不断巡演,已成为艺术精品,譬如《艳歌行》,自1995年创作以来,在法国、拉托维亚、丹麦、德国、美国等十几个国家演出,获得了极大的成功。1999年与法国小艇歌剧院联合制作《梨园幽梦》,获法国媒体"四颗星"的最高奖评。2000年,《艳歌行》在"法国里昂双年舞蹈节"上获媒体评选为"年度最佳舞蹈评论奖"。西班牙马德里皇家歌剧院的总监看过《荔镜奇缘》后赞不绝口,一直希望邀请汉唐乐府2005年再到西班牙演出。2003年,《艳歌行》在美国林肯中心户外艺术节的演出,被《纽约时报》评选为"全美舞蹈年度风云榜最佳舞作"之一。

《韩熙载夜宴图》也获得美国重要艺术策演人青睐,登上纽约乔伊斯剧院舞台,为亚洲舞团之先趋。

在汉唐乐府享誉国际的巡演中,国际媒体对其现代南音艺术进行了大篇幅评论,这些评论在肯定其艺术创作的同时,也为其国际化进程起到了推动作用。如2003年8月23日的《纽约时报》舞蹈评论Jennifer Dunning说:"我向来避免用'迷人的魔力'这样的字眼,但有些时候不用这个字,实不足以形容。"2000年9月12日的法国《世界报》Le Monde说:"汉唐乐府的舞蹈在细腻的典雅中带着几分神秘的慵懒,娉婷的舞者玉首轻摇,

织手细舞，柔软的身段有如风中芦苇，舞台上流泻出超越时空的永恒之美。"2000 年 9 月 9 日的法国《费加罗报》Lyon Figaro 说："未闻其声，只见其貌，汉唐乐府的美已令人心驰神往！"

2003 年美国《纽约时报》艺文评论有关汉唐乐府表演的报导

2000 年 9 月 12 日法国《世界报》报导　　2000 年 9 月 9 日法国《费加罗报》报导

五、产业化发展

汉唐乐府经过 30 多年在海内外推广现代南音乐舞艺术，其最终的目的是能够实现产业化发展，通过创作与推广现代南音艺术，来推动以现代南音艺术为核心的服饰、手工艺、音像、艺术作品、乐器、模型等文化产业链的发展，进而吸引更多的人来关注南音，学习和保护传统南音艺术，让传统南音艺术代代相传。

（一）跨国合作实现产业化发展

为了实现南音的产业化发展，汉唐乐府试图通过中外合作，共同打造一批以中国经典故事为题材的现代南音乐舞艺术作品，以推动南音的产业化发展。如汉唐乐府与法国小艇歌剧院合作的《梨园幽梦》，法国贵族吉爷于意大利商人手中购得中国古书典籍，赠与他所疼爱的三个女儿，三千金各怀才艺，能歌、善舞、通史，文采焕然。月华星灿的仲夏之夜，吉爷家族游园嬉戏，三千金朗读中国刊本，众人为之神往，不觉幽然入梦，来自遥远东方时空的《荔镜记》之风流人物飘然而至，翩翩歌舞颂唱千古之爱情悲喜曲。该故事的架构是"戏中戏"，将中、法两国不同民族风格之音乐、舞蹈、诗歌及古典歌剧融于一台，斗雅争艳，各擅专场。

又如中法合作的《教坊记》，以景教东传为背景，以西方的观点看中国唐朝近三百年（618～907）的兴起与衰落。全剧融合了南音的经典乐章、法国九至十四世纪之宗教音乐和宫廷舞蹈，从而交织出大唐盛世、宗教艺术、多元文化荟萃的丰富与壮丽。剧中主角为梨园总都督——雷海青，俗称"田都元帅"，带领大唐后宫嫔妃与西方宗教人士、贵族进行音乐、舞蹈方面的艺术交流，展现了梨园教坊子弟三千的文化盛况。

再如中、法、德三国合作的《洛神赋》，取材自中国文学史上最动人的故事，述说一位出于洛水之上、身矫形翩的美丽女神，浪漫瑰丽、如梦如幻。

（二）结合高科技促进产业化发展

汉唐乐府很善于捕捉时代科技带来的市场美学趣味变化，在剧目中，

善于利用时代科技的优势，促进新古典南音艺术市场的产业化发展。

如《盘之古》主要创想自中国古代神话。全出以南音古乐为核心，根据情节内容配置乐曲，增入各种民乐吹管与打击乐器所组合的小型乐队，来表现乐色的奇幻张力与丰富饱满，并以武术入舞来形塑人物，体现"舞武同源"的创作理念。同时辅以 3D 动画，借由交互式的视觉画面，演绎了开天辟地、日月萌生、英雄除害与音律初创等神话内容。

又如，采用互联网＋的模式为经典剧目打造新的传播平台。2015 年，电子版《韩熙载夜宴图》正式发布上线，掀起了一阵科技文化时尚风潮，荣获 Apple Store "年度最佳 App 奖"；2016 年，与故宫合力推动 "故宫名画大观——《韩熙载夜宴图》数字艺术展演巡回"。

汉唐乐府从传统南音艺术出发，其创作理念是：先出音乐，再出舞蹈身段与手势。音乐是基础，因为定位为新古典南音乐舞，所以选择的南音音乐是核心，舞蹈必须建立在音乐上，通过音乐来定位舞蹈风格，舞蹈风格反过来映衬音乐特质。南音音乐是世界上独树一帜的音乐，其特质决定了舞蹈的品质。

其次，突破传统南音演绎模式是汉唐乐府的最终追求。在讲到其他团队的创作时，陈美娥认为："其他团队多半是南管的爱好者，主导性没那么强，结合不同领域的专家合作时，容易掺杂分散团队的风格走向，不自觉地朝向复制形式传统，或往不合传统的道路发展。"

其三，面向世界建立民族的集体文化尊严，就得找回与千年华夏文明相对等的、还活着的历史声音，这样我们才有话语权，现代南音乐舞就是汉唐乐府的目标定位。汉唐乐府通过不断考古研究调整自己的创作，就是要寻找最好的定位，重建华夏优越的文化属性，将未来南音的观众族群，定位在高端艺术品味的国际观众及有自尊的中国人。

汉唐乐府从传统规范中提炼而出的古典风格，维持了南音的本真性、纯粹性，也许，汉唐乐府能够成为传统文化创意产业的当代典范。

结　　语

1983 年，南音名家陈美娥在台北创立了汉唐乐府。她秉持重建南音古乐于中国音乐史学术定位之宗旨，深入经典，追本溯源，著述立论，并培训音乐演奏、演唱、演艺人才，为日益式微、薪传不易的南音界，注入了新血活力；以明确的学术目标、深邃的文化精神、民族的音乐特质、古典的艺术内涵、淬炼的唱奏演技，造就汉唐乐府沉蕴优雅的清新风格，致力于南音音乐的推广与发扬。

上世纪 80 年代初，在英国牛津大学龙彼得教授的推荐下，陈美娥首先取得世界民族音乐界及汉学界权威人士的肯定与期许；1990 年代初，在中国艺术研究院权威音律学者黄翔鹏教授的勉励下，陈美娥不忘初心，始终坚定地为确立南音在中国音乐史上应有的崇高地位而勠力不懈。在两岸、国际众多学术界专家学者的帮助下，汉唐乐府一方面以传承、展演与推广南音古乐为职责使命，另一方面着手从学术上为南音在中国古代音乐史中进行历史定位，发表学术论文，出版《中原古音史》，从南音学术交流的角度进行推广。

上世纪 80 年代至 90 年代，汉唐乐府通过纯音乐演奏，用具有国际价值的精神美学诠释南音，在城市都会艺术剧场与世界顶尖学术殿堂上，展示了中国传统音乐南音的博大精深。本世纪千禧年迄今，汉唐乐府走上文化回归祖国之路。2007 年，《韩熙载夜宴图》演出团成为北京故宫建院 588 年来首个在紫禁城皇极殿内演出的民间艺术团队。2008 年，《洛神赋》再度进入故宫"飨礼九献"。2010 年，《殷商王后——武丁与妇好》三进故宫，于太庙为"两岸汉字艺术节"隆重开幕公演。

汉唐乐府国际传播足迹遍及美国、英国、法国、荷兰、德国、比利时、瑞士、挪威、丹麦、奥地利、意大利、西班牙、马来西亚、印度尼西亚、泰国、菲律宾、澳大利亚、日本、韩国、新加坡、俄罗斯、以色列、

拉脱维亚、乌克兰、尼加拉瓜、哥斯达黎加、萨尔瓦多等国的著名大学、广播电台、艺术节、城市剧院、酒店、教会、古堡、博物馆，以音乐会、舞蹈场、专题讲座、学术研讨、访谈等方式推广南音，获得从台湾到大陆、从乡土到国际、从田野到庙堂，雅俗共赏、中外称赞的卓著声誉。

第六章 "江之翠剧场" 南音现代艺术与海外传播

　　"一带一路"国家发展战略的全方位实施，为加速中国传统音乐的现代化发展与海外传播提供了绝佳的时代契机与政策语境。南音作为中国传统音乐的一个构成部分，此前在现代化发展与海外传播方面，已经有过较为积极的探索与作为。笔者以为，随着国家"一带一路"战略的不断推进，中国传统音乐也应顺应时代潮流进行现代化发展，在西方话语体系霸权下寻求突破，各族与各地区人民均可总结本民族、本地区的发展与传播经验，增进与他民族、他国人民交流，助力"一带一路"战略的实施。

　　1980 年代后，随着台湾经济逐渐融入西方世界所主导的资本一体化、经济一体化的格局中，西方文化与艺术在台湾获得了长足的发展。另一方面，在日本重视民族传统文化传承的思维影响下，台湾学术界也反思中华传统文化在台湾的传承现况。于是，一群有识之士掀起了以保护和弘扬遗存在台湾的中华传统文化为目的的"寻根"文化运动，促进了台湾民众对中华传统文化价值的重新认识和思考。与此同时，如何保护、传承与发展中华传统文化成为台湾学术界的热门话题，一些艺术家也纷纷参与其中。

　　以许常惠先生为代表的台湾音乐界自 20 世纪 70 年代末就开始了对传统南音的研究、人才培养，乃至利用和创造各种机会，向海外推广传播传统南音。1979 年，许常惠率先发起了鹿港南音调查，培养了一支研究队伍，从学术方面宣传了南音的历史文化价值，推动了南音的保护、传承与研究。1982 年，受"教育部"委托，许常惠参与策划南声社赴欧洲巡演活动，使南音成为在欧洲备受瞩目的中国传统音乐艺术。这次的重大南音文化事件为孕育现代南音艺术及其海外传播奠定了坚实的社会基础。

1983 年汉唐乐府成立后，开始摸索向海外推广南音表演艺术的经验。1987 年，汉唐乐府编创的《益春留伞》从表演形式进行革新，引起了艺术界对南音现代化的思考，乃至对建构新古典南音乐舞美学的思考。汉唐乐府的成功经验推动并加速了南音现代表演艺术的发展，也促进了原先致力于现代剧场表演艺术的周逸昌坚定地转向创立江之翠剧场的决心。

第一节　江之翠剧场的创立及其人才培养模式

在汉唐乐府已经成功运营 10 周年后的 1992 年，周逸昌随汉唐乐府组织的"台湾教授访问团"赴泉州观摩"天下第一团"福建省梨园戏实验剧团的演出。1993 年，周逸昌结合原先社会运动、现代剧场演出等经验，创立江之翠剧场，用全新的经营理念培养人才，创作剧目，希望在江之翠剧场的平台上，打造一支职业化、专业化的南音表演艺术队伍，以弘扬他的现代南音艺术理念。

一、江之翠剧场创立始末

周逸昌既是艺术家，也是社会活动家。在创立江之翠剧场之前，他曾有过两次参与创立小剧场实验室、训练演员、创作剧目的经历，这些创作与社会活动经历为他执掌江之翠剧场积累了丰富的经验。

（一）小剧场模式的经验积累

周逸昌，1948 年出生于台北市，由于父亲曾是地方北管社团的成员，他从小就爱看京剧、歌仔戏，也爱听古典音乐。他本科就读于台湾大学植病系，在学期间，曾任台大爱乐社的创社社长。1976 年，他赴法国第八大学电影系学习电影导演，1984 年返台发展。他所学的专业原本与剧场没有联系。1986 年，他因缘际会跨入现代小剧场艺术领域，与张照堂、马汀尼、钟明德、平珩等人设立"当代台北剧场实验室"，秉持"此时、此地、开放、实验"的精神，招收了 30 名团员，在皇冠小剧场训练。由于众人的

创作理念不合，实验室在经营一年以后解散。

1988 年，周逸昌带领一批团员成立"零场 121.25 剧团"。"零"代表无限可能，"场"指场域，"121.25"指台北市的经纬度，含"在地"之意。他认为如果台湾小剧场从理念、观念、训练方法、形式到内容都移植西方，只能是西方的末流，没有前途，剧场应该思考自己文化的根，所以，台湾小剧场的前途必须扎根于中国传统文化。剧团成立后，他曾找京剧表演家吴兴国教团员京剧身段，找布袋戏李天禄教布袋戏后场，还要求团员学车鼓阵、花鼓等小戏，长期练习太极拳和气功等，用中国传统文化内容来训练团员，表演创作的剧目。

1980 年代的社会运动风起云涌，为周逸昌结合剧场与社会运动提供了创作灵感。1988 年 2 月 20 日，周逸昌、王墨林（资深剧场工作者）和达悟人联合在兰屿策划"反核废驱逐恶灵"运动，首次结合剧场与社会运动进行创作表演，成为街头行动剧的典范。在《武贰凌》剧中，周逸昌不只带着本团走上街头，还串联其他小剧场与个人共同走向街头，以演剧的形式进行社会运动。其他如《抢救森林》与《反六轻》的演出，也都是这样的类型。

周逸昌带领着小剧场剧团一边积极进行社会运动式的剧场演出，一边到台湾各地参与民俗祭典活动，一边进行车鼓阵、刘香等田野调查。他带领小剧场剧团的运动经历为江之翠剧场积累了丰富的训练、演出、创作经验与美学定位。经过 5 年的探索，周逸昌决定成立一个能够综合台湾的民间艺术于一体的现代剧场，来弘扬中华民间艺术。

（二）江之翠剧场的创立及其艺术定位

1993 年 1 月，在台北县文化局的辅导下，周逸昌创立了专业表演艺术团体——江之翠剧场。团名来自位于板桥的"港仔嘴"闽南话谐音。在剧团成立初期，江之翠的团员接受气功、太极拳、现代舞与现代戏剧等训练，积极汲取台湾民间传统艺阵表演的养分。这些为其日后的发展奠定了稳健的身体基础。

周逸昌，虽然土生土长于台湾，但在台湾却从来没听过南音。1982

年，南声社与蔡小月在欧洲巡演，尤其是在法国国家广播电台的那次通宵演出，风靡了整个法国。周逸昌恰好在法国留学，他在这场南音风暴中听到了乡音，被蔡小月的演唱感动到了，被古老的南音艺术感动到了。

经过数年流动剧场演出、社会运动与田野调查，周逸昌更加深入地接触到了台湾各地馆阁中的南音。但是，同属于南音音乐系统的高甲戏、梨园戏在台湾日趋式微的困境，让他备感心痛。他觉得，南音因受制于仅为静态音乐演出、传统馆阁等陈规的缘故，与社会产生了脱离，致使观赏人群无法拓展。他希望奉献自己的力量，去化解南音的生存危机，突破南音在特定社群流传的现况，让南音成为一门雅俗共赏的艺术，有更多的人乐于亲近南音并加入学习的行列，实现古老南音艺术的现代化。

同年6月，江之翠剧场成立了"南管乐府"。此后，还陆续成立了南管梨园剧团、北管剧社，尝试着将南北管音乐的不同风格融合在一起，让江之翠剧场成为一个兼具南北管艺术的综合团体，期望在此基础上扩展新的学习领域。但是，北管剧社只存活了五年。而后，江之翠全力以赴地致力于融合南音与梨园戏的发展核心，推广南音艺术现代化的艺术定位。

二、江之翠剧场的人才培养模式

江之翠剧场南管乐府是在"板桥文化中心"重点栽培下成立起来的，成立时便吸收了6名20岁左右的艺生进行传统南音艺术学习，这6名艺生没有任何音乐基础，就像一张空白纸。为此，周逸昌制订了一套独具特色的人才培养计划。

（一）建立领薪的学习制度

所有江之翠剧场吸收的艺生，他们的任务是专心致志学习南音，剧场不仅免费提供各种教学，还按月发薪酬给他们，让他们领薪酬学南音，建立起一套学员领月薪的学习制度。这种做法，让学员在经济上有了一定的保障，可以毫无顾虑且专心致志地学习，也使南音学习成为一种内外兼修的艺术行为。

（二）强调纯正的学习品质

南音艺术是一种用闽南话泉州腔演唱的古老音乐艺术，学员要学到纯正的南音艺术，必须从语言和声腔技术等人手。所以，周逸昌十分重视南音艺术的纯正品质，他认为，以往两岸交流中的台湾南音，多从泉州移民或者由泉州先生入台教授，才延续了其艺术的纯正。经过了数十年的隔绝，台湾的闽南话与纯正的泉州闽南话有了一定的差异，所以用台湾腔来唱南音，就显得不纯正。加上泉籍老艺人的离去，台湾的南音艺术处于不稳定期。为此，他多次送学员赴泉州学习纯正的泉州方言、声腔技术以及梨园科步。

1994年，他制订传习计划，跟泉州南音与梨园戏老艺人联系，派送六名艺生赴泉州向福建省梨园戏剧团张贻泉先生等学习科步技艺、南音唱曲及南鼓打击。

1996年6月下旬至9月15日，再度派送八名艺生赴泉州向张贻泉等老师学艺。

1997年9～10月，派温明仪等人赴泉州晋江学吹嗳仔。

不仅如此，他还遍邀大陆南音界、梨园戏界的名老艺人入台为学员授课。

1998年2月20日，应"梨园戏传习计划"邀请，泉州艺校李丽敏、谢永健两位老师赴南管乐府传授生、旦、小旦科步、唱曲、念白，历时两个月。周逸昌还邀请梨园剧团张贻泉、吴明森、蔡娅治入台教学。

江之翠劇場Gang-a Tsui Theater
2011年8月22日 · ☉

喔喔，大消息，大消息！！泉州梨園戲前任副團長，同時也是海峽兩岸知名演員，以鄭元和、呂蒙正、陳三五娘中的颯爽小生迷倒眾生的蔡婭治老師，今天晚上要來江之翠劇場駐團授課啦！蔡老師雖然有了歲月風華，可是教學熱忱不減，將為江之翠帶來怎樣的新節目和新氣象呢？讓我們拭目以待吧！！！

江之翠剧场脸书官号上的"蔡娅治驻团授课"广告

自1998年起，江之翠剧场连续六年受"传统艺术中心"委托承办梨园戏传习计划，期间，他们一方面多方聘请南音耆宿来馆授课，另一方面走

出去寻访名师学艺，足迹远至泉厦、东南亚等地，团员们也对于南音艺术的古老精深与梨园戏身段科步的雅致优美从不敢轻忽以待。江之翠剧场以不失传统原味的精神为前提，在训练方式上，把现代音乐教育方法与传统艺师的严谨教学结合起来；在扎实的功底训练中，一点一滴地积累团队实力。1998 年，该团队被"文建会"评选为"杰出扶植演艺团队"。

（三）重视南音的艺术水平

周逸昌非常重视学员的南音演奏、演唱水平，尤其是对传统"指套"的重视。为此，他亲自赴泉州、晋江、厦门，进入各民间馆阁进行调查，在聆听了各馆阁的演奏后，觉得晋江陈埭民族南音社丁世彬、丁水清、丁信坤等人的整体演奏水平最高。据了解，这几位师兄弟自幼同师承学习南音，平时经常一起练习指套、大谱和散曲，他们能够演奏 13 套传统大谱和 36 套传统指套，还有数百支散曲。于是，周逸昌把他们邀请到福州市广播电台的录播大厅，花了一个多月的时间，录下了他们演奏的 36 套指套和 13 套大谱。他把这些资料带回江之翠，作为一种学员日常提升艺术水平的欣赏借鉴的资料和追求目标的范本。

他也重视学员身心修养的培养，认为学员在学习过程中不应急于求成，而是要心无旁骛。真正高水平的南音艺术，应当像传统南音人一样，需要有较长时间的潜心修炼。学员们应当将南音学习当成终生的艺术追求目标，只有这样，才能习得纯正的、高水平的南音艺术。

第二节　江之翠剧场的现代南音艺术

江之翠剧场从一开始就热衷于小剧场的综合艺术展示，融气功、太极拳、现代舞、现代戏剧、京剧身段、艺阵表演等传统与现代的艺术于一体，虽然显得杂，但却是跨界艺术的先锋。

一、多元创新模式与代表作之跨界特征

江之翠剧场创立之初，周逸昌延续了此前小剧场实验的演剧经验，通

过对现代戏剧的本土化来实践自己的创新理念，以本土化的艺术内涵来替代西式表演体系。其本土化的实践包括采用闽南话而非普通话或英语、表演技术糅合戏曲的身段替代纯西式的戏剧表演。1994 年的作品《三人枕头》，就是从演出形式、创作题材来实现他的创新意图的。可是这种路子走得并不久，因为他很快就通过此前积蓄的人脉，组织起舞美、服装与创作队伍，对南音进行现代化改造。

他对传统南音艺术的要求是保持传统南音演唱、演奏的艺术纯正性，保留梨园戏身段科步的正统性，在此基础上进行跨界、跨空间、跨文化、跨时空等艺术样式的创新，从而实践他的现代南音表演艺术理念。

（一）跨界的南音现代乐舞《南管游赏》《摘花》

1995 年，江之翠剧场派往泉州的六名艺生经过数月的集训与刻苦学习，艺成返台。6 月，在台北县文化中心赞助下，首演了跨戏曲、音乐、舞蹈三界的代表性作品《南管游赏》。该剧成功地结合了传统音乐、梨园戏科步与现代剧场艺术，除了用放慢的梨园身段来演绎南音的韵律外，还邀请服装设计大师叶锦添设计了脱胎自唐式服饰的服装、源于木偶戏的化妆造型，以及合理运用现代舞台灯光等，为传统南音注入崭新迥异的表演质素，开发了古老艺术在现代社会转化的新契机，成为"转化传统艺术，赋予当代精神"的成功典范。《南管游赏》为具有崭新演出风格的现代南音乐舞，为江之翠剧场从现代小剧场创作迈向传统剧目内涵的创新进行了演出定位。

1998 年，江之翠剧场在台北市政府礼堂的"第一届台北艺术节"、"国家音乐厅"的"茶与乐的对话"系列活动中演出了《一纸相思——南管慢步游》，再次把南音和放慢的梨园戏传统身段、木偶戏的面具造型及多媒体的现代剧场舞台布景结合在一起，进行跨界艺术展示。

2012 年，江之翠与河床剧团的跨界新作《摘花》首演。该剧取材自梨园戏传统剧目《董永》的一折，讲述了仙女下凡进入花匠董永的花园，故意将花摘落满地，与董永产生纠纷，再用法术恢复原状，引起董永的爱慕。江之翠剧场与河床剧团透过传统的梨园戏与"潜意识"雕塑性肢体语

言的意象表演的交融，将现代小剧场的美学与传统梨园戏的美学进行强烈对比，产生跨界艺术的美感。尤其是仙女下凡摘花的那一段，舞台上，人物动作、背景音乐、灯光变换、杂技魔术等，交错堆叠，将传统美感引入超现实的梦幻之中，效果奇佳。

《摘花》的演出广告

（二）跨空间的南音新作《后花园絮语》

2002 年，江之翠剧场推出现代南音乐舞新作《后花园絮语》。该剧直接将表演空间设置在板桥二级古迹——林家花园的方鉴斋与来青阁等苏式庭园中，突破了以往的室内正规剧场与户外戏台等演出场所的做法，首次结合古迹实景演出南音乐舞，有机地融合南音的抒情古朴和梨园戏细腻精巧的科步生命力于作品中。

全剧无具体情节，意在营造一股古典浪漫风情，清风明月，才子佳人于后花园中相见，琴韵轻扬，箫管飘忽，一行丽人袅袅婷婷在水榭戏台、山水园林中，载歌载舞。上半场《水榭戏台》，由《听见杜鹃》《直入花园》《园内花开》《恍惚残春》四个南音选段组成，呈现闺阁仕女后花园的乐舞声情；下半场《楼台戏梦》，乐舞内容为《临笑风》《彩楼前》《记相逢》《喜今宵》，呈现盛唐热闹繁华。

（三）跨文化的梨园乐舞《朱文走鬼》

2006 年，江之翠剧场通过中日跨文化创新模式，把梨园戏传统身段科步、提线木偶的肢体语言与日本的能剧、舞踏等结合起来，以朴素内敛的美学风格，再置其于形式简洁、层次分明的表演空间中进行互动与共振，创作出梨园乐舞《朱文走鬼》。该剧获得 2006 年"第五届台新艺术奖"的表演艺术奖，由此，江之翠剧场确立了在传统戏曲界的特殊地位。

该剧邀请日本"友惠静岭和白桃房"艺术总监友惠静岭跨界指导，保留了南音本色精神，并以梨园戏"上路"同名传统剧目《朱文走鬼》为名，同时，结合日本舞蹈演员的前卫艺术舞踏动作与美学，探索了中国传统戏曲与后现代表演艺术对话的可能性。

《朱文走鬼》剧原为宋元南戏之一，见于明代徐渭《南词叙录·宋元旧篇》，讲述落第秀才朱文投亲不遇，暂住王行首客栈。王行首已故养女一粒金，爱慕朱文忠厚老实，夜半还魂，以借火点灯为由进入朱文房内对他百般挑逗，致朱文倾心与她定终身，一粒金赠绣箧，王氏夫妇拾获时认出是养女的陪葬物，以为朱文盗墓，后经他叙述昨夜之事，夫妇令他认清真容，这才揭露其女已故之事。朱文吓得落荒而逃，一粒金急急追上，以种种言行说服朱文相信自己是人而非鬼，两人终于远走高飞。

（四）跨时空的南音戏舞《桃花与渡伯》

《桃花与渡伯》的故事源于高甲戏小戏《桃花搭渡》。该剧主要的创新点在跨时空表演。剧场打破台上、台下的舞台隔离，让台上的演员、乐师与台下的观众进行互动表演。故事从桃花与渡伯相遇，引出演员、乐师、船夫的真实人生体验，进而邀请观众写信参与其中，与桃花相呼应。音乐采用高甲戏的《点灯红》《四季歌》等民间小调，更具亲近感。

（五）跨乐种的现代南音《南北管的世界——粗犷与婉约的邂逅》

早在 1998 年 3 月，江之翠剧场就开设了北管班，聘请薪传奖得主邱火荣来训练学员，希望在薪传南音基础上，继续为北管薪传作出贡献。1999 年开始，又尝试跨乐种合作，让台湾最为著名的两大乐种——南管、北管进行尝试性的同台演绎，通过两大乐种的传统曲目的交叉对比，打造出

《南北管的世界——粗犷与婉约的邂逅》、"古乐与古戏之旅"南北管汇演两台节目。但北管只是作为江之翠剧场用于吸引不同观众群体来达到推广南音而采用的一种方式。

（六）跨观念的新作南音现代舞《小南管》

近年来，江之翠剧场通过改变创作观念，用娱乐的理念来创新艺术，将原先以南音为主、其他艺术为辅的创作观念，改变为将南音作为娱乐的一种素材，与现代舞蹈一样，传达现代人的思想观念。江之翠剧场与林文中舞团合作的现代舞《小南管》，就试图用新的视野来表达南音，用活泼而有趣的设计将南音变成娱乐好玩的东西。

现代舞《小南管》剧照

二、新瓶装旧酒的传统再生实践

江之翠剧场的初衷是尽可能地继承传统，并在传统的基础上进行现代化。为了达到这种"新瓶装旧酒"的艺术效果，江之翠剧场采用了多种有效的举措，确保学员对传统南音、梨园戏身段科步等的必要修习，以及学习与演出都能达出传统意义上的正统与纯正。

（一）开设传统南音研习班与实施梨园戏传习计划

1994 年以后，江之翠剧场自行制订传习计划，连续几年选送艺生到泉州学习传统南音与梨园戏表演，逐渐建立起自己的师资与演出团队。其传习与演出成果得到了台当局的认可。1996 年，江之翠剧场受"传统艺术中心"委托，连续六年承办"（南管戏）梨园戏传习计划"，并于 1998 年，获

选为"文建会"的"杰出扶植演艺团队"。

南 管 梨 園 戲 傳 習 計 畫

計畫主持人 林谷芳
協同主持人 周逸昌
執行單位 江之翠實驗劇場
執行期間 86/03/01-86/06/30 南管戲傳習計畫
　　　　86/07/01-87/06/30 南管戲(梨園戲)傳習計畫(第二期)
　　　　87/07/01-88/06/30 南管戲(梨園戲)傳習計畫(第三期)
　　　　88/10/15-89/12/20 南管梨園戲傳習計畫
　　　　90/01/20-90/12/20 南管梨園戲傳習計畫(第二期)
　　　　92/02/01-92/12/15 南管梨園戲傳習計畫

江之翠剧场的"南管梨园戏传习计划"

江之翠剧场对南音的薪传工作也从未断辍,不仅陆续延聘大陆如张在我、施织、张贻泉、蔡娅治、黄雪娥、吴明森、王显祖、洪美玉、刘桂兰、曾静萍、王仁杰、张文辉、李丽敏、谢永健等名师来台授课,还长年举小南音、梨园戏研习班,广纳新血。以下是其 2011 年招生广告:

【江之翠剧场 100 年度研习班】～正式开跑!

苦无机会入门南管与梨园戏吗? 现在正是时候!!! 还等什么? 快点上传资料来报名吧!

☆〈音乐研习班〉 7/5 日开课。　　☆〈戏剧研习班〉 7/4 日开课。

每周二、四晚间七点上课　　　　　每周一、二、四晚间七点上课

由山韵乐器负责人、中华弦管研究社　　由泉州梨园戏演员、资深艺师洪美玉

庄国章老师授课。　　　　　　　　老师授课。

　　　　♥为响应更多大众参与,课程改至 19:30 上课。

　　　　☆限制:对南管音乐和梨园戏剧富有兴趣者即可。

　　　　时限: 报名至 7/13 日止。

江之翠剧场 2011 年音乐研习营的课程记录

江之翠剧场南音研习班活动情况

（二）传习录制传统南音曲目与梨园戏传统剧目

自 1995 年起，江之翠剧场有意识地将教师教学、学员学习、演出等录制成镭射唱片资料保存起来，由此可了解其所传习的传统南音曲目与梨园戏传统剧目情况。

1. 传统南音曲目

江之翠剧场传习的传统南音曲目分为指、谱、曲三类，具体曲目如下：

谱：《三不和》《三台令》《五湖游》《八展舞》《起手板》《四时景》《梅花操》。

指：《汝因势》《趁赏花灯》《心肝悴悴》《爹妈听》《为君去》《见汝来》《自来生长》《亏伊历山》《忍下得》《锁寒窗》《父母望子》《为人情》《对菱花》《春今卜返》《听见杜鹃》《我只心》《一纸相思》《拙时无意》《恒梳妆》《出汉关》。

曲：《懒绣停针》《于谁知》《为君去时》等。

其中，有 1995 年录制的晋江陈埭南音社张真好教学资料，包括指导学员、咬字、曲意解释、示范弹奏演唱的曲目。曲目有《听门楼》《赏花》

《黄昏转春天》《夫为功名》《恍惚残春》《推枕着衣》《阿娘听婢》《共君断约》《山险峻》《照来报》等。

还有吴昆仁示范教学——独奏琵琶演唱的《脱落》《只恐畏》《玉箫声》（1996）、《听见杜鹃》《为伊割吊》（2002）、《小妹听》（2004），以及用二弦演奏的《三更人》《恨冤家》《南海赞》《忍下得》（2000）等。

2. 梨园戏传统剧目

虽然曾聘请多位名师来传授梨园戏传统剧目，但江之翠剧场保存梨园戏传统剧目的教学唱片并不多，仅留陈美娜与王显祖两位的身段、科步、唱曲、念白，以及曲意解释的教学版。梨园戏传统剧目仅留《吕蒙正》的《过桥入窑》选段（1998、1999）唱片。1999年底，江之翠剧场招收了一批梨园戏学员，从基本南音唱念、科步、辅助性质的乐舞、声乐技巧开始，为学员们安排了相当完整的限时训练课程。2000年聘请了陈美娜与王显祖传授梨园戏传统剧目《陈三五娘》的《睇灯》《赏花》，《朱弁传·感谢公主》，教唱《恍惚残春》。

（三）举办南音音乐会

江之翠剧场的传统南音演出中，分为几类：一是纯粹的南音音乐会，二是南音与梨园戏，三是南音与创新曲目，四是南北管音乐会（从形式看属于跨乐种，但是其南音部分是传统的）。在传统南音音乐会的演出中，多采用边赏析推介边演出的形式。

1996年编排的在"社会教育馆"演出的《非常南管——南管的变与不变》音乐会，共有五种搭配，但都采用讲解与演出交叉的形式。主持人介绍的内容主要有：南音文化；南音的两面性与意象性，两大乐器——琵琶与洞箫；南音的道性音乐的特点，将梨园戏身段与南音器乐演奏结合，呈现现代风格；南音礼乐观，南音中的离情主题；梨园戏及其乐器压脚鼓；梨园戏旦角身段与木偶戏的化妆。演出的曲目有嗳仔指《脱落》（《趁赏花灯》第二出）、曲《望明月》、指套《南海观音赞》、曲《感谢公主》；梨园戏选曲《夫为功名》、谱《八骏马》、曲《感谢公主》《阳关三叠》（三叠尾声）；梨园戏选曲《孤栖闷》；谱《梅花操》、曲《绣成孤鸾》《元宵十五》

《早起日上》《留伞》；指套《亏伊历山》《听机房》、曲《三更鼓》《望明月》；嗳仔指十音合奏《汝因势》、曲《回想》《冬天寒》；梨园戏选曲《过桥入窑》。

《非常南管——南管的变与不变》演出广告

1997 年于台北县巡回演出《夏日·南管行·1997》，亦采用传统上四管形式。

《夏日·南管行·1997》演出照

2000年，在台北县文化局演艺厅演出传统曲目《自来生长——南管音乐会》。

2012年，江之翠剧场举办"望明月"南管音乐会，曲目有：《鱼沉雁杳》《杯酒劝》《望明月》《孤栖闷》《梅花操》《懒绣停针》《感谢公主》《拜告将军》等。音乐会全由新人演唱。

2013年，江之翠剧场排演了新戏《缘花记》，上半场是以南音音乐与唱曲，加赏析的方式让观众了解南音艺术的内涵，主要曲目有《鱼沉雁杳》，采用上四管与下四管十音演奏结合；曲《懒绣停针》；谱《梅花操》。

《缘花记》演出广告

《缘花记》演出照

（四）传统梨园戏剧目与折子戏演出

江之翠剧场在传承传统南音时，也吸收了梨园戏传统剧目。周逸昌认为南音要保存传统南音的韵味，又要现代化，离不开与梨园戏的结合。二者的音乐虽然在风格韵味上有所区别，但是母体是一样的，容易调和。所以薪传传统梨园戏是为了更好地让南音现代化。自选送第一批学员往泉州学习南音时，江之翠剧场就严格要求学员们也要学习梨园戏传统身段、科步。在从泉州聘请的指导教师中，梨园戏的教师比南音的还要多。究其原因是周逸昌认为台湾正宗的梨园戏已经失传了。①

江之翠剧场演出的梨园戏传统剧目（主要是折子戏）：如 2000 年，在员林高中"青春艺事——校园巡回"的"南北管的世界"中上半场梨园戏《陈三五娘·留伞》；又如作为剧团经常演出的《桃花搭渡》《买胭脂》《陈三五娘·睇灯》《陈三五娘·赏花》。

最为重要的是 2005 年排演的梨园戏传统剧目《高文举》整本戏。这是由泉州梨园戏剧团吴明森、洪美玉、罗玲玲三人排演的。在六折中涵盖了小生、大旦、小旦、小丑、老旦、丑婆等多种行当，角色鲜明，唱腔丰富，情节跌宕起伏。为了配合演出，江之翠剧场于演出当天提前规划在戏曲学堂举办讲座《梨园戏曲身段示范》《南音乐器及工尺谱教唱》，让市民能够了解梨园戏的身段与南音的美。

第三节　江之翠剧场的海外推广策略、途径与影响

江之翠剧场一边长期举办南音培训班传承传统南音；一边运用各种创新理念将南音现代化，向海内外推广现代南音艺术，同时也传播传统南音艺术精神，进而让更多的人来了解、学习、继承传统南音。在海内外推广过程中，它逐渐积累了推广策略，拓宽了传播的途径，扩大了江之翠剧场现代南音艺术的海外影响。

① 2014 年 11 月，笔者在台湾访学期间专程采访周逸昌团长。

一、"创新驱动"的推广策略

江之翠剧场以创作跨界现代南音艺术作为立团宗旨,通过南音研习班、日常巡演与定点演出传统曲目、传统剧目来引起学界的重视,通过斩获奖项获取台当局与地方文化部门的资金扶持,以及海外传播机会与渠道,进而推广江之翠剧场的现代南音艺术与作品。

(一)首开跨界创新之先例,确立现代南音艺术地位

江之翠剧场创立时,离台南南声社之欧洲巡演已有十多年了,而此时汉唐乐府也已有十多年的演出与推广经验,并在海内外演艺市场获得了一定的声誉。汉唐乐府是当时台湾"文建会"所重视的唯一现代南音艺术团体。汉唐乐府此前虽有所创新的尝试,但尚未有跨界的突破。江之翠剧场的创始人周逸昌早先留学法国,返台后全身心投入小剧场结合社会运动的创作演出中,逐渐摸索出一套戏剧培训、创作表演的经验,在社会运动中积累了领导与运作经验,为江之翠剧场的创立与跨界艺术创作奠定了较为坚实的基础。剧场创立之初早就融合各种表演艺术于一体,跨界创新是其天然的气质和特点。

1995年《南管游赏》首开海内外跨界创新之先例,一举为江之翠剧场奠定了现代南音艺术表演团体的地位。此后的种种创新与汉唐乐府竞相呼应,确立了台湾两大现代南音艺术团体的格局(2003年,心心南管乐坊成立后,形成了三大现代南音艺术团体),得到了台湾学术界的认可与当局的经济扶持,并于1998年获得"文建会"授予的"杰出扶植演艺团队"荣誉称号。

(二)首开多种传习班之先例,确立传统南音艺术模式

江之翠剧场是台湾唯一同时拥有"南音传习班""梨园戏传习计划""北管传习班"等台当局认可的多种传习资质的专业团体。它融多种传统艺术、现代艺术与跨文化艺术于日常训练中,建立了以传统南音为中心,其他艺术为辅助的传习模式。其主要目的大致有两点:在市场卖点方面,希望通过多种艺术的传习,引起多元爱好者与观众的重视;在艺术创新方

面，通过多种艺术的跨界组合，激发出更多的艺术融合点；在传播力方面，江之翠剧场长期定点传习与巡回演出结合，其拥有演绎传统艺术与艺术创新的双重能力，在海内外传播中，容易与不同演艺团体跨界合作，创作出满足不同观众口味的作品，得到不同观众群体的认可。

（三）示范讲座与艺术演出并重

出于海内外传播与推广的需要，示范讲座与艺术演出的关系日益密切。在新剧目上演之际，更是能够大大地提高观众上座率。当下多元艺术语境中，示范讲座是促进、推动和提升艺术创作与艺术创新的强有力助手。示范讲座的目的大致如下：一来让异文化的观众通过讲座，愿意接触并欣赏演出；二来让不熟悉该艺术作品的听众，通过讲座后愿意了解和欣赏演出，从而拓展观众群；三来根据观众的多少来调整艺术创作方向；四来根据听众的喜好与问题来改进艺术创作；五来提前与观众进行现场互动，营造一种良好的艺术传播氛围。

江之翠剧场在海内外的艺术演出前，也是采用示范讲座与艺术演出并重的做法。提前的示范讲座，可以达到推广传播的目的。如，2003 年 4 月 20 日，在美国纽约市参加 "Peter Norton Symphony Space" 演出前，先安排在经文处一楼大厅举办示范讲座，聘请 "美国国会图书馆美国民俗中心" 研究院叶娜女士主讲，剧团团员现场示范南音乐曲的唱腔与身段，收到了良好的效果。如下图：

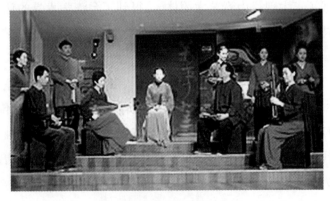

江之翠剧场的示范讲座现场

二、"公派交流"的推广途径

江之翠剧场推广途径与其自身的艺术创作和演绎能力分不开，跟当局的扶持也分不开。其一，它的艺术创作能力得到了台湾的文化部门的认可，得到了"文建会"认定为"杰出扶植演艺团队"后，获得了扶持资金，并在台湾文化部门、驻海外文化办事处、侨务委员会等部门的推介、选派与经费支持下，逐渐打开了海外演艺市场。其二，它的艺术创作与演绎水平得到海外知名艺术节、艺术剧院的认可，受到他们的邀请。

（一）台湾文化部门遴选派遣

台湾文化部门为了加强与外界的联系，通过宣传本土文化及其对外交流来提升在海外的文化地位。每年，文化部门都会遴选与组织一定数量的演艺团体外出访问交流。这些演艺团体一定是经过文化部门认证的，具有一定艺术创作与演绎能力，能够代表中国台湾的文化形象。2002 年，台湾传统艺术中心选派江之翠剧场作为台湾代表，参与新加坡国际南音大会唱演出。江之翠剧场排演了一套传统曲目。

2015 年，台湾文化部门选派了 5 支演出团队，参加法国亚维侬艺术节演出。江之翠剧场是唯一被选上的南音专业团体，演出了与河床剧团合作的现代南音乐舞《摘花》。

（二）台湾驻海外"文化办事处"安排

台湾驻海外"文化办事处"，是专门处理台湾海外文化事项的具体单位，为台湾对外文化交流建构了良好的沟通平台。

2007 年，经台湾驻海外"文化办事处"安排，江之翠剧场在纽约曼哈顿的"Peter Norton Symphony Space"与华府演出了《序鼓》《百花图》《梅花操》和梨园戏折子《赏花》与《一纸相思》。驻纽约"台北经济文化办事处"台北文化中心安排江之翠剧场在茱莉亚音乐学院、经文处大厅示范介绍。

2010 年 4 月 13～14 日，巴黎"台湾文化中心"安排江之翠剧场在巴黎巴士底歌剧院上演《朱文走鬼》，演出引起了一定的轰动，获得了成功。

实验版的《朱文走鬼》剧照

（三）驻海外"侨务委员会"赞助

2003年5月，在"驻美侨务委员会"赞助下，江之翠剧场赴美参加"台美人传统周"，在美国各大城市巡回演出，包括纽约、华盛顿、新奥尔良、亨茨维尔、亚特兰大等地演出12场。亨茨维尔与亚特兰大的台湾同乡会、华侨文教服务中心均参与接待。演出节目均安排以《遥远的歌乐——南管音乐与梨园戏》为主题，介绍南音指、曲、谱的基本形式与内容，将南音坐唱的传统曲目，与"动态"梨园戏科步、现代剧场的舞台灯光处理、唐代服饰、源于木偶戏的化妆造型等结合，从表演的角度注入时代气息。

2005年2月，应台"日本侨务委员会"邀请，赴日本东京、富岗演出。

2008年，应台"欧洲侨务委员会"邀请，江之翠剧场以台湾春节文化访问团的名义赴欧洲参加"文化对话年"，在英国、波兰、荷兰、法国与比利时巡回演出，凝聚侨心，宣慰侨胞。

江之翠剧场在荷兰海牙迪利根狄亚剧院举行公演期间，在海牙华都酒店召开记者会，邀请路透社、英国广播电台、德国及荷兰等国媒体参加，向他们推介了中国台湾的传统音乐与戏曲。

在布鲁塞尔国际学校剧院演出《百花图》时的剧照

江之翠剧的巡回演出曲目包括：《序鼓》《百花图》《赏花》等南音曲目，呈现了南音乐曲平缓的节奏、雅致的旋律与演唱者优美的身段。

（四）海外艺术节邀请

随着江之翠剧场在海外演艺市场知名度的提高，海外艺术节、剧院纷纷向其发出演出邀请。

1999 年，墨西哥圣路易·波多斯市文体局邀请其参加在墨西哥举办的"第一届国际民族舞蹈节"，并巡回六大城市演出八场。

2002 年 9 月，受韩国国乐院与国际传统音乐协会韩国分会联合邀请，参与"2002 年第七届亚洲传统音乐节"，在釜山演出传统南音。

2003 年，获台"文化部"选派及法国尼斯亚洲艺术博物馆邀请，至法国巴黎、尼斯等地巡回演出。

2007 年 4 月，受史密桑宁佛瑞艺廊与亚瑟沙克艺廊邀请，赴美国华盛顿公演两场，曲目为：《序鼓》《百花图》《赏花》等。

2010 年 4 月，受巴黎世界文化馆年度"想象艺术节"邀请，在巴黎巴士底歌剧院演出两场《朱文走鬼》，整出戏对白轻松，色调清新，流畅美丽，受到在场多数法国观众的热烈肯定。

三、江之翠剧场的海外影响

江之翠剧场编创的剧目，从 1995 年以来，就一直受到学术界、台当局

的重视与认可，不断得到海内外各方面的推崇。

（一）获得海外知名艺术团队与经纪公司认可

2001 年，江之翠剧场赴日本参加《静寂的雅——台湾的南管音乐》音乐会的演出时，其艺术水平得到"友惠静岭和白桃房"艺术总监友惠静岭的认可，为两个演绎团体的后来合作奠定了基础。

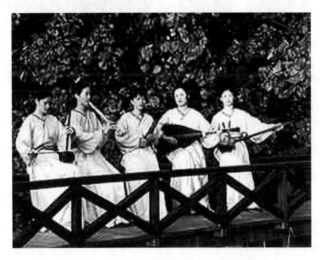

《静寂的雅——台湾的南管音乐》演出照

2005 年 11 月，受波兰艺术经纪公司 Blue-Special Events Artistic Agency 邀请，至波兰三大城市演出传统南音与梨园戏共五场，12 月 12 日在波兰华沙麻省文化中心演出。

2006 年，江之翠剧场与挪威舞蹈家尤金诺·芭芭（Eugenio Barba）领导的"欧丁剧场"工作坊合作，通过培训班模式招生训练，计划为期两年，每周训练课程至少三堂，12 小时以上，训练内容为南音、梨园戏身段科步，以及相关的表演身体训练，于 2008 年推出新作演出。2010 年再度与尤金诺·芭芭合作，开启了团员表演的更多可能性。

2008 年，江之翠剧场与日本舞蹈团体"友惠静岭和白桃房"合作的《朱文走鬼》，受邀请赴法国巴黎歌剧院演出。

（二）获得海内外奖励支助

1998 年获台"文建会"颁为"杰出扶植演艺团队"。2006 年与日本

"友惠静岭和白桃房"艺术总监友惠静岭合作的《朱文走鬼》获得"台新文艺奖"。同年，获得"亚洲文化协会"的奖助计划。所谓亚洲文化协会（Asian Cultural Council，简称ACC），是1963年由美国商业家族洛克菲勒三世（John D. Rockefeller 3rd）创立的，主要用于培养艺术人才的。此奖项意在帮助亚洲国家中年轻有潜力的艺术工作者，在艺术才华显露初期，为他们安排国际交流，让他们能够为此奋斗，取得个人在艺术领域的更高成就。2016年，江之翠剧场是唯一一个获得台湾演艺团队发展扶植计划补助的南音专业团体。

（三）得到海外观众的好评

江之翠剧场赴欧洲巡演时，均获得欧洲观众的热烈反响。在荷兰演出时，不但吸引了许多驻荷兰的国际媒体及当地媒体的注意，而且吸引了荷兰主流社会人士也到场观看。在法国雷泰伊市演出时，市长阿尔巴赫罗、副市长潘恩、市府官员、民意代表，以及当地法国人士，对江之翠剧场的演出反响良好，尤其对演出者表现出的细腻身段和动作，赞赏不已，反响超过预期。各国均对高水准的台湾现代南音艺术表示赞许。

结　语

自1993年创团以来，江之翠剧场从创作小剧场实验剧入手，逐渐转向南音与梨园戏融合的现代化创新，其目的是拓展新生代的学习与传承。在保留南音的纯正品质与正统梨园戏精神的原则下，致力于结合当代戏剧、现代舞蹈、异文化舞蹈的各种表演元素，开发各种新的现代南音艺术，"希望从'不变'中看到传统'可变'的契机与潜力，从'可变'中看到传统'不可变'的精神延续"。[①]

江之翠剧场不仅致力于传统南音艺术文化的推广与保护，更希望透过各种创新手段将南音现代化，并将其保存的传统艺术与编创的现代南音艺

① 江之翠剧场团长周逸昌的口号。

术在国际间发扬光大，多次受台文化部门派遣、"驻海外文化办事处"邀请、受驻各国"侨务委员会"邀请，在赴外演出中，成功地传播中国传统南音与现代南音艺术，获得海外创作团队、剧院经纪部门的认可，让海外人士体验到中国南音之美。

第七章　王心心与心心南管乐坊的国际传播①

传统南音，作为中国古老的乐种之一，在当下非物质文化遗产保护热潮中，正以不可逆转的弱势遭遇到现代艺术的侵袭。传统南音命运当何去何从？这一问题备受政府、学者、南音人、社会听众的热议。虽然，有相当部分的局内南音人企盼着原样传承古老艺术，但像王心心这样的局内人，却认为与时俱进才是传统南音本来的特质。这种认知，有利于王心心能够与国际艺术家进行跨界的艺术尝试，有利于将心心南管乐坊一次次的南音新作推向国际。

心心南管乐坊是台湾当红的新南音艺术团体，其创始人王心心来自泉州南音乐团，曾任台湾汉唐乐府的艺术总监。自学生时代起，王心心就对南音传承发展道路有独特的认知。她追求与时俱进，追求将南音与现代艺术跨界结合。自 2003 年以来，王心心带领她创立的心心南管乐坊，专门从事现代南音艺术的创作、演出与国际推广。经过十多年的努力，她以每年创演一部以上的新作的速度，向海内外推广，艰难地走出了一条现代南音艺术的创新道路。为中国传统音乐的现代化与海外传播道路提供了有益的经验借鉴。

第一节　王心心及其现代南音艺术理念

王心心，两岸当红的现代南音艺术家，她的现代艺术理念源自青少年

①　本章的资料来源于心心南管乐坊馆长王心心的提供与授权。

时代的政治活动演出，从小敢于演唱新曲，并希望通过作品创新来谋求得到非南音人群的欣赏，拓展南音在海内外非南音流行区的受众。

一、王心心的南音艺术经历

王心心，1965 年出生于泉州。父亲是南音与梨园戏的爱好者，母亲家是做手工琵琶的。王心心从小就浸润在南音的世界里，很早就展露出过人的音乐天分。

（一）青少年时期

在王心心四岁时，父亲开始一句一句教她南音曲，为她学习南音打下了坚实的基础。她五岁就登台演出。她说其实并不是特别要学南音，而是自小生长在南音的故乡，耳濡目染下，自然就学会了。在她记忆里，小时候没有其他娱乐，以至于她根本不知道世上还有其他音乐。当时每天晚上大家一起在家里，或点着油灯，或借着月光都在唱南音，南音就像是她的摇篮曲。[①]

王心心学南音的时候刚好是"文革"时期，公开场合不能唱传统的曲子。最开始是父亲深夜窝在棉被里教她的，因为怕别人听到。父亲唱一句，她学一句，一首曲子两三天就能背下来，《雪梅教子》《听门楼》都是父亲教的。

1981 年 16 岁时，她开始了第一次专业表演。当时她跟着宣传大篷车沿村表演，唱的是《计划生育好无比》《我爱农村大寨生活》《送哥哥去参军》之类的新南曲，宣传政府新政策。[②]

（二）艺校期间

1984 年，王心心在面试时演唱新南曲，以术科第一名的成绩考上福建艺术学校的南管专业。进入艺校后，她师承南音名师庄步联、吴造与马香缎等人，精研指、谱大曲及各种乐器，尤其擅长歌唱。在学期间，因长久

① 2015 年 11 月，在台湾心心南管乐坊采访王心心时的本人口述，结合她提供的材料整理而成。

② 韩见：《王心心：给中国最古老的音乐注入生命力》，《外滩画报》2013 年 3 月 25 日。

缺乏自信，文化课成绩不如意，使得王心心更加专注于南音乐器与唱功等术科的训练。当课后同学们在玩时，她就选择把时间花在背谱练唱上；寒暑假同学大多选择回家，王心心却自愿留校，继续请老师指导。她认为自己是靠勤能补拙的学习方式，一直琢磨，一直练习，才取得了一点点成绩。① 在学期间，她曾获"全国曲艺新曲目"三等奖。

　　1985年，学校挑选了王心心等同学出唱片。"当时学校挑选了几个同学，录制了八张唱片，我唱了两张半，其中一张是唐诗专辑《送友人》，是陈华智老师创作的。另一张是传统的曲子《阿娘听娴》。""唱传统曲子的那张卖得很好，但是《送友人》很差，根本没有人要买，这样的创作当时根本不被接受。"② 两张唱片出版后，虽然传统曲子卖得好，新曲子卖得不好，但是结局却让王心心欣慰不已。由福建省选送的四十多盘卡带去参评中国音像出版社主办的"通美杯"全国盒式磁带大赛，只有两盘获奖，其中，《送友人》获得银榜奖。同年，她被邀请到北京演出。

1986年，王心心获"通美杯"全国盒式磁带银榜奖

① 王怡叶：《让林怀民着迷的南管园丁——王心心》，《远见杂志》2005年总第232期。

② 郭巧燕：《泉籍知名文化人访谈系列之十六——王心心：静下来是一种前进的力量》，泉州网。

（三）泉州南音乐团时期

1987 年，王心心以优异的成绩毕业，顺利分配到泉州南音乐团，于当年参加华东六省一市"红灯杯"歌曲大赛，并获得最佳演唱奖。同年，泉州市政府从永春、德化、晋江、安溪、南安、惠安、石狮等八县市遴选出 11 位南音精英，组成参访团赴菲律宾交流。当时大陆对出国的管制极为严苛，王心心又是生平第一次出国演出，因此，她对这场难得的演出充满幻想与期待。实际演出时她才发现这场演出与此前想象的完全不同。原来这一场演出只是作为喜爱南音的华侨们交际饭局与娱乐的一种点缀。演出者与观众之间隔着一层厚玻璃，玻璃外的观众并不专注于欣赏玻璃内的南音艺术家的表演，而是打麻将的打麻将，划拳的划拳，完全不尊重玻璃内对着麦克风用心弹唱的乐师。亲历南音沦为连麻将都不如的境地，王心心第一次对南音艺术的存活灰心到极点，她一回到泉州就和同学说三十岁就要功退了。虽然 1988 年她还获得"福建南音广播大选赛"第一名，但无法改变她对自己未来的质疑，直到 1989 年遇到陈美娥与其兄陈守俊。

1989 年，王心心在演唱

1989 年，台湾汉唐乐府艺术总监陈美娥与她的兄长陈守俊（时任乐府行政总监）赴泉州交流，并寻访一位色艺双绝的台柱来拓展南音艺术创作。作为资深南音艺人，陈美娥于 1983 年成立汉唐乐府推动新南音，遂与

王心心成为知音。此时，王心心需要一个更大的表演舞台来实现自己的南音梦想。陈美娥邀请王心心赴台教学，但那时大陆人到台湾很不容易，尤其是专业人士。这时，同行的台大中文系曾永义教授半开玩笑地说，娶过来不就好了！1990 年，王心心为了实现南音梦想，决定以"下嫁南音"的心情，嫁给了比自己大 16 岁的陈守俊。

（四）汉唐乐府时期

1992 年，王心心正式定居台湾，接任汉唐乐府音乐总监。扎实的南音专业与神似明星吴倩莲的娟秀面容，让王心心一加入汉唐乐府即备受瞩目。

随着汉唐乐府巡回世界，王心心轻扫琵琶、低吟浅唱的动人演出，跨越语言隔阂，博得各国媒体的高度好评。如 1996～1999 年参与汉唐乐府梨园乐舞《艳歌行》《丽人行》《荔镜奇缘》的海内外巡演。1997～1998 年随汉唐乐府赴韩国、荷兰、法国演出。1999 年中法合作推出《梨园幽梦》，于法国沙布雷艺术节首次演出，还参与荷兰乌垂克艺术节、法国爱弗立艺术节的巡回演出。2002 年受邀于法国亚维侬艺术节演出《艳歌行》等，使王心心声名鹊起，她的南音之路也愈走愈开阔，南音艺术理念得以拓展。

由于与汉唐乐府艺术理念的差异，加上夫婿陈守俊骤逝，王心心带着两个孩子离开了汉唐乐府，重新拓展自己的南音生涯。

（五）创办心心南管乐坊以来

早年音乐传统艺术的积淀、汉唐乐府期间艺术理念的实践以及在一批学生和粉丝的拥护下，2002 年，王心心创办了心心南管乐坊。此后，王心心从原先的单纯演出者，转变为张罗大小事的团长，虽然一方面更容易实现自己的艺术理想，但反过来也让自己陷于团里的各种琐碎的具体事务中。她说："以前觉得演出是最累的，当了团长才知道要考虑灯光、服装、曲子的安排，是否分配平均，这里面有太多东西。"① 过去在大陆，南音是生活的一部分，主人邀请乐师至家中演出，曲目也很随意。如今台湾的表

① 郭巧燕：《泉籍知名文化人访谈系列之十六——王心心：静下来是一种前进的力量》，泉州网。

演艺术却已是企业化经营，需要写企划案、申请场地等，事务相当繁琐。

自 2003 年以来，心心南管乐坊专注于南音指、曲、谱的传承与淬炼，对中国传统文化经典、南音源流、知识、美学诚恳研究，并经常延聘专家进行文化讲习，搜罗南音学术信息，建立资料库。同时，每年或创作、或制作、或打造一出剧目，在海内外上演，有的剧目深受观众喜爱，连续演出数年。此外，乐坊还广收学员，期望通过南音课程培训，将古老乐种的根深植于台湾这片土地。王心心还在小区大学、紫藤庐、中山堂堡垒厅等开课，还曾任教于台湾大学音乐学研究所、台北艺术大学传统音乐系等。跟王心心学习南音的学员有在校的学生，也有头发花白的老人。王心心对前来拜师学艺的学生在音乐基础上没有要求，只要求学生有一颗淳美、恬静、热爱中国传统文化的心。①

二、王心心的现代南音艺术理念

王心心的现代南音艺术理念是在不断的演出实践中萌芽、产生，在不断的创作、表演中发展、成熟。她的现代南音艺术理念为心心南管乐坊的国际传播、推广和影响力奠定了重要的基础。

（一）现代南音艺术理念

王心心认为，音乐无国界，就算语言不通，也能够靠音乐沟通。南音音乐特有的定、静、慢，像是一种修行，非常纯粹，非常个人，不是为了取悦观众，为了表演而表演的音乐。不论什么形式的创新，原则一定是要守住南音音乐的曲牌特色，并以传统南音曲唱字头、字腹、字尾的方式演唱，即便是跨领域合作，仍以南音曲牌音乐为核心。

（二）萌芽产生

自 16 岁开始，王心心便接触并演唱了创作的南音新曲，这些南音新曲是用传统曲牌填上新词的，这开启了她创作南音的念头。艺校期间，因演唱新南音《送友人》获奖而被邀请至北京表演，这极大地激发了王心心的

① 王和勋：《悠扬清音传四海——略述台湾南管音乐家王心心为发扬南管艺术所作的贡献》，《科技风》2008 年第 16 期。

独立创作的欲望，以至于她希望有一天能把唐诗三百首写完。她说，将唐诗谱上南音曲牌来演唱，可以让人迅速掌握唱词的意义，更好地推广南音。她还说："南音有大部分的曲目是戏曲的片段，所以很多都是男女情爱，如果要在中学生中去推广，你很难更深入地解释。但古诗词本来就是他们常学习的，也是我们每个人都应该学习的，大家比较熟悉，而南音是一种内在的艺术，也比较适合呈现古诗词的美。"①

（三）关注南音发展

王心心到了台湾之后，才慢慢地真正领悟到南音的静，这就像是一种修行。南音是非常纯粹和个人的东西，是纯然由自我熏陶自身的，而非为了表演而表演来取悦观众。创立心心南管乐坊后，她一边投入南音教学推广工作，一边致力于南音与当代艺术跨领域的合作，希望用创新的风格吸引从来没有听过南音的新生一代，让乐团能够永续经营。

她在薪传传统文化的同时，也在传播自己的艺术创新理念。她着手创作、录制、演出《静夜思》、《园内花开》（再版）、《昭君出塞》（新版）等，把南音与中国古典诗词结合起来，为南音艺术开拓了一片新天地。她创作了《葬花吟》《琵琶行》及李清照的《声声慢》等经典作品。在她看来，南音的艺术是空灵的，其魅力就在于它的静和定。她倡导用书法的审美去演绎南音，在演唱时需要留白。要真正享受南音，是要欣赏音乐里面的静和定，它是一种很内在的东西，是一种心与心的互动，并不在于听懂语言。② 她认为，每个人对乐曲的阐释都是自由的，唱出来都是不一样的。以一首曲子来讲，作曲家的创作很重要，而演唱者的再创作也同样重要。不同的演唱者，不同的情绪，都会有不同的解读。

她认为，传统艺术不应该是现在说的一定要原汁原味，而主要是要学习其精髓部分。好的传统需要坚守。这就是为什么记载的都只有骨架（骨

① 郭巧燕：《泉籍知名文化人访谈系列之十六——王心心：静下来是一种前进的力量》，泉州网。

② 郭巧燕：《泉籍知名文化人访谈系列之十六——王心心：静下来是一种前进的力量》，泉州网。

干音）。古琴还能标记一些装饰音，南音却只有骨架，起音、结束音都没有，空间很大，很自由。所以，每一次的创作都觉得是宝藏无限。

但是，唯有创新才能给南音新生命，而这也与南音的定位有关。如果把南音定位成牢不可破的传统遗产，它就走不出去，如果把它定位为世界的，它就需要不断创新，就可以和不同的音乐融合。创新就是为了把传统最美的东西呈现出来，把老祖宗的东西发酵出去，使其成为世界的音乐，把古老的好东西传播出去。

（四）成熟

近年来，她的心境逐渐由外而内产生转变，她希望自己未来在南音音乐的探索上，能够像佛经所说的"以心传心"，与观众之间，再也毋需过多的外在装饰，即使用最朴素的方式，几个琵琶单音、几声洞箫低吟，让听到她音乐的人，回归到最真实、最纯净的身心状态。为了呈现不一样的南音，王心心致力于让南音和舞蹈等各种艺术结合，并尝试将南音中的乐器独立出来，不仅在音乐创作上突破窠臼，更在视觉和舞台艺术上丰富了南音艺术。她认为南音曲调散发出一种禅意，这样的宁静也是身处喧嚣繁杂的现代社会的人所需求的。她将继续把闽南各种戏曲元素融合进南音的骨架里，把闽南的传统文化传播出去，让更多的年轻人喜欢上南音这种古老的音乐。

不仅如此，她还主张南音与舞蹈、歌剧、美声等不同艺术品种进行跨界结合，这在心心南管乐坊历年的新作中可见一斑。

第二节　心心南管乐坊的艺术新作类型

十多年来，心心南管乐坊先是在演出样式上加以突破，而后王心心自己也主动参与创作。在创作、制作、演出实践中形成五种不同类型的艺术取向。

一、新编唐宋诗词的时代演绎

2003 年，王心心出于内心音乐创作的冲动与需求，从南音音乐的空灵乐性与古典诗词意境吻合的点出发，邀请陈华智先生为李白的诗重新编曲，录制出版了南音《静夜思》专辑。这为心心南管乐坊以唐诗宋词入南音音乐的做法打开了一条通途。

此后，王心心利用自幼修习浸润南音的优势，决定尝试以南音曲牌编创诗词新曲。2006 年，在林怀民的倡议和鼓励下，王心心以【中滚】【短相思】【序滚】【相思引】【锦板】【福马】【中潮】【翁姨叠】【声声闹】等曲牌为白居易的《琵琶行》编创了同名南音曲，由她自己独自在舞台上弹唱 45 分钟。诚如林怀民所言，王心心的每一次弹拨就是舞蹈，每一个眼神都充满着戏。所以，作品获得了成功。

2010 年，她选取了李清照的《如梦令》《声声慢》《凤凰台上忆吹箫》《添字采桑子》《一剪梅》五首词，分别配乐以【望远行】【潮阳春】【二调过长滚】【锦板过中滚】【锦板】，进行新的演绎，也获得成功。

二、南音现代艺术跨界尝试

2004 年 10 月，于台北新舞台与台北越界舞团合作演出现代舞《天籁》。2005 年，以《红楼梦》为题材，采用了【锦板】【寡北】【生地狱】【中滚】【北青阳】等曲牌创作了南管乐舞《葬花吟》。同年，与台湾云门舞集创始人林怀民，台湾现代舞蹈家罗曼菲、吴素君，台北越界舞团合作，联合制作了"王心心作场"系列，如《胭脂扣》《昭君出塞》等，对南音和舞蹈做了新的尝试，用南音曲目与现代舞跨界结合，吸引了原本从不听南音音乐的人。2007 年，改编了洪升昆曲剧本《长生殿》里的【春睡】【闻乐】【制谱】，制作了南音歌舞剧《霓裳羽衣》，2009 年，重新再编创《霓裳羽衣》为南音昆曲版。分别合作过两个版本的《霓裳羽衣》，则是以【福马】【双闺】【越任好】【中滚】【北青阳】【望远行】等曲牌编曲。

2004 年的《天籁》剧照

2005 年的《胭脂扣》剧照

2005 年的《昭君出塞》剧照

2007 年的《霓裳羽衣》剧照

三、与跨国艺术家合作

早在汉唐乐府担任艺术总监时，王心心就以《艳歌行》《丽人行》等演出风靡海内外，被世界媒体誉为最具东方古典美的演唱家，她的表演也为国际艺术家所了解并认可。

（一）2008 年舞剧《马可·波罗神游之旅》

这部舞剧的来源是：法国艺术家 Amand Amar 听到《静夜思》专辑后，大为惊艳，辗转找到王心心，希望与她合作，便根据闻名世界的名著《马可·波罗游记》进行编创，以现代舞为基础的前卫多媒体舞剧《马可·波罗神游之旅》新作。几经思考后，王心心与之签订合作协议。2008年，舞剧由法国时尚大亨皮尔·卡丹投资制作，法国重要的编舞家玛丽·克洛德·彼得拉加拉（Marie-Claude Pietragalla）编导，王心心编曲。作品充满超现实风格，甚至带有卡通漫画的前卫元素，用中国的金木水火土五行为主题，南音音乐自由拼贴。舞剧一开始由王心心饰演的中国女王穿着金光闪闪的大蓬裙，伸出双手揭开序幕，并引领着男主角马可·波罗来到中国，寻找梦中的爱情。王心心用【望远行】与【锦板】曲牌编了一支新曲。这部舞剧先后在北京、巴黎、威尼斯等地演出，颇受法国文化界瞩目。

2008 年的《马可·波罗神游之旅》剧照

（二）南音现代歌剧《羽》

2009 年，法国歌剧导演卢卡斯·汉柏斯向王心心提议合作一出南音现代歌剧，他的基本要求是剧情一定要设定在当代，但这与现代台湾社会的生活及南音之间有相当大的断裂和隔阂的现实不太相符，让剧中角色自然地唱出南音曲子是一个很大的挑战。编剧卓玫君从后现代编剧的角度入手，以《羽》为剧名，重新诠释神话《牛郎织女》在当代的处境：假设织女永远找不到被牛郎藏起来的羽衣，然后在人世间不停地辗转流浪，她该如何面对不再相信神话的当代世界。王心心独立完成全剧的编曲，她想象处在当代情境中的织女，选用了【长绵答】【二调】【一封书】【一番身】【锦板】【寡北】【序滚】【相思引】【野风潺】【千里急】【短相思】【长滚】【北青阳】【福马】【短滚】等曲牌进行谱曲。这出歌剧的出现证明了古老的音乐仍然具有诠释现代生活情境的能力。

2010 年的《羽》剧照

（三）跨乐种音乐会《琵琶×3》

2006 年，王心心在编创白居易《琵琶行》时，对诗歌中所描述的琵琶指法感到相当的不解，便一直想揭开其中的奥秘。她在北琶与南琶技法中，都找不到类似的弹奏法，直到有一次接触萨摩琵琶，才豁然开朗。原

2013 年的《琵琶×3》剧照

来从萨摩琵琶的演奏技法中依稀可以感受到诗歌中的"曲终收拨当心画，四弦一声如裂帛""沉吟放拨插弦中，整顿衣裳起敛容"的真实情境；而弹词的琵琶唱时不奏、奏时不唱（偶有边弹边唱）的做法，与萨摩琵琶的演出形式颇为相似，二者都属于比较接近唐代古制的表演形式。因此，激发她尝试用南音、萨摩与弹词三种琵琶共同演奏《琵琶行》进行精彩对话的想法。2013 年，为纪念心心南管乐坊成立十周年，她邀请了苏州弹词丽调传人周红、日本萨摩琵琶鹤田流传人岩佐鹤丈，制作了《琵琶×3》的

这场跨乐种的音乐会。

四、跨唱法的南音禅唱系列

南音传统曲目中有一些宗教性的曲目，如指套《普庵咒》《弟子坛前》，以及《南海观音赞》。当前在泉州、厦门流行最广的，被作为入门曲的《直入花园》就是指套《弟子坛前》的一个曲目。2007 年，王心心改编制作《以音声求》时，是怀着一种无比虔敬的宗教信仰观念的。作品是以南音《普庵咒》为原型的，把四管合奏的乐器及南音习惯演奏演唱所加的装饰音以最单纯的单音呈现并加上低沉的男声梵唱，去衬托祈神赞神女声的高音咏唱，在男声与女声之间回荡着似有似无的泛音。器乐方面只用琵琶谱的骨干音，时间与空间上的留白，曲中琵琶单音厚实而稳定的接奏上升三个音阶以增强咒语的灵异，营造出一种声音与身体对话的禅境，在自流转空中，在将止未止间。这种做法也可以视为一种编曲形式上的创新。

五、新编现代诗系列

2013 年，王心心首次尝试与现代诗结合，为台湾文学馆 10 周年馆庆的"南管音乐会"新编了余光中现代诗《洛阳桥》及《乡愁》。2014 年，从余光中现代诗集选取一部分组成《诗意南管》，2015 年在各地推广。这部作品的演奏不用强求表现，而用自然去把握那份真表现。南音乐器包括琵琶，演奏时遵守金木相克的规则，意思是由木与金属发出的声音不能并存，在演奏过程中，木头出现的声音，金属要避开。由于现代人心很急，步伐很快，生活步调很紧张，而南音是一种非常沉静、优雅的音乐，能够让聆听的人静下心。创作这部作品的目的是希望通过南音，让听众，让大家放松下来，放慢脚步，去体验生活。这是现代人最需要的。

第三节　心心南管乐坊的海外传播及其影响

2003 年之后，心心南管乐坊除了南音传统曲目与表演形制的传习与演

出外，开始从事现代南音表演模式的创新与跨界合作。到了 2016 年，便累积了一定的成果。这些成果的出现，使心心南管乐坊获得国外演出数十场的机会，以及许多跨国、跨界合作的机会。

一、经典曲目的国际传播

王心心身兼唱家、团长、企划等多重身份，她的艺术修养、艺术理念及在汉唐乐府的经验，为心心南管乐坊的国际传播打通了的经脉，推出了一部部经典作品。

（一）曹雪芹《葬花吟》

《葬花吟》创作于 2003 年，当时尚未与古琴合奏。王心心以南音的十三腔为基调，作了较多的铺排，极力渲染悲伤的情绪。全曲以南音独特的哀怨腔调韵味去勾勒出黛玉葬花时的凄楚惆怅。2005 年，这部作品首次与古琴合奏，台南艺术大学中国音乐学系黄勤心担任古琴演奏。在演出中，王心心先用南音唱一遍，古琴伴奏，随后在琴声中用泉州话念一次。这部作品自诞生以来，十多年间，在多个国家和地方上演，如 2005 年 3 月，在法国小艇歌剧院演出；2006 年 7 月，受邀至法国、葡萄牙参与东方艺术节演出；2006 年 10 月，受邀至瑞士、法国参与台湾艺术节；2007 年 5 月，于法国巴黎音乐城演出。在欧洲剧院或艺术节上演出时，都是只有曲目介绍，没有歌词字幕的。每次演出现场都有观众感动而哭。这部作品于 2016 年 4 月 21 日在上海东方大剧院成功上演。①

（二）《马可·波罗神游之旅》

2008 年 8 月，法国时尚大亨皮尔·卡丹为北京奥运艺术节制作了当代多媒体舞剧《马可·波罗神游之旅》，王心心受邀与法国著名芭蕾舞艺术家玛丽·克洛德·彼得拉加拉合作，成为参与《马可·波罗神游之旅》演出的唯一华人演员。这场演出具有世界性的影响。

（三）南音现代歌剧——《羽》

《羽》由活跃于欧洲歌剧舞台的、法兰西剧院著名歌剧导演汉柏斯执

① 王悦阳：《今夜，聆听最美的〈葬花吟〉》，《新闻周刊》2016 年 4 月 21 日。

导。王心心以传统南音曲牌音乐为基础，结合现代手法编曲，加入了日本的萨摩琵琶、印度的西塔琴，以及王世荣的北琶，乐师、歌队、舞者共同表演，用后现代美学演绎传统元素，使全剧充满着后现代歌剧形式的美感。此剧于 2010 年 8 月在台北实验剧场演出后，引起较大的反响；2010 年 10 月受邀参加香港新视野艺术节演出；2011 年 12 月受邀参与第十二届旧金山世界音乐节演出，都获得了很大的成功。①

（四）其他剧目

2004 年 10 月，于台北新舞台与台北越界舞团合作演出现代舞《天籁》；

2004 年 10 月，于台北皇冠小剧场与真快乐掌中剧团合作演出南音木偶戏《陈三五娘》；

2005 年 5 月，于台北中山堂参加台北传统艺术季演出《南管心韵》；

2005 年 8 月，于台北演奏厅与实验民乐团合作演出《南管之美》；

2005 年 11 月，与台北越界舞团联合制作了《王心心作场》，于台北中山堂光复厅演出；

2006 年 10 月，《琵琶行》于台北中山堂光复厅首演；

2007 年 9 月，于宜兰传艺中心演出《调声弄瑟》；

2007 年 11 月，于台北新舞台演出《闽韵风泽——霓裳羽衣》；

2008 年 10 月，于台北中山堂演出年度制作《笑春风·叹秋途》；

2008 年 12 月，应香港文康署邀请演出《王心心作场——心之宴》；

2008 年受邀参加温哥华世界音乐节；

2008 年 11 月，受邀于德国世界著名舞蹈家碧娜·鲍许创办之舞蹈剧场演出《琵琶行》；

2009 年 12 月，于台北新舞台年度演出《南管昆曲新唱——霓裳羽衣》；

2010 年 3 月，于台北演奏厅演出《南管诗音乐——声声慢》；

2010 年 9 月，"时空情人音乐会——舒曼与南管的邂逅"首演于第十

① 尉玮：《〈羽〉打造南管现代歌剧》，《文汇报》2010 年 10 月 17 日。

二届台北艺术节；

2011 年 10 月 28～29 日，王心心在旧金山国际音乐节演出，曲目包括李白的《清平调》，李清照《凤凰台上忆吹箫》《梅花操》，29 日晚与南印度小朋友合唱南管吟唱曲；①

2012 年 2 月，《南音绮响》应邀于法国土鲁斯亚洲制造艺术节演出；

2012 年 5～10 月，于台北大稻埕曲艺馆演出"女子恋南管诗词系列"；

2012 年 9 月，《南音欧游》出席"传统中的现代性"法国巴黎索帮大学研讨会、"时间的融合"法国巴黎世界文化之家音乐会、"秋宴"法国巴黎吉美博物馆与法国参议院、葡萄牙里斯本东方博物馆、德国海德堡文化交流等；

2012 年 12 月，于台北中山堂演出心心南管乐坊年度制作《琵琶×3》；

2013 年 3 月，于上海东方艺术中心演出《琵琶·行——唐乐唐诗王心心》；

2013 年 8 月，《声声慢》在北京巡回演出；

2013 年 11 月，于澳洲布里斯班，为蔡国强先生《归去来兮》个展开幕演出；

2014～2016 年，在金门演出《百鸟归巢入翟山》。

自 2003 年成立以来，心心南管乐坊受邀于各大国际艺术节或重要艺术机构演出，如法国亚维农艺术节、德国碧娜·鲍许国际舞蹈节、比利时法兰德斯艺术节、荷兰东亚之音音乐节、温哥华世界音乐节、法国及葡萄牙东方艺术节、2008 北京奥运艺术节、香港新视野艺术节、旧金山世界音乐节、法国巴黎参议院、巴黎小艇歌剧院、法国巴黎吉美博物馆、葡萄牙里斯本东方博物馆等。

目前，台湾现代南音艺术中，心心南管乐坊处于创作巅峰，其影响力也越来越大，许多外国南音爱好者都跑到心心南管乐坊学习南音或者调查南音。

① 汤雪敏：《台湾南管演奏家王心心将于旧金山演出》，2011KTSF；蔡明容：Sf. worldjournal. com2011。

二、王心心与心心南管乐坊的海外影响

在海峡两岸、港澳、东南亚及欧美等地区，王心心享有台湾"南管女王"，"坐遍五张金交椅"的音乐全才，"当代华人最重要的南管音乐家之一"，台湾"南管天后"等美誉，国外曾有媒体称王心心为"最具东方神韵的艺术家"。由此可见她个人的艺术魅力与影响力。她与心心南管乐坊的国际影响除了从剧目国际传播外，还可以从音像出版与获奖情况、从名家与听众的评价中展现出来。

（一）音像出版与获奖情况

2003 年起，王心心以心心南管乐坊的名义，录制出版了南音系列 CD 作品与现场演出的 DVD，向国际发行。同时还获得了一些奖项。

1. 音像出版

2003 年，发行了唐诗南音吟唱《静夜思》CD，在这张专辑中，王心心选择弹唱了王之涣的名篇《登鹳雀楼》与李白的《清平调·云想衣裳》《清平调·一枝红艳》《客中行》《菩萨蛮》《渡荆门送别》《望庐山瀑布》《下江陵》《将进酒》《月下独酌》《独坐敬亭山》和《静夜思》等 14 首唐诗；

2007 年，发行了王心心南音禅唱《以音声求——王心心南管禅唱普庵咒》CD；

2008 年，发行了《王心心作场——琵琶行》DVD 与王心心南音吟唱《昭君出塞》CD；

2011 年，发行了王心心南音锦曲指套精选《园内花开》CD；

2014 年，发行了王心心《此岸·彼岸》《记相逢》。[①]

2. 获奖情况

2004 年，《静夜思》获金曲奖"最佳民族音乐专辑奖"，并入围"最佳制作人"；

① 王和勋：《悠扬清音传四海——略述台湾南管音乐家王心心为发扬南管艺术所作的贡献》，《科技风》2008 年第 16 期。

2008年,《以音声求——王心心南管禅唱普庵咒》专辑入围台湾"第19届金曲奖传统暨艺术音乐作品类"的"最佳宗教音乐专辑奖"及"最佳演唱奖"金曲奖。

2009年,《昭君出塞》专辑入围第九届美国独立音乐奖、金曲奖、"最佳民族乐曲专辑奖",还入围第20届金曲奖传统暨艺术音乐作品类"最佳传统音乐诠释奖"。

2008年,王心心上台领奖照

(二)名家与观众评语

云门舞集艺术总监林怀民评价王心心:"她尚未开口,全场已经静候在那里;她开始吟唱,我们都不知道自己在哪里了。"

香港乐评人周凡夫赞赏她:"王心心简朴的南管吟唱,让全场观众屏息凝神,如饮醴醇。"

温哥华《太阳报》评论:"王心心的歌声充满摄人的情感,令人久久

难以忘怀。"

台湾著名音乐学者林谷芳赞誉："王心心自己是身兼器乐、歌乐与做工的优秀表演者，就如她改编南管曲牌来吟唱唐诗般，精微不减却仍有新意，因此，不只是歌舞的添加，即连音乐的变化我们对她都有一定的期待，而舞台形象及艺术魅力所为她带来的文化界参与，也加添了这种探索更多的可能性。"她还认为王心心的《静夜思——王心心唐诗南管吟唱》专辑做到了"真正让南管音乐在当代有了重新诠释的可能性"。

台湾"文建会"前主委、文化学者邱坤良对王心心的表演也表示肯定："这种艺术性所深藏的底蕴及内涵，实非一朝一夕之功，也只有心心才能如此表现，如此诠释。"

国际知名艺术家蔡国强将王心心的演唱定位为代表着"两岸祖先共同的文化印记"。

奥斯卡奖得主、服装设计艺术家叶锦添说："每一次听到王心心吟唱，我都会偷偷地流下眼泪。我感觉在那个时候，真正地看到了一种传统女人所处的独有世界观。"

台大教授、文学家曾永义这样评价王心心的新唐诗咏唱："这才是地道的唐诗吟唱，其韵味之沁芳齿牙，岂是一般运用国语或其他方言者所能比拟！"

结　　语

王心心的南音修为与现代南音艺术理念养成于泉州，发展于台湾，成熟于心心南管乐坊。作为当下台湾现代南音艺术的代言人之一，王心心所带领的心心南管乐坊制作团队立足于南音曲牌传统，一方面沿着台南南声社与汉唐乐府开辟的路径，另一方面自觉地创新并拓宽传播路径，在国际汉学家的推介下，在各地文化学者、音乐学者的协助下，加上跨国艺术家的扶持加入、台湾政府的扶植，通过学术推广与艺术展演齐头并进，现场

演绎与音像制品的传播并行，其国际传播取得了辉煌的成就。它经历了从传统向现代表演艺术转型，从传统馆阁模式向现代专业剧团演变，从纯粹的南音音乐向小剧场舞台艺术、大型歌舞剧艺术、跨界跨领域艺术拓展。在国际传播过程中，它的足迹遍及美国、法国、德国、比利时、荷兰、加拿大、葡萄牙，以及北京、上海、香港、台北、苏州、福州、泉州、厦门等中国城市，主要着眼于大学、博物馆、教堂、文化中心、剧场、歌剧院等，通过各国艺术节、城市艺术节、音乐节、音乐年会等途径，也接受电台、电视台、大学采访等，为现代南音艺术以及中华古老音乐文化的当代国际传播作出了有益的探索与贡献。

余 论

闽台南音声环境的历史变迁与海外传播路径紧密相关。闽台南音声环境有着一套标准化的模式，这种模式即便在外部声环境已变迁，依然保存着独特的御前清客与清曲的文化认同。然而，随着标准化模式与表演声环境的突破，原来闲居雅乐"指—曲—谱"表演形式转化为以音乐会与剧目化的剧场表演形式，南音的传播路径也从原先纯粹文化传承与文化交流路径拓展了商业传播路径。再者，随着电声环境的发展，南音的媒介传播从唱片、广播电视、麦克风向网络直播转型，大大提升了传播速度与广度。

一、闽台南音表演声环境历史变迁与文化阐释①

闽台南音表演声环境包括南音传统演出样式与南音现代演出样式的声

① 2018年，笔者到上海音乐学院当邀访学者，与山西大学杨阳、华南师范大学万钟如、浙江师范大学刘健、上海师范大学李亚等交流时，萌发了关注传统音乐声环境历史变迁的论题，便有了本论题。研讨后，大家对声环境进行尝试界定，并由万钟如执笔形成意见："音乐是声音的艺术，声音本质上是声学物理现象。然，在留声机被发明以前，音乐史的研究却常被诘为'没有声音的音乐研究'，无法触及声音的本体。确实，在漫长的历史时期，声音不可驻留，音乐音响也不可能留下，但音乐发生的物质场所（如戏台、戏场和剧场等）却可以被保留、追溯，乃至模拟，这些场所（包括其所涉空间）就是音乐发生的声环境。换言之，声环境即声音发生的声学物理环境。毋庸讳言，声环境是影响音乐音响效果及其艺术风格的本质性要素，并直接关涉音乐的审美及偏好。由此，人们'用声观念'的更替、声环境（声学建筑）演进的历史就是声环境变迁的历史，与音乐艺术本身演进的历史形成了同步映射。"事后，大家各撰一篇"声环境"文章，在2020年7月"中国传统音乐学会第21届年会"会议上宣读。本节基于该作修改而成。

环境。闽台南音表演声环境的历史变迁指南音传统演出样式的声环境变迁。南音现代演出样式与表演声环境影响了南音传统演出样式与表演声环境。南音传统演出样式在新的表演声环境下产生了新的艺术效果和艺术审美趣味，推动了南音传统文化适应现代社会与现代听众的审美观念需求。南音表演声环境的历史变迁为地方传统音乐进入现代剧场提供了范式，为地方传统音乐适应现代观众对纯艺术审美的需求提供了有力的借鉴。

（一）闽台南音表演声环境的标准化文化空间

所谓闽台南音表演声环境的标准化文化空间，是指南音传统表演声环境，包括传统馆阁闲居拍馆表演、春秋祭表演与踩街表演所呈现出来的标准化文化模式。

1. 传统馆阁闲居拍馆表演的标准化文化空间

闽台南音传统馆阁闲居拍馆的标准化文化空间，包括了南音闲居拍馆表演声环境的标准化空间结构与表演区声环境的标准化文化布局。

首先，南音闲居拍馆表演空间结构分为表演区、观赏区与交流区。

一般的社团都要划分三个区域：一是供奉郎君画像或者供奉郎君雕像，以及供奉南音"五少芳贤"与社团先贤名讳图的祀神区域。二是表演区域，正中间摆放五张靠背椅或者椅子，大社团还要在两旁的四张靠背椅前各放一个漆金狮形足踏，供演奏人员使用，绣有龙的黄色凉伞与绣有"御前清客"、社团名号的黄色彩牌也摆放在表演区域两旁。三是观赏区域，摆放茶具和椅子，供社员或弦友休息和欣赏时使用。在社团墙壁上挂满牌匾、锦旗、相片和捐款名册。牌匾多是社团开馆时各地社团赠与，锦旗多是参加各地南音大会唱的纪念品，相片是社团举办或参加各类南音活动的现场，捐款名册则是社团、弦友个人或者站山等的捐助社团活动的款项记录。有些社团还要购置乐器笼，参加南音活动时挑乐器用。每当社团重大活动，或者参加其他社团庆典活动踩街时，每个社团都要将黄色凉伞和黄色彩牌带上，作为社团参与活动的标志走在社团队伍的最前面。社员们手持南音乐器，跟在本团的凉伞和彩牌后，边行进边演奏。南音弦友，

只要参加南音社团，都会信仰郎君。传统的南音人，在生老病死的重大人
生礼仪上，必然会召集弦友演奏演唱南音。

一般而言，表演区位于室内的某一空间，观赏区位于表演区的正前
方，如果是长方形或近似长条形室内空间，若前边是表演区，中间即观赏
区，后边为交流区；如果是 L 型或非长方形室内空间，则表演区与观赏区
在同一空间，交流区在其他空间。如下图所示：

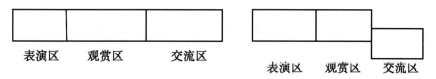

表演区，是南音弦友与社团成员按照一定礼仪进行表演的空间，依照
"指、曲、谱"的顺序演出。闽台两地，比较讲究传统的馆阁，每次演出
都会循着这样的顺序进行，而比较不讲究的馆阁，则较为随意演奏。观赏
区，是南音弦友用以聆听欣赏与学习提高的空间，通过观摩他人的演出来
提升自己的水平。交流区，则是南音弦友喝茶聊天的地方，甚至谈生意
等，有时还有娱乐活动。三个区域结构鲜明，功能也完备。

闽台南音传统馆阁多数坐落于寺庙厢房，少数置于私家住宅。如果私
宅隔音效果不佳，将妨碍到邻里的清静。相比之下，庙宇空间较大，距离
民宅有一定距离，对邻里的影响较小，同时也能扩大其影响力。再者，闽
台传统社会的南音社团，多数的成立都与民间信仰有关。凡寺庙举行迎神
赛会活动，都会聘请南音社团到庙里演奏。有些庙宇也会特地成立南音社
团来做这些事。这也是为什么传统馆阁多数坐落于寺庙的缘故。

1949 年以前，泉州回风阁与升平奏等传统馆阁并无固定的场所，而是
依托当地寺庙，以寺庙神佛管辖中心的区域设置传习点，根据南音先生的
馆阁归属来确定学员所属的馆阁。东山御乐轩的传习点也是在老爷庙、御
乐轩等宫庙里。台湾南音传统馆阁多依托寺庙，如台南南声社（台南代天
府）、鹿港聚英社（鹿港龙山寺）、台中清雅乐府（台中清水紫云岩）、高
雄光安社（高雄广应庙）等，迄今依然依附于寺庙。

其次，表演区声环境的标准化文化布局。

闲居拍馆声环境的标准化文化布局，包括文化装饰与座位布局。一般馆阁的表演区声环境包括上方悬挂一条绣有"御前清客"的黄色横幅（现也有红色），左边竖一支绣有"御前清曲"黄色（现也有红色）柱形凉伞，右边竖一块绣有"御前清曲"或馆阁名称的黄色布牌，并悬挂宫灯。传说康熙当年封赏五位南音先贤为"御前清客、五少芳贤"，并赐予宫灯、凉伞，恩准他们悬挂绣有"御前清客"的横幅。这几样御赐物件成为南音表演的文化象征。

南音演奏座位也是标准化配备与布局，按照"上四管"位置排列五张古色古香红木太师椅。在琵琶与二弦的位置前放置垫脚的金狮足踏。传说五位先贤进京演奏时，因演奏需要，琵琶与二弦的乐师必须盘腿才可以演奏，但在皇帝面前盘腿是非常不敬的。康熙皇帝将自己龙椅下方一对雌雄金狮脚踏赐给他们。现为了平衡美观，琵琶、洞箫、二弦、三弦位置前均放置垫脚的足踏金狮，有的甚至在执拍歌者座位前也放足踏金狮。

下四管表演时，才增加凳子或座椅，以执拍为中心，分两列，左边嗳仔、洞箫、二弦、叫锣、四宝；右边琵琶、三弦、双钟、响盏，如下图所示：

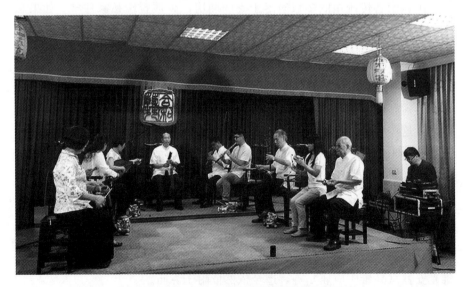

2014 年 9 月，台中和合艺苑秋祭下四管位置图

左边也有洞箫、嗳仔、二弦、叫锣、四宝等排列，洞箫与嗳仔的位置互换，如下所示：

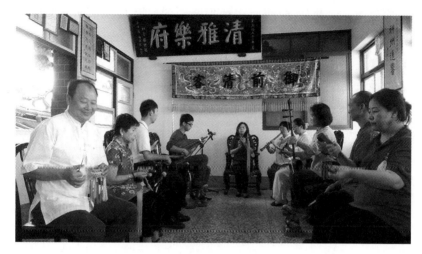

2014 年 10 月，台中清雅乐府秋祭下四管位置图

2. 春秋祭声环境的标准化文化空间

春秋祭仪式分为祀郎君仪式与祀先贤仪式，这是儒家崇拜祖先仪式行为与传统的文化遗存。闽台两岸，并非所有馆阁都会举行春秋祭，只有条件好的馆阁才筹办春秋祭。据笔者实地观察，大陆更侧重于春祭，台湾更倾向于秋祭。台湾地区有筹办春秋祭的馆阁，春祭仪式以馆内弦友小范围活动为主，不对外开放，包括准备祭品、进行仪式与自娱活动。秋祭才广发请柬，遍邀常联系、关系好的馆阁、弦友与贤达共同筹办整弦大会。大陆地区的馆阁，秋祭则为馆内活动，有条件的馆阁筹办春祭，依托于每年春节或寺庙神诞搭锦棚会唱。

严格的祀郎君与祀先贤均有独立而标准化的声环境空间，二者的区别在于祀郎君的声环境挂有郎君画像，或安置郎君雕像，或者二者皆有，有的馆阁将郎君雕像安于神龛，有的只有郎君雕像没有神龛。祀先贤的声环境挂有先贤图。闽台馆阁郎君画像与先贤图的两旁挂有对联，如晋江深沪御宾社郎君画像对联是"御前清唱褒精粹，宾坛雅奏载誉归"；先贤图的对联是"传承古韵先贤德，继往开来晚学功"。厦门锦华阁郎君雕像上方

两副对联，外联是"郎是艺界千秋祖，君祐乐坛万年兴"；内联是"锦丝扬国粹，华客奏雅音"。台中清雅乐府郎君画像的对联是"御前清唱郎君曲，乐府流传古韵歌"。台南南声社先贤图的对联是"张仙情绪留余韵，清客头衔付后生"。台南振声社先贤图的对联是"振铎维雅音不坠，声情寄古调独弹"。从这些老馆阁郎君画像的对联来看，基本为藏头联，将馆阁名称或郎君名称作为对联的第一个字进行撰写。

空间条件差一点的馆阁则把郎君雕像与先贤图布置在同一空间。郎君画像或雕像与先贤图前各摆一张长方形供桌，下方摆一张正方形供桌。

仪式期间，供桌上摆有茶、酒、香、花、烛、帛、果、米、粿，以及猪、鸡、鸭三牲等供品。祀郎君与祀先贤仪式表演时，按照上四管的座次分两列，唱曲站中间，面向郎君神像或先贤图，构成祀郎君、祀先贤的声环境，只是曲目安排上有些差异。

台南南声社祀郎君仪式

台中清雅乐府的供桌

台中和合艺苑的祀先贤仪式

3. 踩街表演声环境的标准化空间

踩街表演声环境的标准化空间指的是以南音馆阁为单位的踩街队伍，按照一定的队形排列，形成踩街队伍的表演声环境。踩街表演声环境指街

道车水马龙、人来人往、熙熙攘攘的噪音环境。踩街是大型南音活动必定举行的行奏仪式。受邀馆阁按照主办方要求，一社一个队伍接成长龙。每个馆阁要将馆里的御前清客布匾、凉伞和布牌安排在行进队伍的最前列，现在增加了主办方统一印有馆阁名的纸牌排最前，然后成员分成两排有序地行走，构成踩街表演队伍的声环境。行进过程中以下四管演奏指套曲目为主，由嗳仔领奏。

福建南音网十二周年庆时的海内外南音大会唱踩街活动

2009 年 11 月，台南市的郎君秋祭踩街活动

（二）闽台南音表演声环境的文化变迁

闽台南音声环境的构成分为外环境与内环境。外环境主要指建筑环境，内环境主要指表演空间的装饰与设施环境，在踩街表演中表现为队形组合与周边环境。闽台南音表演声环境的文化变迁，指闲居拍馆、春秋祭、踩街的外环境与内环境的文化变迁。近代以来，突出表现为南音大会唱声环境的文化变迁。下面结合历史文献、历史图片与当代现场的轨迹来考察。

1. 闽台南音踩街声环境的变迁

闽台南音户外踩街表演的声环境随着社会、城市道路建设的发展而产生了较大的变化。内环境中，队列结构排列与文化模式基本保持不变，但由于外环境的变化，各种现代噪音的增加，现在的户外踩街时也加入了电声设备，以便将行奏的声音向外大声播放。

2. 闽台南音闲居拍馆与春秋祭表演声环境的变与不变

闲居拍馆与春秋祭主要在传统馆阁进行。传统馆阁主要有三种场所：一是居家空间，二是寺庙空间，三是独立建筑空间。闲居拍馆与春秋祭表演声环境中，这三种场所的外环境与内环境基本保持着传统的形态，但也已经随着时代的发展而有不同的调整。下面根据几张历史图片与文献来阐述其中的变与不变：

（1）明代南音表演的声环境

从明万历年间刊印的《钰妍丽锦》中的插图可知，明代艺伎在私家花园表演南音。花园声环境相对空旷寂静，适合品赏。

（2）清代南音表演的声环境

黄叔璥的《台海使槎录》卷二载："求子者为郎君会，祀张仙，设酒馔、果饵，吹竹弹丝，两偶对立，操土音以悦神。"文献中记载的可能是春秋祭祀郎君活动的表演声环境，"吹竹弹丝"为表演，"设酒馔、果饵"，"两偶对立，操土音以悦神"为表演的声环境，属于内环境。

清嘉庆年间的《晋江县志》卷七十二《风俗志》载："有洞箫、琵琶

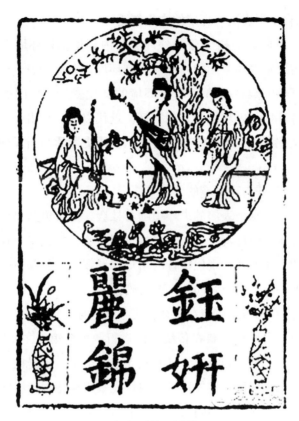

《钰妍丽锦》插图

而节以拍者，盖得天地中声；前人不以为乐操土音，而以为'御前清客'，今俗所传'弦管调'是也。"由这一条文献可知，标准化的御前清客文化模式与馆阁标准化文化模式当不迟于此时。

2016 年，笔者到晋江东石调研时，发现了清末晋江东石馆阁南音表演的相片，照片显示其表演场所为寺庙，凉伞放在寺庙大门内，弦友在庙门口表演，恰好庙门外有一片小空地。虽然这张照片并非演出期间拍摄的，但从其乐队编制与座序可知这是上四管表演形式。

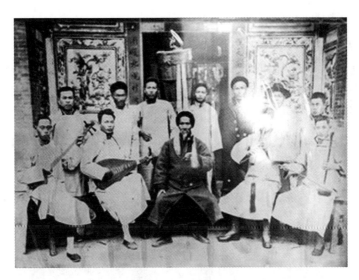

清末晋江东石馆阁南音表演照片

2018 年，笔者到台湾彰化鹿港遏云斋调研时，负责人尤能东取出一张清末遏云斋先贤表演南音的照片。从照片可知，遏云斋先贤在寺庙内声环境中进行上四管表演，绣有遏云斋的凉伞立在中间位置后面，两盏宫灯悬挂于庙内。

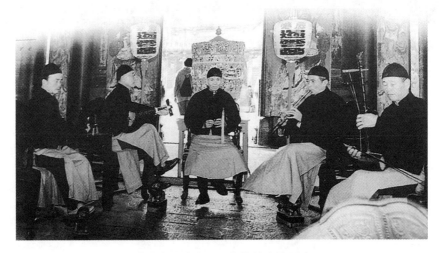

清末彰化鹿港遏云斋拍馆表演照片

（3）民国期间南音表演声环境

2019 年 11 月，笔者到厦门集安堂调研，社长曾小咪出示了一张民国期间集安堂到台北演出的照片，这张照片与《蔡添木生命史》里的一段记载相吻合："在南管表演方面，由当时最大的南管馆阁'集弦堂'负责筹划，参与者还有其他馆阁的南管子弟，如聚贤堂、清华阁，为了这次表演，'集弦堂'十分慎重且严谨，不仅从厦门请来五位老师，还仿照南管界十分尊崇的一则传说，演奏《百鸟归巢》。"① 其所言的就是集安堂的厦门五位老师。

厦门集安堂 1923 年赴台北演出人员与台北集弦堂人员的合影

拍板：阮顺永，洞箫：黄韫山，琵琶：王增元，三弦：白一愚，二弦：林子修

从上图可知，当时表演的地方应为旅馆、餐厅或者教堂之类的场所，有平台，上四管座序。当时的表演声环境比较空旷、安静。

（4）现在传统南音表演的声环境

迄今，闽台仍然有许多著名馆阁安置于寺庙中，如台南南声社安置在

① 李国俊、洪琼芳：《玉箫声和——南管耆宿蔡添木生命史》，台湾传统艺术总处筹备处 2011 年版，第 27 页。

台南代天府。始建于清康熙元年（1662）的台中清雅乐府仍设在清水区紫云岩的左厢房中。厦漳泉也尚有一些馆阁或南音社会组织机构、表演场所位于寺庙内，如安溪南音研究会设在安溪清溪城隍庙内。

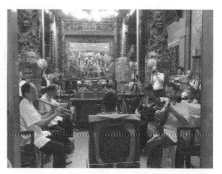

台南南声社所在的代天府外观　　　　　台南南声社的内环境

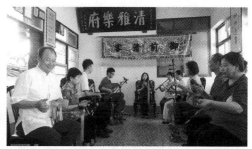

台中清雅乐府所在的紫云岩外观　　　　台中清雅乐府的内环境

南音馆阁也有安置在居民房里的，如厦门的集安堂、锦华阁，因设置于闹市的民居二楼，且有多间房间，故交流区也被隔离开来。

闽台南音表演声环境的变迁主要表现为三个层面：一是突出表演区，如在独立建筑空间内搭建表演舞台，将观赏区与表演区隔开，如德化南音艺术家协会；二是在居家空间里用玻璃进行区隔，如晋江陈埭的御宾社；三是独立表演空间，将其与交流区、欣赏区分离，尤其值得指出的是，泉州部分南音社团采用音响与扩音设备，使得原本自况的表演空间变得相当喧闹，欣赏效果不佳。

晋江陈埭御宾社声环境（2018 年拍摄）

晋江深沪御宾社的内环境装饰（2018 年拍摄）

晋江东石南音社（2018 年拍摄）

3. 闽台南音表演电声环境的历史变迁

闽台南音表演的电声环境包括录音唱片发行、广播电台播放、麦克风时代与网络直播四种声环境。

（1）唱片中的南音表演声环境

1905 年，第一张在厦门录制的南音黑胶唱片正式发行。1950 年，鹿港聚英社由牛墟头新声唱片发行四张唱片；高雄国声南乐社由铃铃唱片出版 22 张唱片。唱片的出现，将南音弦友的演奏演唱永久地留了下来，虽然早期的唱片有些失真，但是对于欣赏者而言，无疑可以在独立的室内环境下独自欣赏。

（2）广播电台的南音表演声环境

早在 1929 年，蔡添木每月都会与聚贤堂的潘训、潘荣枝、黄君土、蔡陈根旺到位于新公园的日本政府递信部放送局演奏一两次南音，对大陆播放，为期两年。1945～1949 年，台湾光复后，厦门广播电台定期邀请南音弦友进行表演并向台湾播放南音。广播电台的声环境与唱片相当，但是受

无线电波影响，可能会产生不稳定的声音形态。

厦门南音表演 1945～1949 年的电声环境——厦门广播电台

（3）麦克风时代的南音表演声环境

1981 年的泉州南音大会唱，由于室内会唱人员众多，加上新朋老友交流需要，会场人声鼎沸，各种环境声音嘈杂，因此便开启了南音表演声环境的麦克风时代。由于麦克风的运用，使得许多原本声音不大、喜欢唱曲的弦友也愿意登台献演，无形中夯实女性学习南音的基础。

清唱　　　　　　　市郊区代表队演出

1981 年南音会唱中的电声环境的插画

（4）网络直播的南音表演声环境

传媒科技的发展为南音表演提供了不同的声环境，包括线下真实的、线上虚拟的。从 QQ、微信到抖音、快手、小红书各式各样的直播平台，极大地拓展了南音表演的声环境。南音弦友可以在社团、社区、室内、户外、商场、舞台等不同场合录制，而观众欣赏的声环境则是多样可选择的，因此也就有了较多的不一样的心理感受。

4. 南音大会唱与南音展示表演声环境的历史变迁

传统的南音大会唱一般在春秋祭后，由某个社团筹办。现在由于经济发展与观念变化，往往在各种节庆期间，由共同的组织筹办。闽台南音展示与南音大会唱表演声环境从户外到室内转变，从自然声音环境向电声环境转变，从一般礼堂到专业剧场（音乐厅）转变，传统三个功能区也变成两个功能区，即表演区与观赏区。南音展示包括专业院团的展示、2006 年以来非遗传承的汇报展示、各类南音大赛的展示。南音大会唱是各地南音社团交流竞技的一种重要形式，也是显示南音生命力的公共展示。

（1）户外锦棚——传统南音整弦会唱的最早表演声环境

2019 年 11 月，泉州市南音艺术家协会主办"泉州市整弦排场弦管古乐会"，节目单上印有清代锦棚相片。相片显示，那是在户外锦棚的南音整弦大会，锦棚舞台下架木凳或木桩，离地高一米左右，舞台由木板搭成，上面布置各色雕刻细腻的屏风和护板，正中间放供桌，桌后立有绣着"御前清曲"的黄色凉伞，"御前清客"或"御前清曲"的布匾悬挂中间，两边挂有木质宫灯，按中间一、两边各二的上四管编制座序摆放五把太师椅，琵琶与三弦位置的太师椅前各放一只金狮足踏（现改为各二只了）。

下图为目前最早清代锦棚整弦的图片，当时锦棚舞台既有南音标准化风格声环境布置，也有由舞台内向户外传播的自然声环境，木制锦棚对音乐传播产生一定共鸣效果，这是与一般寺庙或私宅不一样的声环境。

据安溪县国家级传承人陈练所言，1949 年前后，他曾见过锦棚整弦排场，而到了 1967 年，台湾南音社团曾搭彩棚举办整弦大会，此时的锦棚与清代的锦棚已经有所不同，显得更为华丽，只是并非南音表演场面。

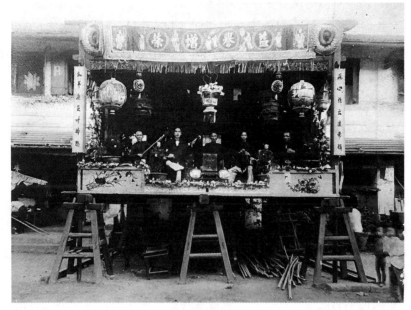

清末的锦棚整弦

（2）礼堂与剧场——1980 年代至 21 世纪以前的南音大会唱声环境

1980 年代以来，南音大会唱表演声环境出现了从户外向室内场所迁移的情况。1980 年代的泉州，能够容纳数百人的会场只有泉州工人文化宫影剧院（原工人礼堂，1957 年翻修）、群众戏院（1959 年筹建砖石钢筋混凝土结构）与泉州影剧院（1959 年建筑）等，这些场馆多为 1950 年代的建筑，属于礼堂式的剧场，其室内舞台受空间局限，缺少建筑声学与空间音响考量，人多喧闹，不得不使用麦克风。此时的舞台上，照样要两边立凉伞，中间挂"御前清曲"横彩，悬挂宫灯，按照上四管座序摆放座椅，只是普通的椅子或凳子。

此后数届大会唱均在这样的声环境中举行。1981 年后，大陆南音团体开始出境进行文化交流，经历了境外各种声环境后，有些社团还被国内高校邀请参加各种展示性演出，包括传统社团、剧场、现代化剧院、音乐厅、图书馆等。然而，因参与出境文化交流的社团与人员较少，剧场建筑设施的局限，经费不足，以及缺乏能够主导大会唱的引领式的社团，以至

于出境交流的社团与个体的经验仅留于个别体会和体验，并未能引起泉厦南音界的重视。

（3）音乐厅——21世纪南音大会唱声环境

近年来，公众场合禁烟，南音越来越受到文化界和一些地方有识之士的重视，加上时代大氛围转换，南音被作为高雅音乐，尤其是越来越多的南音弦友逐渐接受了西方高雅艺术欣赏的习惯，逐渐用音乐会的眼光来定义南音的演出。南音弦友们自我定位的改变直接催发改善南音表演艺术声环境的需求。2019年，一些南音文化经营者进行运作，首次将南音大会唱（即"2019南音七撩曲大会唱"）改到音乐小剧场举办，演职人员从后台上下场，台下观众严格按照音乐会剧场的观赏习惯，手机静音，不能喧哗。剧场不能拍照，不能录像。这改变了传统一边表演一边说话、交流、随意发噪音的声环境。封闭寂静的剧场声环境使南音欣赏成为一种具有"音乐会"意义的艺术欣赏。

"2019南音七撩曲大会唱"的剧场声环境

这种"音乐会"模式被南音界所接受。此后，泉州市南音艺术协会的"泉州整弦排场古乐会"（2019）、"故郡迎春——泉州整弦排场古乐会"（2020）、晋江市第十四届南音演唱节（2020）都采用这样的表演声环境，大大提升了观众的观赏质量。

晋江市第十四届南音演唱节（2020 年）

（三）闽台南音表演声环境的文化阐释

闽台南音表演声环境有多重文化意涵：一是作为郎君乐文化空间的声环境，二是作为御前清曲文化空间的声环境，三是自然空间的室内声环境。作为郎君乐文化空间的声环境指春秋二祭仪式音声传递出的信仰声环境；作为御前清曲文化空间的声环境指带有御前清客的文人精神与其物化布置所表现出的精神声环境。这两种声环境与自然声环境融为一体，共同构筑了闽台南音表演声环境。

从古代私宅与寺庙的表演声环境，到户外踩街声环境，都随着时光的流逝不断地与时俱进。尤其从清代户外锦棚整弦大会到 1980 年代室内南音大会唱，到近年来"音乐会"式南音大会唱的声环境变化，体现了南音从民俗音乐向民间音乐再向艺术音乐的转型。而这一切不仅归功于经济发展、社会进步与科技提升，更重要的是南音人对提升南音艺术审美需求的文化自觉。正是这种文化自觉让他们主动推进南音表演声环境的时代发展。

二、闽台南音海外传播的对策构想

南音，作为闽台文化的一种，有何对策使其顺利融入21世纪的文化生活，更便捷快速地向海外传播，进行文化扩散。笔者提出了自己的思考：

21世纪以来，随着中国文化"走出去"战略在各个领域铺开与贯彻实施，中国文化如何适应时代潮流甚至引领时代潮流，努力讲好"中国故事"，让世界通过各种各样的故事更深入地了解中国文化，理解中国文化，进而接受中国文化。

南音作为中国文化的古代音乐活化石之一，2009年列入人类非物质文化遗产代表作名录，应该主动融入中国文化"走出去"大战略，一方面保存中国古代音乐的形象，让世界正面认识其古老性与历史价值；另一方面顺应时代发展需求进行现代化，让中国古代音乐文化焕发出时代的新丰采，双向推进中国优秀传统音乐文化走出去战略。

我们应该清醒地认识到，世界对传统音乐文化的价值认同与对传统音乐文化的时代审美有不同的反映，应意识到南音文化走出去的形象塑造必然面临各种风险与挑战，这就要求我们更新观念与策略，创新国际传播渠道，做好南音传播。

1948年，传播学家哈罗德·拉斯韦尔提出著名的"拉斯韦尔传播模式"，即"5W"模式："描绘传播行为的便利方式必须回答以下5个问题：谁（who）？说什么（says what）？通过什么渠道（in which channel）？对谁说（to whom）？取得什么效果（with what effect）？"[①] 5W的五个要素也可以看成是传播主体、传播内容、传播路径、传播对象、传播效果。图式如下：

① ［美］哈罗德·拉斯韦尔，何道宽译：《社会传播的结构与功能》，中国传媒大学出版社2017年版，第35页。

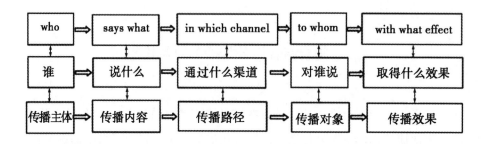

（一）官方与民间协同，将南音的无序传播转向有序传播

众所周知，日月星辰按照一定的规律和秩序，日复一日、年复一年地有序运转变化。正是这种有序运转变化造就了宇宙与大自然的生生不息，也造就了人类社会与人类文化的繁衍发展。受此启发，笔者提出应改变无序传播的状态，进行有序传播。

1. 有序传播

所谓有序传播，是指按照一定规律，组织传播队伍、传播项目，进行主动与主导传播，进行定向、定点传播。

闽台南音的海外传播，仅靠官方，或仅靠民间，都无法达到有序传播的最佳状态。必须官方政策扶持，或者政府搭台，民间运营，通过每年定期定点组织南音会唱平台，或者南音文化交流项目，面向固定的国家、地区、城市，甚至结合该地区的节日，进行文化交流合作，通过项目带动传播。比如，指定某个专业院团或民间社团，或者联合不同团体，共同打造一台节目，每年定时点定向传播，一来保持规律性，二来保持固定节目，三来保持固定团体，最终达到有序传播。正如民间宫庙每年神诞节日，固定聘请某个剧种、剧团演出娱神，甚至每年演出同样的剧目。这种通过在固定节日邀请固定剧种的固定班社演出固定剧目的做法，让世代的村里人都拥有共同的文化记忆，构筑起相同的乡愁，最终达到文化认同。

2. 主动与主导传播

有序传播只有建立在主动或主导传播的基础上才能实现的。任何文化，要想获得其他国家、其他地区、其他族群的认同，必须由文化所有方主动出击，通过主导节日、主导平台、主导项目、主导节目等多个环节，

建立起能够进行文化传播的渠道，才能最终构建起有序传播。闽台南音文化，必须由地方政府或地方社团主动出击，主导南音文化交流的节日，建立传播平台，设立传播项目，主创南音节目，去进行有序传播。

（二）区域分散传播与区域协同传播

泉州、厦门是海上丝绸之路的核心城市，海外闽南华侨及其后裔有千万之多。"闽南……在海外的华侨、华人也有1000多万人。是福建省，也是全国的著名的侨乡。"① 因此，只有利用移民与区域文化的现有基础进行导向性传播，重视有效传播，以传承促传播，才能达到更好的传播效果。

1. 利用移民与区域文化的现有基础进行导向性传播。

所谓导向性传播，是依托现有的国家南音社团或华侨组织，协同福建师范类高校，争取大使馆的帮助，每年向这些国家的南音社团或华侨组织，派遣高年级本科生或研究生（懂得南音演奏演唱的）作为授课教师，进入团体传授。一来升格办学机制，二来拓展就业途径，三来扩大南音影响力。

2. 重视有效传播，以传承促传播

从闽台两岸的南音传播案例来看，有优势也有局限。优势是途径多样化的传播、民间师资驻馆传授的传承式传播。局限是多样化传播主要是推介式传播，并未形成更为有效的作品传播。近年来，在传承方面也出现了断档，其中最为突出的是本土南音界师资的整体水平下降与海外南音社团萎缩。许多第二代、第三代的新闽南人不懂得闽南话，就闽台本地的小孩，懂得闽南话的人口也在下降。这对本土南音人才培养形成了压力，虽然目前懂得南音的人口保持一定的数量，但精通南音的人口却仍在下降。由此，重视有效传播，以传承促传播必须加大力度。

3. 依托孔子学院进行常态化传播

2019年6月，全球已有155国家（地区）建立了530所孔子学院和

① 郑炳山：《海外华侨对闽南文化的影响》，见《闽南文化研究》，中央文献出版社2009年版，第14～22页。

1129 个孔子课堂。孔子学院是中国全球化战略中提升文化影响力最为重要的力量。南音作为优秀的中国古代音乐代表之一，应该进入东南亚孔子学院，进行常态化传承与传播。从国家办学层面团结当地闽南籍华侨，用乡音乡愁构筑他们的文化认同。

（三）创建立体传播模式

改变传统音乐单一传播模式，构建文化、艺术、民俗多重交织的立体传播平台、媒介和路径。要顺利传播，必须利用好传播媒介。

以民俗节庆为平台、媒介和路径来传播南音，改善音乐品种传播，拓宽传播渠道，在现有唐人街、中华街的基础上，增设民俗节庆、神诞节庆，结合中国民间信仰活动进行南音传播。

以饭店、餐馆、中华料理店为窗口传播南音。一是结合南音、地方美食与其他闽南地方音乐，用创作、改编、整理等手段，整合出一套与南音有关的地方经典戏曲、民间器乐、民歌、新民歌、器乐曲、钢琴曲等类型的音乐。二是以南音传统乐器制作、图像、图书、服装、茶叶、瓷器、鞋袜等为载体，以工作坊为形式，将南音乐器、乐队、演奏、名作等植入其中，以扩大传播渠道。三是利用"海上丝绸之路"的便利与"闽南制造"的名气，将代表南音文化精神的音乐符号融入其中，创编出具有南音音乐符号的文化衍生品。

泉州作为我国民营企业的出口龙头、"海上丝绸之路"的起点之一，如果能够整合相关企业，把南音元素与建筑、美食、戏曲、木偶等商品载体融为一体，分主题、系列地进行，让商品带动文化产品的传播。

结　语

综上，闽台南音现代艺术从历史走来，不断与时俱进，不仅内容更新叠加，而且表演艺术形式也不断变化，就连名称与内涵也不断发展。随着

现代化进程与信息化进行的加速、海内外文化交流的提速，南音传统表演艺术形式逐渐成为一种元素，融入现代舞台艺术中，转身为现代艺术，有利于让更多的人来认识这一瑰宝的同时，也引起了南音弦友的不适感。如何调和二者的情感与口味是一个考验，也必然随着时间的流逝而相互谅解。

在古老乐种、传统艺术快速流逝的当下，给予公众直观体验传统南音表演艺术形式的平台和机会，给予传统南音表演艺术形式与现代南音表演艺术形式共存于各种公共展示平台和机会，让更多观众和受众认识传统南音表演艺术形式，聆听欣赏传统南音曲目，必将有助于人们在传统南音与现代南音的对比中，建构起对传统南音美感的文化认同，从而树立起文化自信，进而建构起对传统南音的文化信仰。

闽台南音的海外传播有着相当久远的历史，从传统南音的驻馆传承式传播，发展为南音现代艺术的多渠道传播，南音现代艺术似乎比南音传统艺术的市场更宽阔。在南音传统文化土壤逐渐被侵蚀的当下，如何维续南音海外传播的动能与效能值得我们进一步去探讨与分析。

期待能够进一步利用现代传媒的线上传播，辅助线下的多样化传播，实现南音作为人类非物质文化遗产的真正价值。